그 림 으 로 만 나 는

삶의
미술관

생 의 모 든 순 간

| 만든 사람들 |

기획 인문·예술기획부 | **진행** 지혜 · 조아윤 | **저자** 장혜숙 | **표지디자인** 원은영 · D. J. I books design studio
편집디자인 이선주

| 책 내용 문의 |

도서 내용에 대해 궁금한 사항이 있으시면
저자의 홈페이지나 J&jj 홈페이지의 게시판을 통해서 해결하실 수 있습니다.
제이앤제이제이 홈페이지 www.jnjj.co.kr
디지털북스 페이스북 www.facebook.com/ithinkbook
디지털북스 인스타그램 instagram.com/digitalbooks1999
디지털북스 유튜브 유튜브에서 [디지털북스] 검색
디지털북스 이메일 djibooks@naver.com
저자 연락처 erding89@gmail.com

| 각종 문의 |

영업관련 dji_digitalbooks@naver.com
기획관련 djibooks@naver.com
전화번호 (02) 447-3157~8

그림으로 만나는

삶의
미술관

생의 모든 순간

장혜숙 저

미술관에 가면 다양한 작품들을 만난다. 여러 작품 중에 특히 눈길을 사로잡는 작품들이 있다. 나와 무관하지 않은, 마치 우리 일상의 스냅 컷 같은 그림이다. 내 삶의 한 단면이 미술관 벽에 걸려있다. 일상이 이어져 일생이 되듯이 전시된 작품 하나 하나를 이으면 긴 인생 여정이 된다. ≪삶의 미술관≫에서 이미 걸어온 길을 되돌아 보고, 앞으로 걸어갈 길을 내다보며 작품들을 따라 걷는다.

태어나고 사랑받고 놀며 배우며

누구도 기억하지 못할 신생아 시기인 〈요람〉의 시절은 따뜻하고 편안한 느낌이다. ≪삶의 미술관≫은 〈요람〉으로부터 시작된다. 가장 대중적인 사랑을 받는 인상주의 작품을 앞 순서에 두어 미술에 대한 접근을 쉽게 했다. 인상파에 대한 사랑은 고흐의 〈첫 걸음〉으로 이어진다. 태어난 아기가 첫 발짝을 뗄 때까지, '부모'로 새롭게 태어나 엎치락뒤치락하는 시간을 보낸다. 부모 또한 태어난 아기처럼 서툴기는 마찬가지다. 아기가 제 발로 서고 첫 발짝을 뗄 즈음, 그제서야 제법 능숙한 부모가 된다. 아이는 놀면서 큰다. 〈놀고 있는 클로드 르누아르〉는 육아에 지친 부모에게 잠시 쉼의 시간을 준다. 놀이에 열중하여 발그레한 뺨은 뽀뽀를 부른다. 지그시 끌어안아주고 싶다. 아이가 걸어가야 할 다음 길은 〈마을 학교〉다. 여럿이 함께 노는 방법을 터득하고, 앞으로 가야할 길에 든든한 길잡이가 될 지식을 긁어 모은다. 그것들을 차곡차곡 쌓고 다진다. 그러다보면 가족이 아닌 다른 사람들과의 〈모임〉이 이루어진다. 누군가를 만난다는 것, 모임은 길 없는 곳에 징검다리가 돼 주기도 하고, 가는 길을 가로막기도 하고, 손을 맞잡고 함께 걷기도 한다.

공부하며 꿈을 꾸고

어린 싹이 쑥쑥 자라 반목질화되면 더 많은 햇빛이 필요하다. 좋은 영양소를 공급해줘야 한다. 〈아테네 학당〉은 가장 질 좋은 영양소이다. 세칭 '스카이SKY'보다 한 발 더 앞선 전세계 랭킹 1위의 학교다. 단순히 지식만을 전달하는 곳이 아니다. 천년 넘는 세월을 지나왔어도 녹슬지 않은 지혜가 그곳에 다 모여있다. 불꽃 같은 청춘의 시절에 하고 싶은 것은 많고도 많다. 〈기타 연주자〉는 풋풋한 시절에 누구나 다 꿈꿔보는 기타 연주를 보여준다. 기타를 배우고 재미가 붙으면 그룹을 지어 〈콘서트〉도 열어 볼 수 있다. 안테나가 어찌 음악에만 뻗어 있겠는가. 몸으로 에너지 발산을 해야 하는 시기이기도 하다. 〈축구 선수의 역동성〉은 햇빛에 여문 구릿빛 건각을 보여준다. 활발해진 몸은 세상 구석구석을 누비고 싶다. 〈지리학자〉, 〈천문학자〉가 되어 동해와 맞닿은 땅을 출발하여 대륙을 가로지르며 서쪽 포르투갈까지 훑는다. 땅이 끝나면 눈을 하늘로 돌려 무수히 많은 별들을 바라본다. 별만큼 많은 꿈을 꼽으며 우주를 유영한다.

사랑하고 가정을 꾸리며

지식을 캐내고자, 지혜를 익히고자 밤을 밝히던 시절을 보내며 〈숲길 위의 커플〉이 되어 삶의 숲을 함께 산책한다. 가장 멋진 색안경을 쓰고 바라보는 오브제는 가장 멋지게 보이는 법. 다채로운 색들이 아름답다. 마법의 안경을 쓰고 있는 동안은 말이다. 〈더 이상 묻지 말아요〉는 인생에서 가장 중요한 답을 요구하고 있다. 답을 선뜻 내놓기엔 자신이 없다. 정답인지 오답인지 알 수가 없다. 그때, 운명의 여신이

손을 내민다. 슬그머니 손을 잡는다. 〈결혼식〉에서 기념 촬영을 한다. 운명의 여신이 이끄는 대로 갔더니 그 자리에 서게 됐다. 땅에 발을 붙인것도, 하늘에 매어 있는 것도 아닌 어색한 자세로 결혼 사진을 찍었다. 얼마 후, 우주를 품은 사람이 되었다. 〈희망 II〉이다. 소우주 안에 또 하나의 소우주가 들어 앉았다. 축복의 신은 저주의 신보다 더 강력한 힘이 있을 것이라고 믿는다. 〈호박 목걸이〉에는 신비한 힘이 있다고 한다. 아이에게 호박 목걸이를 걸어주면 무병무탈하게 무럭무럭 자란다는 속설에 홀딱 넘어가버린다.

인생을 알아가며 세상을 이해하고

〈결혼 생활〉은 시대의 통념을 깨트리지 못한다. 밖에 나가 일하는 남자와 안에서 살림하는 여자를 확실히 구분한다. 그림에서도 남성 우월성이 표출된다. 결혼 생활은 살림이다. 의식주를 위해 무슨 일이든지해야 한다. 가장은 식솔을 먹여 살려야 한다. 〈괭이를 든 남자〉는 자신의 노동으로 가족을 부양한다. 허리를 펼 수 없는 노동의 강도를 이겨낸다. 행복할 것만 같았던 결혼 생활엔 예상치 못한 변수가 많이 도사리고 있다. 사랑의 다양한 모습이 〈사랑의 알레고리〉에서 펼쳐진다. 사랑의 열정과 실연의 고통이, 죽음의 공포가 밤의 해변에서 〈삶의 춤〉을 춘다. 뭉크의 우울이 무거운 밤공기 속에서 흐느적거리며 춤을 춘다. 삶의 무게는 왜 그리도 무거운가? 하루 세 끼, 아니면 두 끼, 한 끼만 먹으면 되는데, 그것이 그렇게 어렵단 말인가. 〈삼등 열차〉에 몸을싣고 일자리를 찾아 떠난다. 젖먹이는 앞에 펼쳐질 세상을 모른 채 젖만빨고 있다. 인생 먼 여행길엔 밤길만 있는 것은 아니다. 햇살 가득한 길도있다. 생에 어찌 눈물만 있겠는가. 기쁨과 환희의 날도 있다. 봄날의 흐

드러진 꽃처럼 〈삶의 기쁨〉은 화려한 색깔로 채색되어 있다. 인생은 그렇게 흘러 태생지로 돌아가는 것.

늙어 생을 마감하는 시간

〈촛불 아래 글 쓰는 노인〉은 노트를 펼치고 걸어온 여정을 기록한다. 자신이 마지막까지 품위를 잃지 않기를 바란다. 〈달걀 요리 하는 노파〉는 움직일 수 있는 날까지는 먹이는 일에 충실하다. 그렇게 먹이는 일로 여러 명의 생명을 길러냈다. 강풍이 후려쳐도 미풍이 살랑거려도 먹이는 일을 멈추지 않았다. 바람결에 하얀 날개의 천사가 따라 들어왔다. 매혹적인 〈죽음의 잔〉을 권한다. 잔을 받아 마신다. 몽환적인 장면이 펼쳐진다. 아름다운 피아노 선율이 방안을 가득 채운다. 〈쇼팽의 죽음〉은 피아노 건반을 조심스럽게 한 칸씩 디디며 멀고 먼 길을 떠난다. 모두를 다 놓았다. 빈손은 가볍지만 마음은 무겁다. 세상에 진 빚을 다 갚지 못하고 떠나는 마음이 가벼울 리가 없다. 갚을 길이 있다. 마지막 것을 내놓자. 〈튈프 박사의 해부학 강의〉에 몸을 내놓는다. 이제 내 것은 아무것도 없다. 세상에 올 때 받은 몸을 내놓아 세상 살이에서 누리던 모든 것들에 대한 감사의 마음을 전한다. 〈장례식 교향곡〉이 흐른다. 기쁨의 눈물처럼, 슬픔의 빗물처럼, 격정의 소나기처럼, 거리 골목골목을 훑으며 마지막 이별의 곡이 흐른다.

장례 행진곡이 끝나면 마지막으로 물음표 몇 개를 던진다. 〈우리는 어디서 왔나? 우리는 무엇인가? 우리는 어디로 가는가?〉 '온 곳도 없고, 아무것도 아니며, 갈 곳도 없다'는 흔한 답이 평균의 깊이를 넘은 심오한 것인지, 즉흥적인 가벼운 답인지 골똘히 생각해본다.

차례

1

탄생과 유년 | 태어나고 사랑받고 놀고 배우고

2

교육 | 공부하고 꿈을 꾸고

3

사랑 | 사랑하고 가정을 꾸리고

4

삶의 기쁨 | 인생을 알아가며 세상을 이해하고

5

죽음과 장례 | 늙어 생을 마감하는 시간

감상(鑑賞)과 감상(感想)

작품을 감상한다고 할 때 말하는 '감상'에는 여러 가지 뜻이 있지만 두 가지 풀이를 생각해본다. 우선, 마음속에서 일어나는 느낌이나 생각이다感想. 그리고 또 주로 예술작품을 이해하며 즐기고 평가한다는 뜻도 있다鑑賞. 일반적으로 이런 한자를 밝히며 뜻을 구분하지는 않고 '감상'이라고만 한다.

작가의 마음에 감상感想이 일어야 작품이 만들어지고, 우리는 작가의 감상으로 만들어진 작품을 감상鑑賞, 또는 감상感想한다. 감상感想은 지극히 주관적인 느낌이다. 그림 속 빨간 노을을 보고 '저쪽 동네에 불이 났나?' 이렇게 말을 해도, 하늘을 바다라고 해도, 전신주를 나무라고 해도 괜찮다. 그건 개인의 느낌이기 때문에 누가 뭐라할 수 없다.

감상鑑賞은 객관적인 사실이다. 작가 자신이 작가 노트와 여러 매체들과의 인터뷰를 통해 작품에 대한 해설을 덧붙였고, 전문 지식을 갖춘 여러 명의 비평가나 학자들이 다양한 연구를 통해 작품에 대한 사실들을 발표한 것이다. 예술가는 시대의 눈이요, 예술작품은 시대의 거울이라고 할 정도로 작품의 시대적 배경은 감상鑑賞에 큰 몫을 한다.

미술작품에 대한 해설을 보면 그 내용이 여기저기 거의 비슷한 이유가 바로 객관적인 감상鑑賞이기 때문이다. 역사적 배경을 바꿀 수는 없는 일 아닌가. 특별한 혜안을 가진 사람이 공증할 수 있는 새로운 이론을 밝혀내지 않는 한 그림에 대한 이야기는 거의 다 같다. 이미 세상에 나온 작품들은 역사적인 사실이다. 공증된 사실이다. 다만, 글의 내용이 깊고 얕음, 넓고 좁음, 진실과 왜곡의 차이는 있을 수 있다. 수집한 자료의 나열이냐, 자료에 대한 자신의 판단이 표현되었느냐의 차이도 있을 것이다.

미술 감상鑑賞은 어떻게 하는 것일까?

보고, 읽고, 해석하는 과정이 합해져서 미술 감상이 된다. 작품을 보는 것이야 아무런 선지식이 필요 없지만 그림 읽기에 들어가면 아이콘 Icon(도상)에 대한 이해가 필요하고, 그 과정을 지나 해석까지 하자면 미술사의 지식이 동원된다. 작품이 탄생된 때의 시대적 배경이나 작가의 삶에 대한 자세한 내용을 알고, 보고, 읽고, 해석하는 통합적 결론에 이르는 것이다.

그림 하나 보는데 뭐가 그리 복잡하냐고 생각할 수도 있다. 제대로 보고 바르게 이해하기 위함이다. 관광 가기 전에 여행 책에서 사전 지식을 습득하고 가면 '아는 만큼 보인다'라는 말이 이해된다. 그림을 보는데 미리 알고 가면 아는 만큼 볼 수 있다. 물론 다른 예술 장르들도 그럴 것이다. 이것은 제대로 된 감상鑑賞을 위한 과정이다.

이러한 그림 읽기와 그림 해석은 이제 미술사를 전공한 전문가들만의 지식이 아니다. 발달된 정보통신 덕분에 조금만 수고하면 모든 궁금증을 풀 수 있다. 관심있는 그림을 웹에서 찾아보면 전문가의 논문에서부터 일반인들의 감상평까지 헤아리기 힘들 정도로 정보가 넘쳐난다. 특히 그 작품이 전시되어있는 미술관의 웹사이트를 방문하면 작가 이력, 작품 히스토리(소유자), 전시 이력, 작가 노트, 작품해설 등등 모든 것이 기록되어있고, 다른 어느 곳보다 신뢰할 수 있다. 물론 작품을 촬영하여 게시한 사진 퀄리티도 좋다. 미술작품에 관심 있는 사람들은 여러 매체를 통하여 자신의 관심 작품에 대해 이미 풍부한 사전 지식들을 가지고 있을 것이다.

나의 경우엔 작가 자신이 기록한 '작가 노트'와 언론 매체와의 인터뷰에서 작가 스스로 말한 내용을 중요하게 생각한다. 평론가들은 그들대로 논평이 있지만 무엇보다 작가 자신의 이야기는 직접적이고, 작가를 떠난 사람들이 말하는 내용은 작가의 의도와는 달리 왜곡될 수도 있기 때문이다.

내가 그림을 선택하는 방법은 주로 원화에 대한 기억에서 출발한다. 그림이 좋아 미술관 관람을 위해 여행을 했었고, 유럽에 거주하게 되어서 미술관을 찾아 다녔었다. 이제는 책상 앞에 앉아 원화를 봤을 때의 감동이 가슴속에 남아있는 작품들을 인터넷에서 검색하여 자세한 내용을 알아본다. 그런 과정 중에 원화를 접하지 못했던 작품들이 내 안에 또 한 자리를 차지하고 남아있게 된다.

그 기억의 창고에서 작품을 하나씩 꺼내어 다시 보는 것이 요즘 나의 미술작품 감상이다. 원화가 걸려있었던 자리와 주변에 함께 걸려있던 다른 작품들이 눈앞에 아른거린다. 그림 하나로 출발한 나의 추억은 그 도시의 기억을 소환한다.

미술 감상感想은 어떻게 하는 것일까?

사진 감상에서 사용하는 용어로 '푼크툼PUNCTUM'이 있다. 프랑스의 철학자이자 비평가인 롤랑 바르트가 그의 저서 〈카메라 루시다camera lucida〉에서 세운 개념이다. 개인의 취향이나 경험, 무의식에서 오는 순간적인 강렬한 자극을 뜻한다. 개인의 사상과 생각과 경험 등을 총동원하여 사진의 의미를 스스로 규정하는 것이 푼크툼이다. 주관적인 해석인 셈이다.

어머니를 잃은 상실감에 빠져있던 롤랑 바르트가 어머니의 사진을 찾아봤을 때 그 사진은 바르트의 눈을 찌르는 것 같았다. 갑자기 맞닥뜨렸을 때 찾아오는 순간적인 찌름, 이 고통이 바로 푼크툼이다.

푼크툼은 사진 감상에서 시작된 개념이지만 다른 예술 작품에서도 푼크툼을 느낄 수 있다. 작품의 창작자인 작가의 의도와는 상관없이, 작품을 만나는 첫 순간에 내 가슴에 던져지는 단어들이 바로 개인의 주관적인 감상이 된다.

작품을 보고 감상문을 쓴다면 감상鑑賞과 감상感想이 함께 버무려지게 된다. 객관적인 감상鑑賞은 사실에 근거하고, 주관적인 감상感想은 문자 그대로 '내 멋대로' 쓰면 된다.

구스타프 카유보트의 〈마루 깎는 사람들〉을 보자마자 옛날 학교 복도를 걸레질하던 생각이 떠오르고, 프란츠 마르크의 〈푸른 말〉을 볼 때 우리집 콜렉션인 말이 생각나고, 반 고흐의 〈첫 걸음〉을 보는 즉시 떠오른 것은 우리 아기들 첫 발 뗄 때의 기억이었다. 메리 카사트의 〈바느질〉에서는 아이들의 성장에 따라 바짓단을 내어주던 시절이 눈에 선하게 다가왔고, 사이 톰블리와 윌렘 드 쿠닝의 작품들을 접하면서 우리집 냉장고에 마그네틱으로 붙여놓은 손주들의 자유로운 그림들과 똑같다는 생각을 하게 되었다. 이 얼마나 주관적인 이야기들인가!

감상문感想文은 작품을 보는 순간 든 연상작용으로서의 내 이야기이다. 작가에 대한 무례한 도발과 작품에 대한 비이성적인 판단일 수도 있다. 작품 감상鑑賞이 보고, 읽고, 해석하는 단계를 거치는데 감상문感想文은 그저 '보는' 단계의 이야기이다.

굳이 구분할 필요는 없지만 좀더 확실히 하자면 감상鑑賞에 대한 글은 많은 자료를 탐구하고 풍부한 지식을 익힌 다음 내 것으로 소화한 다음에 쓸 수 있는 글이고, 감상感想에 대한 글은 내 가슴속에 스며든 생각들을 밖으로 꺼내보이는 글이다.

1
탄생과 유년

태어나고 사랑받고 놀고 배우고

태초의 달큰한 기억

사람의 기억은 어디서부터 시작되는 것일까? 엄마 품의 달착지근한 젖내가 생각나는 사람이 있을까? 새털구름 위에 누운 듯 포근한 요람 속의 평화를 기억할 수 있을까? 아마도 사람들 최초의 기억에 신생아 시절 요람은 없을 것이다. 첫돌 무렵 발짝을 떼기 시작하면 대부분의 아기들은 요람을 벗어난다.

기억은 '있다', '없다'의 개념이 아니다. 창고 속에 가득한 기억들 속에서 쉽게 꺼내 볼 수 있는 것과 찾기 쉽지 않은 것이 있을 뿐이지 기억 자체가 없는 것은 아니다. 기억의 가장 깊은 바닥에 깔려있는 것은 무엇일까? 인생의 시작인 유아기幼兒期를 그림 속에서 찾아본다.

프랑스 파리 오르세 미술관 5층에 올라서면 인상파 화가들이 그린 빛의 향연이 펼쳐진다. 사실주의를 넘어선 다양한 작품들의 유혹에 눈길이 바빠진다. 한 점도 놓치고 싶지 않다. 그 중에 여성 화가로서 당당히 작품이 걸려있는 베르트 모리조의 〈요람〉이 있다. 〈요람〉을 감상하고 있노라면 어렴풋이 그 시절이 기억날까?

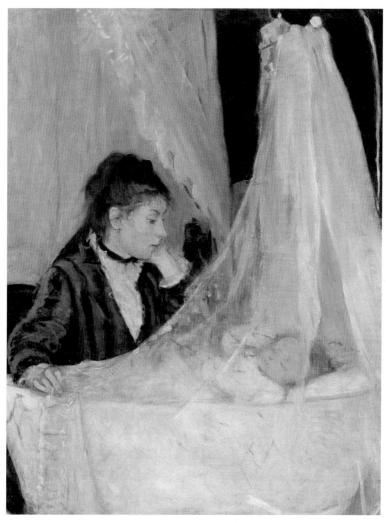

베르트 모리조, ⟨요람 The Cradle⟩(1872)
캔버스에 유채, 56x46cm, 오르세 미술관, 파리, 프랑스

　1874년 4월, 파리 카푸신 거리에 있는 사진가 나다르^{Félix Nadar}의 스튜디오에서 인상파 최초의 전시회가 열렸다. 당시 미술계를 주도하고 있던 살롱 전시회에 입성하지 못한 인상파 화가들 30여명의 전시회였다. 그중 유일한 여성 참가자인 베르트 모리조의 이 그림 ⟨요람⟩이 대중에

게 공개됐다. 인상과 전시회는 비평가들의 혹평과 비난 세례를 받았지만 〈요람〉에 대해서는 편안한 분위기와 '모성'이라는 주제를 좋게 평가했다.

그림의 배경은 하늘거리는 커튼이 있는 아름다운 방이다. 그 안에 현대적인 드레스를 입은 여성과 요람이 그려져 있는데 이는 19세기 중산층 가정의 성장을 드러낸다.

그림 속 여성은 요람에 누운 아기를 바라보고 있다. 등장 인물은 베르트 모리조의 여동생인 에드마Edma와 그의 딸 블랑슈Blanche이다. 엄마의 표정을 살펴본다. 부드럽고 고요한 분위기이다. '요람'이라는 제목에서 연상되듯이 평화로운 느낌이다. 그러나 자세히 관찰해보면 아기를 바라보는 표정이 그저 흐뭇하기만 한 것은 아니다. 잔잔한 미소가 없다. 약간의 피로도 보인다. 처음으로 엄마가 된 불안감이 보이는 듯하다.

그림 속 엄마 에드마는 베르트와 함께 화가 수업을 받고 열심히 그림을 그리던 여성이었다. 둘은 공부하기 위해 루브르 박물관에 가서 대가들의 그림을 보고 그리는 연습을 했고, 가정교사 귀차드Guichard에게서 3년 동안 함께 배웠다. 에드마는 결혼과 함께 화가의 길을 떠나 아기 엄마가 됐다. 자신과 아기를 그리는 베르트 앞에서 에드마는 아기를 바라보며 무슨 생각을 했을까? 그 당시엔 없던 말이지만 '경단녀'의 쓸쓸함을 느낀 건 아닐까?

안전한 삼각형 구도, 아기와 엄마의 유대감

그림의 구성을 살펴보자. 에드마의 몸통과 요람의 베일이 삼각형을 이루고 있다. 삼각형은 르네상스 시대부터 자주 사용하던 완전하고 안

전한 도형이다. 엄마도 삼각형 안에 있다. 커튼 자락과 요람에 드리워진 베일이 서로 사선으로 엄마를 삼각형 안에 있도록 한 구도이다. 요람이 아기를 보호하는 안전한 공간인 것처럼 엄마도 아기도 같은 삼각형 구도로 형성되어 모녀의 유대감을 느낄 수 있다. 요람의 베일은 살짝 젖혀져서 엄마는 아기를 잘 볼 수 있고, 관람자는 베일을 통해서만 잠자는 아기를 볼 수 있다. 이 또한 아기를 위한 보호 장치가 아닐까.

구도가 삼각형 도형인데 반해 색은 서로 반대로 칠했다. 검은 드레스와 흰빛을 뿜어내는 요람의 베일은 대비되는 색으로 시선의 치우침 없는 조화를 이룬다. 인상파 화가들은 사물의 원래 색깔을 그대로 화폭에 옮기지 않았다. 그리는 순간 빛에 반사되어 눈에 보이는 색을 칠했다. 베르트 모리조의 많은 그림들이 순간의 빛을 포착하는 인상파 스타일을 따랐다. 그와 달리 〈요람〉은 원래의 고유한 색과 빛에 반사된 색이 어울려 조화를 이루고 있다. 얇은 커튼을 통해 내비치는 하늘은 푸르고 바람이 불어오는 듯 커튼은 살랑살랑 부드럽게 움직이는 느낌이다. 여성들의 사회 생활에 한계가 있었던 그 시절엔 모성을 나타내는 그림들이 많았다. 모성은 베르트 모리조가 즐겨 그리는 주제 중 하나이다. 베르트는 에드마를 좋아했고 그녀를 여러 번 그렸다. 〈요람〉이 전시된 오르세 미술관에는 파스텔로 그린 〈에드마의 초상〉이 있다.

많은 미술 비평가들은 이 그림에 나타난 삼각형 구도의 안정감에 아기뿐 아니라 엄마까지도 포함시킨다. 그림을 보면 한눈에 엄마가 커튼과 베일이 만들어낸 삼각형 안에 있는 것이 보인다. 그런데 그림이 그려진 1872년에 아기 엄마를 보는 시선과 현대의 시선이 같을까? 삼각형이 '보호' 역할을 한다는 그 시대의 시각이 현대에 와서는 삼각형 안에 '갇혀 있는' 엄마로 인식될 수도 있을 것이다. 어떤 엄마들은 자신을 가둔 그 구도를 벗어나는 꿈을 꾸고 있을 것 같다.

〈요람〉은 에드마와 그녀의 딸 가족이 가지고 있다가 1930년 루브르 박물관에 팔렸고, 인상주의 그림들을 모아 전시한 오르세 미술관으로 옮겨졌다. 베르트의 동생 에드마, 에드마와 그녀의 어린 아기는 오르세 미술관에서 많은 인상파 애호가들의 시선을 끌고 있다.

모리조의 〈요람〉을 보며 떠오른 사물 하나가 있다. 바구니 형태의 '크래들'과는 약간 다른 형태의 '베이비 바운서'이다. 기울기를 조절하여 의자처럼 앉히기도 하고 침대처럼 눕히기도 하는 바운서에 대한 숱한 기억이 나와 내 가족에게 남아 있다.

같은 바운서에 같은 옷을 물려받아 입은 아기가 누워있는 사진을 돌려보고 "이게 누구였지?"하는 물음을 가족끼리 주고받으며 아이들의 바운서 시절을 추억하곤 한다. 바운서에 꽉 차던 아이, 그 공간이 헐렁하던 아이, 뒤집기를 하려고 얼굴 빨개지도록 애쓰던 아이, 스스로 바운서를 탈출하던 아이…… 우리 집 아이들 모두가 지나온 베이비 바운서의 시절이 〈요람〉을 보는 순간 가슴 속에서 뭉글뭉글 피어오르며 뭉게구름을 만들었다.

그림 속 에드마는 결혼과 동시에 화가의 길을 포기했다. 가정을 이루고 생명을 키우는 일이 자신에게 '미술, 그림, 화가' 그 이상의 가치를 지닌 것이기에 선택했을 것이다. 그러나 그림 그리기에 몰두했던 시절을 잊을 수는 없다. 요람 속에서 잠든 아기의 새근거리는 숨소리는 에드마를 결혼 이전으로 끌고갔고, 평화로운 천사의 모습을 바라보며 화폭이 아닌 머리 속에 한 장의 그림을 그리고 있다.

우리 집에도 세 명의 '에드마'가 있다. 에드마 모리조Edma Morisot에서 에드마 퐁틸롱Edma Pontillon으로 진로를 바꾼 세 명의 에드마들, 딸과 두 며느리들, 나는 베르트 모리조의 그림 〈요람〉의 모델 에드마의 표정에서 우리 집 세 젊은 엄마들의 표정을 읽는다.

"때로는 너의 앞에 어려움과 아픔 있지만
담대하게 주를 바라보는 너의 영혼,
너의 영혼 우리 볼 때 얼마나 아름다운지,
너의 영혼 통해 큰 영광 받으실 하나님을 찬양,
오 할렐루야"

　어린 아기가 처음 교회에 나오는 날 우리는 이렇게 축복의 노래를 부른다. 모든 사람들은 각기 다른 환경 속에서 다양한 모습으로 태어나지만, 갓 태어난 아기의 순결한 영혼은 모두 다 같다. 비록 악조건 속에서 태어나는 아기일지라도 우리는 갓 태어난 모든 아기들에게 한 마음으로 축복을 한다. 어떤 역할을 하면서 인생길을 가든지, 그 길이 우리들의 눈에는 험난하고 축복받지 못한 삶인 것처럼 보여도 그 존재의 가치는 귀중한 것이다. 무엇을 어찌 해야만 귀중한 가치가 있는 삶이 아니라, 있는 그 자체만으로도 이미 태어난 모든 존재들의 삶은 귀하다. 세상의 모든 악한 존재들, 그들도 태어날 때에는 순결한 영혼을 지니고 태어난 귀한 존재였다. 이미 순결한 영혼으로부터 멀리 와있는 악한 존재들, 그들도 '사랑받기 위해 태어난 사람'이다. 모든 존재들을 변함없이 사랑하자. 끊임없이 축복하자. 세상 모든 사람들이 날마다 요람 속의 아기처럼 될 때까지.

　가끔은 요람을 생각해야겠다. 삶의 온기가 식어갈 때는 내가 요람 속에 누운 아기가 되었다고 생각하면 따뜻하고 포근함을 느끼지 않을까. 곁에 있는 사람이 미워질 때는 그 사람을 상상의 요람 속에 눕혀보면 새로운 축복의 마음이 생기지 않을까. 한 장의 그림, 베르트 모리조의 〈요람〉이 나의 거친 심성을 보드랍게 갈아주는 역할을 한다.

작가 알기

베르트 모리조 Berthe Morisot
1841.01.14 프랑스 부르쥬 출생, 1895.03.02 프랑스 파리 사망

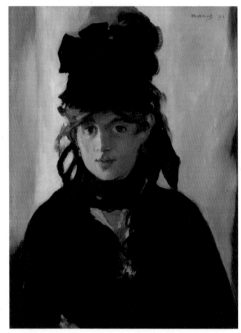

에두아르 마네,〈제비꽃을 든 베르트 모리조〉(1872)
캔버스에 유채, 55.5x40.5cm, 오르세 미술관, 파리, 프랑스

베르트 모리조는 부유한 가정에서 태어나 사립 미술 교육을 받았다. 베르트와 동생 에드마는 여성으로서 공식 예술 기관에 들어갈 수 없었으나 로코코시대 화가 프라고나르Jean Honoré Fragonard의 증손녀로 어려서부터 쉽게 미술을 접할 수 있었다.

여러 해 동안 코로Jean Baptiste Camille Corot에게서 배운 베르트의 그림은 1864년 파리 미술 아카데미의 연례 전시회인 살롱Salon de Paris에서 전시되기 시작했다. 1864년에 동생 에드마는 해군장교와 결혼하여 전통적인 어머니의 역할에 정착했다. 베르트는 마네Edward Manet를 만난 1868년부터 그의 제자가 되어 여러 인상파 화가들과 교류하게 되었다.

1874년 베르트는 마네의 동생 외젠Eugene Manet과 결혼했고, 인상주의 전시회에 참여하며 계속 활동했다. 외젠은 베르트의 작품 활동을 평생 동안 지지했고, 베르트가 결혼 전에 사용하던 서명 '베르트 모리조'를

그대로 사용하도록 배려했다. 베르트의 그림에 '베르트 마네'가 아닌 '베르트 모리조'의 서명이 그대로 이어지게 된 것이다.

그 시대에는 남성 화가들이 발레리나, 세탁부, 술집의 댄서, 목욕하는 사람, 매춘부들을 주로 그렸다. 여성 화가는 극히 드물었고 그림의 소재에도 제약이 많았다. 베르트는 성별 때문에 남성 인상파 동료들이 사용할 수 있는 모든 주제, 특히 카바레, 카페, 바, 매춘 업소와 같은 도시 생활의 삭막한 측면에 접근할 수 없었다. 반대로, 그녀의 그림은 19세기 후반 여성 삶의 많은 부분들, 특히 남성이 잘 알 수 없는 여성들의 사적인 장면들을 보여준다. 베르트는 가족, 친척, 친구를 모델로 삼았고, 가정의 풍경에 집중했다. 풍경 작품은 강 외에 정원과 같은 다양한 장소로 설정되었지만 가족 생활의 즐거움이라는 일관된 주제를 크게 벗어나지 않았다.

베르트는 아내의 작품 활동을 적극 지지하는 외젠 마네를 모델로 남성 인물을 그리기도 했다. 여성들이 가사와 육아를 전담하는 시대였기 때문에 딸과 함께 놀아주는 아버지 외젠을 그린 그림 〈부지발에서 딸과 함께 있는 외젠 마네〉(1881)는 사람들을 놀라게 했다. 베르트는 운이 좋게도 예술가 집안 남자와 결혼했을 뿐만 아니라 그녀의 경력을 위해 자신의 야망을 희생한 남편 외젠 마네의 전폭적인 지원을 받았다. 그녀의 재능과 기술은 남성 동료들에게서도 존경을 받았는데 이는 당시로서는 매우 드문 성과였다.

54세의 나이로 사망한 베르트 모리조는 파리의 묘지 파시Passy에 묻혀 있다. 그녀의 사망 증명서를 통해 그 당시 여성의 사회생활에 대한 인식에 씁쓸함이 남는다. 그녀의 사망증명서의 직업란에는 '직업 없음'이라고 적혀있다.

미술사 맛보기

인상주의 Impressionism
(1862-1892)

프랑스에서 1789년에 일어난 시민혁명은 사회 문화에 큰 변화를 가져왔다. 미술계에도 대변혁이 일어났다. 왕정시대에는 왕과 신, 왕족과 신화 그리고 종교적 이야기들이 미술의 주제였는데 시민혁명 이후 일반 시민들의 초상이나 생활 모습도 작품의 주제가 된 것이다.

인상주의가 혁명 후 갑자기 나타난 것은 아니고 낭만주의와 사실주의 단계를 거친다. 예술적 아름다움과 예술가와 국가의 관계에 대한 전통적인 개념에 도전하고 있던 사실주의와 자연주의 같은 다른 스타일의 회화에 뿌리를 두고 있었다. 혁명 직후엔 시민혁명을 주제로 삼았고, 시민의 생활 모습을 보이는 그대로 그린 사실주의를 거쳐 인상주의가 태동했다. 사람(시민)을 그리다가 풍경(시민의 환경)도 그리며 여러 인상파 화가들의 작품은 다양한 주제를 표현하게 되었다. 역사나 신화, 위인들의 삶을 그리는 데 관심이 없었고, 외모에서 완벽함을 추구하지 않았다. 특정 순간에 풍경, 사물, 또는 사람이 자신에게 어떻게 나타났는지에 대한 '인상'을 캔버스에 담았다. 또한 인상파 화가들은 밝은 색상을 사용했다. 전통적인 3차원적 관점을 포기하고 형태의 명확성을 거부했다. 이상화된 형태와 완벽한 대칭의 묘사에서 벗어나 그대로의 세계에 집중했다. 과학적 사고는 눈의 인식과 뇌의 이해가 서로 다름을 인식하기 시작했다. 때문에 많은 비평가들은 인상파 그림이 미완성이고 겉보기에 아마추어 그림 같다고 비난했다.

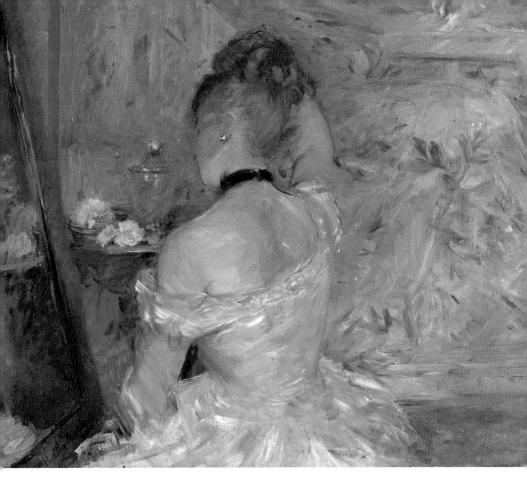

베르트 모리조, 〈화장하고 있는 여자〉(1875-1880)
캔버스에 유채, 60.3x80.4cm, 시카고 미술관, 시카고, 미국
뒤랑 루엘이 1905년에 구입한 후, 1924년 시카고 미술관이 구입하여 전시한 모리조의 그림.

　인상주의의 발생에는 사진의 등장도 큰 영향을 미쳤다. 사실주의 회화들이 사진보다 더 사실적일 수 없는 한계가 온 것이다. 또한 산업의 발달로 튜브 물감이 나오기 시작했다. 풍경을 그릴 때 야외에서 스케치한 후 실내에서 채색을 완성할 필요가 없어졌다. 물감과 이젤을 들고 직접 바깥의 풍경을 그릴 수 있게 된 것이다. 밝은 실내처럼 조도가 일정하지 않아 자연적으로 변하는 밝기 속에서 재빠르게 그려야 한다. '빛을 그리는' 인상주의 그림인 것이다. 그들의 작품은 빛으로 가득 차

있었고, 보색을 사용하여 그림자를 만들었다. 노란색은 보라색, 빨간색은 녹색, 파란색은 주황색 등의 그림자를 그렸다. 인상파 그룹은 1874년에서 1886년 사이에 8번의 전시회에서 공동 작업을 했지만, 그 후 천천히 해체되었다. 각자의 창의성대로 다른 길을 탐색하기를 원했다.

인상파 운동은 런던에 살았던 프랑스 미술상인 폴 뒤랑 루엘Paul Durand Ruel의 업적으로 완성된다. 1880년대 후반부터 그는 미국에 인상파 작품을 선보이기 시작했고 성공을 거두었다.

인상주의의 대표적 화가는 에두아르 마네Edouard Manet, 클로드 모네Claude Monet, 에드가 드가Edgar Degas, 오귀스트 르누아르Pierre Auguste Renoir, 카미유 피사로Camille Pissarro 등을 꼽을 수 있다.

피에르 오귀스트 르누아르, 〈부지발에서 춤을〉(1883)
캔버스에 유채, 181.9x98.1cm, 보스턴 미술관, 미국
대표적 인상주의 화가 중 한 명인 르누아르의 그림. 1886년 2월 19일, 르누아르가 뒤랑 루엘에게 기탁하고 뉴욕으로 배송되었다.

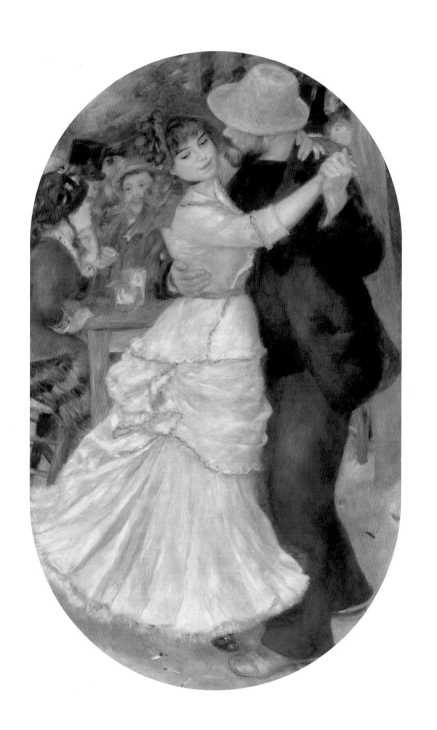

네가 걷기 시작할 때 ─────────────

빈센트 반 고흐
첫 걸음, 밀레 이후
First Steps, after Millet(1890)

요람의 기억은 첫 걸음의 기억까지 불러낸다. 요람을 벗어난 아기는 아장아장 걷기 시작한다. 아기는 드디어 그 작은 발로 땅을 딛는다. 뒤뚱거리지만 의기양양하고 자랑스러운 아기의 걸음은 세상 끝까지 이어질 것이다. 조심스럽게 한 발짝을 옮기던 걸음은 달리기까지 하게 되고, 주저앉았다가 다시 일어나 또 걷는 길고 긴 여정이 될 것이다.

예술 작품에 등급을 매기는 일은 쉽지 않다. 비싼 작품, 유명한 작품, 대중이 사랑하는 작품, 미술사적 가치, 제작 기술, 주제에 대한 표현, 구성과 채색 등 여러 방면의 연구가 평가의 기준이 된다. 그 많은 그림 중에 감상자들의 가슴을 뜨겁게 달구거나 시리도록 아프게 하는 가장 유명한 작품을 꼽자면 빈센트 반 고흐의 작품일 것이다. 고흐의 그림들은 미술 애호가들이나 미술 문외한들을 가리지 않고 가슴 속으로 파고 든다. 빈센트 반 고흐의 〈첫 걸음, 밀레 이후 First Steps, after Millet〉를 본다.

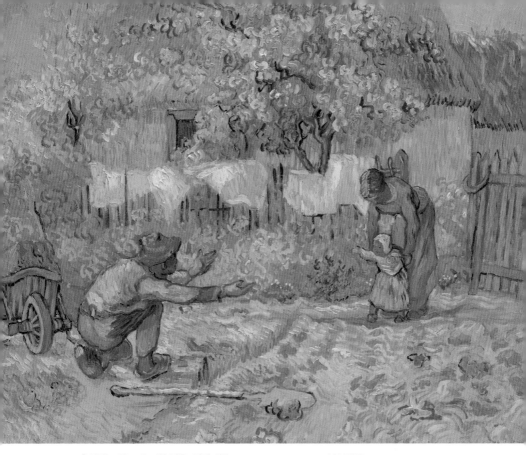

빈센트 반 고흐, 〈첫 걸음, 밀레 이후 First Steps, after Millet〉(1890)
캔버스에 유채, 72.4x91.2cm, 메트로폴리탄 미술관, 뉴욕, 미국

이 그림은 고흐 자신이 선택한 모티프는 아니다. 평소에 사모하던 밀레Jean François Millet의 그림을 모사했다. 영어로는 'after'라는 용어를 사용한다. 고흐는 생 레미에 있는 동안 80여 점의 그림을 그렸는데 그중에 밀레 그림을 모사한 것이 21점이나 된다. 고흐는 프랑스의 자연주의 화가를 만난 적이 한번도 없었지만 1875년에 밀레가 사망한 직후 파리에서 열린 전시회에서 밀레의 농민생활 그림과 판화를 보고 깊은 인상을 받았다. 땅을 경작하는 농부들에게서 삶의 의미를 찾은 반 고흐는 밀레의 그림에서 큰 영감을 받았다. 1889년 후반에 고흐는 밀레의 여러 작

품 모사에 관심을 가졌는데, 병원에 갇혀 있는 동안 밖의 풍경을 그리러 다닐 수 없었고, 모델이 없었기 때문이기도 하다. 그러나 〈첫 걸음, 밀레 이후〉는 반드시 그런 이유로 그려진 것은 아니다.

동생 테오의 아내 요한나가 임신 중 태동을 느낀다는 소식을 듣고 고흐는 감동했다. 테오는 밀레의 작품 사진을 고흐에게 보냈다. 1889년 10월 25일에 쓴 고흐의 편지에는 그 감동이 기록되어 있다.

> "Comme le Millet est beau, les premiers pas d'un enfant!
> (아기의 첫 걸음이 얼마나 아름다운지!)"

이 그림에는 자신의 조카인 빈센트(테오의 아들)에 대한 고흐의 사랑이 듬뿍 담겨있다.

동생 테오가 밀레 그림의 사진을 보내주면 고흐는 사진을 보고 그림을 그렸다. 흑백 사진을 받았으므로 고흐는 자신만의 색을 칠할 수 있었다. 밀레의 그림과 달리 고흐는 하늘을 드러냈고, 나무는 특유의 붓터치(구부러진 스트로크)로 그렸다. 마치 쉼표를 마구 찍어놓은 것 같다. 테오가 보낸 사진의 밀레 그림은 미국 로젠 로저스 미술관에 있고, 격자를 그려 확대한 사본은 현재 암스테르담의 반 고흐 미술관에 있다.

밀레에 대한 존경과 조카에 대한 사랑

〈첫 걸음, 밀레 이후〉는 밀레의 것을 보고 그렸지만 사진처럼 똑같이 그려낸 모사는 아니다. 고흐의 붓 터치, 고흐의 색깔, 고흐 자신의 그림으로 다시 태어난 또 하나의 창작품이다. 고전음악이 수없이 많은 지휘자와 연주자들에 의해 거듭 다른 감정으로 새롭게 연주되듯이 이 그림은 고흐에 의해 해석되고 번역된 그림이기도 하다.

그림에서 아빠는 괭이를 내려놓고 아기를 향해 팔을 벌리고 있다. 배경을 보아 엄마는 빨래를 널다가 잠시 쉬고 있는 것 같다. 이때 밭일하던 아빠를 발견한 아기가 아빠를 향하여 첫 걸음을 뗀 것이다. 밀레의 어두운 암갈색 색채는 찾아볼 수 없이 고흐가 즐겨 사용한 푸른 색이 눈에 들어온다. 색상과 붓 터치는 고흐의 감정을 전달하는 데 큰 작용을 한다. 색상은 두껍고 채도가 높지만 캔버스 위에서는 서로 조화를 이룬다. 그림에서 특히 눈에 띄는 구도와 색깔은 엄마와 아기의 오른쪽(그림에서 왼쪽)에 피어있는 꽃이다. 전체 색감과 다른 꽃이 그곳에 활짝 핀 모습은 비어있었을 그 공간을 조화롭게 채워 아기의 첫 걸음을 축하하는 꽃다발 역할을 하고 있다.

고흐의 적극적인 후원자, 마치 분신과도 같은 동생 테오와 아내 요한나는 첫 아기를 낳고 이름을 빈센트라고 지었다. 고흐는 자신의 이름과 같은 조카 빈센트가 태어나던 해에 이 그림을 그렸다. 밀레에 대한 존경과 조카에 대한 사랑이 배어있는 그림인데, 고흐 자신은 이런 장면을 실현하지 못하고 떠났다. 〈첫 걸음, 밀레 이후〉의 장면은 표면적으로 엄마의 팔에 의지하고 겨우 서 있는 아기와 그를 맞기 위해 두 팔 벌린 아버지의 따뜻한 사랑이 보이는 그림이다. 그러나 고흐를 생각하면 마냥 미소만 짓게 되지는 않는다. 이 그림을 그리는 동안 고흐는 동생의 아기를 생각하며 행복했을까, 가정을 이루지 못한 자신을 생각하며 쓸쓸했을까?

이 그림을 보는 순간 가슴 한쪽이 뭉클해지며 나도 모르게 입밖으로 짧은 감탄이 새어나왔다. 걸음마를 하는 아기와 부축하는 엄마, 아기를 맞이하려는 아빠의 모습을 보는 순간, 내 아이들의 첫 걸음마 시절의 행복했던 기억이 번쩍 떠올랐다. 아기를 키워본 어미로서의 본능이리라. 본능은 지식보다 먼저 작용한다. 또한 좋아하는 화가 고흐에 대한

연민이 가슴 가득히 뭉게뭉게 피어올라 입 밖으로 새어 나온 것이다. 그가 자살로 짧은 생을 마감하기 불과 7개월 전에 그린 그림인데 이 그림에선 죽음의 냄새를 맡을 수 없다. 첫 발짝을 떼는 아기를 그리며 고흐는 무슨 생각을 했을까? 그 아기처럼 새롭게 살고 싶었던 걸까, 아니면 생의 근원으로 돌아가고 싶어했던 것일까? 고흐의 신산했던 삶에 가슴이 메인다.

그림은 봄이 오는 길목을 보여준다. 한겨울인 1월에 그는 화실에서 봄을 그렸고, 죽음의 그림자가 발치까지 다가와 있는 상태에서 아기의 첫 걸음마를 그렸다. 태어나 일생을 통과하며 새로운 삶의 기능을 하나씩 익힐 때마다 그 순간은 가족들 모두에게 큰 기쁨과 축제의 순간이다. 고흐의 어린 시절 기억을 더듬으면 그 자신은 기억할 수 없으나 그가 첫 발짝을 떼던 순간엔 큰 기쁨을 가족들에게 주었고, 가족들은 그의 든든한 응원단으로 박수갈채를 보냈을 것이다.

이런 모습은 어느 가정이나 다 마찬가지가 아닌가. 몸을 뒤집고, 자벌레처럼 위로 기어가고, 네 발로 기어다니고, 혼자 앉고 서고, 드디어 한 발짝을 떼어 놓는 아기 빈센트는 세상의 괴로움이 무언지 몰랐으리라. 자신의 삶이 앞으로 얼마나 신산한 맛으로 입술을 바짝바짝 타게 할지 전혀 몰랐을 것이다. 화가 자신에게 드리운 어두운 그림자의 흔적은 이 그림에서 전혀 나타나지 않는다. 그림 속의 아기가 뒤뚱뒤뚱 걸음을 떼듯, 인생 길을 뒤뚱뒤뚱 서툴게 걸어간 고흐는 이 그림 속의 아기이고 싶었을까, 아버지이고 싶었을까…….

픽션이든 논픽션이든 우리는 책을 읽으며 간접경험을 하고, 그 경험이 일생을 꾸려나가는데 큰 도움이 된다. 타인이 쓴 기록, 타인의 이야기가 내 삶에 영향을 끼친다. 그림도 마찬가지이다. 눈앞에 펼쳐진 화

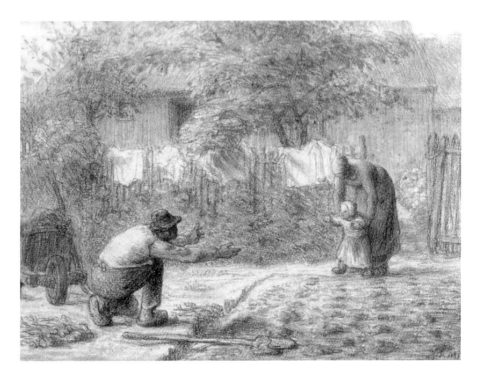

장 프랑수아 밀레, 〈첫 걸음 First Steps〉(1858)
종이에 콩테, 32x43cm, 로렌 로저스 미술관, 로렐, 미국

면에서 나와 연관되는 그 무엇인가를 발견한다면, 서랍 깊은 곳에 숨
어들어간 나의 옛 기억을 되찾는다면, 그림 한 점 감상한 보람이 클 것
이다. 나와 무관한 남의 그림에서도 나의 인생은 그렇게 타인과 연결된
다. 이것이 그림을 대하는 나의 자세다. 빈센트 반 고흐의 〈첫 걸음, 밀
레 이후〉를 보면서 인생의 출발점에 선 모든 존재들의 발걸음이 힘차
기를 기도한다.

작가 알기

빈센트 반 고흐 Vincent van Gogh
1853.03.30 네덜란드 쥔더트 출생, 1890.07.29 프랑스 오베르 쉬르 와즈 사망

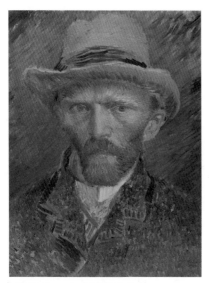

빈센트 반 고흐, 〈자화상〉(1887)
판지에 유채, 42x34cm, 암스테르담 국립 미술관,
네덜란드

빈센트 반 고흐는 후기 인상파 화가이다. 목사의 아들로 태어나 기숙학교에 다니며 프랑스어, 영어, 독일어, 그림을 배웠다. 일찍 학교를 떠난 후, 1869년 헤이그에 있는 미술대리점 구필Goupil & Co.에서 일하다가 런던으로 옮겨가면서 불안 증세가 나타났다. 그 후 파리로 거처를 옮겨 보조교사, 목사, 설교자, 서점 자원봉사자로 일했고 잠시 신학 공부를 했다.

1880년 브뤼셀로 이사하면서 여러 화가들과 교류하고 회화 공부를 했다. 이 때는 주로 풍경과 농민, 노동자를 그렸다. 1884년에 바르비종 학파의 사실주의 화가 밀레를 자신의 '아버지'이자 '영원한 주인'이라고 선언했다.

1886년 3월 고흐는 파리로 이주했고 밀레의 영향력은 서서히 줄어들었다. 고흐는 인상주의를 발견하고 툴르즈 로트렉Henri de Toulouse-Lautrec이나 고갱Paul Gauguin과 어울리며 보헤미안들과 친구가 되었다. 그의 그림도 밀레의 침울한 색채를 버리고 두꺼운 붓놀림과 생생한 색채로 변했다. 1888년 2월 프랑스 남부 아를Arles로 이사했을 때 밀레는 다시 고흐의

삶에 스며들었다. 고흐는 다시 밀레의 주제를 탐구하기 시작했지만 프로방스의 노란 밀밭과 파란 하늘이 폭력적일 만큼 고흐에게 큰 영향을 미쳤다. 아를의 아름다운 자연색에 매료되어 해바라기를 포함한 190여 점의 그림을 그렸다.

고흐는 라마르틴 광장의 '노란 집'에 방 4개를 임대했다. 고갱이 1888년 10월 말에 그 곳에 입주했다. 고갱은 주로 기억과 상상력으로 작업한 반면 고흐는 눈앞에 보이는 것을 그리는 것을 선호했다. 서로 다른 캐릭터로 인해 둘 사이의 긴장감은 점점 고조되었고, 고갱은 결국 떠났다. 망상과 악몽은 계속 고흐를 괴롭혔다. 고흐는 일생동안 많은 혼란에 시달렸지만 그의 정신적 불안정은 풍부한 감정 표현으로 화폭에 옮겨졌고, 정신병원에 입원한 중에 그린 〈별이 빛나는 밤The Starry Night〉은 세계인이 사랑하는 명화가 되었다.

인간과 자연의 내적 영성을 표현하기 위해 몸부림 친 고흐의 그림은 독특한 감정을 불러 일으킨다. 보는 사람들에게 그의 눈과 마음을 통해 해석된 감각을 제공한다. 빈센트 반 고흐 그림의 특징은 감정을 마구 쏟아부은 듯한 입체감 있는 색칠이다. 이를 임파스토Impasto기법이라고 한다. 화폭에 물감을 두껍게 얹어놓고 유화 나이프나 거친 붓으로 펴나가면서 붓자국이 층을 이루며 획이 된다. 많은 사람들이 고흐의 이러한 질감을 애호한다. 그는 각 작품에서 자신의 감정적, 영적 상태를 전달하기 위해 노력했다.

1890년 5월, 고흐는 파리 북쪽의 작은 마을 오베르-쉬르-와즈Auvers-sur-Oise로 이주하여 생애 마지막 몇 년을 보내며 열광적인 속도로 마을 주변을 그렸다. 온통 황금빛으로 익어가는 7월의 밀밭 〈까마귀 나는 밀밭Wheatfield with Crows〉을 마지막으로 남기고 고단한 그의 생을 마감했다. 빈센트 반 고흐는 동생 테오와 함께 나란히 아이비 넝쿨을 덮고 잠들어 있다.

미술사 맛보기

후기 인상주의 Post-Impressionism
(1880년대 초-1914)

색상의 구조, 질서, 시각적 효과는 후기 인상파 화가들의 미학적 사고를 지배했다. 단순히 주변 환경을 나타내는 것이 아니라 색상과 모양의 상호 관계에 의존하여 주변 세계를 설명한다.

인상파 화가들의 그림은 동질성을 느끼기 어려울 정도로 다양하다. 모네Oscar-Claude Monet의 〈인상, 해돋이Impression, Sunrise〉에서 시작된 인상주의란 말은 '그림은 완성하지도 못하고 그 인상만 남겼다'는 조롱에서 시작되었다. 모네에서 시작한 인상주의는 그들보다 훨씬 앞서 사실주의를 따르지 않은 마네도 인상파 화가로 분류했다. 한쪽에는 입체파의 선구자인 구조적 또는 기하학적 스타일이 있었고, 다른 한쪽에는 추상표현주의까지 나타났다. 그 후, 순간적인 빛의 변화에 집중했던 초기를 벗어나 인상주의의 특징을 이어가며 불분명한 물체의 형태를 살려낸 신-인상주의Neo-Impressionism로 변화한다. 점묘법으로 그린 쇠라Georges Seurat, 시냐크Paul Signac가 이에 속한다.

후기인상주의는 인상주의를 벗어난 탈인상주의라고도 한다. 특징은 형태의 부활, 강렬한 색채, 원시적인 소재라 할 수 있다. 후기 인상파 화가들은 같은 미술사조에 묶기 어색할 정도로 각자의 개성대로 그렸다. 고갱과 쇠라는 서로의 스타일에 대해 낮은 평가를 했다. 고흐는 인상파 드가Edgar Degas와 후기 인상파 앙리 루소Henri Rousseau의 작품을 존경했

지만 세잔Paul Cézanne의 엄격하게 정돈된 스타일에는 회의적이었다. 고흐는 감정을 표출했고, 고갱은 상징을 표현했다. 후기 인상주의는 다양성을 한데 모은 집합체, 다양성주의가 더 어울릴 것이다.

많은 화가들이 파리 밖으로 나갔다. 세잔은 생의 대부분을 프로방스에서 보냈다. 고흐는 프랑스 남부의 아를, 고갱은 타히티로 갔다. 이렇게 다른 성향에도 같은 미술사조에 이름을 올린 후기 인상주의 화가들은 변화하는 시대의 흐름을 함께 겪었다. 산업의 발달로 기차가 다니게 됐고, 화가들은 이젤과 튜브 물감을 들고 그림 그리기 좋은 곳을 자유롭게 찾아다녔다. 빛의 변화 속에서 빠른 속도의 붓놀림은 팔레트에 색을 섞지도 않은 채 튜브에서 직접 붓으로 찍어 칠하기도 했다. 이런 결과 명암을 보색으로 칠하는 그림도 나왔다. 초록색 사물에 빨간색 그림자, 노란색 사물에 보라색 그림자, 이런 식의 명암이 등장하기도 했다. 붓질에 속도가 붙으니 짧은 붓터치Brush Stroke가 가능해진 것이다.

후기 인상파의 광범위한 미학적 성향은 20세기 전환기에 발생한 표현주의와 페미니스트 예술 같은 보다 현대적인 운동에 영향을 미쳤다.

아기들의 놀이방

피에르 오귀스트 르누아르
놀고 있는 클로드 르누아르
Claude Renoir, jouant(1905)

첫 걸음을 시작한 이후, 아이의 움직임은 활발해지고 빨라진다. 한시도 가만히 있지 못하고 움직인다. 치다꺼리하는 일이 귀찮지만 나날이 달라지는 아이의 성장은 부모에게 큰 기쁨을 준다. 함께 놀 때의 즐거움과 행복도 크지만, 저 혼자 잘 노는 것 또한 부모에게 잠시나마 휴식을 선물하는 일이다. 늘 무언가 놀이감을 찾아, 놀 거리를 찾아 수선을 떠는 아이의 눈높이에 무엇이 있는지 그림 속에서 찾아본다.

20세기 초 인상주의 화가들의 작품을 수집하던 미술상 폴 기욤Paul Guillaume은 자신의 컬렉션을 루브르 박물관에 기증하기로 결심했다. 42세의 나이에 세상을 떠난 그의 뒤를 이어 아내 도메니카Domenica Guillaume, 재혼 후 Domenica Walter가 프랑스 정부와 협상했고, 정부는 1959년과

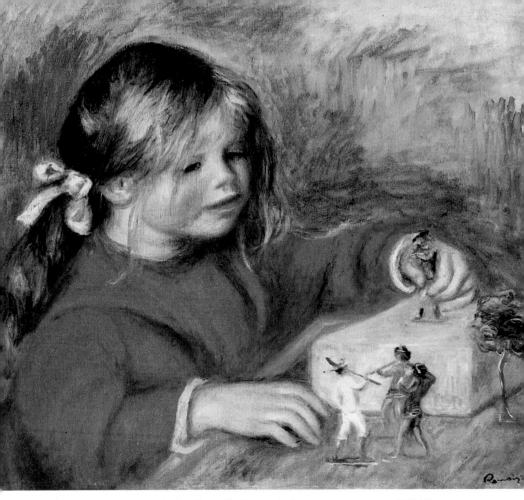

피에르 오귀스트 르누아르, 〈놀고 있는 클로드 르누아르Claude Renoir, jouant〉(1905)
캔버스에 유채, 55x46cm, 오랑주리 박물관, 파리, 프랑스

1963년에 폴의 수집품을 구입하여 루브르 박물관 부속 오랑주리 박물관에 보관했다. 모네의 수련으로 유명한 오랑주리 박물관은 도메니카의 두 남편인 장 월터와 폴 기욤의 이름을 딴 컬렉션을 1984년부터 상설 전시하고 있다. 이 작품들 속에 두 뺨이 볼그레한 한 아이가 놀이에 집중하고 있는 그림이 있다.

바로 오랑주리에 전시된 〈놀고 있는 클로드 르누아르Claude Renoir, jouant〉이다.

클로드는 '코코'라는 애칭으로 불린다. 화가 르누아르의 셋째 아들 클로드가 그림 속에서 아주 작은 인형들로 병정놀이를 하고 있다. 둘째 아들Jean은 이 꼬마 병정들을 형Pierre에서 동생까지 계속 물려주면서 놀았다고 회상한다. 그림 속 장난감을 둘째 아들이 가지고 노는 장면도 그림으로 남아있다. 미술상인 볼라르Ambroise Vollard의 회고에 따르면 르누아르의 작업실 바닥엔 언제나 장난감 꼬마 병정들이 흩어져 있었다고 한다. 1885년에 첫째 아들 피에르가 태어난 이후부터 르누아르의 그림 속에는 어린아이들이 자주 등장한다. 특히 클로드의 모습을 담은 그림들이 많다.

그림에서 막내아들 클로드는 여자아이처럼 긴 금발을 리본으로 묶은 모습이다. 르누아르는 아이들의 머리를 길게 기르는 것을 좋아했다. 아들들의 긴 금발 머리를 얼마나 좋아했는지 그는 "이것은 금이다!"하며 즐거워했다고 한다. 어깨에 닿는 금발을 자연스럽게 풀어놓은 모습, 리본 끈으로 단정히 묶은 모습, 그가 그린 아들들은 늘 긴 머리모양을 을 하고 있다.

르누아르가 좋아하는 금빛 긴 머리카락

그림의 넓은 배경에 비해 탁자와 장난감은 성의없이 보일 정도로 대충 스케치되어 있다. 뚜렷하게 다가오는 모습은 아이의 통통한 얼굴과 긴 금빛 머리카락이다. 아이는 빨간색 옷을 입고 있다. 붓자국이 시원하게 눈에 띄고, 파란색 배경은 아이를 더욱 돋보이게 하여 인상파 스타일의 색감이 드러난다.

르누아르는 가까운 지인들과 가족들을 즐겨 그렸다. 르누아르뿐 아니라 그 당시 화가들이 가족을 많이 그린 이유는 가난한 화가들이 모델을 구하기 어려웠기 때문일 것이다. 그러나 조금 더 생각해보면 꼭

모델료 때문만은 아닐 수도 있다. 주제가 될 모티프를 찾아 두리번거리는 화가의 눈에 가장 자주 띄는 것은 가족이고, 화가의 사랑 가득 담긴 시선이 머무는 곳 또한 가족이었기 때문일 것이다.

이 그림은 작품을 위해 작위적으로 연출한 것이 아니라 아이가 놀고 있는 일상의 한 장면을 포착한 것 같다. 우리가 일상의 스냅사진을 찍듯이 자주 눈에 띄는 장면을 화폭에 옮긴 그림으로 보인다. 아이는 언제나 그렇게 놀고, 아버지의 사랑은 늘 아이를 관찰하고 있으니 이 장면은 일상의 풍경일 것이다. 아직 젖살이 빠지지 않은 아이의 통통한 볼이 복숭아 빛으로 귀엽게 물들어 있다. 아이 뿐 아니라 여인들 또한 볼과 몸을 통통하게 묘사한 것이 르누아르 그림의 특징이다. 그의 시각으로는 통통한 모습이 더 좋아보였나 보다. 통통한 여인들이 자주 등장하는 이유는 유부녀 모델을 주로 그렸기 때문이라는 설도 있다.

놀이에 열중한 아이의 모습을 보면 마음이 넉넉하고 흐뭇해진다. 이 그림은 감상자들을 그들의 유년 시절로 끌고 간다. 무엇을 하고 놀았는지, 제일 몰두했던 놀이는 무엇이었는지 기억을 더듬어 본다. 남이 그린 그림을 그냥 구경만 하는 것을 넘어서 작품과 연결되는 일을 생각해보면 우리는 그림 속으로 한 걸음 더 걸어 들어가게 된다.

아주 오래 전 '프라모델' 조립에 열중했던 시절이 있었다. 대단한 탱크나 헬리콥터를 조립했던 것은 아니고, 문방구에서 판매하는 값싼 장난감이었다. 아들이 어릴 때 이것저것 장난감을 사주다가 걸려든 것이 프라모델이었다. 퍼즐 맞추기, 블록 쌓기, 장난감 조립하기, 이런 것이 아이들이 거쳐가는 장난감 과정이니 프라모델을 산 것은 자연스러운 일이었다. 아들은 포장을 풀어서 조금 시도해보곤 곧 흥미를 잃었다. 나이에 맞지 않게 너무 일찍 사준 것이다. 풀어놓은 것을 치우느라

내가 조립했는데 의외로 재미있었다. 그후 프라모델이 찬거리 장바구니에 함께 담기기 시작했다. 아들들은 놀이터에 나가 놀고, 나는 거실에 주저앉아 조립에 열중했다. 값싼 것은 조립이 너무 쉬워서 시시했고 물건도 조악했다. 3천원이면 모양만 완성되고 끝이지만 5천원이면 탱크가 앞으로 움직이는 것이다. 당연히 움직이는 것이 좋았다. 씩씩하게 밀고 나가는 탱크, 푸드득거리며 약간 떠오르는 헬리콥터, 매끄럽게 씽 달려나가는 미니카, 만들어서 선반 위에 올려 놓기만 하던 것을 작동시키며 가지고 놀 수도 있으니 얼마나 좋은가. 내가 만들면 아이들이 가지고 놀았다. 그렇게 한동안 프라모델 만드는 재미에 푹 빠졌고, 다음으로 레고 조립을 시작했다. 딱 한 번 해본 레고 조립이었다.

정교한 레고 블록은 값싼 프라모델처럼 주부의 장바구니에 함께 담길 수준을 넘는다. 물론 프라모델도 고급품이 있지만 내가 조립하던 것은 값싼 것이었다. 또, 딸과 손주들이 모은 조립용 장난감과 손가락만한 동물 인형들이 몇 박스나 된다. 르누아르의 이 그림을 보는 순간 그 조그만 장난감들이 생각났다. 비록 작지만 각각 다른 사연들을 간직한 장난감이다. 그림 속 아이는 칼(작대기)을 든 작은 인형들을 데리고 병정놀이를 하고 있다. 볼이 발갛게 상기된 모습이 놀이에 제법 열중한 모습이다.

르누아르는 다양한 종류의 그림들을 그렸지만 나는 우선 그의 여인들이 떠오른다. 뜨거운 수증기 속에 있다가 방금 나온 것 같은 발그레한 살빛의 누드화, 몸에서 김이 모락모락 나는 것 같은 그의 누드화는 우리네 표현으로 말하자면 '복스럽게' 생긴 여인들의 모습이 자연스러워서 좋다.

피에르 오귀스트 르누아르, 〈장난감 놀이-가브리엘과 아들 장 Child with Toys–Gabrielle and the Artist's Son, Jean〉(1895-96)
캔버스에 유채, 54.3x65.4cm, 워싱턴 국립 미술관, 워싱턴 DC, 미국
르누아르의 둘째 아들 장이 장난감을 가지고 놀고 있다. 이 장난감은 셋째 클로드에게 대물림되었다. 행복이 형제에게 이어지고 있는 것이다.

르누아르는 여인뿐 아니라 어린이도 많이 그렸다. 가까운 지인들의 아이들, 자신의 아이들, 어린이가 등장하는 화면은 언제나 맑고 밝은 마음을 선물한다. 공기정화 식물처럼 어린이들은 숨가쁘게 살아가는 어른들의 산소탱크 역할을 한다. 곁에 있는 아이가 아니라 이렇게 그림 속에 들어앉은 아이도 비슷한 느낌이 든다. 인상파 화가들은 '빛을 그린다'고 한다. 르누아르는 행복을 그렸다. 그가 그린 그림은 우리에게 빛과 행복을 한 아름 안겨준다.

작가 알기

피에르 오귀스트 르누아르 Pierre Auguste Renoir
1841.02.25 프랑스 리모주 출생, 1919.12.03 프랑스 카뉴쉬르메르 사망

피에르 오귀스트 르누아르, 〈자화상〉(1876)
캔버스에 유채, 하버드대학교 포그미술관,
메사추세츠 주, 미국

피에르 오귀스트 르누아르는 프랑스 인상주의 화가이다. 1841년 재단사의 아들로 태어나 1845년 파리로 이주했다. 루브르 박물관 근처에 살며 지역 카톨릭 학교에 다녔다. 13세에 도자기 공장에서 도자기에 장식 그림을 그리는 일을 하고, 파리시가 후원하는 조각가 칼루에트Louis-Denis Caillouete의 미술학교에서 무료 드로잉 수업을 들었다. 1862년 미술학교 에콜 데 보자르에 입학했다. 이후 샤를 그레르Charles Gleyre의 스튜디오에서 미술 공부를 했고, 그곳에서 모네를 만났다. 1867년과 1870년 사이에 퐁텐블로 숲에서 모네, 바질Frederic Bazille, 시슬리Alfred Sisley 등 초기 인상파 화가들과 어울리며 야외 그림을 많이 그렸다.

1880년 살롱전에서 에밀 졸라Émile Zola가 인상파 화가들에게 사실적인 현대 생활을 그려보라는 권유를 했고, 르누아르는 그것을 받아들여 주

변 사람들의 생활을 주제로 삼았다. 야외 그림을 그릴 때에도 풍경 중심보다는 야외에 모여 즐기는 사람들을 그렸다. 〈물랭 드 라 갈레트의 무도회 Bal du moulin de la Galette〉, 〈보트파티에서의 점심 Le déjeuner de fête nautique〉에는 많은 인물들이 등장한다. 그림 속 지인들의 모습이 밝고 명랑하고 쾌활하다.

르누아르는 1881년 이탈리아 여행에서 라파엘로의 작품들을 보고 큰 감동을 받았다. 그후, 고전주의에 대한 관심을 반영하여 부드러운 인물들을 그렸다.

1885년 아들 피에르가 태어난 후 르누아르가 어린이를 그리는 방식에 변화가 온다. 완성된 그림에서 자녀에 대한 관심과 애정이 그림 속에 듬뿍 담겨있다. 이전에 사용하지 않았던 주제, 모유 수유중인 엄마와 아이를 돌보는 여인들의 모습을 그리기 시작한 것이다. 이때부터 르누아르의 그림 속 아이들은 형식적인 초상화 속 어른들의 액세서리가 아닌, 표현력이 풍부한 개인으로 등장한다. 1885년 이후, 르누아르는 주변인들보다 자신의 가족 생활에 더 집중하기 시작했다.

1890년대 중반에 류머티즘 발병으로 인한 투병이 시작됐는데 이 병은 평생 동안 그를 괴롭혔다. 손이 변형되고 손가락이 구부러져 작업을 하기 어려운 상황에 처했으나 그는 멈추지 않았다. 1912년에는 뇌졸중을 일으켜 휠체어에 몸을 의지해야만 했다. 1919년 카뉴쉬르메르 자택에서 사망하여 아내 아린 Aline Victorine Charigot의 고향인 에소예 Essoyes에 아내와 나란히 묻혔다.

〈놀고 있는 클로드 르누아르〉의 모델인 막내아들 클로드는 2차세계대전에 복무하여 훈장 크루아 드 게르, Croix de Guerre을 받았다. 아버지의 작업실에서 꼬마 병정을 가지고 놀던 클로드가 건강한 청년이 되어 실제 전쟁에서 훈장을 받은 것이다.

미술사 맛보기

살롱전 Salon, **낙선전** Salon des Refusés

살롱은 17세기, 18세기 큰 홀에서 이루어진 프랑스 귀족들이나 부르주아들의 문화 사교 모임을 일컫는다. 프랑스뿐 아니라 유럽 여러 나라에서 살롱은 문화의 꽃을 피웠다. 그 후, 'salon'을 대문자 'Salon'으로 써서 전람회, 전시회를 뜻하게 되었다.

1667년 프랑스 왕실 예술 아카데미Académie Royale de Peinture et de Sculpture가 왕실의 위촉을 받을 만한 학생들의 작품을 전시하기 위해 최초의 반 공개 전시회를 개최했다. 1725년 루브르 박물관의 살롱 카레Salon Carre에서 열린 전시회는 전면 공개되었다. 이를 통해 '그룹 전시회', 이후 '파리 살롱-Salon de Paris' 혹은 '살롱-Salon'으로 명명되었다. 살롱은 학술 예술 전시의 공식적인 수단이 되었고 현대미술계에서 200년동안 꾸준히 성장했다. 19세기에는 한 해 걸러 정기적으로 열리는 사교 행사가 되었다.

아카데미의 예술가와 학생들은 살롱 이후 예술 비평가, 미술품 딜러, 수집가, 후원자의 관심을 끌기 위해 자신의 작품을 전시했다. 전시회를

관에서 주최하고 관리하므로 전시 출품작들은 왕궁(베르사유궁)을 장식하고 왕을 신격화하는 웅장한 그림들이었다. 아카데미에서는 거장들의 그림을 따라 그리며 기술을 익히는 형식이 성행했는데 이에 반기를 든 사람이 바로 〈풀밭 위의 점심식사 Le Déjeuner sur L'Herbe〉, 〈올랭피아 Olympia〉의 화가 에두아르 마네였다.

마네는 신성하고 격조 높은 살롱전을 모욕한 화가로 찍히고 낙선됐다. 프랑스 미술계에서 가장 중요한 행사인 연례 공식 미술 살롱에는 많은 예술가들의 참여가 허용되지 않아 이에 반발하는 대중의 항의가 이어졌다.

1859년에는 공식 선발대회에서 거부된 예술가들을 위한 최초의 개인 살롱이 열렸다. 프랑수아 본뱅 François Bonvin이 자신의 집에서 앙리 라투르 Henri Fantin-Latour, 르그로스 Alphonse Legros, 테오뷜 리보 Théodule Ribot의 그림을 전시했다.

1861년에는 화가 테오도르 베론 Theodore Vernon이 나폴레옹 3세에게 살롱의 전시 거절에 대한 탄원서를 보냈다. 살롱 심사위원들은 역사화, 사실주의 회화, 국립 예술학교 출신 화가에 후한 점수를 주었기 때문에 새로운 화풍을 추구하는 신진 화가들은 전시 기회를 얻지 못했다. 항상 자유주의적이었던 황제는 1863년에 살롱이 열리기 일주일 전 대중이 승인되지 않은 작품들을 볼 수 있도록 '낙선전 Salon des Refusés'을 만들라고 명령했다. 프랑스는 전쟁 중이었고, 살롱전 심사에 의문을 제기하는 시위가 일어났는데 민심 동요를 막기 위하여 낙선전을 연 것이다. 1863년 5월 첫 낙선전이 개최됐고 그 즈음 인상주의의 불길이 일어났다. 학문적 취향에서 벗어난 1863년 파리 낙선전은 현대미술 발전의 중추적 사건이자 중대한 의미를 지닌다. 400명이 넘는 예술가의 작품 800여점이 모인 대규모 전시회였다.

오늘도 우리 교실은 ─────────────

얀 스테인
마을 학교 The Village School(1665)

부모 곁에서 장난감을 가지고 혼자 꼬물꼬물 놀던 아이는 이제 집 밖으로 나간다. 혈연이 아닌 타인들 속에서 살아가는 삶이 시작된다. 세상엔 내가 알지 못하던 많은 사람들이 함께 살고 있다는 것을 조금씩 알아간다. 집을 벗어나 함께 살아가는 생활을 익히기 위해 처음으로 발을 들여놓는 곳이 바로 학교이다. 아이들은 학교에서 많은 것들을 배운다. 지식을 습득하는 것만이 학교의 기능은 아니다. 선생님을 통하여 전수되는 다양한 지식과 지혜, 또래들과의 어울림에서 스스로 터득하는 인간관계, 잠재하고 있던 재능의 발견, 중요한 것들의 순기능을 발휘하며 이런 경험이 쌓이고 쌓여 큰 자산이 된다. 그러나 학교는 특정한 장소만을 의미하지 않는다. 어떤 형태이든지, 어떤 제도로 운영되든지, 무언가 배울 수 있는 곳 또한 학교이기도 하다.

얀 스테인, 〈마을 학교 The Village School〉(1665)
캔버스에 유채, 110.5x80.2cm, 국립 미술관, 더블린, 아일랜드

옛 그림 속 학교의 모습을 들여다본다. 어떤 그림에서는 아이들이 혼나며 울며 가르침을 받는 모습이 보인다. 또 다른 그림에서는 한숨이 나올 지경으로 난장판이다. 그래도 학교는 열렸고 아이들은 혼잡하지만 축소된, 학교라는 사회 속에서 삶을 배울 것이다.

네덜란드 풍속화가 얀 스테인의 〈마을 학교The village School〉이다. 우리나라에서는 김홍도의 풍속화 〈서당〉과 비교하는 경우도 많다. 100여년의 시간 차, 동서양의 문화 차이에도 불구하고 교실의 모습은 비슷하다. 아이들을 가르치는 일은 어른의 가장 중요한 역할이다. 어린이들은 그림 속 아이들처럼 혼나가면서, 물론 칭찬도 받아가면서 배우고 성장한다. 그림을 찬찬히 살펴보자.

한 소년이 벌을 받고 있다. 선생은 나무 주걱 같은 것을 들고 있다. 선생 앞에서 울고 있는 아이는 이미 매를 맞고 울음을 터뜨린 건지, 이제 맞을 것이라 겁에 질려 지레 울고 있는지 알 수 없다. 바닥에 구겨진 종이가 버려져 있는 것을 보니 짐작이 간다. 이는 분명히 아이가 구겼음이 틀림없다. 숙제를 엉터리로 해왔다고, 시험 문제의 답을 많이 틀렸다고 저렇게 구겨서 내동댕이칠 선생은 없다. 그림에서 아이에게 불호령을 내리는 선생의 말소리가 들린다.

> "너 벌써 몇 번째야? 종이는 글 쓰고 그림 그리라고 있는 것이지
> 구겨서 사람에게 던지라고 있는 거야?"

아하, 그랬다. 저 또래 사내아이라면 가끔은 해보는 장난이다. 이런 상황 속에서 화면 가운데 앉아있는 아이는 고소하다는 듯이 슬쩍 웃는다. 답안지를 구겨 여자 아이에게 던졌던 것일까? 그 옆의 아이는 어려

1. 나무 주걱을 든 선생. 아이들을 가르치느라 바빠 보인다.
2. 개구진 표정의 여자아이. 친구가 혼나는 모습을 기꺼워한다.
3. 혼나는 남자아이. 종이를 구긴 것으로 보인다.
4. 관망하는 어린아이의 표정이 생생하다.

보이는데 어리둥절한 표정이다. 한국 전쟁 후, 우리의 학교 모습이 그
랬듯이 오래 전 네덜란드에서는 나이가 다른 아이들이 같은 반에서 함
께 배웠었다. 나머지 아이들은 읽고 쓰는데 열중이다. 심기가 불편해진
선생님에게 잘못 걸리지 않으려고 잠깐이라도 더 읽으며 공부를 하는
모습이 익숙하다. 학교를 거쳐온 우리 모두가 경험했던 교실 풍경이다.

학교는 공부하러 가는 곳? 놀러 가는 곳?

화가는 선생의 모습을 우스꽝스럽게 그렸다. 특이한 모자, 커다란 옷깃, 줄무늬 소매, 번들거리는 조끼, 마치 광대 의상처럼 보인다. 17세기 당시 네덜란드에서는 많은 학교 교사들이 여관 주인으로 일했고, 화가들은 작품 속에서 그들을 알코올중독자로 조롱하곤 했다. 그림에서도 선생의 뒤에 술병을 배치했다. 얀 스테인은 그림에서 자주 자기 가족들을 모델로 세웠는데 이 그림에도 그의 세 자녀가 등장한다. 눈물을 훔치며 혼나고 있는 아이, 그 아이를 보고 웃고 있는 가운데 아이, 뒤쪽에 검은 색 머리의 키 큰 아이가 작가 얀 스테인의 아이들이다.

이 그림은 복식 연구에도 좋은 자료가 되는데 당시 아이들이 어떠한 옷을 입었는지 잘 보여준다. 서서 울고 있는 아이는 스트랩 슈즈를 신고 있다. 당시에 유럽 전역에서 볼 수 있는 스타일이다. 현재 우리가 신는 스트랩 슈즈가 17세기에서부터 전해져 온 것일까? 이런 디테일까지 보면 그림이 한결 더 재미있어진다.

봄철, 입학 즈음이 되면 아파트 길에는 등교길의 아이를 세워놓고 사진을 찍는 엄마들의 모습을 많이 보게 된다. 앞으로 세워놓고 찰칵, 뒤로 돌려놓고 또 찰칵, 자신의 등보다 더 큰 어린이집 가방을 멘 아이, 새 옷의 매무새를 만지작거리며 들떠있는 유치원 아이, 아직 어린 티가 줄줄 흐르지만 그래도 어린이집이나 유치원 아이들보다는 성숙해 보이는 초등학교 입학생, 그 귀한 보물들의 첫 등원 등교를 기념으로 남기려고 여기저기서 찰칵찰칵 사진 찍기에 열중이다. 우리집도 예외는 아니다. 아이 손을 잡고 학교까지 동행하고, 교실에 들어간 아이를 복도에 선 채 목을 빼고 창 넘어 들여다봤었다.

남편과 큰 아들이 초등학교에 입학하던 날에 대해 얘기한 적이 있다.

복도 창을 통해 교실 안 책상 앞에 앉아있는 아들을 보고 자신의 인생을 잘 살아야겠다는 결의를 다졌다는 이야기이다. '잘 산다'는 말에 포함된 의미는 여러 가지일 것이다. 존경받는, 명예로운, 정직하고 진실한, 부끄럽지 않은, 바른 삶을 '잘 산다'로 말할 수 있을 것이다. 가장으로서 실질적인 부양 책임도 있으니 더 열심히 일해서 돈도 더 많이 벌고 아이들 뒷바라지를 잘 해줘야겠다는 마음이 왜 안 들었겠는가? 돈 많이 벌어야겠다는 생각이 인격을 깎아내릴 일은 아니다. 아들의 초등학교 입학식 참석은 그에게 아버지의 책무를 더욱 확실히 느끼게 하는 계기가 되었다.

학교는 중요한 곳이다. 지식의 전달로 보자면 '홈스쿨링'이라는 교육 형태도 있고 그 방법이 학교보다 부족한 것은 아니다. 그러나 학교의 역할을 지식의 습득으로만 말할 수는 없다. 인생을 살아가는 과정이 학교에서 출발되고, 삶의 모든 기초 과정을 배우고 익히는 것은 얼마나 중요한가! 그 중요한 역할을 학교가 한다. 친구를 사귀고, 함께 뛰놀고, 공부하고, 타인에 대한 양보와 배려심을 키운다. 선의의 경쟁으로 서로 발전하고, 의견 대립으로 다투며 분별력을 쌓아간다. 장차 몸담고 살아야 할 큰 테두리의 사회를 작은 규모 속에서 미리 경험하는 곳이 바로 학교이다. 지식의 전달 장소가 아닌, 삶을 배우는 곳, 삶을 체험하는 곳이 학교이다. 중요한 역할의 학교가 '지식'을 핵심으로 하는 것 같은 생각이 들 때는 걱정이 되기도 한다.

얀 스테인, 〈소년 소녀들의 학교 A School for Boys and Girls〉(1670)
캔버스에 유채, 81.7x108.6cm, 국립 미술관, 에딘버러, 스코틀랜드

위 그림은 바티칸에 있는 라파엘로의 프레스코화 〈아테네 학당Raffaello Sanzio / Scuola di Atene〉을 기반으로 한다. 르네상스 미술의 질서정연한 공간이 얀 스테인의 〈소년 소녀들의 학교A School for Boys and Girls〉에서 엉망이 된 교실 풍경으로 변모했다. 선생은 깃펜을 가는데 열중하여 학생들의 무질서한 행동을 방관한다. 색감이 어둡기도 하지만 화면에 등장 인물들도 너무 많아서 혼란스럽다. 그림 속 아이들은 제자리를 이탈하고, 상황 판단 못하고 지나치게 뛰어다닌다. 조용히 놀거나 공동 활동에 참여하는 데 어려움을 겪는다. 얀 스테인의 많은 그림들이 이런 식으로 혼란을 드러내곤 한다. 혼잡하게 사람들이 꽉 차있거나 마구 난장판 같은

장면을 보면 사람들은 "얀 스테인의 집 같다"고 말했다고 한다. 학교 그림에서는 공부하는 교실이라는 느낌이 전혀 나지 않는다. 아이들을 방치한 것 같다. 심리학자들이 이 그림을 보고 아이들의 ADHD에 대한 연구를 하기도 한다는데 그럴 만도 하다.

　이러한 그림은 나쁜 습관에 대한 날카로우면서도 유머러스한 지적을 보여준다. 스테인은 무례하고 무질서한 상황을 직접적으로 보여주기를 좋아해서 그의 여러 그림들 속에 복잡한 장면을 펼쳐놓는다. 이런 행동들을 모방하도록 조장하는 것이 아니라 경고하려는 시도라고 한다. 오른쪽에서 한 어린이가 올빼미에게 안경을 건네고 있는데, 이는 스테인의 작품에서 종종 볼 수 있는 '어리석음의 상징'을 뜻한다. 올빼미는 전통적으로 지혜의 상징이며 그리스 여신 아테나의 속성이다. 여기서는 전통적인 의미를 뒤집고 오래된 네덜란드 속담을 암시한다. '올빼미가 보고 싶어하지 않으면 안경이나 빛이 무슨 소용이 있나?'

　네덜란드 17세기 풍속화로 현재의 학교와 교실과는 너무나도 다른 학교 교실을 엿보았다. 변화한 것은 교실 뿐만이 아니다. 얀 스테인의 시대로부터 400여년의 시간이 흐르는 동안 교실 공간의 모습도 선생과 학생의 태도도 학습 내용도 다 변했다. 학교라는 배움의 터에서 변하지 않은 것은 '배움'에 대한 중요성이다. 얀 스테인의 그림 〈마을 학교〉처럼 작은 교실이든 〈소년 소녀들의 학교〉처럼 혼란한 교실이든 그곳엔 '가르침'과 '배움'이 있다.

작가 알기

얀 스테인 Jan Havicksz Steen
1626년경 네덜란드 라이덴 출생, 1679.02.03 네덜란드 라이덴 사망

얀 스테인, 〈자화상〉(c.1670)
캔버스에 유채, 73x62cm, 암스테르담 국립 미술관, 네덜란드

얀 스테인은 바로크 시대의 네덜란드 역사, 장르 화가이다. 그의 작업은 심리적 통찰력, 유머 감각과 풍부한 색채이다. 그보다 훨씬 더 유명한 동시대의 렘브란트처럼 스테인은 라틴어 학교에 다녔고, 라이덴에서 학생이 되었다.

그는 풍경, 초상, 정물, 역사적, 신화적 작품을 두루 발표할 정도로 다재다능했다. 초상화와 종교적, 신화적 주제를 그리기도 했지만 생동감 있는 장르 회화(풍속화) 장면에 집중한 다작의 화가였다. 대규모 단체 사진, 가족 축제, 분주한 여관, 법원 등 전통적인 네덜란드에 대한 다채로운 풍속화로 잘 알려져 있다. 스테인은 선술집을 운영했기 때문에 다양한 인간 행동을 관찰할 수 있었다고도 한다.

1660년부터 1671년까지 스테인은 하를렘Haarlem에서 그림을 그렸다. 기술적인 방법을 익힌 하를렘 시절은 스테인 최고의 전성기였다. 인간의 표현을 더욱 사실적으로 그리기 위해 회화의 상식을 곧잘 무시하고 그림이 말하고자 하는 주제에 집중했다. 주제는 대개 유머러스했는데 그가 표현한 풍자의 내용이 세간에서 도덕적 논란을 불러일으키고는 했다. 1670년에 그린 〈소년 소녀들의 학교〉의 그림 속 인물들을 낱낱이 살펴보면 그의 관찰력에 혀를 내두르게 된다. 네덜란드 바로크 시대의 어떤 화가도 아이와 어른의 관계를 그보다 더 통찰력 있고 매력 있게 묘사한 화가는 없을 것이다. 여러 사람들이 등장하는 정교한 구성은 세세한 부분까지 주의 깊게 연구하여 복잡다단한 그림으로 완성되었으나 보는 사람들은 그러한 장황함을 혼란스러워했다. 사람들의 일상을 그린 풍속화이기 때문에 그의 그림은 17세기 네덜란드 생활에 대한 훌륭한 정보를 제공하기도 한다.

1669년 스테인은 그의 아내 마가렛이 사망하고 1년 후 고향인 라이덴으로 돌아갔다. 30년도 채 되지 않은 활동 기간 중 신중하게 완성된 500작품 이상의 그림을 그릴 수 있는 사람은 그 예를 찾기가 어렵다. 윌리엄 호가스William Hogarth(1697~1746) 시대까지 찾아볼 수 없는, 과감하고 진실을 강조하는 주제를 그린 화가. 그는 1679년 라이덴에서 사망하고 피터스커크의 가족 묘지에 안장되었다.

미술사 맛보기

바로크 시대 Baroque Era
(1584-1723)

바로크라는 예술 용어는 포르투갈어 '불규칙한 진주' 또는 '돌'을 뜻하는 'barocco'에서 파생된 말이다. 시기적으로는 1590-1720년대를 일컬으며 정작 바로크 시대, 즉 16세기 말, 17세기에는 바로크라고 딱 집어 부르지는 않았다. 로코코 양식과 바로크 양식이 함께하던 18세기에 들어와서 그 이전인 17세기 양식을 부르기 위해 '바로크'라는 단어가 쓰인 것이다. 장식적인 로코코의 아름다움과 달리 바로크는 자유분방하고 기괴한 양상이 특징이다. 어둡고 뒤틀려 보이는 바로크 작품들을 불량 진주, 즉 바로크라고 부른 것이다.

또한 이 시기에는 종교개혁에 대한 카톨릭의 반종교 개혁을 지원하기 위해서는 새로운 스타일의 성서 예술이 필요해졌다. 개신교 개혁에 대한 반발로 카톨릭은 사회에서 중요해 보이도록 시각적인 웅장함을 재건해야 했다. 예술가들은 르네상스 시대의 미술, 음악, 건축에 새로운 화려함을 추구하고, 더욱 강화된 르네상스의 이상을 되살리면서 그 뒤를 이어갔다. 성도들의 기적과 고통을 유럽 대중에게 전하기 위해 종교 예술은 더 강력하고, 더 감정적이며, 더 큰 사실주의를 지향했다. 종교적 숭배를 위한 이미지를 대중의 눈앞에 다시 가져와야 했기 때문이다. 이 운동의 지도자들은 예술이 교회에 대한 경건함과 경외심을 북돋아주는 효과를 불러 일으켜야 하며, 그러므로 예술 작품이 일반 사람들이 이해하기 쉽고 또한 강렬해야 한다고 공언했다. 건축에서는 르네상스 시대의 직선이 곡선으로 바뀌었고, 돔(지붕)은 확대됐으며 내부는 빛과 그림자의 장관을 연출하도록 세심하게 구성되었다. 돔은 하늘과 땅의 결합을 보여주는 바로크 건축의 중심이자

상징이다. 바로크 양식의 특징은 실제 또는 묵시적 움직임, 무한대를 표현하려는 시도, 빛과 그 효과에 대한 강조, 연극적 효과에 중점을 두는 것이었다.

로마의 성 베드로 광장(1656-67)에서 성 베드로 대성당으로 이어지는 코스는 광장을 열주로 둘러싸 방문객들에게 카톨릭 교회의 품에 안긴다는 인상을 준다. 바로크 양식의 가장 위대한 건축가 중 한 사람인 베르니니Giovanni Lorenzo Bernini의 작품이다. 바로크 미술은 대담한 조각과 건축물, 트롬프뢰유tromp-l'oeil 기법의 환상적인 천장 프레스코화 등으로 종교적 위엄을 보여준다. 종교 회화는 실제와 같은 접근으로 성서 내용을 사실로 믿고 느낄 수 있도록 제작되었다.

바로크 양식은 주로 로마의 교황과 이탈리아, 프랑스, 스페인, 플랑드르의 카톨릭 통치자들이 주도하며 유럽 전역뿐 아니라 포르투갈, 오스트리아, 독일 남부에도 빠르게 퍼져나갔다. 유럽 전역의 많은 황제와 군주가 카톨릭 교회의 성공에 이해 관계가 있기 때문에 스페인, 프랑스, 기타 왕실 범위에서 많은 건축 디자인, 그림과 조각품을 의뢰했다. 작품에서 빛과 어둠을 처리하여 극적인 긴장감을 조성하는 데 도움이 되는 키아로스쿠로Chiaroscuro, 명암의 대비효과 사용은 바로크 작품의 핵심 구성 요소였다.

바로크 예술은 바티칸이 추구하는 신성한 위대함을 영화롭게 하고, 그들의 정치적 지위를 강화하기 위해 활발히 전개되었다. 그러다가 점차 17세기 말에 쇠퇴하였고, 그 뒤를 이어 가벼운 장식 예술인 로코코 시대가 이어졌다. 바로크 시대는 1720년경 파리에서 로코코의 출현으로 막을 내렸다. 바로크 시대를 대표하는 화가들은 카라바조Michelangelo Merisi da Caravaggio(1571-1610), 파울 루벤스Peter Paul Rubens(1577-1640), 젠틸레스키Artemisia Gentileschi(1593-1654), 로렌초 베르니니Giovanni Lorenzo Bernini(1598-1680), 렘브란트 반 레인Rembrandt harmenszoon van Rijn(1606-1669) 등이 있다.

아이들의 사회생활 ──────────

마리 바시키르체프
모임 A Meeting(1884)

학교에 입학하면 많은 친구가 생긴다. 그때쯤이면 엄마 품에서 나던 비릿하고도 달짝지근한 냄새는 잊는다. 어설픈 유아어를 다 알아듣고 이해하던 가족들이 아니어도 자신의 이야기를 알아듣는 또래들이 주변에 모이기 시작한다. 학교를 벗어나 동네 골목에서도 수시로 만나 함께 놀 친구들이 생긴다. 어른들에게 일일이 다 노출되지 않는 자신만의 이야기도 생겨난다. 아이들은 옹기종기 모여서 서로의 이야기를 나눈다. 어른들 생각에 별것도 아닌 하찮은 것, 그러나 아이에게는 아주 중요한 것을 아이들은 서로서로 알아가며 공유한다. 학교의 교실은 같은 나이의 아이들이 모여있지만 동네 골목엔 나이가 다른 아이들이 섞여 있다. 무언가를 먼저 깨우친 아이는 주도권을 갖고 대장이 되어 아이들을 쪼르르 몰고 다닌다. 새로운 장난감을 먼저 갖게 된 아이는 자랑질을 하며 그걸 만져볼 아이들의 순서를 정하는 권력을 행세한다. 때로는 어른 세계의 축소판처럼, 때로는 어른 세계와는 전혀 다른 세상이 아이들 세계에 펼쳐진다. 몇몇의 아이들이 모인 그림 속 마을 풍경을 살펴보자.

마리 바시키르체프, 〈모임 A Meeting〉(1884)
캔버스에 유채, 193x177cm, 오르세 미술관, 파리, 프랑스

1884년, 〈모임〉이 파리 살롱에서 전시되었을 때 많은 대중과 언론의 찬사를 받았다. 전시는 됐지만 메달은 받지 못하자 작가 바시키르체프는 낙담하고 분개했다고 한다.

그림 속 장면은 어느 마을에서나 쉽게 목격할 수 있는 일상의 모습이다. 이 아이들은 둘러서서 무엇을, 어떤 이야기를 하고 있는 것일까? 작가는 여섯 아이들의 표정과 태도를 예리하게 포착하여 보는 이들에게 암시만 할 뿐, 자세한 이야기를 들려주지는 않는다. 관람자들의 추리력이 꿈틀거리기 시작한다. 스토리는 어떻게 전개될까?

그림의 배경은 담장, 울퉁불퉁한 바닥, 낡은 판자 벽, 멀리 보이는 아이들로 이루어져 있다. 하늘은 조금밖에 보이지 않는다. 이것은 마치 감상자가 그 장소에서 모임이 이뤄지는 것을 지켜보고 있는 현장감을 느끼게 한다.

가장 키 큰 소년이 손에 무언가 물건을 들고 있고, 둘러선 아이들은 그것에 관심을 보이며 서로 이야기를 나눈다. 다리를 벌리고 선 키가 큰 아이는 당당한 자세로 버티고 있다. 아마 골목대장인 것 같다. 아이들이 물건에 호기심을 보이는 동안 하늘색 옷을 입은 아이는 눈을 또렷이 뜨고 큰 아이의 손이 아닌 얼굴을 바라본다. 뒷모습만 보이는 작은 아이의 시선은 알 수 없지만 뒤통수를 보아 큰 아이 쪽으로 눈길을 둔 것 같지는 않다. 그야말로 뒷짐지고 무심히 끼어있는 것 같다.

소년들의 허름한 옷과 신발은 그들이 하층계급 출신임을 나타낸다. 나무로 된 벽, 판자에 적힌 낙서와 찢어진 포스터가 노동자 계급 지역임을 드러낸다. 1880년대 초에 프랑스 정부는 무료 의무교육을 실행하기 시작했다. 학교교육이 큰 화제가 된 시기에 바시키르체프가 택한 주제가 바로 이 그림이다. 작가 바시키르체프는 러시아 귀족 출신인데, 일부 예술평론가들은 그림 속 가난한 소년들의 묘사가 부르주아적 시

선의 고정관념이라고 비판했다.

등장인물들이 모두 남자 아이들인 것을 두고 페미니스트들은 이를 지적하기도 했다. 그림의 맨 우측에 혼자 걸어가는 작은 아이의 뒷모습이 보인다. 모여있는 소년들 틈에 함께 어울리지 않고 화면 밖으로 걸어나가는 듯한 이 소녀가 남녀의 사회 통합에 대한 열망을 상징한다고 해석하기도 한다. 바시키르체프는 그 시대의 페미니스트 투쟁에 참여했고 여성 혐오 사회를 비난하기도 했는데 그로부터 이런 해석이 나온 것이다.

골목에서 크는 아이들

그림 속 허름해 보이는 이 아이들을 바라보며 나는 오래 전 기억 하나가 떠올랐다. 몇십 년 전에 가세가 기울어 집값이 싼 동네로 이사를 하려고 집을 보러 다녔다. 서울 외곽 지역으로 가서 부동산 사무실을 찾느라 두리번거리고 있었다. 한 무리의 아이들이 연탄재를 발로 차며 몰려다니는 모습이 눈에 들어왔다. 먼지가 풀풀 날리는데 아이들은 입을 크게 벌리고 아우성을 치며, 신나게 연탄재를 차며 이쪽저쪽으로 뛰어다녔다. 부동산 사무실을 찾지 않고 돌아섰다. 그 동네로는 가지 않기로 마음을 먹었다. 우리 아이들을 그렇게 키우고 싶지 않았으니까. 우리 아이들은 길거리에서 연탄재 먼지나 뒤집어쓰며 크면 안 되니까. 부모의 손길이 덜 간 꾀죄죄한 아이들과 어울리면 안 되니까. 그 동네로 이사 갈 수 없었다. 하루가 지나지 않아 가슴 속에 묵직한 돌덩이 하나가 들어앉은 듯 불편하고 괴로웠다. '우리 애들은 왜 그런 데서 크면 안 되는데?', '우리 애들은 좋은 동네에서 살아야 할 특별한 아이들인가? 왜? 어째서?' 괴로웠다. 나는 왜 가난해 보이는 동네를 '그런 동네'라고 구별하고 차별했을까? 도대체 '그런' 것이란 뭔데?

밤잠을 설치며 그 날의 기억을 곱씹었다. 내가 추구하던 이상이 얼마나 허구였는지, 인간의 사상과 성정이 어때야 하는지 역설하던 나의 모습이 가식이었다는 것을 깨닫는 것은 참 괴로운 일이었다. 그들이 사는 동네면 우리도 살 수 있어야지, 그들은 사는데 왜 우리는 못 살겠다는 것일까? 교회에서 어려운 동네를 찾아가 도움을 주곤 했는데, 그 도움을 받는 사람들은 거기에 있고, 나는 이쪽에 있는 사람이었던 것이다. 그쪽으로 넘어가면 안 되는 이쪽 사람이라고 스스로 정해두고 있었던 것이다. 이 그림을 보며 그때의 내 마음을 다시 들여다본다.

이 그림 속 아이들은 어떤 아이들일까? 부모의 손길이 미치지 못해 저희들끼리 골목을 서성이는 소년들일까? 저 큰 아이의 손에 든 물건이 무엇인데 기세 좋게 떡하니 버티고 서서 자랑을 하는 걸까? 이 아이들 모두에게 큰 아이가 들고 있는 저 물건보다 훨씬 더 크고 빛나는 물건을 하나씩 안겨주고 싶다. 눈이 휘둥그래질 선물을 주고 싶다.

과연 작가의 뜻은 무엇이었을까? 작가는 단명했고 작품을 많이 남기지 않아 아쉬움이 크다. 그림이 전시될 당시 그녀는 결핵과 마지막 싸움을 벌였고 몇 달 후에 사망했다. 작가가 오래 활동하여 작품을 많이 남겼다면 이 작품이 아니어도 다른 작품 경향을 통해 이 그림이 들려주는 이야기를 들을 수 있을 텐데, 작가의 이야기는 아쉽게도 그림 속에 그대로 묻혀버렸다.

작가 알기

마리 바시키르체프 Marie Bashkirtseff
1860.11.23 우크라이나 폴타바 출생, 1884.10.31 프랑스 파리 사망

마리 바시키르체프, 〈자화상〉(1880)
캔버스에 유채, 114x95.2cm,
쥘 셰레 미술관, 니스, 프랑스

마리 바시키르체프는 우크라이나(러시아 제국) 출신으로 프랑스에서 활동한 자연주의 화가이다. 어머니가 바시키르체프를 더욱 조숙하게 보이려고 생년월일을 1858년으로 위조했다고 한다.

러시아 귀족 가문 출신이지만 어렸을 때부터 부모가 별거하여 그녀는 대부분 해외에서 자랐다. 파리, 런던, 니스, 로마……. 이러한 유랑 생활을 통해 다양한 경험을 쌓게 되었고 여러 방면에 관심을 갖게 되었다. 17세에 화가가 되기로 결심한 그녀는 자신의 재능에 확신을 가지고 있었다. 미술대학에 남자들만 입학하던 시절에 젊은 여성으로서 '위대한 예술가로 살기'는 강박관념과도 같았다. 결핵에 걸린 후 자신이 죽음에 이를 것을 예감한 25세의 여성 화가, 바시키르체프는 잊혀지는 것을 두려워했다. 그녀가 남긴 일기가 더욱 그녀를 유명하게 했는데, 사후 1887년에 출판된 일기는 그 시대 여성의 컬트 책이 되었다.

바시키르체프는 음악적 재능도 뛰어나 음악 개인 교육까지 받고 있었는데 질병으로 목소리가 망가졌다. 성악가가 될 수 없었던 그녀는 화

가가 되기로 결심하고 로버트 플러리Robert Fleury 스튜디오와 아카데미 줄리앙에서 그림 공부를 했다.

바시키르체프의 작품이 사실주의와 자연주의 화풍인 것은 친구 바스티안 르파주Jules Bastien Lepage의 영향이 크다. 그의 작품은 많았지만 2차 세계대전 중에 나치에 의해 파괴되었고 60여점 정도만 남아있다. 바시키르체프는 1881년 위베르틴 오클레르Hubertine Auclert의 페미니스트 신문 〈여성 시민La Citoyenne〉에 '폴린 오렐Pauline Orrel'이라는 익명으로 여러 기사를 기고하기도 했다.

二 바시키르체프의 다이어리

그는 대략 13세 때부터 저널(일기)을 썼다. 저널 전체에 걸쳐 일관되게 엿볼 수 있는 부분은 명성을 얻고자 하는 깊은 열망이 숨겨져있다는 것이다. 그녀는 삶의 마지막을 향한 시점에 쓴 글에서 "젊어서 죽지 않는다면 위대한 예술가로 살고 싶지만, 젊어서 죽는다면 일기장을 남길 생각이다.", "내가 죽었을 때, 놀라운 삶으로 보이는 내 삶이 읽혀질 것이다."라고 기록했다. '위대한 삶'에 대한 강박이 드러나는 부분이다. 바시키르체프의 일기는 1887년에 처음 출판되었으며 당시 프랑스에서 출판된 여성의 첫 번째 일기였다.

구텐베르그 협회에서는 문학 작품의 전자책을 무료 오픈하고 있는데 바시키르체프의 일기도 게재되어 있다. 공개된 일기를 통해 진실한 그녀를 발견할 수 있다.

바시키르체프의 일기
구텐베르크 이북 프로젝트

미술사 맛보기

자연주의 Naturism
(1820-1880)

자연주의 용어는 프랑스 작가 에밀 졸라가 처음 사용했고, 진정성에 관련한 문학적 사조에 많은 영향을 받았다. 미술 양식에서 자연주의는 영국 풍경화에서 처음 등장해 프랑스와 유럽의 다른 지역으로 퍼져나갔다. 자연주의는 왜곡이나 해석이 최소화된 자연(사람 포함) 그대로 실제와 같이 그리는 것을 뜻한다. 세밀한 부분까지 매우 정확하게 그리려고 관심을 기울이기 때문에 작품은 화가의 주관뿐만 아니라 미학과 문화의 영향도 받는다. 어떤 그림도 완전히 실제와 같을 수는 없다. 화가는 자신의 생각을 표현하기 위해 작은 왜곡을 만들게 되고, 기계가 옮기는 자연의 모습과 사람이 옮기는 자연의 모습은 다르기 마련이다.

자연주의와 사실주의의 차이점은 무엇인가? 사실주의는 방법보다는 내용에 관심을 두는 경향이 있다. 이상과 미학보다는 사회적 현실과 관찰 가능한 사실에 초점을 맞춘 실제 삶의 방식이기도 하다. 특정 사회 또는 정치와 정책을 자주 옹호하기도 한다. 1930년대와 그 이후 사회주의 리얼리즘 참고 자연주의는 대상이 '누구' 또는 '무엇'이 아니라 '어떻게' 그려지는가에 관한 것이다. 일반적으로 작가가 시각적인 디테일보다는 분위기를 전달하는 데 중점을 둔다. 모네의 〈인상, 해돋이 Impression, Sunrise〉가 좋은 예이다. 물론 야외 풍경뿐 아니라 초상화와 풍속화도 그 표현 기법에 따라 자연주의 장르에 속할 수 있다.

자연주의라는 용어는 '자연'이라는 단어에서 파생됐으므로 일반적으로 풍경화를 이르기도 한다. 그러나 풍경화가 모두 자연주의적인 것은

아니다. 작가의 주관이 특징적으로 개입되면 자연주의라 할 수 없다. 자연을 표현하는 데 덜 관심이 있고, 자기 표현에 더 관심이 있는 경우도 있기 때문이다. 예를 들어 종교화의 경우 신의 능력을 설명하기 위해 자연과는 다른 묵시적인 환상적 풍경을 그려 넣는다. 자연주의가 터너J.M.W. Turner의 풍경에서 시작했지만 그의 작품 중 많은 부분은 빛의 묘사에 대한 표현주의적 실험이기도 하다. 세잔은 그가 선호하는 기하학과 그림의 균형을 위해 자연주의적 사실을 따르지 않고 생트 빅투아르 산의 수십 가지 모습을 그렸다.

19세기 이후 사진의 등장으로 자연을 사실적으로 묘사해야 할 필요성이 줄어들었다. 이에 따라 현대 미술은 점차 추상화, 개념화되면서 새로운 장르의 가능성을 모색하게 되었다.

존 컨스터블John Constable, 카미유 코로Jean Baptiste Camille Corot, 테오도르 루소Théodore Rousseau, 토마스 콜Thomas Cole, 바스티앙 르파주Jules Bastien Lepage 등이 자연주의 화가로 유명하다.

2
교육

공부하고 꿈을 꾸고

지식의 샘에서 ——————————

어린 시절을 지나면 스스로의 길을 개척해 나가는 청년의 시절이 온
다. 어려서 조금씩 발현하던 지적 호기심은 점점 깊어지고, 질문의 답
을 찾으러 먼 길을 떠난다. 목적지에 도달하는 성취감에 달뜨기도 하
고, 가도가도 끝이 안보이는 험로에 지치기도 하면서 밤을 밝힌다. 혼
자 가기엔 너무나도 힘든 길, 좋은 길잡이를 만나면 좀 더 쉽게 접근할
수 있다. 가다가 목이 마르면 함께 샘을 팔 사람들을 모을 수도 있다.
같은 호기심을 가진 사람들끼리 모여 깊은 샘을 파고 마침내는 샘물을
길어 올린다. 깊고 깊은 곳에 고여있던 지식의 샘, 그 물 맛이라니! 세
상에 그렇게 달고 단 맛이 있을까? 그림 속에서 이미 그 샘물 맛을 본
사람들을 만나본다.

〈아테네 학당 Scuola di Atene〉에 초상을 남긴 사람들, 인류 최고의 지성이
라는 찬사에는 허점도 있지만, 〈아테네 학당〉의 인물들은 그 자체로 지
식의 집대성이다. 그림 속 모델들 못지 않게 그들을 그린 라파엘로도
천재이다. 라파엘로의 그림을 본다.

1508년, 교황 율리우스 2세 Julius II(1503-13)는 자신의 방을 장식하

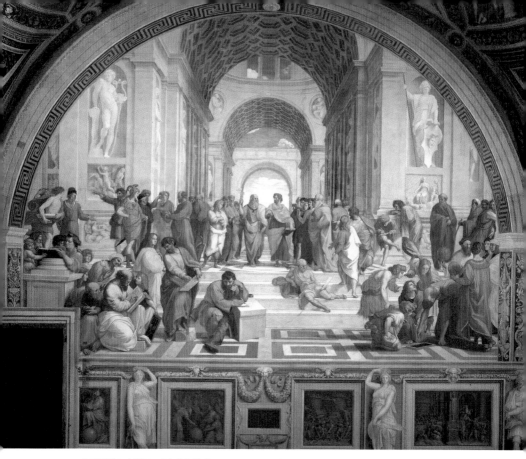

라파엘로 산치오, 〈아테네 학당 Scuola di Atene〉(1509-1511)
프레스코 벽화, 500x770cm, 바티칸 라파엘로의 방

는 일을 맡기기 위해 화가 라파엘로 Raffaello Sanzio를 바티칸으로 불러들였다. 성 베드로 성당의 건축가 브라만테 Donato d' Aguolo Bramante가 친구인 라파엘로를 추천했다고 한다. 교황은 자신의 지성을 보여줄 수 있는 그림을 그릴 것을 요구했고, 라파엘로는 교황의 집무실과 서재로 사용하는 방 Stanza della Signatura에 잘 알려진 세 작품인 〈아테네 학당 Scuola di Atene〉, 〈파르나서스 Parnassus〉, 〈성례전 논쟁 Disputa〉을 그렸다. 천장에는 철학, 신학, 예술, 법학을 주제로 한 그림을 그렸다. 그 중에서도 특히 유명세를 탄 〈아테네 학당〉을 살펴보자.

원근법을 어찌나 잘 이용했는지 천장이 보이는 아치를 몇 개 거듭 그림으로써 거리감이 더욱 멀어진다. 그림 양 옆에 위치한 지혜와 이성을 대표하는 그리스 신 아폴론과 아테네는 그림이 아니라 마치 실제 조각처럼 보인다. 몇 걸음 발짝을 떼면 저 건물 속으로 들어갈 것만 같다.

이 그림은 어두운 색조를 사용하지 않고 부드러운 밝은 색을 사용하여 대형 프레스코 벽화를 시각적인 부담 없이 편안하게 감상할 수 있도록 구성하였다. 사람들이 걸친 가운은 다양한 부드러운 색상으로 칠했는데 이는 라파엘로가 스푸마토(모나리자의 배경 같은 형식) 기법과 키아로스쿠로(명암이 뚜렷한 형식) 기법을 능숙하게 활용하기 때문이다. 전체 벽화의 주제는 세속적(그리스)인 것과 영적(종교적) 사고의 종합이다. 라파엘로가 그린 그 방의 그림들은 모두 르네상스 예술의 가장 훌륭한 그림으로 손꼽힌다.

〈아테네 학당〉에는 고대 그리스와 헬레니즘 시대를 대표하는 학자들 54명이 등장한다. 철학자 뿐 아니라 산술, 문법, 음악, 기하학, 천문학, 수사학, 변증법 등 모든 학문을 대표하는 상징적 인물들이다. 이성을 통해 얻은 자연의 진실을 표현하는 뜻으로 인문학 위주의 학자들은 상단에, 자연과학 학자들은 하단에 배치했다. 이상론자 플라톤과 현실론자 아리스토텔레스, 두 사람의 철학적 분열이 바로 핵심 주제인데, 그 중요성에 따라 두 주인공은 아치 밑의 통로이자 그림의 소실점인 중앙에 배치하여 보는 사람의 시선을 그림의 가장 중요한 부분으로 끌어들이는 구도를 만들고 있다.

그림 속 사람들의 정체와 그들이 어떤 사람의 얼굴로 그려졌는지 낱낱이 짚어본다. 등장 인물은 실제 그 사람의 초상이 아닌 다른 사람의 얼굴로 그려지기도 했다. 예를 들자면 왼쪽 하단에 서 있는 여성은 고대 수학자 히파티아인데 얼굴은 라파엘로의 연인 마르게리타 루티의

얼굴로 그렸다. 각 인물이 누구인지는 학자들간에 이견이 많은데, 모든 학자들이 한결같이 인정하는 인물은 중앙의 플라톤과 아리스토텔레스이다. 이 글에서 설명하는 나머지 인물에 대해서는 보편적으로 인정하는 기록들을 따른다.

그림의 가장 왼쪽 아래에 아기를 안고 있는 남자는 씨티움의 제노이고, 바로 옆에 녹색 잎을 머리에 두르고 글을 쓰는 사람이 철학자 에피쿠로스이다. 그의 바로 아래에 두건을 쓰고 녹색 옷을 입은 사람이 몸을 숙여 뭔가를 바라보고 있는데 이 사람은 이슬람 안달루시아인 이븐 러쉬드(아베로에스)이다. 철학, 신학, 의학, 천문학, 물리학, 심리학, 수학, 법학, 그리고 언어학, 모든 학문을 섭렵한 그는 100여 편이 넘는 책과 논문을 썼다. 특히 아리스토텔레스에 대한 여러 편의 주석으로 유명하다.

플라톤과 아리스토텔레스

그림의 가장 중심부에 서로 다른 학파의 두 철학자가 배치되었다. 흰 수염의 플라톤은 왼쪽에 서서 손가락으로 하늘을 가리키고 있다. 그 모습은 '형태이론The Form'을 뜻하는 제스처이다. 플라톤의 이론은 실제 세계가 물리적이 아니라 추상적 개념과 이데아의 영적 영역이라고 주장한다. 플라톤의 얼굴은 레오나르드 다빈치의 실제 얼굴을 그려 넣었다. 왼쪽 옆구리에 끼고 있는 책은

〈티마이오스〉이다. 소크라테스, 티마이오스와 함께 세 사람이 우주와 인간, 영혼과 신체에 대한 이야기를 대화체로 쓴 책이다.

그 옆에는 아리스토텔레스가 상대방을 향해 오른팔을 뻗으며 단축법에 대해 이야기하고 있다. 손에 들고 있는 책은 〈니코마코스 윤리학〉이다. 아리스토텔레스의 손은 지식이 경험에서 나온다는 그의 믿음을 시각적으로 표현한 것이다. 인간이 자신의 아이디어를 뒷받침할 구체적인 증거가 있어야 하며 물리적 세계에 기초를 두고 있다는 이론이다.

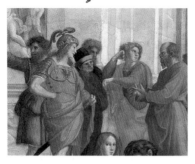

그림 위쪽의 아치를 중심으로 왼쪽에는 철학자들이 모여 있다. 올리브색 토가(가운)를 두른 소크라테스(그림의 오른쪽)가 크리시포스, 크세노폰, 아이스키네스, 알키비아테스, 그룹에서 논쟁을 한다. 바로 옆에는 어린 알렉산더인데 시대적으로는 맞지 않는다. 왼쪽에 화려한 의상을 입고 서 있는 사람이 선동정치가 알키비아데스이다. 그는 적국 스파르타로 망명하여 펠로폰네소스 전쟁에서 아테네를 패배시켰다.

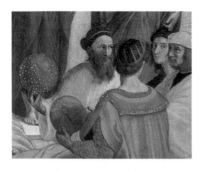

그림 우측에 노란색 가운을 입고 손에 지구본을 들고 있는 사람은 수학자이자 천문학자인 프톨레마이오스이다. 그의 앞에 천구를 들고 있는 수염 난 남자는 천문학자 조로아스터이다. 프톨레마이오스의 오른쪽에 검은 모자를 쓴 갸름한 얼굴의 라파엘로가 정면을 바라보고 있다. 전체 그림에서 볼 때 오른쪽 맨 끝 쪽에 아주 작은 얼굴

로 자신을 그려 넣었다. 지혜자들과 지식인들의 무리 속에 자신을 슬쩍 동참시킨 것이다.

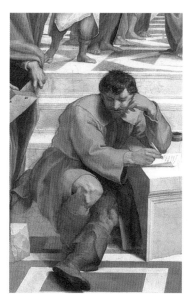

턱을 괴고 홀로 앉아있는 사람은 고대 철학자 헤라클레이토스이다. 예비 도면에는 없었고, 석고를 분석해보니 나중에 추가된 것이라고 한다. 그의 모습은 미켈란젤로를 닮았다. 라파엘로가 〈아테네 학당〉을 그리고 있을 때 미켈란젤로는 시스티나 성당의 천장화 〈천지창조〉를 그리고 있었다. 미켈란젤로는 독학으로 지혜를 개척했으며 우울한 사람이었다고 한다. 다른 사람들과 어울리는 것을 즐기지 않아 이렇게 고립된 위치에 홀로 배치한 화가의 해석이 돋보인다.

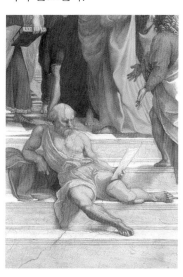

헤라클레이토스 우측으로 냉소주의 철학자 디오게네스의 모습이 보인다. 그는 문명을 반대하고 자연적인 생활을 실천했다. 평생을 한 벌의 옷, 한 개의 지팡이와 자루를 가지고 통 속에서 살았다고 한다. 알렉산더 대왕이 그에게 다가와 원하는 것을 말하라고 했을 때 햇볕을 쬘 수 있도록 조금만 비켜달라고 했다는 일화가 유명하다.

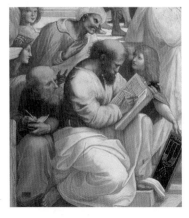

헤라클레이토스 왼편에 학생들에게 둘러싸여 책을 보고 있는 인물은 피타고라스이다. 피타고라스는 수학과 과학으로 유명하지만 정신분열증에도 조예가 깊다. 모든 영혼은 불멸하며 죽으면 새로운 육체로 이동한다는 철학을 확고하게 믿은 피타고라스를 라파엘로는 플라톤 쪽에 배치했다. 옆에서 쪼그리고 앉아 메모를 하며 들여다보고 있는 사람은 피타고라스의 스승 아낙시만드로스이다.

피타고라스의 반대편에는 기하학의 아버지 유클리드가 배치되었다. 그는 컴퍼스로 무언가를 시연하고 있고, 어린 학생들은 열심히 그의 가르침을 경청하고 있다. 정확한 답이 있는 구체적인 정리를 논하는 유클리드는 아리스토텔레스 쪽에 배치했다. 유클리드의 얼굴은 브라만테의 초상이라고 한다.

〈아테네 학당〉에서 플라톤의 오른쪽(그림의 왼쪽)에는 아폴론이, 아리스토텔레스의 왼쪽(그림의 오른쪽)에는 아테나가 건축물에 속한 조각으로 그려져 있다. 항상 악기를 들고 있는 형상의 아폴론은 빛과 태양, 궁술, 예언, 진리, 치유, 춤, 음악 등 여러 분야를 관장하는 신이다. 이러한 아폴론의 위치는 문학을 대표하는 〈파르나서스〉 프레스코화와 가까이 있다. 반면에 항상 머리에 투구를 쓰고 창과 방패를 들고 있는

모습의 아테나는 정의, 승리, 법, 지혜, 전략적 전쟁을 상징한다. 〈아테네 학당〉에서 아테나의 위치는 법학을 표현한 프레스코화 쪽에 있다.

시공을 초월한 지식인들의 모임 〈아테네 학당〉

20대 초에 상경하여 겪은 문화적 충격은 컸다. 여고시절 흠모하던 시인, 소설가, 화가, 가수, 이런 사람들을 직접 본다는 것이 놀라웠다. 낭송회에 가면 시인과 한 공간에서 시인의 육성 낭송을 들을 수 있었다. 커다란 생맥주집에 가면 한창 뜨는 통기타 가수들의 라이브 노래를 들을 수도 있었다.

처음 외국 여행을 하며 파리 루브르 미술관과 오르세 미술관에서 교과서와 잡지 속에서나 보던 그림의 원화를 봤을 때의 감동은 지금도

생생하다. 그것을 보기 위해 엄청난 돈과 시간과 에너지를 투자했다. 물론 전혀 아깝지 않았다. 사방에 원화들이 걸려있는 미술관에서 행복했다. 행복감 속에서 갑자기 〈플랜더스의 개〉의 주인공 '네로'가 생각나 눈물이 돌았다. 루벤스의 그림을 보고 싶었지만 끝내 못 보고 휘장에 가린 그림 앞에서 죽어간 네로를 생각하면 그것이 아무리 픽션이라도 가슴이 아릿하니 아팠다.

뮌헨 이자르 강변에 있는 〈독일 박물관〉에 아이들과 여러 번 갔었다. 갈 때마다 어쩌나 진지하게 관찰을 했는지, 어려서 그곳에 갔었다면 나는 기계공학도가 됐을 것이다. 미술관에 다녀오면 화가가 되고 싶었다. 헤르만 헤세와 전혜린의 발자취를 따라 슈바빙을 걸으며 나도 대단한 문학가가 될 것만 같았다. 하이델베르크 철학자의 길을 걸으며 철학 바람을 듬뿍 쐬고 '개똥철학자'가 되어 한동안 생각에 생각을 거듭하며 진짜 철학자가 될 뻔했다. 경험할 수 없었던 새로운 문화를 접할 때마다 '다른 세상'에 대한 문화적 충격에 빠지곤 했다.

라파엘로는 〈아테네 학당〉에 학문의 근본을 캐내고 초석을 다진 여러 학자들을 모아놓았다. 세대와 출신 지역이 다른 인물들, 시간과 공간을 초월하여 함께 모인 학자들이다. 오늘 라파엘로의 〈아테네 학당〉을 보며, 넋 놓고 쳐다보며 또 정신이 혼미해진다.

> "아, 나는 철학을 공부했어야 해. 철학자가 됐어야 해."
> "아, 나는 그림을 그렸어야 해. 화가가 됐어야 해."
> "에잇, 내가 르네상스 시대에 살았어야 해. 그랬음 얼마나 좋아.
> 내 얼굴이 이 그림 속에 들어갈 수도 있었을텐데."

한 가지 재미있는 에피소드가 있다. 오른쪽 아테나 여신상 아랫부분에 무언가 열심히 쓰고 있는 사람이 앉아있는데, 위치로 보아 철학자일 것이라고 추측할 뿐 그가 누군지는 모른다. 그런데 이름모를 그가 500여년의 시간을 건너뛰어 갑자기 로스엔젤레스에 나타난다. 이게 웬 일인가? 예술가 코스타비 Mark Kostabi가 음악앨범 〈유즈 유어 일루전 Use your illusions〉의 표지 그림에 이 철학자를 불러온 것이다. 90년대에 유명했던 보컬그룹 건즈 앤 로지스 Guns N' Roses, 그들의 인기곡은 〈노벰버 레인 November Rain〉이다.

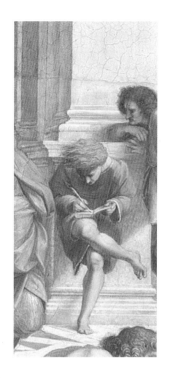

건스 앤 로지스의
〈유즈 유어 일루전 Use Your Illusion〉
Ⅰ, Ⅱ 음반 표지

작가 알기

라파엘로 산치오 Raffaello Sanzio
1483.04.06 이탈리아 우르비노 출생, 1520.04.06 이탈리아 로마 사망

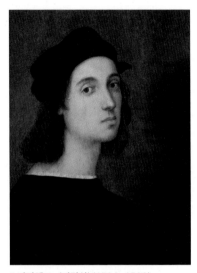

라파엘로, 〈자화상〉(1504-1506)
판지 위에 템페라, 47.5x33cm,
우피치 미술관, 피렌체, 이탈리아

라파엘로는 당시 궁정에서 가장 존경받는 화가이자 사상가인 조반니 산티 Giovanni Santi의 아들로 우르비노에서 태어났다. 아버지는 1494년에 사망했지만 아들에 대한 그의 교육열과 영향력은 매우 컸다. 라파엘로의 첫 스승은 아버지였다.

라파엘로는 1504년 페루지노 Pietro Perugino의 제자가 되어 1507년까지 피렌체에 살면서 작품 연구와 제작을 했다. 이때 〈마돈나〉 시리즈를 그리기 시작했다. 레오나르도 다빈치 Leonardo da Vinci의 키아로스쿠로 명암법와 스푸마토〈모나리자〉의 배경의 영향과 영감을 받았다. 피렌체 이후 1508년부터는 로마 시대였고, 교황의 방에 프레스코 벽화를 그렸다. 1514년에 건축가 브라만테가 사망하자 교황은 라파엘로를 그의 수석 건축가로 고용했다. 라파엘로의 건축은 브라만테의 고전적 감성을 존중하고 장식적인 세부 사항에도 집중했는데 이러한 세부 사항은 후기 르네상스와 초기 바로크 시대 건축 양식의 초석이 되었다.

당대 예술에 대한 라파엘로의 영향력은 미켈란젤로의 영향력보다 적었지만 그는 동시대 사람들에게 높은 존경을 받았다. 미켈란젤로는

특정 분야의 다른 어떤 예술가보다 뛰어나고 기이한 천재인 반면, 라파엘로는 이성적이고 균형 잡힌 화가로 알려져 있다. 라파엘로는 스푸마토, 원근법, 해부학적 정확성, 감정과 표현에 대한 르네상스 시대 미술의 특징적인 기술을 습득했을 뿐만 아니라 선명도, 풍부한 색상, 손쉬운 구성과 독특한 웅장함으로 알려진 개인 기술을 다 지녔다. 절대적 기준을 충족하며 예술의 모든 규칙을 준수하는 화가인 것 이다. 그의 사후 프랑스 전기 작가 퀸시Quatremère de Quincy는 저서 〈라파엘로의 생애와 작품의 역사〉[*]에서 "행진은 친구, 학생, 예술가, 유명 작가, 모든 계급의 인사들이 다 모인 거대한 군중이 참여했다. 도시 전체의 눈물 속에서 교황의 궁정은 큰 슬픔에 빠졌다"고 라파엘로의 장례식을 기록했다.

라파엘로의 작품을 약 50점 정도 판화한 마크안토니오Marcantonio의 도움으로 라파엘로의 그림은 널리 알려지고 미술계에 큰 영향을 미쳤다. 이 판화는 이탈리아 국경을 넘어 널리 라파엘로 예술의 영광을 빛냈고, 서양 미술에 대한 그의 영향력을 영원히 뿌리내렸다.

바티칸 궁전의 라파엘로 방 프레스코 그림이 그의 경력에서 가장 큰 작품이었지만 그는 건축가, 판화, 제작자, 전문 제도가이기도 했다. 말하자면 진정한 '르네상스 맨'이다. 그가 사망하자 르네상스 시대가 끝나고 매너리즘 시대가 왔다. 레오나르드 다빈치, 미켈란젤로, 라파엘로, 어느 누구도 이 천재들보다 더 잘할 수 없었고, 뒤를 이을 수 없어 르네상스 시대가 끝났다는 주장도 있다.

[*] 〈라파엘로의 생애와 작품의 역사Histoire de la vie et des ouvrages de Raphael〉, 콰트리미어 드 퀸시 Antoine Chrysostme Quatrem De Quincy 지음, 388쪽, 파리 고셀린(C. Gosselin)출판사(1824). 51판까지 출판되어 전 세계 268개 WorldCat(온라인 컴퓨터 도서관센터)회원 도서관에서 보유하고 있다.

미술사 맛보기

르네상스 Renaissance
(1400-1600)

르네상스 시대가 열릴 무렵, 유럽은 샤를마뉴 Charlmagne (c.800)의 암흑 시대에서 벗어났고 12-13세기 고딕 양식의 건축과 더불어 기독교 교회가 부활하고 있었다. 뒤이은 14세기에는 흑사병이 전 유럽을 휩쓸었다. 영국과 프랑스 사이의 전쟁은 계속됐다. 예술의 가장 큰 후원자인 교회는 영적인 문제와 세속적인 문제에 대한 의견 불일치로 시달렸다. 예술적 창의력이 폭발하기에는 이상적인 조건이 아니었다.

반면, 이탈리아의 베니스, 제노바, 피렌체는 지중해 중개무역으로 부유해졌다. 피렌체는 양모, 실크, 보석 예술의 중심지였으며 교양 있고 예술에 민감한 메디치 가문이 엄청난 부를 쌓았다. 또한 비잔틴 제국의 수도인 콘스탄티노플의 쇠퇴로 인해 많은 그리스 학자들이 이탈리아로 이주하게 되었고, 고대 그리스 문명에 대한 중요한 문헌과 지식이 이탈리아로 건너갔다. 이탈리아는 르네상스의 시작이자 중심이 되었다.

르네상스의 어원은 조루조 바사리 Giorgio Vasari가 미켈란젤로의 작품을 평하며 이탈리아어 '리나시타 Rinascita, 부활'라는 용어를 맨 처음 사용했고, 프랑스의 역사학자 쥘 미슐레 Jules Michelet가 프랑스어 르네상스 Re+naissance, 다시+태어남로 번역한 것이다. 르네상스는 고대 그리스와 고대 로마의 부활을 뜻한다.

오늘날엔 미술사적 용어 외에 '전성기', '부흥기'의 뜻으로 일반적인 용어로 사용하기도 한다. 이탈리아뿐 아니라 독일에서는 도시의 한자 동맹이 맺어지며 북유럽에도 번영이 왔다. 증가하는 부는 대규모 공공 및 민간 미술 프로젝트의 작품의뢰 증가에 대한 재정 지원을 제공했다. 흑사병으로 유럽인구의 1/3이 죽은 상황에서 사람들은 종교에 대한 회의를 갖게 됐고 과학적 사고와 합리적 판단을 하려는 이성주의를 추구했다. 또 다른 면에서는 재앙이 신앙심의 부족으로 겪는 것으로 알고 더욱 더 종교에 매달렸다. 교회에 기부를 하고 교회를 건축하니 예술품을 기증하는 일이 많아졌다.

르네상스의 발단은 아이러니하게도 여러 악조건 속에서 이루어졌다. 흑사병으로 인구가 감소되어 노동자가 부족하니 고용 임금이 올랐다. 고임금으로 중산층이 생겼고 그들도 예술품 구매에 관심을 가지게 되었다. 예술품의 수요가 늘었다. 이상주의를 추구하던 무리들은 신에게서 해방되었다. 교회는 더욱 더 가시적인 치장에 힘을 써 예술의 발전에 큰 역할을 했다. 이러한 과정을 거쳐 르네상스 예술은 민주주의 처럼 고대 그리스의 많은 업적의 기초가 된 철학인 '인본주의 humanism'의 새로운 개념에 의해 주도되었다. 개인, 인간의 가치에 눈을 뜬 것이다.

청춘의 시절

장 바티스트 그뢰즈
기타 연주자 Guitar player(1755 - 1757)

청춘의 시절이란 온갖 곳에 안테나를 다 뻗치고 그 안테나에 잡힌 모든 것에 적극 반응하는 시기이다. 지적 욕망 못지않게 끓어오르는 예술적 감성도 폭발할 준비를 갖추고 있다. 탈출구 하나쯤은 있어야하지 않겠는가. 가장 손쉽게 접하는 것이 음악이고, 그 중에 기타라고 할 수 있다. 기타를 손에 잡으면 우선 〈로망스〉를 연주하는 게 청춘의 로망이다. 〈로망스〉를 연주할 때면 누구나 다 나르시소 예페스Narciso Yepes가 되어 멜로디에 심취하던 시절이 있었다. 영화 〈금지된 장난〉이 개봉된 1952년 이후 지금까지도 〈로망스〉의 멜로디는 잊히지 않고 연주된다. 그림 속에서 기타 연주자를 찾아보자.

장 바티스트 그뢰즈, 〈기타 연주자 Guitar player〉(1755-1757)
캔버스에 유채, 64x48cm, 국립 박물관,
바르샤바, 폴란드/ 낭트 미술관, 낭트, 프랑스

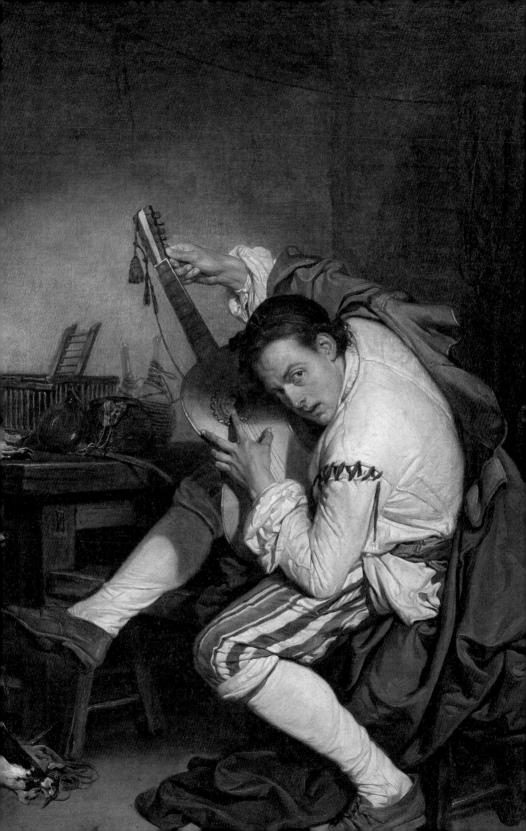

많은 화가들이 노래하는 사람을 그렸고, 악기를 연주하는 장면을 그렸다. 기타리스트를 그린 그림도 많다. 연주하는 자세인 줄 알았는데 연주가 아니라 조율하는 자세인 그뢰즈의 〈기타 연주자〉를 들여다본다.

기타 연주자의 독특한 자세가 눈길을 끈다. 한 걸음 더 다가가 살펴보니 이 남자는 기타를 연주하는 게 아니다. 조율하고 있다. 한쪽 팔은 소매가 벗겨졌고, 한쪽 팔은 소매 속에 있다. 외출에서 돌아와 겉옷을 다 벗기도 전에 기타를 손에 잡은 것인지, 나가려다가 잠시 멈추고 급히 기타를 조율하는 것인지, 관람자는 이 사정을 알 수 없다. 즉흥적인 조율이다. 오른손으로 튜닝 페그peg를 조정하고, 귀를 기타에 바짝 대고 현의 음색을 주의깊게 듣고 있다.

이 그림에서 눈길을 끄는 것은 연주자의 자세만이 아니다. 기타의 모습이 일반적인 기타의 모습과 다르다. 기타의 프렛보드Fretboard가 아주 짧다. 프렛보드의 길고 짧음은 기타 음색에 어떤 영향을 끼치는지 소리가 궁금하다. 그림 밖으로 소리가 흘러나오면 좋겠다. 그림의 왼쪽편에는 탁자 위아래로 잡혀온 새들이 있고, 이 남자가 새 사냥꾼임을 나타낸다.

〈기타 연주자〉는 그뢰즈가 로마에 있던 1755-1757년에 그렸다. 미술사가들은 이 그림이 네덜란드 장르 그림 Genre painting, 풍속화에서 영감을 받은 것이라고 주장한다. 장르그림에는 피터르 브뤼헐Pieter Bruegel이나 얀 스테인Jan Steen의 그림처럼 인물들이 무리지어 등장하기도 하고, 페르메이르Johannes Vermeer의 그림처럼 한 인물의 일상생활을 사실적으로 묘사한 그림도 있다. 〈기타 연주자〉 그림 양식이 그러한 장르 그림에 속한다는 것이다. 화면에 보이는 남자의 일상, 새를 잡고, 기타를 치고, 물론 조율도 하는 그 남자의 모습이 관람자들을 기타 연주자의 방으로 안내한다.

그뢰즈는 이 그림의 두 버전을 제작했고, 1757년에 파리 살롱에서 두 작품을 모두 처음 전시했다. 한 작품은 바르샤바에, 또 한 작품은 낭트 미술관Musée des Beaux-Arts에 상설 전시되어 있다. 〈기타 연주자〉의 예비 그림은 파리 국립도서관에 보존되어 있다.

청춘의 로망, 기타 연주

화면에 보이는 장면은 현을 잡고 페그를 조금씩 조였다 풀었다 하는 모습이다. 귀를 바짝 대고 미세한 음에 집중한 얼굴 표정은 흔한 조율 장면처럼 보인다. 그림에서 가장 눈길이 가는 부분은 조율자의 독특한 자세이다. 기타를 치는 것이 아닌 그림 속에서 기타 소리는 들려오지 않는다. 그 아쉬움을 달래듯 두껍게 쌓인 먼 옛날의 기억을 뚫고 기타 줄 튕기는 소리가 울려오기 시작한다.

큰 아들이 중학생이 되면서 기타 교습을 받았다. 레슨을 길게 받지는 않았다. 기초를 익힌 후로는 스스로 연습하면서 연주 실력이 조금씩 늘었다. 제법 친다는 말을 들을 즈음 작은 아들이 중학생이 되었고, 형이 동생에게 기타를 가르쳤다. 즐겨하지도 않는 피아노를 억지로 배운 덕에 그나마 악보를 읽을 수 있었고, 악보를 볼 줄 아니 다른 악기도 손에 잡으면 금방 배우게 됐다. 할 수 있는 것이 한 가지씩 늘어가면 바짝 재미가 달라붙는다. 학교 밴드부에서 큰 아이는 트럼펫을, 작은 아이는 드럼 연주를 맡았다. 학교 악기를 사용하는 아이들이 방학이면 집으로 그 악기를 빌려온다. 집안에 드럼을 가져온다는 말이다. 다행히 지하실이 있는 집이어서, 정말 천만다행으로 지하실이 자연 방음이 되는 덕에 동네에서 쫓겨나지 않고 지낼 수 있었다.

어느 날 작은 아이의 글에서 재미있는 글을 발견했다. 우리 엄마는 훌륭하다는 가슴 설레는 첫 문장인데 그 뒤를 읽다가 설렘은 깨어지

고 웃음보가 폭발했던 기억이 난다. "우리 엄마는 훌륭하다. 우리의 천둥 치는 음악소리를 그냥 들으신다. 시끄럽다고 혼내지 않고 잘 참으신다." 이런 내용이었다. 기타를 전자 기타로 바꾼 후로는 감미로운 멜로디에 취해본 적이 없는 것 같다. 우리집 지하실은 두 명의 더벅머리 로커가 터뜨리는 폭발음으로 곧 공중분해 될 것만 같았다.

아이들이 대학생이 되어서 이사한 집에는 지하실이 없었다. 저희들이 알아서 전자 기타의 볼륨을 얌전히 조정해가며 평온한 하루하루를 보내게 되었다. 그러던 어느 날, 집에 수리가 필요하여 집주인 아저씨가 왔다. 거실에 세워둔 몇 개의 기타를 보더니 자신도 기타 연주를 좋아한다며 반가워했다. 기타를 귀중품 감정하듯이 이리저리 살펴보고 기타에 대한 평을 하기도 했다. 그리곤 자신의 기타 연주에 대한 에피소드를 들려줬다. 그는 평균 이상으로 키가 컸는데, 기타 연주에 몰두하던 중에 그만 천장의 전등을 건드려서 등이 깨졌단다. 기타를 머리 위로 넘겨 뒷목에 자리잡은 자세로 펄쩍펄쩍 뛰기도 하면서 연주를 즐겼다는데, 그 과정에서 그만 천장에 매달린 샹들리에를 건드렸다는 것이다. 아, 얼마나 멋진 폼이었을까! 어머니에게 엄청 혼났다며 즐거운 웃음을 날렸다. 우리 집 기타가 그의 기억 속에서 빛나던 시절의 추억 하나를 소환해낸 셈이다.

이 그림을 보면 문득 기타 연주가 그리워진다. 나르시소 예페스의 〈로망스〉도 좋고, 타레가의 〈알함브라의 궁전〉도 좋다. 오늘은 기타가 속삭이는 소리에 귀를 열어 보자.

다음 그림처럼 장르 페인팅에는 사람들이 집단으로 등장하기도 하고, 혼자 등장하기도 한다. 모두가 일상의 모습들이다.

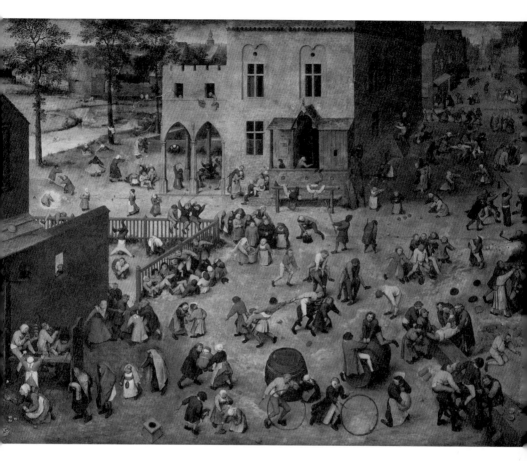

대大 피터르 브뤼헐, 〈어린이들 놀이 Kinderspiele〉(1560)
나무판에 유채, 118x161cm, 미술사박물관, 비엔나, 오스트리아

작가 알기

장 바티스트 그뢰즈 Jean-Baptiste Greuze
1725. 08. 21 프랑스 투르누스에서 출생, 1805.03.21 프랑스 파리 사망

장 바티스트 그뢰즈, 〈자화상〉(c.1785)
캔버스에 유채, 73x59cm, 루브르 박물관, 파리,
프랑스

장 바티스트 그뢰즈는 프랑스 로코코 시대 화가이다. 그는 윤리적 교육으로서의 예술의 기능을 강조했다. 예술은 사람들에게 나쁜 행동의 비극적 결과를 보여주고 양심을 깨우는 역할을 한다고 주장했다.

1745년에서 1750년 사이에 리옹에서 초상화가 샤를 그랑동 Charles Grandon에게 그림을 배운 후 파리로 갔다. 왕립 회화 조각 아카데미 Academy of Sculpture and Painting 에서 드로잉 수업을 들었고, 로코코 화가 샤를 나투아르 Charles-Joseph Natoire 에게 수학했다. 1755년 중하류층과 중산층 사이의 사회적 가족 문제를 다루는 주제의 작품들을 발표했다. 〈가족에게 성경을 읽어주는 아버지〉가 이때 발표한 작품이다.

1755년 후반, 당시 그랜드 투어를 경험한 예술가들과 마찬가지로 그뢰즈도 자신의 견문을 넓힐 목적으로 이탈리아 여행길에 올랐다. 유명한 고고학자이자 대평의회 의원인 아베 구즈노 Abbé Louis Gougenot와 함께 나폴리와 로마를 돌며 일 년을 보냈다. 1756년에 왕실 건축물 총리를 지낸 마리니 후작 Marquis de Marigny의 주선으로 로마에 있는 프랑스 아카데미

에 머물렀다. 그는 그랜드 투어에서 이탈리아의 유적과 풍경을 그리는 대신 17세기 볼로냐 학파의 작품에 더 관심을 보였다. 위에 소개한 〈기타 연주자〉를 이 시기에 그렸다. 로마에 있는 동안 그는 프랑스에서 발전시킨 스타일로 주제를 도덕화하는 작업을 계속했다.

　1757년 프랑스로 돌아온 그는 이탈리아 의상을 입은 네 개의 그림을 살롱에서 전시했다. 〈나태〉, 〈깨어진 달걀〉, 〈나폴리식 제스처〉, 〈파울러〉. 이 네 개의 그림은 교훈적인 함의와 현대의 관습에 대한 도덕화 논평을 제시한 그림이다. 그러나 아이러니하게도 그의 그림들은 프랑스 로코코 전통에 속하는 에로티시즘과 관능을 강조한다.

　장르 그림 Genre painting 으로 성공했지만 그는 프랑스 아카데미 예술의 최상위 등급인 역사 화가로 인정받고 싶었다. 1769년 그는 역사화 〈셉티미우스 세베루스와 카라칼라〉를 아카데미에 제출했다. 푸생 Nicolas Poussin 의 영향을 받은 신고전주의 양식의 그림이었으나 아카데미는 역사 화가인 그뢰즈를 거부하고 장르 회화 범주 안에서만 그를 인정했다. 화가 난 그는 1800년까지 다시는 살롱에 전시하지 않았으나, 그뢰즈 최후의 작품은 현재 릴 팔레 드 보자르 Palais des Beaux-Arts de Lille 에 걸려있는 〈프시케가 왕관을 씌운 큐피드〉로 역사화이다. 아카데미에서 거부당했던 〈셉티미우스 세베루스와 카라칼라〉는 현재 루브르 박물관에 전시되어 많은 이들의 찬사를 받고 있다.

　그뢰즈 작업의 특징은 과장된 파토스 pathos, 관람자의 감성에 호소하는 와 감수성, 자연의 이상화, 세련미의 조합이다. 도덕적 내러티브가 있는 장르 그림과 뛰어난 초상화로 사랑받던 그의 로코코 양식은 신고전주의 회화로 대체되었다. 역사 화가로서의 인정을 그토록 갈망하던 그뢰즈는 1805년 파리에서 사망했다.

미술사 맛보기

로코코 Rococo
(1702-1780)

17세기 초반, 루이 14세_{1715년 사망}의 통치가 끝날 무렵 군주제에서 귀족 정치로의 전환은 예술의 흐름을 바꿔 놓았다. 루이 14세의 통치기간에 번성했던 바로크 예술에 대한 반발로 로코코 양식이 나타났다. 귀족들은 웅장한 바로크 디자인 보다는 세부적으로 정교한 장식을 한 로코코 디자인을 선호했다.

'로코코'라는 용어는 '조개 세공, 자갈 세공'을 의미하는 프랑스어 로 카이유_{rocaille}에서 파생되었다. 르네상스 시대의 분수나 정원 동굴에 조개껍질과 자갈을 박은 정교한 장식에서 유래된 용어이다. 바로크 양식의 여성화 버전이라고 불리는 로코코 양식은 순수 미술회화, 건축, 조각, 인테리어 디자인, 가구, 직물, 도자기, 기타 모든 예술 형식이 우아한 아름다움을 추구한다. 프레임같은 치장 벽토 부조, 양의 뿔 모양인 이오니아식 디자인을 포함하는 비대칭 패턴, 조각적인 아라베스크_{arabesque, 아라비아에서 창안된, 직선·당초무늬 등을 융합한 무늬} 디테일, 금박, 파스텔, 트롱프뢰유_{trompe l'oeil, 실물로 착각할 정도의 정밀한 묘사, 눈속임 그림}는 예술과 건축의 원활한 통합을 달성하는 데 사용된 가장 유명한 방식이다. 처음엔 디자인에서 발전했는데 점차 건축, 조각, 연극 디자인, 회화, 음악에까지 그 범위를 넓혀나갔다.

주제는 남녀 사이의 구애 의식, 자연 속에서의 피크닉과 뱃놀이, 낭만적인 장소로의 여행과 같은 귀족들의 여가 활동을 묘사한 그림이 많다. 그림 속 귀족들의 모습은 인물도 남다르다. 키가 크고 날씬한 생김새에 화려한 옷을 차려입은 모습이다. 반짝이는 잎사귀가 한들거리는 나무로 평화로운

풍경을 배경으로 한다. 메마르고 날카로운 나무 가지는 등장하지 않는다.

그러나 로코코가 귀족들만의 그림은 아니다. 일반인들의 일상을 화폭에 담은 장르 그림에서도 로코코 양식이 드러난다. 대담하고 즐거운 삶의 욕망을 표현한 대중적인 방법이었다. 평범한 야외 오락활동, 쾌락주의가 살아 숨쉬는 에로틱한 장면, 아르카디아풍 풍경을 그리는가 하면 초상화에도 로코코 양식이 적용되었다. 평범한 사람들을 주목할만한 역사적 인물로 또는 우화적 인물의 역할에 배치한 초상화도 많이 제작되었다.

로코코 프랑스의 회화는 와토Antoine Watteau의 우아하고 또 우울한 그림으로 시작하여 부쉐François Boucher의 장난기 넘치고 감각적인 누드로 절정을 이뤘다. 프라고나르의 자유로운 장르 회화도 로코코 스타일이다.

이탈리아의 로코코 스타일은 주로 베니스의 회화, 특히 위대한 천재 티에폴로Giambattista Tiepolo의 회화를 꼽는다. 과르디Francesco Guardi와 카날레토Canaletto의 도시 풍경도 로코코의 영향을 받았다. 영국에서는 1735년 윌리엄 호가스, 삽화가 그라블로Hubert Francois Gravelot, 화가 클레몬트Andien de Clermont가 모여서 세운 세인트 마틴 레인 아카데미현 왕립 예술 아카데미에서 개최한 드로잉 수업은 로코코 스타일을 소개하고 홍보하는 데 큰 영향을 미쳤다. 독일은 유럽 미술 역사상 가장 장엄한 로코코 건축과 실내 장식의 숨막히는 장면을 보여준다. 건축은 프랑스보다 훨씬 더 비대칭이고 비틀림과 회전 패턴, 직각이 없는 천장과 벽이 로코코의 진수를 보여준다.

1820년대에 역사주의가 도래하면서 많은 장인들이 루이 필립과 그의 여왕이 선호한 '두 번째 로코코' 스타일로 인테리어를 이어갔다. 19세기 후반과 20세기 초반의 새로운 호텔의 장식은 사치와 우아한 후기 로코코 스타일로 치장했다.

Music is my life! ─────

게릿 반 혼토르스트
콘서트 The Concert(1623)

인간은 혼자 살 수 없는 사회적 동물이다. 가정에서 다른 가족들과 최소 단위의 사회를 이루고, 어린이집부터 시작하여 학교에 다니며 다른 사람들과 어울리는 것에 익숙해진다. 성년이 되면 사회생활에 좀더 능동적이고 적극적인 활동을 한다. 같은 취미를 가진 사람들끼리 모여서 서로의 발전을 모색한다. 그 여러 모임들 가운데 음악 밴드가 있다. 여러 음표들이 만나 서로 어울리며 아름다운 소리를 내는 것처럼, 여러 악기들과 다양한 연주자들이 만들어내는 화음은 듣는 사람들의 감성을 건드린다. 기쁨에 기쁨을 더해주고, 슬픔을 위로해주고, 가라앉은 기분을 북돋워주는가 하면 흥분된 기분을 진정시켜주는데 음악은 효과 좋은 치료제이다.

그림 속 연주회에서도 소리가 들리는지 알아본다. 몇 가지 악기 연주자들이 〈콘서트The Concert〉를 열기 위해 열심히 연습을 하고 있다. 얼마나 아름다운 멜로디가 나를 사로잡을지 귀를 기울여 본다.

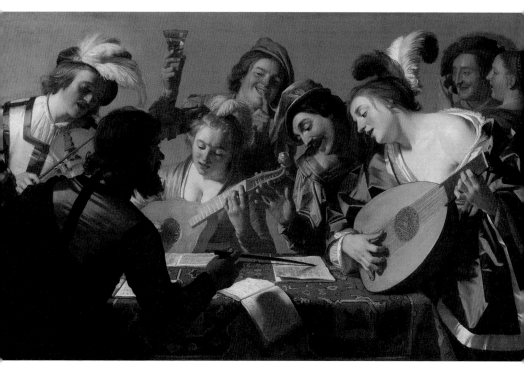

게릿 반 혼토르스트, 〈**콘서트** The Concert〉（1623）
캔버스에 유채, 123.5x205cm, 국립 미술관, 워싱턴, 미국

　모이면 즐겁고 술과 음악이 있다면 더 즐거운 것은 동서고금을 막론하고 공통된 감정이다. 게릿 반 혼토르스트의 〈콘서트〉는 따뜻한 색감으로 사람들의 즐거운 표정을 생생하게 묘사했다. 남녀 여덟 명의 사람들이 테이블 주위에 모여 지휘자가 가리키는 악보를 쳐다보며 악기를 연주하고 있다.

　작가는 다채로운 음악을 만드는 멋진 장면을 연출한다. 두 여성 뮤지션은 각각 반도라와 류트를 연주하고, 그림 왼쪽에 위치한 빨간색 옷을 입은 악장은 악보를 활로 가리키며 각 연주자들의 관심을 집중시킨다. 왼쪽부터 베이스 비올, 바이올린, 반도라, 류트가 있다. 류트는 르네상

| 류트 | 바이올린 | 반도라 |

스 시대에 유럽에서 널리 유행한 현악기이다. 그림을 자세히 살펴보면 현의 수와 페그조율용 쐐기의 수가 서로 맞지 않는다. 이 그림뿐 아니라 17세기 네덜란드 회화에서 류트의 현은 12개에서 18개까지 등장하는데 현과 페그가 맞지 않는 경우가 많다.

고전 회화에 등장하는 악기는 일반적으로 각각의 상징이 있다. 류트는 정욕을 나타낸다. 류트 연주자의 옷매무새를 보자. 어깨를 다 드러낸 옷은 곧 흘러내릴 것만 같다. 반도라의 몸체는 가리비 모양인데 가리비는 사랑과 쾌락의 여신 아프로디테의 탄생을 상징한다. 작가는 이런 방식으로 류트 연주자의 욕망을 은밀하게 드러낸다. 반도라 연주자가 이 뮤지션 그룹에서 아프로디테같은 존재라는 것일까?

테이블을 둘러싸고 있는 다섯 명의 악기 연주자들을 강조하기 위해 작가는 키아로스쿠로chiaroscuro, 명암의 대비효과 기법을 이용했다.

걸작의 해외유출에 대한 논란

혼토르스트의 〈콘서트〉를 워싱턴 국립 미술관이 소장하게 됐을 때 워싱턴 포스트지에 실린 기사가 인상적이다. 네덜란드 걸작은 1795년 이후로 공개 전시되지 않았는데 미술관은 프랑스의 한 가족에게서 게릿 반 혼토르스트의 〈콘서트〉를 구입했다고 한다. 이 그림은 유럽의 카라바기스트 작품들을 연결하는 데 큰 도움이 될 것이라며 국립 미술관

서쪽 건물과 네덜란드 플랑드로 갤러리에 영구 상설전시 될 것이라는 뉴스였다. 워싱턴 포스트의 기사 일주일 후인 2013년 11월 28일, 프랑스의 아트 트리뷴La Tribune de l'Art, 중세부터 1930년대까지 예술의 역사에 대하여 다룬 프랑스 온라인 잡지

기사는 이 그림이 미국으로 가게 된 것에 대한 비판적인 기사를 쓴다. 그림이 해외 반출되는데 아무런 이의가 없었기 때문에 수출증명서를 받았다는 것이다. 지난 여러 달 동안 국보 수출이 많았는데도 정부는 손을 놓고 있었다는 비판 기사이다. 기사는 그러한 걸작에 어떻게 수출인증서를 발급할 수 있었는지 의문을 제기했다. 이 그림은 또한 네덜란드 신문에서, 뉴욕 타임즈에서, 기타 크고 작은 언론지에서 소개되며 뉴스와 논평의 주목을 받기도 했다. 문화 유산의 국외 반출에 대하여 생각할 거리를 던져주는 그림이다.

예술 작품의 국외 반출에 관해서는 다음 기사들을 참고해도 좋다.

아트 트리뷴 기사

워싱턴포스트 기사

혼토르스트의 또 다른 그림 〈발코니 위의 음악회〉는 디 소토 인 수Di Sotto In Su 기법으로, 이는 르네상스 시대에 개발된 방식으로 이탈리아의 바로크와 로코코 화가들이 선호했던 기법이다. 'Sotto In Su'는 '아래에서 위로'라는 뜻으로, 머리 위 2차원 평면이나 3차원 공간, 일반적으로 천장의 풍경을 보여주는 시각적 기법이다. 원근법을 극도로 단축하고 인물을 축소하여 관람자보다 높은 위치에 있는 착각을 일으킨다.

이 그림은 혼토르스트가 위트레흐트에 있는 자신의 집 천장에 네덜란드에서 처음으로 디 소토 인 수 기법으로 그린 것이다. 한 무리의 음악가들이 발코니의 난간 주위에 모여 공연을 하고 있다. 인물들의 밝고 알록달록한 의상이 축제 분위기를 고조시킨다.

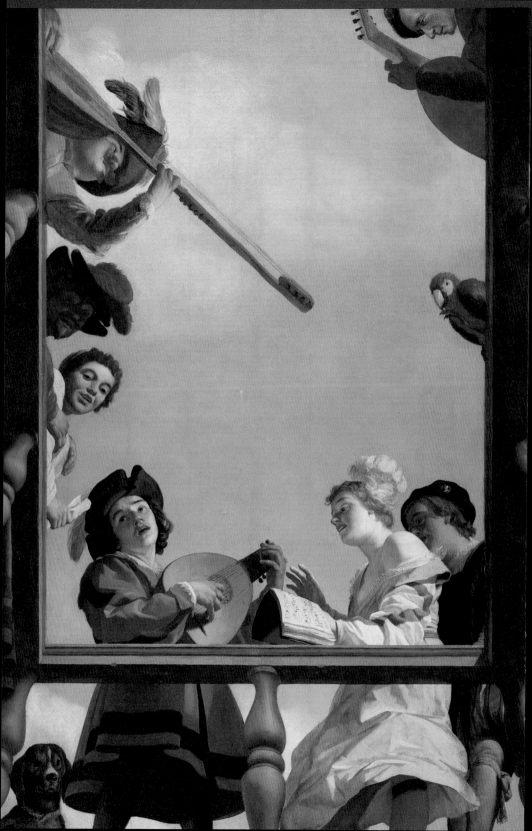

그림 왼쪽에는 악보를 손에 든 여인이 발코니 아래의 군중을 내려다 보며 공연을 즐기라는 인사를 하는 듯 환하게 웃고 있다. 군중, 즉 그림을 감상하고 있는 관람자도 덩달아 흥얼흥얼 노래를 따라 부르게 된다. 그림 하단 오른쪽의 여인의 복장이 눈에 띈다. 드레스 한 쪽이 어깨에서 흘러내렸고 치마 또한 살짝 올라가 빨간 스타킹이 드러나 보인다. 여인의 오른편으로 앵무새가 무심한 듯 앉아있고, 새와 대각선을 이루는 아래쪽 구석에 앉아있는 개는 관람자를 주시하고 있다. 하늘엔 구름이 자유롭게 떠있고, 바람이 선선한 날 뮤지션들의 공연 소리가 그림 밖으로 퍼져 나온다. 빛은 부드럽게 인물들 전체를 밝게 비춰주며 발코니 난간의 그림자를 사실적으로 보여준다. 이러한 자신의 스타일을 작가는 환상적 천장illusionistic ceiling이라고 불렀다.

콘서트는 그림으로만 봐도 즐겁다. 그림 속 앵무새를 보는 순간 갑자기 이런 생각이 들었다. 앵무새는 소리를 듣고 그대로 따라한다는데 악기 소리도 따라할까? 합주 콘서트일 경우엔 어느 소리를 따라할까? 앵무새의 선택이 궁금하다. 저 앵무새는 지금 심각할지도 모른다. 자신이 어느 악기를 연주하면 좋을지 깊은 고민에 빠져있겠구나, 이런 쓸데없는 생각을 해 본다. 앵무새도 선호하는 소리가 있을 것이다.

스페인의 첼리스트 파블로 카잘스는 연주도 훌륭하지만 인간으로서도 무척 존경스러운 뮤지션이다. 그는 연주회 끝에 〈새의 노래〉를 연주함으로써 조국애를 드러내고 평화를 갈망하는 모든 인류의 마음을 촉촉히 적셔준다. 음악은 사람의 마음을 휘어잡는 커다란 힘이 있다. 첼

게릿 반 혼토르스트, 〈발코니 위의 음악회Musical Group on a Balcony〉(1622)
캔버스에 유채, 308.9x216.4cm, 폴 게티 미술관, 로스앤젤레스, 미국

리스트 장한나의 스승으로 잘 알려진 미샤 마이스키 또한 특별하다. 한복을 입은 모습이 돋보이는 앨범에는 가곡 〈그리운 금강산〉이 수록되어 있다. 외국에 있을 때 그의 연주를 자주 들었다. 멍하니 앉아 그의 연주를 듣고 있으면 아름다운 첼로음이 나를 싣고 우리나라로 날아간다. 카잘스의 연주는 실제로 들을 수 없었지만 미샤 마이스키의 연주는 한국 공연에서 들을 수 있었다. 그날도 〈그리운 금강산〉을 연주했다.

살아오는 동안 콘서트를 관람할 기회가 여러 번 있었다. 피아노, 첼로, 바이올린의 개인 독주회 감상도 있었고, 웅장한 오페라 무대를 직접 관람하기도 했다. 혼토르스트의 그림에 등장하는 반도라나 류트는 없었지만 관현악 앙상블 연주회 관람도 가슴을 촉촉이 적셔주었다. 세계적으로 유명한 콘서트 홀에서나, 지역사회의 작은 무대에서나 연주회가 주는 감동은 다르지 않다. 많은 콘서트 관람 중에 가장 잊지 못할 연주회는 가족이 직접 공연한 연주회이다. 세계적으로 명성을 떨친 연주자들 공연보다 더 가슴이 설레는 연주회였다.

우리 아이들의 콘서트를 돌이켜본다. 딸의 피아노 연주는 경연대회였기 때문에 긴장감이 있었다. 연주가 끝나자 그때서야 심호흡을 했다. 합주단에서 연 콘서트에서 리코더 연주를 할 때는 피리소리가 콘서트 홀에 바람처럼 날아다니는 듯 상쾌한 느낌이었다. 연주자가 긴장하지 않고 즐겁게 연주하면 청중들도 즐겁다. 음악이 주는 즐거움. 혼토르스트의 〈콘서트〉에 등장하는 연주자들은 모두가 즐거워 보인다. 그림 속 연주자들은 그 시간을 즐기고 있다. 연주자들의 표정을 살피면 명랑하고 경쾌한 리듬이 그림 밖으로 흘러나온다.

아들들은 대학교 때 클럽 무대에서 밴드 공연을 했다. 막내아들은 드럼을, 큰아들은 기타 연주를 했다. 우아한 클래식 콘서트 무대가 아니었다. 심장은 제 박동을 잊어버리고 실내를 장악한 리듬에 맞춰 펄떡펄

떡 뛰었다. 완전히 음악과 한 몸이 된 흥분의 시간이었다. 음악은 문학이나 미술보다 먼저 감정을 건드리는 것 같다. 어느 날, 우리 가족들이 관악기 현악기 각자의 악기를 다 들고 나와 베란다에서 연주를 한다면 아파트 마당을 지나던 사람들이 다 올려다 볼 것이다. 그 사람들에게 보이는 장면은 마치 혼토르스트의 〈발코니 위의 음악회〉와 같을 것이다.

혼토르스트의 그림 〈콘서트〉는 내 기억 속에 묻혀있던 콘서트의 경험을 꺼내주었다. 참 아름다운 시절이었다. 가끔은 들춰보고 봄을 맞은 듯 새로운 기운을 얻을 수 있는 좋은 추억이다. 혼토르스트는 네덜란드 황금기 시대를 풍미한 화가이다. 우리 아이들이 콘서트를 열고 팔팔 뛰던 그 시절이 나에게 또한 황금기였듯이.

작가 알기

게릿 반 혼토르스트 Gerrit van Honthorst
1592.11.04 네덜란드 위트레흐트 출생, 1656.04.27 네덜란드 위트레흐트 사망

게릿 반 혼토르스트, 〈자화상〉
(17세기) 종이에 펜, 39.2x32.2cm,
시립 박물관, 릴, 프랑스

게릿 반 혼토르스트는 네덜란드 황금기의 가장 위대한 화가 중 한 사람이다. 그는 프랑켄 양식*을 전개한 블루마르트 Abraham Bloemaert의 작업실에서 교육을 받았다. 블루마르트는 원래 하를렘 매너리즘 학파 중 하나였지만 바로크 스타일의 출현으로 스타일을 변경했다.

위트레흐트에서 훈련을 받은 후 그는 1615년경 이탈리아로 여행을 떠났고 그곳에서 카라바조의 급진적인 스타일과 주제에 대한 아이디어를 받아들였다. 1620년경에 위트레흐트로 돌아와 학파를 세웠고 위트레흐트 학파는 크게 번성했다. 동료인 테르브루그헨 Hendrick ter Brugghen과 함께 그는 네덜란드 카라바기스티 Caravaggisti를 대표했다. 극적인 제스처와 명암의 뚜렷한 대조가 특징인 카라바조의 그림은 유럽 전역의 카라바기스티 세대에 영감을 주었다. 혼토르스트는 밝은 색상과 강한 카이아로스쿠로 효과를 활용해 활기차고 확신에 찬 모습으로 그렸으며, 이국적인

* 16, 17세기에 3대에 걸쳐 유명 화가를 배출한 프랑켄 가족은 주로 엔트워프에서 활동했다. 프란스 Frans Francken, 히에로니무스 Hieronymus Francken, 암브로시우스 Ambrosius Francken, 이들의 미술 경향을 프랑켄 스타일이라 한다.

의상을 입은 등신대 사이즈의 감각적인 인물들이 그의 이미지에 과감한 존재감을 부여했다. 결혼한 해인 1623년에 그는 위트레흐트에 있는 성 루크 길드의 회장이 되었다.

1626년에 루벤스를 만찬에 초대하고, 그는 루벤스를 디오게네스가 찾고 발견한 정직한 사람으로 그렸다. 혼토르스트는 찰스 1세와 그의 왕비, 버킹엄 공작, 보헤미아의 왕과 왕비의 모습을 많이 그렸다.

1635년에서 1652년 사이에 그는 덴마크 왕 크리스티안 4세를 위해 일련의 역사 그림을 그렸다. 혼토르스트는 오랑주 공의 궁정 화가가 되어 헤이그에 정착(1637)했다. 1652년 그는 헤이그에 있는 주지사의 화가로 임명되었고 대규모 장식 작품과 다수의 궁중 초상화 제작을 의뢰받았다.

그는 수많은 종교 예술 작품과 대규모 장식 작품과 초상화를 그렸지만, 특히 선술집, 음악가, 흥겨운 장면 등의 장르화로 가장 잘 알려져 있다. 그의 제자 산드라트Joachim von Sandrart의 말에 의하면 1620년대 중반에 혼토르스트에게는 한 번에 24명의 학생이 있었고, 각 학생은 연간 100길더의 교육비를 지불했다고 한다.

그의 키아로스쿠르 방법과 인공 조명 묘사 예술은 젊은 렘브란트Rembrandt와 조르주 라투르Georges de La Tour에게 영향을 미쳤다.

미술사 맛보기

고전주의 Classicism

고전주의는 일반적으로 전통적 형태에 대한 관심이 만들어냈다. 조화와 균형과 비율 감각이 특징인 고전예술은 탁월하고 높은 경지의 예술이라는 의미로 쓰이기도 한다. 곧 그리스와 로마(c.1000 BCE – 450 CE)의 문학·예술·건축에 대한 동경과 모방을 뜻한다. 고전주의는 장르 계층 구조를 확립하여 역사적 신화적 종교적 그림을 상위 장르로, 정물 풍경 초상화는 하위 장르로 구분했다. 이상화된 인간의 형태는 곧 그리스에서 가장 고귀한 예술의 주제가 되었고 수 세기 동안 서양 미술을 지배한 미의 기준이 되었다.

고전주의자들은 고대를 숭배했으며 우주의 질서와 논리, 인간 정신의 무한한 가능성을 믿었다. 예술 작품은 조화로운 우주의 원형이 되고자 엄격한 규범에 따라 만들어졌다. 진리에 대한 지식을 목적으로 사람들의 도덕성과 품위를 기르는 것이 예술의 임무였다. 일반적으로 그리스 예술품-조각, 도자기, 회화는 모두 로마 작품보다 우월한 것으로 인정받는다. 그러나 그리스 작품들은 로마가 만든 그리스 예술품 모방과 사본을 통해서 우리에게 알려졌다.

고전주의는 중세(800-1400), 르네상스(1400-1600), 바로크(1600-1700) 고전주의로 나눌 수 있고, 그 이후 신고전주의(c.1780-1850), 19세기, 20세기 고전주의 Interwar Classicism, 1919-1939가 이어진다.

중세 고전주의는 샤를마뉴Charlemagne 1세(768-814 재위) 통치 기간에 시작되었고, 신성로마제국의 황제로 즉위한 오토대제Otto I 치하의 오토 제국 시대에 번성했다. 이후 대부분의 고전주의 미술은 기독교 수도원에서 제작되었다. 그리스를 식민지로 둔 이탈리아는 헬레니즘 예술의 전통에 영향을 받아 유럽에서 가장 큰 고전주의 부흥을 이루었다. 고전주의 르네상스는 피렌체에서 성장하기 시작했다.

17세기 초, 조화와 균형 잡힌 비율은 창조적 충동을 만족시키지 못하고 그보다 훨씬 더 복잡하고 극적인 바로크 미술로 대체되었다. 17세기 후반에 '아카데미'를 개설하여 이탈리아 르네상스가 추구한 고전의 원리를 학생들에게 교육했다. '아카데미'의 고전 전통은 서양미술의 영구적인 특징이 되었다.

프랑스에서 고전주의는 태양왕 루이14세의 통치 기간인 17세기에서 18세기 초반을 말하며 18세기 후반에서 19세기 전반기는 신고전주의 시대로 분류한다. 신고전주의 미술은 개인의 자만심과 변덕에 기반한 허영의 로코코와 지나치게 장식적인 바로크 양식에 대한 반발로 발생했다. 고대 로마 도시인 폼페이Pompeii와 헤르쿨라네움Herculaneum의 고고학적 재발견으로 고대 예술의 미학과 철학에 매료된 신고전주의 예술가들은 작품에 과거의 그리스-로마의 이상을 표현하고자 했다.

제1차, 2차 세계대전 후 외국인 혐오증에서 남녀 사랑에 대한 비판에 이르기까지 예술의 고전주의에 대한 다양한 접근 방식이 있었다. 엘리트주의적 학문과 수도원 운동으로 시작하여 예술과 삶의 모든 측면에 고전주의가 점진적으로 적용되었다. 예술가들은 미래를 내다보는 대신 새로움과 혁신이 불필요하고 부적절하다고 믿으며 과거로 향했다. 반면에 일부 예술가들은 기계 시대의 미학을 유지하면서 단순함에 대한 열정으로 새로운 길을 모색했다.

움직임과 에너지

지덕체智德體를 겸비하는 것은 인류가 오랫동안 염원하던 이상적인
인간상이다. 특히 청년기는 그 이념에 맞는 정신과 육체를 키워 나가는
시기이기도 하다. 지식 탐구와 예술에 심취해 아름다운 시절을 보내는
청년은 솟구치는 에너지를 발산할 또 다른 출구를 찾는다. 스포츠가 그
출구가 된다.

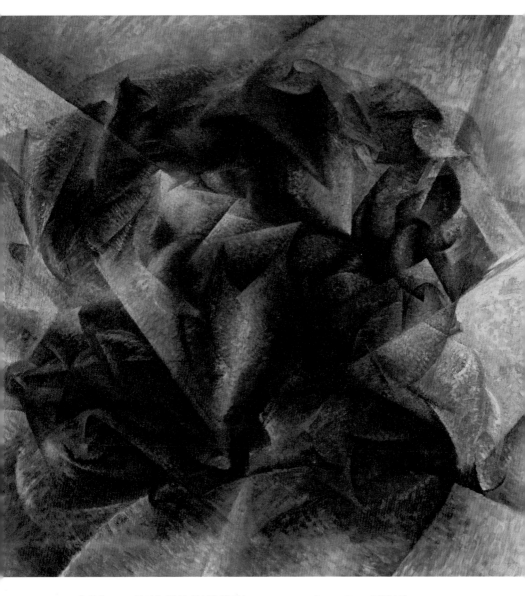

움베르토 보치오니, 〈축구 선수의 역동성 Dynamism of a Soccer Player〉(1913)
캔버스에 유채, 193.2x201cm, 현대미술관, 뉴욕, 미국

스포츠는 인류의 활동과 삶 속에서 생성되고 발전해 왔다. 문명 발생 이전에는 생존의 방법이었던 신체 활동이었는데 문명이 발달하면서 전투 기술로 활용되기도 했고, 이후에는 신체적 우월성을 겨루는 경기로 발전하여 오늘날의 스포츠에 이르고 있다. 스포츠에 더해진 정치성은 근대에 군사적 정치적 지배를 위한 수단이 되었고, 현대에도 그 궤를 완전히 벗어나지 못하고 있다. 물론 개인의 신체 단련과 유희와 오락과 정신수련 역할까지 하는 스포츠는 이제 우리 생활에 깊게 뿌리박고 있다. 개인에서 단체에 이르기까지, 직접 참여하거나 관람하거나, 현장에 있든지 미디어를 통해 시청하든지, 스포츠가 사회에 미치는 영향은 대단하다. 그림 속에서 스포츠의 힘을 느껴보자.

재현에서 많이 변형된 이 그림에서 축구 선수를 찾기는 어렵다. 집중하여 살펴보면 중앙에 단단히 조각된 종아리가 보이고 다른 신체는 알아보기 힘들다. 여러 부분으로 나뉜 색채가 빛나고 깜박거리며 비물질화 된 축구 선수의 몸을 암시할 뿐이다. 화가는 인물을 묘사하기 보다는 움직임의 힘을 주로 표현하고자 했다. 투명과 불투명의 추상적인 형태를 통해 축구 선수의 활기찬 에너지를 전달한다. 작품은 고정된 순간을 표현하기 보다는 역동적인 감각을 묘사하고 있다. 단순히 새로운 그림을 만드는 것이 아니라 새로운 그림 방식을 발명하고 이전에 제시되지 않은 대상의 측면을 묘사하는데 중점을 두었다.

작가는 이 그림, 입체파의 영향을 받은 미래주의 그림인 〈축구 선수의 역동성〉에 대해 친절한 설명을 곁들인다.

"인간의 모습을 그리려면 그림을 그리면 안 됩니다.
주변 분위기 전체를 렌더링해야 합니다.
움직임과 빛은 육체의 물질성을 파괴합니다."

– 움베르토 보치오니〈미래파 회화 기술 선언문
Technical Manifesto of Futurist Painting〉(1910)

그림은 색상 대비를 이용하고 극도로 강렬한 색채를 분할하기 때문에 마치 외부 광선이 비치는 것처럼 보이지만 보치오니는 의도적으로 자신만의 고유한 붓자국을 남겼다. 이러한 작가의 뜻을 이해하고 다시 그림을 천천히 살펴보면 우리는 축구 선수의 몸을 찾을 수 있을까? 어떤 해설에 따르면 다리는 여기에 팔은 저기에, 이런 식으로 파편화된 몸의 여러 신체 부위의 특징을 나타내고 있다. 그러나 작가가 이 그림을 그린 의도는 감상자들이 숨은 그림 찾기 놀이를 하라는 뜻은 아니다. 그림에서 뿜어져 나오는 에너지를 느끼면 된다. 그것이 미래파 그림이 주는 힘이다. 육중한 증기 기관차가 열심히 뜨거운 수증기를 칙칙폭폭 뿜어내며 달려가는 것처럼 그런 씩씩한 힘을 주고자 하는 것이 미래파 그림이다.

보치오니가 속한 미래주의 작가들은 운동선수의 야망과 체력과 에너지를 원했기 때문에 이 그림 〈축구 선수의 역동성〉은 미래파의 이상적인 작가상을 대변한 그림이 되었다. 굴절하는 빛과 파편화된 색이 화면 가득 힘찬 에너지를 뿜어내어 회화는 정적인 것이 아니라는 미래파의 예술관을 전달하는 중요한 그림이다.

그림에서 뿜어내는 역동성은 축구 선수가 주는 힘이지만, 실제 축구 경기에서는 선수 못지않게 경기를 관람하는 관중들의 열기도 폭발적이다. 특히 온 국민이 승리를 염원하는 세계적 축구 경기가 있는 날에는 도시 전체가, 나라 전체가 열광의 도가니 속에서 들끓는다. 땅 속에

서 마치 다이너마이트가 폭발이라도 한 듯이 지축이 흔들린다.

대한민국 축구 역사의 한 페이지를 화려하게 장식한 2002년 17회 FIFA 월드컵 대회의 경험은 쉽게 잊을 수가 없다. 온 국민이 한 덩어리 물체처럼, 단 하나의 정신처럼 뭉쳐졌던 그때는 우리 모두가 공유한 기억의 한 장면이다. 그 역사적인 순간에 아쉽게도 나는 유럽에 있었다. 붉은 악마 티셔츠를 부지런히 사다가 외국 지인들에게 선물로 마구 뿌렸다. 만나는 사람들은 내 얼굴만 보고도 "대-한민국!"을 외쳐줬다.

서쪽과 동쪽에 나뉘어 있던 우리 가족은 서로가 그리울 때 춘향이와 이도령처럼 보름달을 함께 처다볼 수도 없었는데, 동시에 TV 화면을 통해서 마음을 나눌 수가 있었다. 문명의 이기인 TV가 위대한 자연인 달님 해님을 대신하는 현실을 실감했다. 불쌍한(?) 큰 아들은 이탈리아 출장중이어서 밀라노 두오모 광장에 설치된 대형 모니터를 통해 한국과 이탈리아 전을 시청했다. 후끈 달궈진 광장의 용광로 속에서 아들은 "대-한민국" 소리를 입 밖에 내지도 못하고 마음을 졸였다.

월드컵 때의 축구 선수들은 지금까지 어떤 정치가도 해내지 못했던 일을 해냈다. 국민을 한 덩어리로 화합, 단결시켰고, 애국심에 불타오르게 하였으며, 새로운 에너지로 충만한 혈관이 불끈불끈 일어나는 힘을 국민에게 불어넣어 주었다. 온 국민에게 신바람을 안겨줬다. 온 국민을 살 맛나게 해주었다. 긍정적인 에너지였다.

이러한 힘을 스포츠가 준 것은 분명하지만 고대로부터 스포츠에도 정치가 개입된 것을 부인할 수는 없다. 순수한 스포츠 정신에서 정치적 개입은 불손하다고 여겨 정치가 떠밀려 나가기도 했다. 한편으로는 정치가 스포츠를 통해 대규모 군중들에게 마약을 뿌린 듯 국민들을 취하게 한 것도 사실이다. 로마 원형경기장에서 인간과 사자의 싸움을 관람하며 열광하던 시대가 있었다. 근현대에는 국민들의 관심을 스포츠로

돌리려는 시도가 있었다. 지금은 그런 야만의 시대는 아니다.

현대에 와서는 정치가 아니라 상업이 스포츠를 쥐고 흔든다. 스포츠는 긴 역사의 흐름 속에서 주도 세력이 교차되고 방향도 이리저리 바뀌며 흐르고 있다. 어떤 상황이든지 스포츠의 순전하고 긍정적인 힘을 지켜가는 것은 몸을 던져 순간을 불사르는 선수들과 그들에게 갈채를 보내는 관중들일 것이다. 그 순수하고 위대한 역동성을 맛본 행복한 2002년의 화합이 그립다.

입체파 그림이라 재현의 형태를 찾기도 어려운 그림 속에서 다행히 축구 선수의 힘을 느낄 수 있어서 그 힘에 이끌려 20년전의 기억이 딸려왔다. 2022년, 우리가 다시 하나로 뭉치고 건강한 힘을 발산하여 앞으로 나가는 추진력을 얻으면 좋겠다.

* 입체파에 관해서는 작가가 쓴 〈미래파 회화 기술 선언문〉 전문에서 자세히 알아볼 수 있다.

▌〈미래파 회화 기술 선언문〉 전문

작가 알기

움베르토 보치오니 Umberto Boccioni
1882.10.19 이탈리아 레지오 카라브리아 출생, 1916.08.17 이탈리아 베로나 사망

**움베르토 보치오니, 〈자화상〉(1905) 캔버스에 유채,
51.4x68.6cm, 메트로폴리탄 미술관, 뉴욕, 미국**

움베르토 보치오니는 미래주의를 대표하는 조각가, 화가, 작가, 판화 제작가이다. 짧은 생애 동안 그는 미래파 운동의 상징적인 그림과 조각품을 제작했고, 자신이 이론화하고 옹호한 스타일로 현대 생활의 색과 역동성을 표현했다.

시칠리아의 카타니아에 있는 기술 대학에 다닌 그는 예술 경력을 제도사로 시작했다. 1898년에는 로마 미술 아카데미에 입학하고, 홍보 포스터를 전문으로 하는 조반니 마탈로니 Giovanni Maria Mataloni에게 그림 수업을 받았다. 로마에 있는 동안 1902년에 그는 자코모 발라 Giacomo Balla의 작업실에서 신고전주의자 세베리니 Gino Severini를 만났다. 세베리니는 모자이크와 프레스코, 다양한 매체의 작업을 했다. 발라를 통해 조르주 쇠라와 폴 시냐크의 신인상주의 뒤에 있는 광학적 색채 이론인 분할주의에 대해 배웠다.

1906년, 보다 확고한 예술적 아방가르드가 있는 도시 파리로 이주하면서 인상주의와 후기인상주의 미술 양식을 배웠다. 1907년에 밀라노로 옮겨 간 후부터 색채 분리주의 화가들과 교류했고, 1910년 초반에 미래파 운동의 지도자인 시인 마리네티 Fikippo Tommaso Marinetti를 만났다. 마리네티는 1909년에 ≪르 피가로≫지에 최초의 미래파 선언문을 발표

했고, 보치오니는 1910년 2월 마리네티의 잡지 ≪포에시아≫에 〈미래파 화가 선언〉을 발표했다. 선언문은 참신함에 대한 마리네티의 열정과 예술적 전통에 대한 혐오를 공유했지만, 미래파 회화가 어떤 모습일지 명확히 설명하지 않아 후속 〈미래파 회화의 기술 선언문〉으로 이어졌다. 보치오니는 "강철, 긍지, 열병, 속도의 소용돌이 속에서 우리의 삶을 표현하기 위해 이전에 사용된 모든 주제를 쓸어버려야 한다"고 선언했다.(〈미래파 회화 기술 선언문Technical Manifesto of Futurist Painting〉(1910), 선언4)

1911년 보치오니는 파리를 방문하여 입체파를 접하게 되었다. 이 경험으로 1912년 초에 파리 최초의 미래파 미술 전시를 위한 작업을 했다. 프랑스 스타일의 전형적인 기하학적 형태를 차용하여 움직임을 묘사했다. 입체파 화가들은 정지된 물체를 여러 관점에서 묘사하는 반면 보치오니는 일반적으로 움직이는 주제를 선택했다. 철학자 베르그송Henri Bergson의 이론에 따라 그는 무생물에도 고유한 움직임이 있다고 믿었다. 그는 '역동성'은 상대운동(환경과 관련된 운동)과 절대운동(물체 고유의 역동성)을 통해서만 달성될 수 있다고 믿었다.

1914년, 제1차 세계대전이 시작되었고, 1915년에 보치오니는 여러 미래파 동료들과 함께 롬바르드 자원봉사 사이클리스트 대대에 등록했다. 1915년 이탈리아가 참전했을 때 그는 자발적으로 전투에 참여했고, 이듬해 1916년 8월 16일에 있었던 기병대 훈련 도중에 일어난 낙마 사고로 사망했다.

보치오니는 기계 발전의 시대에 살았으므로 움직이는 물체를 그리는 것을 좋아했고 그의 많은 주제는 기술에서 파생되었다. 기계의 시대에 예술가로서 '물리적 초월주의'에 도전해야 한다고 생각했다. 그가 말하는 물리적 초월주의는 움직임, 유동의 경험, 물체의 상호 침투를 뜻한다.

미술사 맛보기

미래주의 Futurism
(1909-1944)

미래주의는 마리네티, 자코모 발라, 보치오니Umberto Boccioni와 같은 예술가를 포함하여 1909년에 시작된 단명한 이탈리아 예술 운동이다. 그들은 이탈리아의 죽은 과거에 대한 우상화의 종식을 요구하고 박물관, 도서관, 문화 기념물의 파괴를 요구했다. 그들은 현대 기술, 전기, 철강, 자동차, 기차, 비행기의 속도를 미화하고, 공격적인 남성성을 조장하고, 페미니즘을 명시적으로 거부했다. 미래주의는 현대 세계, 특히 과학과 기술의 역동성을 찬양했다. 문학에서 시작되어 회화, 조각, 산업 디자인, 건축, 영화, 음악을 포함한 모든 매체로 퍼져나갔지만 그 중심축은 화가였다. 전통적인 예술적 개념을 쓸어버리고 기계 시대의 활기찬 분위기로 대체하려는 움직임이 일어났다.

이탈리아 미래파는 유럽 전역의 예술가들에게 가시적인 영향을 미치며 뻗어나갔다. 프랑스에서는 페르낭 레제Joseph Fernand Henri Léger의 '기계 미학'이 미래파와 가장 가깝고, 영국의 소용돌이파Vorticism, 취리히와 베를린의 다다Dada운동, 아르 데코Art Déco, 미국의 정밀주의Precisionism와 초현실주의Surrealism에 영향을 미쳤다. 러시아에서 미래파는 광선주의Rayonism와 구성주의Constructivism에 강한 영향을 미쳤다. 이 운동은 혁명적 정치와 밀접하게 연관되어 러시아의 다른 여러 예술 운동에까지 그 영향력이 크게 작용했다.

미래파의 주요 초점은 움직임, 역동성을 묘사하는 것이다. 그들은 입체파의 방법(분열된 형태, 다중 관점, 강력한 대각선)을 채택하고, 정지된 화면에서 움직임을 느끼게 하기 위해 흐림, 반복, 힘의 선을 사용하여 속

도와 동작을 표현하는 여러가지 기술을 개발했다. 이러한 방법으로 역동성은 이미지의 균열, 활기찬 붓놀림, 구성의 난기류, 후퇴하거나 떠오르는 형태로 묘사되었다. 일반적으로 20세기 화가들은 과학적 진보, 속도, 기술, 자동차, 비행기, 산업적 성취를 찬양했다. 이탈리아 미래파들은 파시스트처럼 애국심이 강하고, 폭력을 수용하고, 의회 민주주의에 반대했다. 그들은 미학적, 정치적, 사회적 이상을 전달하기 위해 다양한 선언문들을 발표하였다. 1910년 〈미래파 화가 선언문〉에서 그들은 '온 힘을 다해 과거의 광신적이고 무분별하고 속물적인 종교에 맞서 싸우기'를 열망했다. 이어 〈미래파 회화의 기술 선언〉이 뒤따랐다. 이 선언에서는 "예술가가 지구, 대서양 횡단 여객선, 드레드노트(전함), 하늘을 찌를 듯한 놀라운 비행, 잠수함 항해사의 깊은 용기, 미지의 세계를 정복하기 위한 간헐적인 투쟁, 대도시의 광란적인 삶에 어떻게 무감각한 상태로 있을 수 있습니까?"고 호소했다.

미래파 미술은 1911년 밀라노에서 열린 현대미술 전시회에 첫 선을 보였고, 1912년 파리의 베른하임-준 갤러리에서 열린 전시회로 대중들의 관심을 끌었다. 그후 이 전시는 베를린, 암스테르담, 취리히, 비엔나를 순회하며 미래파를 홍보했다.

1913-14년은 미래파가 조각, 건축, 음악으로 확장된 시기였다. 이후 움직임에 대한 미래파의 매력은 사진에 대한 관심으로 이어졌다. 브라갈리아Bragaglia 3형제는 광역학적photodynamic 이미지를 발명했다. 움직임을 보여주기 위해 부분을 흐리게 처리하고 오른쪽에서 왼쪽으로 움직이는 인물을 보여주는 사진이다. 이 기법은 미래파 회화의 기술 선언문에 반영되었다.

제1차 세계대전이 끝난 후 마리네티는 무솔리니의 파시스트 운동과 동맹을 맺은 미래파 정당을 결성했고, 학자들은 이 시대를 제2의 미래주의라고 불렀다. 1920년대 미래주의는 더욱 일관되고 장식적인 작업을 지속했다.

17세기 네덜란드의 과학

요하네스 페르메이르
천문학자 The Astronomer(1668)
지리학자 The Geographer(1668 - 69)

어려서 위인전을 읽고 자랐고, 크면 위인전에 등장한 인물들처럼 위대한 인물이 될 것이라는 꿈을 꿔왔다. 탐구의 눈을 반짝이며 꿈은 목표지점 가까이 다가가고 있다는 확신을 가졌다. '꿈'이란 것이 원래 추상명사 아닌가. 만질 수 없는 추상명사, 그러나 그 꿈을 이루어가는 과정은 결코 추상적이지 않다. 구체적인 물리적 노력이 요구된다. 청년 시절에 그 추상성과 구체성의 결합을 위해 밤을 밝히는 모습은 얼마나 아름다운지!

예술가들도 꿈을 위해 탐구에 열중인 사람들을 응원했다. 우주와 지구, 자연과 인간에 대한 연구자들을 화폭에 담은 그림들이 꽤 많다. 그림 속에서 우주를 꿈꾸는 천문학자와 지구를 정복하려는 지리학자를 만나본다.

요하네스 페르메이르의 〈지리학자〉와 〈천문학자〉는 세계를 빠르게 변화시킨 과학과 지식에 대한 17세기 네덜란드의 찬가이다. 이 두 그림은 페르메이르가 서명하고 날짜를 기입한 세 개의 그림 중 두 개이다. 나머지 하나는 〈매춘〉이라는 작품이다. 두 작품의 모델은 동일 인

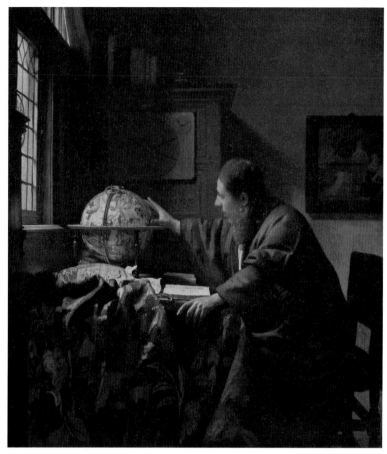

요하네스 페르메이르, 〈천문학자 The Astronomer〉(1668)
캔버스에 유채, 51x45cm, 루브르 박물관, 파리, 프랑스

물로 과학자 안토니 판 레벤후크 Antonie van Leeuwenhoek 로 추정된다. 페르메이르의 집과 가까운 곳에서 천을 판매하는 상인인 레벤후크는 현미경을 발명했고, 훗날 페르메이르의 유언 집행자가 되었다. 모델이 입은 학술용 가운은 당시 학자들에게 유행했던 일본식 옷인데, 이 옷은 일본에 거주하는 네덜란드 상인들이 매년 에도(도쿄)를 방문하는 동안 일본 황실에서 제공하는 기모노이다.

천문학은 네덜란드 경제의 생명선인 해상 무역 항해에 있어 매우 실용적인 학문이었다. 이 그림은 페르메이르의 많은 그림들처럼 왼쪽 창에서 빛이 환하게 들어오고, 주인공 인물은 창 근처에 배치되어 빛을 받고 있다. 공간, 색상, 빛을 조화시켜 관람자의 시선을 끌어들인다.

그림 속에는 한 남성(천문학자)이 천구를 강렬하게 응시하고 엄지와 중지로 별 사이의 거리를 측정하고 있다. 천문학자 옆에 놓여있는 책은 아드리앙 메티우스Asriaen Metius의 〈별의 조사 또는 관찰에 대하여〉(1621) 두 번째 판으로 확인되었다. 그 책은 기하학의 지식뿐 아니라 '신(神)의 영감'도 권장하는 내용인데, 세 번째 장의 시작 부분이 펼쳐져 있다. 지구의 아래쪽 두꺼운 테피스트리로 둘러싸인 책상 위에 아스트롤라베astrolabe, 천문관측의가 놓여있다. 이것은 당시 네덜란드의 지도 제작자 빌렘 블레우Willem Janszoon Blaeu가 제작한 것으로 확인되었다.

천문관측의는 태양, 달, 행성, 별의 위치를 예측하고, 시간과 위도를 알 수 있고, 측량도 할 수 있는 실용적인 도구여서 항해가들도 애용하던 기구이다. 특히 해양대국인 네덜란드에서 널리 사용되었다.

천문학자의 뒤쪽 벽에는 모세의 발견에 관한 그림이 걸려있다. 신약 성서 사도행전(7장 22절)에서 모세는 "이집트의 모든 지혜를 배웠다"고 기록되어 있는데, 이 그림 속 그림은 천문학을 포함하는 지혜의 집합체로서의 모세를 상징하는 것으로 해석된다. 페르메이르의 그림 〈하녀와 편지를 쓰는 여인〉(아일랜드 국립 미술관 소장)의 배경에도 이 그림이 있는 것으로 보아 페르메이르의 또 다른 그림일 것이라 추측한다. 벽에 있는 옷장 문에는 방사형 선이 그려진 차트 그림(천구의 평면구)이 걸려있고, 그 도표 아래에 페르메이르의 서명과 날짜가 새겨져 있다.

〈천문학자〉가 미술관 전시장에 걸리기까지의 사연은 마치 한 편의 드라마 같은 상황을 겪었다. 이 그림은 50여년 동안 유대인 금융가 에

두아르 드 로스차일드 Edouard de Rothschild의 소유였다. 1941년 2월3일, 나치에게 압수되어 파리에서 독일로 운송되었다. 그림이 담긴 상자에는 H13(히틀러 H)이 표시되었고, 그림 뒷면에는 나치의 상징인 하켄 크로이츠 문양卐이 찍혔다. 오스트리아의 린츠에 총통 박물관을 건설할 계획이었던 히틀러의 압수 예술품 8,000점 이상이 오스트리아 알타우제의 소금 광산 깊숙이 숨겨져 있었다. 1945년 5월, 압수 예술품들은 드라마틱하게 회수되었고 전쟁이 끝난 후 소유자에게 반환되었다. 작품을 구해내는 과정은 영화 〈모뉴먼츠 맨: 세기의 작전 Monuments Men〉(2014)으로 만들었다. 1983년 로스차일드 가족이 루브르 박물관에 그림을 넘겼다. 전쟁을 겪은 예술품, 페르메이르의 〈천문학자〉가 루브르 박물관의 쾌적한 환경 속에서 평화롭게 잘 지내기를 바란다. 이와 관련한 얘기는 요하네스 페르메이르 전문 연구회 www.essentialvermeer.com에서 더욱 자세히 확인해볼 수 있다.

페르메이르 전문 연구회

소년기나 청년기를 지나며 하늘의 둥근 달을 올려다보지 않은 사람이 있을까? 별을 하나 둘 헤던 밤, 그 숫자를 잊어버려 계속 번복하며 별을 헤던 밤을 보내지 않은 사람이 있을까? 페르메이르의 그림 〈천문학자〉와 〈지리학자〉를 보니 '어린 왕자'를 만나려고 하늘 어디쯤엔가 있을 행성 B612를 찾아 헤매던 많은 밤들이 생각난다. 지도를 펼쳐놓고 그 위에서 세계일주를 하던 시간들도 있었다. 천체 망원경이 없어도 육안으로 볼 수 있는 별들의 무리, 은하수의 반짝이는 흐름처럼 청춘의 강은 반짝이며 흐르기도 했고, 대형 지도를 펼쳐 보아도 찾을 수 없는 막막한 길에 갇혀 어쩌지 못해 부유하던 청춘의 시간도 있었다. 그림을 그린 화가의 의도와는 전혀 상관없이 내 생각은 번개를 타고 시간여행을 한다.

인터넷이 있기 이전에 종이에 프린트된 지도를 펼쳐 들고 낯선 도시를 헤매던 시절이 있었다. 다행히 알파벳은 읽을 줄 알았고, 발음은 틀리지만 지도는 눈으로만 봐도 되는 것이니 큰 불편없이 지냈다. 여행 계획을 세울 때는 마치 군사작전이라도 하듯이 책상 위에 전지 지도를 펼쳐놓고 바느질 실로 거리를 재고 축척에 따라 실제 거리를 계산하곤 했다. 고속도로와 일반도로 평균 시속을 정하고 가야 할 곳까지 걸리는 시간도 셈할 수 있었다. 힘겹게 이어가던 수학 공부가 그런 식으로 쓰일 줄은 생각지도 못했었다. 여행 계획 자체가 꽤 재미있어서 여행을 떠나기 전부터 이미 여행의 재미를 맛본 셈이다.

그림 한 장이 주는 느낌은 보는 사람 마다 다 다르다. 이 그림에서도 마찬가지로 관람자의 감상은 제각기 다를 것이다. 〈천문학자〉를 보며 젊은이는 로켓을 타고 우주로 소풍을 갈 것이고, 노인은 자신에게 부여된 시간이 얼마나 남았는지 가늠해 볼 것이다. 소우주의 시간을 지나 대우주로 돌아갈 시각을 짐작해 볼 것이다. 〈지리학자〉를 보면서 젊은이는 앞으로 가 볼 곳에 깃발을 꽂을 것이고, 노인은 기억의 창고를 뒤적거리며 그동안 가봤던 곳을 꺼내 볼 것이다. 그렇다면 그림은 누구의 것이란 말인가? 화가의 것이 아니라 관람자의 것이라는 주장에 반기를 들 이유는 없다.

페르메이르는 지리학자가 세계를 조사하는 순간을 회화적 수단으로 포착했다. 그림 속 지구본과 벽면의 지도는 네덜란드가 개척한 최신 지도 제작 기술을 나타낸다. 지도는 유럽의 해안선을, 지구본은 인도양을 보여준다. 인도양은 국가의 해상무역 기반 경제에 중요한 수역이기도 했다. 페르메이르 시대에 네덜란드는 먼 식민지와 교역소에서 향신료,

| 요하네스 페르메이르, 〈지리학자 The Geographer〉(1668-69)
캔버스에 유채, 52x45.5cm, 슈테델 미술관, 프랑크푸르트, 독일

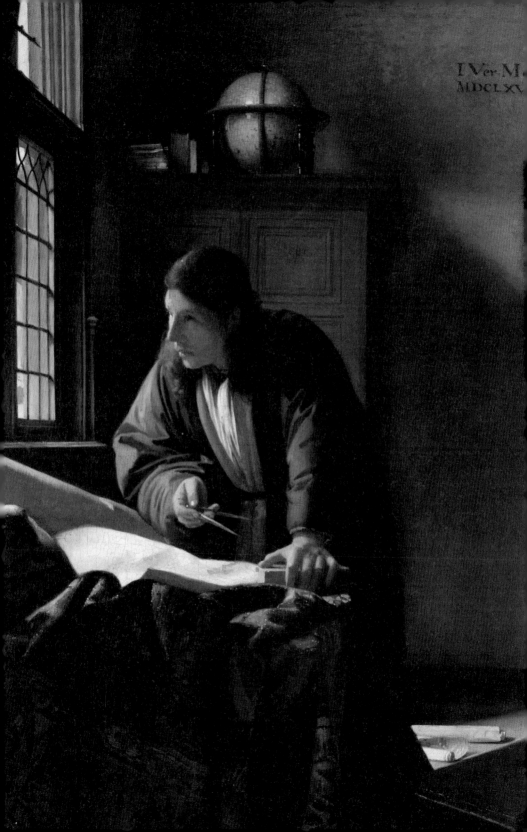

렘브란트 하르먼손 반 레인, 〈파우스트 Faust〉(1652)
판화, 27x21.5cm, 메트로폴리탄 미술관, 뉴욕, 미국

비단, 티크나무, 커피, 차가 끊임없이 들어왔다. 무역선들이 로테르담,
델프트, 암스테르담에 빈번하게 상륙하는 전성기를 맞았다. 당시 네덜
란드인은 지도 제작 분야의 세계적인 리더였다. 네덜란드에서는 17세

기에 암스테르담에 주요 생산 센터를 두고 지구본, 지도, 해도, 지도책을 발행했다.

그림 속 지리학자는 햇빛 때문인지 눈을 가늘게 뜬 모습인데, 생각에 집중한 모습을 묘사한 것일 수도 있다. 과학 도구의 배치에서 알 수 있듯이 화가는 지리와 탐색에 익숙한 과학자의 조언을 받았을 가능성이 크다. 1669년은 미생물학의 아버지 안토니 판 레벤후크가 토지 측량자 격을 취득한 때였고 그는 페르메이르의 집 근처에 살고 있었는데 레벤후크의 도움을 받았을 것이다.

천체의 각도와 움직임을 측정하는 데 사용되는 도구인 십자형 막대기를 포함하여 일반적인 지도 제작 도구들을 꼼꼼히 챙겼다. 거리를 측정하는 역할을 하는 디바이더는 지리학자가 오른손에 들고 있고, 각도기는 오른쪽 의자에 놓여있다. 디바이더의 그림자가 아주 섬세하게 그려져 있다. 지구본, 나침반 몇 개, 지리학자가 열심히 연구하고 있는 원고도 있다. 지구본은 우주의 이미지이며 17세기 예술 작품에서 인기 있는 주제였다. 렘브란트와 그의 추종자들의 작업에 필수적으로 포함됐고, 많은 네덜란드 정물화에 지구본이 그려졌다.

페르메이르는 자신이 살고 있는 델프트를 벗어나 여행을 다니지도 않았다. 그러나 〈천문학자〉를 통하여 우주를 유영했고 〈지리학자〉를 통하여 세계 여행을 했다. 그가 누구에게 미술을 배웠는지 뚜렷하게 드러나는 화가는 없다. 아마 최소한의 훈련을 받았을 것이지만 그는 미술계에 큰 영향을 미쳤다.

〈지리학자〉에는 두 가지 서명이 벽과 가구에 있다. 벽에 있는 'MDCLXVIIII(1669)'라는 날짜가 초기에는 원본이 아니라고 생각했으나, 복원을 거치며 이 사인이 원본임이 밝혀졌다. 두 개의 서명은 모두 페르메이르의 원본 서명이다. 또한 그림 속 모델의 자세는 렘브란트 판화에 있는 〈파우스트〉의 이미지와 비슷하다.

작가 알기

요하네스 페르메이르 Johannes Vermeer
1632년 네덜란드 델프트 출생, 1675년 네덜란드 델프트 사망

페르메이르는 40점 정도의 그림을 그렸지만 그 독창성으로 네덜란드의 위대한 예술가 중 한 사람으로 꼽힌다. 그가 죽은 후 200여년 간 잊혀졌던 그의 작품은 1866년에 미술 평론가 토어 버거 Thore Burger에 의해 재평가되었다. 토어 버거는 페르메이르를 북유럽 개신교 종교개혁 예술의 핵심 인물이라고 발표했다.

17세기에 미술은 고전 양식에서 벗어나 일상 생활의 장면을 그린 장르 회화 genre painting, 풍속화로 변화했다. 페르메이르는 하나의 주제, 잘 관리된 집에서 생활하는 여성에 집중했다. 하녀를 다스리는 여주인, 주인을 섬기는 여종이 작품의 주를 이룬다. 〈진주 목걸이〉, 〈우유 따르는 하인〉, 〈편지 읽는 여인〉, 〈차를 만드는 소녀〉에서 알 수 있듯이 페르메이르는 집안 일의 존엄성을 인정하고 작품에 반영했다. 작품 속 등장 인물들은 내성적인 분위기를 느끼게 한다. 신중하게 구성된 공간 안에 배치된 모델은 환한 햇빛 속에서 동작이 정지된 순간을 단순 명료하게 보여준다. 대부분의 그림은 델프트에 있는 그의 집 방으로 설정되었고, 실내는 비슷한 가구와 장식이 다양하게 배치되어있다. 가끔 같은 모델이 등장하기도 한다.

페르메이르의 초기 견습 기간에 대해 알려지지는 않았지만 많은 미술사가들은 렘브란트의 제자 카렐 파브리티우스 Carel Fabritius가 그의 초기 훈련을 제공했을 것이라고 발표했다. 또 다른 사람들은 세인트 루크 길

드의 화가 피터 그로네베겐Pieter van Groenewegen이었다고 주장한다. 다른 가능한 영향은 디르크 바뷔렌Dirck van Baburen과 테르부르그헨Hendrick ter Brugghen 등 위트레흐트 카라바기즘 영향을 받은 네덜란드 예술가 그룹의 주요 구성원이었다고도 한다.

페르메이르의 초기 작품은 규모가 크고 밝은 색조였으나 후기에는 그림이 작아지고 색상은 노란색, 회색 및 파란색이 두드러진다.

색상에 관해서는 동시대의 다른 화가들과 달리 페르메이르는 엄청나게 비싼 안료인 청금석으로 만든 군청색을 아낌없이 사용했다. 〈우유 따르는 하녀〉의 치마에 저렴한 아주라이트azurite, 남동석 대신 비싼 청금석 안료를 사용하고 〈포도주잔을 든 소녀〉의 드레스에 카민을 사용한 것으로도 알려졌다. 그는 또한 백색 납, 엄버, 차콜 블랙을 사용하여 다양한 강도로 자연광을 반사하는 벽을 만들었다. 무엇보다 페르메이르는 색, 빛, 반사광의 효과에 관심이 많았다. 일반적으로 그는 자연광이 공간에 넘쳐나는 순간이나 금속 용기나 표면, 직물에서 반짝이는 반사를 포착하려고 했다.

1653년 페르메이르는 지역 화가 무역 협회인 세인트 루크 델프트 길드의 회원이 되었고, 1662년경 그는 길드의 수장으로 선출되었다.

1672년은 프랑스, 독일, 영국 군대의 네덜란드 공화국 침공으로 네덜란드는 그 해를 '재난의 해'라고 불렀다. 해상 무역으로 번영했던 중산층 국가에 극적인 경제 위기를 초래했다. 미술 시장은 급락했고 페르메이르는 가족을 부양할 여유가 없었다. 페르메이르는 1675년 12월 16일 광기와 우울증에 빠져 사망했다.

20세기 초현실주의자 살바도르 달리는 페르메이르의 작업에 매료되어 1934년 〈테이블로 사용할 수 있는 델프트의 유령 페르메이르〉, 1955년 〈레이스메이커, 페르메이르 이후〉를 제작했다.

미술사 맛보기

장르 회화 Genre-Painting

　미술에서 '장르 Genre'라는 단어는 그림의 다양한 유형 또는 광범위한 주제를 설명하기 위해 사용된다. 장르는 19세기 프랑스 미술 아카데미에서 채택한 공식적인 '순위 시스템'이었다. 앙드레 펠리비엥 André Félibien 이 1667-69년에 공식화했으며 순위 첫째는 역사, 우화, 종교, 신화 장면이었고, 둘째는 초상, 셋째는 풍경화, 넷째는 동물 그림, 그리고 다섯째로 정물화가 마지막 등급이었다. 대부분의 역사 그림은 종교 장면을 묘사했으며 종종 우화화되어 도덕으로 고양되고 긍정적인 것으로 여겨져 가장 예술적인 것으로 간주되었다. 풍경화, 동물화, 정물화는 인간을 소재로 다루지 않아 낮은 순위를 기록했다.

　'장르 회화 Genre-Painting'는 순위를 정한 '장르' 중 어느 하나에 맞는 그림이 아니다. 일상 생활의 장면을 그린 풍속화이다. 일상 생활의 장면은 고대 이집트에서 17세기 일본에 이르기까지 전 세계에 걸쳐 그려졌다. 기원전 4세기 일상의 주제를 그린 그리스의 꽃병 그림이 있었고, 헬레니즘 시대에 일반화되었다. 14세기에 장르 회화는 속담이나 비유의 내용을 그림으로 그려 시대상을 사실대로 보여줬다. 그림을 보면서 사람들은 도덕성에 대한 객관적인 판단을 할 수 있었다.

1517년에 종교 개혁이 일어난 후, 북유럽 국가들은 로마 기독교를 버리고 개신교 신앙을 추구하기 시작했다. 종교 예술 혹은 그와 비슷한 예술 작품의 중요성이 북유럽 전역에서 갑자기 쇠퇴했다. 부유한 상인 계급에 속하는 새로운 후원자가 등장하여 소규모 그림을 집에 걸어두기를 원했다. 16세기 후반에는 '카라바조'가 이끄는 바로크 예술가들이 장르 그림을 이끌었다. 또한, 미술사가들은 북부 국가의 기후가 프레스코를 보존하기에 공기가 너무 습했기 때문에 이젤 그림으로 전환하는 데 중요한 역할을 했다고 한다.

16세기에 피터르 브뤼헐 엘더 Pierter Bruegel elder는 최고의 장르 화가였다. 그의 놀랍도록 교훈적이고 아이러니한 그림은 직업, 오락, 미신, 동시대인의 약점, 그리고 종교가 마구 망가뜨린 당대의 플랑드르 지역을 생생하게 소개했다.

페르메이르는 이와 같은 네덜란드 황금기에 방에서 혼자 일하는 사람들, 특히 여성을 주제로 하는 장르 그림으로 유명하다. 장르 그림은 시대 상황을 거울로 비추듯, 기록 사진처럼 보여주는 것으로 많은 대중들이 등장한다. '대중'이란 많은 사람들의 무리를 뜻하는데 그 무리는 한 사람 한 사람이 모여서 이루어진 것이다. 페르메이르는 '무리'를 이루는 '개인'에 집중했다. 한 사람이 등장하는 페르메이르의 그림 속 인물은 관람자에게 더욱 가깝게 다가온다.

북유럽의 개신교 도시와 마을에서 독립 예술 형식으로 성장한 장르 회화의 선두 그룹은 17세기의 네덜란드 사실주의 예술가들로, '네덜란드 리얼리즘'은 5개의 주요 학파에서 성장했다. 17세기에 네덜란드 바로크 양식으로 등장했으며 이 스타일이 위트레흐트 Utrecht, 하를렘 Haarlem, 라이덴 Leiden, 델프트 Delft, 도르드레흐트 Dordrecht, 5개 주요 학파를 통해 운영되는 독립적인 예술 분야로 성장하는 데 도움이 되었다.

장르화의 특징은 특정 정체성이 부여되지 않은 인물이 주요 주제라는 것이다. 가장 대표적으로 소작농의 생활상이나 선술집에서 술을 마시는 장면으로 다소 소박한 느낌이 있다. 부엌, 식사 시간, 노천 시장, 결혼식, 출산, 또는 휴일과 같은 축제 행사도 자주 등장한다. 단순하며 은유적인 해석으로 대중이 쉽게 알아볼 수 있다. 또는 네덜란드의 반오스타데Adriaen van Ostade의 작품처럼 농민의 삶과 보르히Gerard Terburg / Gerrit ter Borgh의 그림처럼 부르주아 도시 생활을 모두 보여주기도 한다. 네덜란드 바로크의 사실주의자들이 확립하고 주도한 풍속화는 플랑드르, 영국, 스페인, 이탈리아, 프랑스로 퍼져 다양한 학파의 수많은 예술가들이 동참하며 발전했다.

3
사랑

사랑하고 가정을 꾸리고

사랑의 시작

동이 틀 때까지 꼬박 밤을 밝히며 온 세상 구석구석을 다 훑어보고, 지구 밖으로까지 날아가 무중력의 우주를 유영하는 청춘은 이성에 대한 관심도 깊다. 첫눈에 운명을 예감하고 운명에 순종하는가 하면, 우정에서 슬쩍 애정으로 넘어가는 경우도 있다. 그 좋던 사람과 헤어져 생살을 찢어낸 듯한 고통을 겪는 날들도 있다. 매화가 지면 개나리가 피고, 개나리가 지면 벚꽃이 피듯이 만나고 헤어짐에 익숙해지며 계절병 같은 청춘의 열병을 앓기도 한다.

시간과 공간을 함께 하면 편안하고 좋은 사람, 그 사람은 누구일까? 마력에 끌리듯 순식간에 확 끌려가기도 하고, 밀당의 힘겨루기를 하던 끝에 서로 손을 잡기도 하고, 무쇠솥의 여열 같은 뜸들이기로 시간을 끌다가 한 쌍이 되기도 한다.

마침내 남녀가 한 쌍을 이루면 환한 등이 켜지고 웃음꽃이 핀다. 그림 속의 한 쌍은 어떤 모습인지 곱게 채색된 그림을 살펴본다.

아우구스트 마케, 〈숲길 위의 커플 Couple on the Forest Track〉(1913)
판지에 유채, 61.5x81.5cm, 렘부르크 미술관, 뒤스부르크, 독일

나무가 무성한 숲속 길을 한 쌍의 커플이 나란히 걷고 있다. 독일 표현주의 화가 마케August Macke가 종이 판지에 그린 그림이다. 화가의 다른 그림들에 등장하는 인물들도 대게 남자는 정장 차림, 여자는 긴 드레스를 입은 모습이다. 그의 그림 속 인물들은 거의 다 모자를 썼다. '모자'는 마케 그림의 주요 모티프로서, 모자 가게 진열장을 들여다보는 여인을 그린 그림도 여럿 남아있다.

그는 유럽이 정치적으로 혼란에 빠졌을 때 이 그림처럼 자연과 인간을 주제로 고요하고 행복한 분위기의 그림을 그렸다. 색감은 표현주의 특징처럼 다채롭지만 직선으로 화면을 분할하는 대신 부드러운 선을 사용하였다. 이 작품은 그가 자연과 인간을 어떻게 결합하여 조화를 이루는지 잘 보여주는 좋은 예이다. 숲은 무성한 듯 푸르고 나뭇잎도 몽글몽글 탐스럽게 부풀어 올라 있다. 길은 앞이 틔어 있지 않아 몇 걸음 더 걸으면 이 한 쌍의 커플은 숲속으로 숨어버릴 것만 같다. 빛을 받은 큰 나뭇가지는 여기가 숲이라는 것을 인식시키는 표식처럼, 길 안내를 하듯 밝고 환하게 빛난다.

보라색으로 칠해진 부분이 풍성한 나뭇잎 모둠인지 빈 공간인지는 애매하지만 아마도 공간을 묘사한 것 같다. 공간의 깊이가 느껴지고 그 모습은 깊은 숲을 상징한다. 노란 땅 위에 보라색으로 길게 누운 그림자를 보자. 보색 관계의 색으로 그림자를 칠하는 인상주의 작품들이 생각난다. 사람들이 왜 아우구스트 마케를 두고 후기 인상주의와 표현주의와 야수주의의 조합이라고 평했는지 알려주는 그림이다.

마케는 표현주의 운동에 상당한 기여를 했지만, 칸딘스키의 철학적 구성에 특별히 관여하지는 않았다. 또한 입체파의 영향을 받았지만 입체파의 특징과 달리 그의 그림은 재현적이고, 생생하게 다채로운 독특한 스타일을 확립했다. 세부 사항에 많이 연연하지 않고 완성도 있는

구성을 색상 부분에 더 중점을 두었다. 풍경 사진 찍는 것을 즐기던 마케는 자연 환경의 멋진 배경과 인물이 잘 조화를 이루는 그림을 그렸다.

표현주의 그림의 다채로운 색상처럼 사람들의 개성도 다양하고, 각기 다른 색이 어우러져 그림 한 폭이 완성되듯이 각기 다른 개성들이 어우러져 잘 조화된 한 쌍을 이룬다. 이 그림을 통해 문득 인간에 대한 여러 생각이 떠오른다.

숲길을 다정히 걷고 있는 그림 속 커플을 보며 우리 집 커플들의 사연을 꺼내본다.

여러 해 전에 고인이 되신 어머니는 1924년 생으로 열 아홉인 1942년에 결혼하셨다. 아버지의 고향은 충청도 청양군 산골짜기, 어머니는 인천 출신이다. 그 시절에 어떻게 산골 촌구석 남자와 도시 여자가 만날 수 있었을까.

아버지는 서울에 살던 누님(나의 큰고모)댁을 방문했고, 거기서 작은 아버지 집에 놀러온 우리 어머니를 보았다고 한다. 사돈 처녀를 보고 한 눈에 반한 아버지의 끈질긴 구애로 결국 두 분은 결혼에 성공하셨다. 피 한 방울 섞이지 않았는데 서로 사돈 간이라 혼사는 안 된다며 양가의 반대가 심했다고 한다. 결혼 안 해주면 아버지가 죽는다고 하셔서 어머니는 진짜 죽을 줄 알고 결혼했단다. 어머니는 경성 청사의 전화 교환원으로 근무하던 커리어 우먼이었고, 서울 처녀에게 마음을 빼앗긴 아버지는 그야말로 덕수궁 돌담길에서 어머니의 퇴근을 기다리는 순정남이셨다. 1940년대 초반의 덕수궁 돌담길 연애! 우리 부모님이 그런 연애를 하셨다니. 아, 두 분은 하늘나라에서 재회를 하셨을까? 덕수궁 돌담길같은 어느 곳에서 두 분은 서로 만나셨을까…….

또 다른 커플 이야기도 있다. 막내아들 내외는 그야말로 '오다가다

길에서 만난' 사이로 연애를 하다가 결혼에 이르렀다. 학과가 달라서 만날 기회가 없는 두 사람이 어느 날 학교 앞 길을 가다가 서로 지나치는 순간 고압 전류에 감전된 모양이다. 막내며느리는 길에서 우연히 만났다지만 흠잡을 데 없이 훌륭하다. 자신의 고향, 부모, 형제, 커리어, 모두 다 뒤로 하고 우리 막내 아들을 따라 한국으로 왔다.

이렇게 첫 만남에 대한 이야기가 시작되면 우리 집 커플들의 이야기는 꼬리를 물고 이어진다. 딸과 사위는 한 온라인 게임 길드에서 알게 됐다고 한다. 딸이 업무차 지방에 갔을 때 그곳에서 사위를 만나게 된 것이다. 큰 아들 부부는 또 어떤가? 같은 교회에서 만나 친구를 소개시켜주려다 친구와의 약속이 어긋나 둘이 만나게 된 케이스다. 우리 부부 또한 오래 전 한 탁아소에서 영어를 배우면서 알게 됐다. 십대 때 처음 만난 이후 청년이 되어 다시 보게되어 지금껏 인연을 이어오고 있다.

이 모두가 다 개인적인 일이다. 세상에 수많은 커플들, 그들은 다 무슨 사연을 지니고 있을까? 커플의 만남이 흔히들 말하는 '운명의 장난'인가, '숙명'인가.

작가 알기

아우구스트 마케 August Macke
1887. 01. 03 독일 메스헤데 출생, 1914. 09. 26 프랑스 피르테 레주르뤼스 사망

아우구스트 마케, 〈자화상〉(1909)
캔버스에 유채, 41x32cm

아우구스트 마케는 독일의 표현주의 화가이다. 독일 표현주의 운동의 핵심 그룹인 청기사파 Der Blaue Reiter / The Blue Rider의 창립 멤버이다.

그가 태어난 후 가족은 바로 쾰른으로 이사했고, 13살 때 본으로 이사하여 그곳 직업고등학교에 다녔다. 그는 학문에 관심이 없었고 스케치를 하는데 시간을 보냈다. 건축가이며 아마추어 예술가인 아버지의 스케치는 마케에게 예술적 영향을 주었다. 친구 투아르의 아버지가 입수한 우키요에(일본 판화)와 1900년 바젤에서 만난 뵈클린 Arnold Böcklin의 그림도 마케에게 큰 영향을 끼쳤다.

1904년부터 1906년까지 뒤셀도르프 미술 아카데미에 다녔지만 마케는 그곳 교육이 상당히 구식이라 여기고, 진보적인 야간 미술교육원에서 다양한 그림과 판화 작업을 배웠다. 1906년부터 벨기에, 네덜란드, 이탈리아를 여행했고, 이후 튀니지에서 파울 클레 Paul Klee와 루이스 모일리에 Louis Moillier와 함께 색상에 대해 연구하며 유익한 2주를 보냈다.

1908년 첫 번째 파리 여행을 했다.

1910년 마케는 프란츠 마크 Franz Marc를 통해 칸딘스키 Wassily Kandinsky를 만났고 그들은 청기사파의 독특한 양식과 관심사를 공유했다. 브라크 Georges Braque와 피카소 Pablo Picasso가 형태에 집중하기 위해 색상을 갈색과 회색으로 제한하는 동안 청기사파 화가들은 색상을 강조하고 상징적 의미의 추상을 시도했다.

마케는 생생한 풍경, 인물, 비유적인 장면을 만들기 위해 단순한 형태에 다양한 색상을 선호했다. 1911년에 현대미술에서 중요한 업적 중 하나인 〈청기사파 연감〉의 출판에 자금을 기부했고, 이 책에 대한 에세이도 썼다.

1912년 파리에서 로베르 들로네 Robert Delaunay를 만난 것은 마케의 작품 활동에 큰 변화를 주었다. 그 만남 이후 마케는 들로네의 오르피즘 Orphism 영향을 받았다. '오르피즘'은 입체파의 분파인데 정통 입체파가 엄격한 선의 구성을 중시한 반면 오르피즘은 화려한 색채를 추구했다.

마케의 작품은 다른 표현주의 작품에 비해 긴장감이 적다. 20세기 대도시 생활의 빨라진 속도나 시골 풍경의 평온함 모두 그의 관심을 끌지 못했다. 일반적으로 고요한 토론, 조용히 앉아 있는 사람들, 야생동물 관찰, 산책, 심지어 윈도우 쇼핑을 묘사한다. 인간이 만든 평화롭고 쾌적한 환경에서 현대적이고 잘 차려입은 사람들을 묘사했다. 그가 사망 전에 선택한 후기 그림들을 사람들은 후기 인상주의, 표현주의, 야수파의 조합이라고 평했는데 그의 작품 대부분에 넘쳐흐르는 밝은 색상 때문이었다.

1914년, 전쟁은 한창 피어나는 젊은 화가 아우구스트 마케의 생명을 앗아갔다. 마케는 친구 오토 솔타우 Otto Soltau와 프란츠 마크처럼 제1차 세계 대전에서 사망했다.

미술사 맛보기

표현주의 Expressionism
(1890 - present)

추상표현주의가 등장하기 이전 미술 작품은 대상을 재현하는 것이었는데, 그 재현이 여러 방식들로 변화하게 되었고 이윽고 작품은 재현이 아니라 화가의 마음 속 생각을 드러내는 방식을 취하게 되었다. 이것이 바로 표현주의 양식이다. 화가는 관찰한 것을 기록하기보다는 대상에 대한 개인적인 감정을 전달하고자 한다. 그러므로 표현주의는 특정 운동이 아니라 개인의 표현 스타일이다. 인상주의 다음에 등장한 현상으로 인상주의와 구분해보자면, 인상파는 자연(햇빛의 효과)만 재현하려고 했던 반면 표현주의 화가는 자신이 본 것에 대한 감정을 표현하려고 했다. 보다 능동적이고 주관적인 형태의 현대미술이다.

화법의 특징은 강한 윤곽선과 대담한 색상이다. 구성은 더 단순하고 직접적이며 두꺼운 임파스토 페인트, 붓놀림은 느슨하고 자유롭다. 상징주의, 야수주의, 입체주의와 같은 감정적 스타일이 눈에 띈다. 그림을 통한 내면의 메시지를 가장 중요하게 여긴 표현주의는 독일 드레스덴, 뮌헨, 베를린에서 뿌리를 내렸다.

표현주의 관련 학파

ᅳ 다리파 Die Brücke / The Bridge (1905-1913)

드레스덴을 기반으로 전통적인 독일 예술과 아프리카, 후기 인상파, 야수파 스타일을 결합했다. 학문적 예술과 새롭게 발전하는 현대 예술 사이의 다리 역할을 하자는 취지로 결성됐다. 야수파 색상주의와 결합 되어 궁극적으로 현대적인 표현주의 스타일을 만들었다. 주요 구성원 은 에른스트 키르히너 Ernst Ludwig Kirchner, 칼 로틀루프 Karl Schmidt-Rottluff, 에리히 헤켈 Erich Heckel, 에밀 놀데 Emil Nolde, 오토 뮐러 Otto Müller 등이 있다.

ᅳ 청기사파 Der Blaue Reiter / The Blue Rider (1911-1914)

뮌헨에 기반을 두고 있으며 1912년 선언문 표지에 있는 칸딘스키 그 림의 이름을 따서 명명되었다. 1896년 뮌헨에 정착한 러시아 태생의 화가 칸딘스키는 뮌헨에 자신의 미술학파를 가지고 있었다. 독일 화가 프란츠 마크도 중요한 창립 멤버였다. 설립된 지 3년 밖에 되지 않은 그룹은 20세기 가장 위대한 그림을 남겼고 미술 평론가들로부터 독일 표현주의의 정점으로 평가받고 있다. 이 그룹에는 알렉세이 야블렌스 키 Alexei von Jawlensky, 바실리 칸딘스키, 파울 클레, 프란츠 마크, 아우구스트 마케와 같은 많은 전위 예술가가 포함되어 있다.

ᅳ 신 즉물주의 Die Neue Sachlichkeit / The New Objectivity (1920년대)

베를린을 중심으로 사회주의적 감각이 가미된 새로운 형태의 리얼 리즘을 탐구한 그룹이다. 전시와 전후 바이마르 독일의 부패를 생생하 게 풍자하는 것이 특징이다. 주요 구성원으로는 게오르그 그로즈 George Grosz, 오토 딕스 Otto Dix, 막스 베크만 Max Beckmann, 크리스티안 샤드 Christian Schad 가 있다.

二 표현주의 선구자들

현대 표현주의 미술의 뿌리는 영국 예술가 터너JMW Turner의 놀라운 풍경에 그 경향이 이미 나타났다. 반 고흐의 그림 대부분은 그의 생각, 감정, 정신적 균형을 연대기적으로 기록했다. 구성, 색상, 붓놀림은 자신의 감정에 충실했다. 폴 고갱은 색으로 감정을 표현했다. 그는 또한 상징주의 스타일로 그렸지만 그를 진정으로 차별화시킨 것은 그림에서의 색상이었다. 에드바르 뭉크도 표현주의의 중요한 선구자이다. 신경쇠약으로 감정에 치우쳤다는 의구심이 있지만 그의 최고의 그림은 거의 1908년 신경쇠약 이전에 그렸다.

표현주의 이전의 미술사조에서도 예술 작품은 표현주의 경향을 띠고 있었다. 화가가 다른 그룹으로 분류된다 해도 표현주의는 항상 존재해왔고, 앞으로도 계속 존재할 것이다.

사랑의 안타까움

로렌스 알마타데마 경
더 이상 묻지 말아요 Ask me no more (1906)

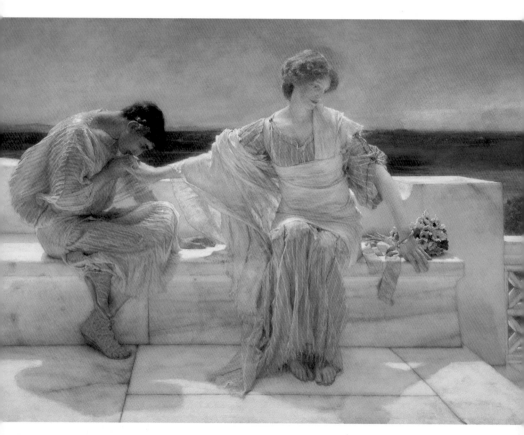

로렌스 알마타데마 경, 〈더 이상 묻지 말아요 Ask me no more〉(1906)
캔버스에 유채, 78.8x113.6cm, 개인 소장

청춘의 시간은 어느 날은 느리게, 또 다른 날은 숨가쁘게 흘러간다. 긴 인생길을 함께 가도 좋을 것 같은 짝을 만나 "우리 함께 가자"고 조심스럽게 속마음을 내비친다. 물론 "사랑한다"는 말은 너무 많이 읊어서 그 신빙성을 갉아먹을 지경으로 많이 한다.

사람들은 '사랑'을 입에 달고 산다. 사랑의 종류는 얼마나 많은가. 부모 동기간 관계처럼 핏줄의 사랑, 부부나 연인 사이, 사제지간 등 그 종류가 여럿이다. 인간관계뿐 아니라 동물과 식물, 심지어는 명사화된 동사나 무생물인 사물도 '사랑'의 범주에 들어간다.

사랑에 대하여 명사로 사용하는 종류가 많은 만큼 동사로 표현하는 종류도 많다. 크기와 무게 깊이를 나타내는 형용사와 부사는 또 얼마나 다양한 언어로 사랑을 표현하는가. 사랑에 관한 관사, 명사, 동사, 형용사, 부사를 다 동원해서 쓰거나 말하자면 날밤을 며칠이나 새워야 할 것이다. 사랑을 표현하는 방법이 그만큼 많은 것이다.

여기 사랑을 고백하는 한 청년이 있다. 그림 속 청년의 모습이 안타까워 보인다. 여인이 외면하고 있기 때문이다. 이들의 사랑은 어떻게 진행돼 갈 것인지 자세히 살펴본다.

영국 화가 알마타데마 경의 〈더 이상 묻지 말아요 Ask me no more〉이다. 이 그림은 무슨 장면을 그린 것일까? 한 눈에 봐도 사랑을 고백하는 중임이 틀림없다. 꽃을 옆으로 밀어놓고 외면하고 있는 모습을 보니 둘 사이에 무슨 사연이 있나 보다. 눈맞춤을 하진 않았지만 싫다는 것이 아니라, 아주 애틋한 표정이다. 이 그림 속 이야기는 우리가 알고 있는 '로미오와 줄리엣'처럼 비극으로 끝나는 이야기이다.

서로 사랑하는 사이인데 피라무스는 강 Ceyhan river 으로, 티스베는 강에 가까운 샘으로 변했다는 '피라무스와 티스베' 신화는 오비디우스 Publius

Ovidius Naso의 〈변신 이야기〉에 쓰여졌고, 거기서 〈로미오와 줄리엣〉이 나왔다. 영국의 계관시인 알프레드 테니슨 Alfred Tennyson이 신화에서 뽑아낸 시 〈공주〉의 안타까운 한 구절 '더 이상 묻지 말아요'는 알마타데마 경의 그림이 되었다.

피라무스 Pyramus와 티스베 Thisbe 집안은 서로 반목하는 사이로 피라무스와 티스베는 직접 만나지 못하고 두 집 사이의 벽에 뚫린 구멍을 통하여 사랑의 밀어를 나눈다. 그들은 어느 날 밀회를 약속한다. 무덤에서 만나기로 했는데 먼저 도착한 티스베는 방금 먹이를 사냥한 사자의 입을 보고 깜짝 놀란다. 도망치던 티스베는 베일을 떨어뜨리고 사자는 베일을 마구 찢는다. 티스베의 베일은 사자의 입에 묻어있던 피로 얼룩진다. 바로 도착한 피라무스는 티스베의 피 묻은 베일을 보고는 그녀가 죽었다고 생각해 자결한다. 키프로스의 네아 파포스 Nea Paphos 근처에서 2세기 모자이크가 발굴됐는데 이 신화의 내용을 표현한 것이었다.

셰익스피어는 피라무스와 티스베의 이야기를 자신의 작품 속에 끌어온다. 〈한 여름 밤의 꿈〉에서 사랑하는 남녀가 부모의 반대로 결혼하지 못하게 된 이야기의 시작은 피라무스와 티스베 같다. 그러나 셰익스피어는 〈한 여름 밤의 꿈〉을 희극으로 바꾼다. 눈에 약을 바르고 잠든 후 눈을 떴을 때 처음 보는 사람과 결혼하게 된다는 '사랑의 묘약'을 등장시켜 두 쌍의 남녀는 사랑의 사각관계가 되고, 이들의 결혼과 그 부모의 결혼까지 이루어지는 재미있는 이야기이다. 그들의 결혼식을 위하여 마을 사람들이 준비한 연극이 바로 '피라무스와 티스베'이다.

〈로미오와 줄리엣〉은 부모들 간의 원한으로 사랑을 이룰 수 없는 남녀가 상대방의 죽음에 대한 오해로 결국은 다 죽게 되는 비극이다. 줄리엣은 잠자는 약을 먹고 죽은 척 하는데 로미오는 줄리엣이 정말 죽

은 줄 알고 독약을 마신다. 깨어난 줄리엣은 로미오의 칼로 자결한다. 〈로미오와 줄리엣〉의 무대는 〈피라무스와 티스베〉의 무대인 바빌로니아에서 베니스로 바뀌었지만 비극적인 내용은 서로 같다.

오비디우스와 셰익스피어의 시대는 1,600년 정도의 시간 차와 사회 정치 문화적 차이가 크다. 피라무스와 티베스의 신화에 영감을 받은 시인 알프레드 테니슨은 셰익스피어와 250여 년의 시대 차이가 있다. 이렇게 흐르는 시간 속에서 피라무스와 티베스의 이야기는 그치지 않고 흐르며 여러 예술가들에게 영감을 주었다. 한 가지 이야기를 근원으로 표현된 여러 작품들은 예술가들의 주제 선택에 따라 각기 다르고 다양하다. 연인의 애틋한 죽음을 묘사한 작품도, 원수지간인 부모들의 살벌한 대립도, 두 연인의 아슬아슬한 밀회도, 많은 장면들이 작품화 될 수 있다. 알마타데마 경은 신화의 원본에서 파생된 테니슨의 시 한 구절을 가져와 〈더 이상 묻지 말아요〉를 청량한 민트 색조의 그림으로 완성했다. 신화에 등장하는 핏빛과는 거리가 먼 고운 색감이다.

배경은 지중해, 두 사람은 대리석 벤치에 앉아 있고 태양은 맑고 부드러운 빛을 발한다. 은은히 빛나는 대리석 벤치와 바닥은 이 그림의 특징인데, 타데마는 1850년부터 대리석 페인팅을 전문으로 했다. 그의 회화 작품에 대리석 표현이 잘 된 것은 당연하다. 그림에서 그의 이력이 드러나는 것은 또 있다. 알마타데마 경은 네덜란드에서 미술 공부를 했다. 네덜란드 예술가들이 정물화에 뛰어난데 알마타데마 경은 특히 그 영향을 받았다고 볼 수 있다. 정물화에서는 필요한 위치에 오브제를 정확히 배치하는 게 중요하다. 그림을 보면 여자의 옆에 놓인 꽃다발이 중요한 구성 요소가 된다. 어떤 설명을 하기보다는 꽃묶음을 그림에서 한 번 빼 보자. 꽃을 없앤 그림이 어떻게 보이는가? 거기에 꽃을 둔 화가의 정확한 구성력이 돋보인다.

여자의 창백한 아쿠아마린색 드레스와 전체에 배어있는 블루톤 색감도 시선을 사로잡는다. 강렬한 빛이 아닌 은은한 빛이 인물 뒤에서 들어와 콩트르주르contre-jour, 역광 효과를 보여준다. 콩트르주르는 후광을 강조하는 조명 기법으로 오브제에 더욱 또렷한 느낌을 준다. 전체가 같은 색조의 화면일 때 그 효과가 더 크다. 역광으로 인해 대리석 바닥에 드리운 그림자도 어두운 느낌없이 잘 조화를 이루고 있다.

이 그림은 알마타데마 경이 경력의 정점에 있던 1906년에 런던의 왕립 아카데미에 전시되었다. 우리가 이미 알고 있는 〈로미오와 줄리엣〉 이야기처럼 사랑의 꽃을 피울 수 없는 비극적인 이야기 피라무스와 티스베의 한 장면을 보며 가슴에 애틋한 사랑의 그림자가 드리운다.

하늘의 별을 따다 그대에게 바친다는 케케묵은 말이 있었다. 사랑을 위해 목숨은 내놓을 수 있어도 별은 따올 수 없다. 과장이다. 사랑 때문에 목숨을 버리는 사람은 실제로 있지만 별은 못 따온다. 불가능한 일까지도 다 할 수 있다는 뜻이고 그것은 거짓이 아니라 진심이었을 것이다. 이제 누군가가 신혼여행을 별나라로 가자고 한다면 그것은 가능한 일이 되었다. 짐짓 속아주고 믿어주는 척해도 될 것 같다.

우리 삼남매도 프로포즈의 과정을 거쳐서 결혼했다. 어떤 모습이었는지는 자세히 모른다. 촛불을 밝히고 반지를 주고, 남들 하는 대로 했다고 한다. 나는 별을 따다 주겠다는 고백도 못 받았다. 촛불을 밝히지도 않았고, 반지를 끼워주지도 않았다. 기억을 더듬어 봐도 "결혼해 줄래?" "결혼하자." 그런 소리를 들은 기억조차 없다. 저 그림처럼 꽃다발을 내게 바치며 구혼을 했다면 나는 그림 속 여인처럼 저렇게 외면하지 못했을 것이다. 사실은 그런 꽃다발도 못 받았지만.

사랑이라고 믿었던, 세상에서 가장 고귀하고 순결하다고 믿었던 감정들이 이제 생각해보면 사랑이 아니라 오히려 오만이나 교만에 더 가까운 감정이 아니었나 하는 생각도 든다. 내가 그의 곁에서 그를 돕지 않으면 그는 아무것도 이룰 수 없을 거라고 생각했었다. 꼭 내가 그를 도와야만 그가 뭔가 제 몫을 하는 남자로 완성되리라고 생각했다. 그에게 내가 절대적으로 필요한 존재라고 확신했다.

그와 결혼했다. 그 당시 그를 그만큼 키운 것은 내가 아니었지만, 우리가 함께 한 이후로 그의 인생 나머지 부분은 나의 손에 의해 완성되리라고 믿었다. 그가 나를 사랑한다는 것보다, 내가 그의 사랑을 듬뿍 받고 있다는 느낌보다, 내가 그에게 필요한 사람이라는 생각이 나에게 큰 행복감을 주었다. 그것이 사랑이라는 것일까? 내가 누군가에게 필요한 사람이라는 내 존재의 확인에 나 스스로 만족한 감정이 아니었을까?

가끔 이런 생각이 든다. 사람들은 사랑을 할 때 사람에게 빠지는 것이 아니라 사랑이라는 말 그 자체에 빠지는 것이라는 생각. 주체할 수 없는 자기 감정에 푸욱 빠져서 허우적거린다는 생각이 든다.

난 아직도 사랑의 정의를 못 내린다. 온갖 수사들을 다 동원해도 '사랑'을 제대로 표현할 수 없다. 사랑이 무엇인지 도무지 모르겠다. 그래도, 세상 끝나는 날, 소리 한 마디 입 밖으로 흘려 내보낼 수 있다면 이렇게 말할 것이다. "모두를 사랑했다."고.

로렌스 알마타데마 경, 〈자화상〉(1883)
캔버스에 유채, 34.5x29.7cm, 애버딘 미술관, 미국

작가 알기

로렌스 알마타데마 경 Sir Lawrence Alma-Tadema
1836.01.08 네덜란드 드론리프 출생, 1912.06.25 독일 비스바덴 사망

　로렌스 알마타데마 경은 네덜란드 출신의 영국 화가이다. 첫 미술 공부는 1852년 벨기에에 있는 앤트워프 왕립 아카데미에서 시작했다. 그곳에서 유명한 플랑드르와 네덜란드 예술가를 연구했다. 그 기간 동안 골동품 수집가 게오르그 에버스 George Ebers 와 루이 드 태예 Louis de Taeye 를 만나 역사적 주제를 고고학적 사실로 표현하는 데 관심을 갖게 되었다. 그후 1859년 알마타데마는 역사화의 대가 핸드릭 레이즈 Hendrik Leys 의 작업실에 합류했다.

　그의 가장 유명한 화풍은 로마인의 삶, 즉 로마제국을 그린 화풍이다. 지중해의 찬란한 푸른색을 배경으로 대리석을 많이 사용한 것이 특징이다. 대리석의 반사면과 그가 관찰한 표면을 아름답게 그렸다. 1863년에 결혼하여 이탈리아에서 신혼 여행을 보냈는데 그때 접한 고대의 예술과 건축은 그의 발전에 큰 영향을 미쳤다.

1864년 알마타데마 경은 파리 살롱에서 데뷔를 했고, 런던에서 작품을 선보이기 시작했다. 1870년 아내가 사망하고 프랑스-프로이센 전쟁이 발발하자 런던으로 이주하여 1871년에 재혼하고, 2년후 영국 국적을 취득했다. 런던에 정착하기 전 해인 1869년에 왕립 아카데미에서 전시를 시작했고, 매년 그곳에서 계속 전시했다. 1876년 준회원으로 선출되었고, 3년후 정식 학자로 선출되었다. 1899년에는 기사 작위를 받았고, 1905년에 공로 훈장을 받았다.

그의 작품은 런던 예술계에서 인기 있는 작품이 되었다. 많은 사람들은 그의 뛰어난 기술, 해박한 고고학 지식, 그리고 빅토리아 시대의 로마인을 암시하는 주제에 긍정적이었다. 그는 주제에 관한 많은 책을 읽고, 박물관을 방문하여 자신이 그린 건물과 물건이 실제로 정확한 묘사와 원본의 완벽한 구성인지 확인하는 완벽주의자였다.

알마타데마 경은 음악과도 깊은 관계가 있다. 음악은 그의 삶에 큰 부분을 차지했다. 피아노 디자인을 직접 해서 그 설계에 따라 집에서 3대 이상의 피아노를 만들었다.

알마타데마 경은 오랫동안 미국에서 인기가 있었다. 작품의 약 30%가 대서양을 건너갔고, 그의 서사시적인 방식이 인정을 받았다. 뉴욕 메트로폴리탄 미술관에서 열린 '토가스의 빅토리아 시대'라는 제목의 전시는 알마타데마 작업의 이미지와 정신을 완벽하게 요약하여 대중을 사로잡았다. 이제 그는 런던의 세인트 폴 대성당에 묻혀있다.

미술사 맛보기

빅토리아 시대 고전주의

영국 19세기 중후반 빅토리아 시대의 고전주의는 고전 그리스와 로마의 예술에서 영감을 받은 영국의 역사적 그림을 뜻한다. 19세기에 점점 더 많은 수의 서유럽인들이 지중해 연안의 땅으로 '그랜드 투어'를 했다. 이 지역의 잃어버린 문명과 이국적인 문화에 대한 대중의 큰 관심은 영국의 고전주의와 유럽 대륙을 중심으로 한 오리엔탈리즘의 부상을 촉발했다.

고전파Classicists는 라파엘 전파Pre-Raphaelites와 밀접한 관련이 있으며 많은 예술가들은 유사한 역사적 신화적 주제에서 영감을 받았다. 두 그룹의 핵심적인 차이점은 고전파가 그림의 엄격한 학문적 표준을 요약한 반면, 라파엘 전파는 초기에 동일한 표준에 대한 반란으로 형성되었다는 것이다. 많은 빅토리아 시대 사람들에게 고대를 되돌아보는 것은 현대 세계에서 철수하는 것이 아니라 열정적으로 참여하는 것이었다.

프레데릭 레이튼 경 Sir Frederick Leighton과 알마타데마 경은 최고의 고전파 화가였으며, 그들의 일생 동안 많은 사람들이 당대의 가장 훌륭한 화가로 여겼다. 회화에서 빅토리아 시대의 고전적 부흥은 놀랍게도 고대 그리스나 로마와 거의 관련이 없었다. 대부분의 빅토리아 시대 사람들은 먼저 교육 시스템을 통해 고대 세계와 접촉했으며 영국의 일류 학교에서 커리큘럼을 독점했다. 영국의 가장 위대한 고전 화가들의 작품은 영감을 얻은 고전적 과거보다 빅토리아 시대 영국에 대한 더 많은 것을 알려준다.

'신 고전주의'는 약 1750년에서 1860년 사이에 유럽과 미국에서 발생한 그리스와 로마 예술의 특정 부흥을 설명하는 데 가장 일반적으로 사용된다. 혼란스럽게도 고전주의는 종종 신고전주의라는 단어와 같은 의미로 사용되기도 한다. 분류해보자면 미국 국회의사당 건물(1793-1829 건축)이 신고전주의로, 미켈란젤로의 동상은 고전주의로 분류하는 것이 가장 일반적인 신고전주의와 고전주의의 구별일 것이다.

二 유미주의 / 탐미주의 / 심미주의 Aesthetic Movement (1860-1900)

유미주의는 예술과 디자인의 시각적 관능적 특성을 강조하는 '예술을 위한 예술'을 옹호한 19세기 후반 운동이다. 1870년대와 1880년대에 영국에서 번성한 유미주의는 당시 널리 퍼져있던 실용주의적 사회 철학과 산업시대의 속물근성에 대한 반발로 제기되었다. 18세기 독일의 철학자 임마누엘 칸트Immanuel Kant는 〈판단력 비판. 1790〉에서 자체가 목적이 되는 '자유로운 예술'과 다른 목적을 지녀 노동 및 수단이 되는 '임금 예술'을 구별하고, 미학적 기준은 도덕성·실용성·쾌락에 얽매이지 않는 자율성을 지녀야 한다고 주장함으로써 유미주의의 토대를 제공했다.

영국의 까다롭고 위압적이며 보수적인 빅토리아 시대 전통을 무너뜨리겠다고 위협했다. '예술을 위한 예술'이라는 심오한 의미보다는 아름다운 예술을 생산하는 데 집중함으로써 산업시대의 추함과 물질주의에서 벗어나는 것을 목표로 삼았다.

1875년부터 미학의 이상은 런던의 리버티 백화점 Liberty store에서 상업화되었으며 나중에 아르누보도 대중화되었다. 복잡하고 다양한 빅토리아 시대의 디자인과 확연히 대조되는 형태의 일본 병풍, 부채, 도자기를 수집하고 일본 옻칠을 모방하여 가구 흑단을 염색하기 시작했다.

시각예술에서 로제티 Dante Gabriel Rossetti의 후기 그림 중 많은 부분은 라파엘 전파 그림과 같은 문학적 이야기와 연관된 것이 아니라 단순히 눈을 즐겁게 하는 아름다운 여성의 초상화였다. 유미주의를 단순히 따르지 않는 다양한 그룹들도 있었다.

개별 미학 예술가들은 절충주의를 택하여 르네상스 회화, 고대 그리스 조각, 동아시아 예술과 디자인, 특히 일본 판화에서 아름다움을 발견했다. 유미주의가 조장한 창의적인 표현과 관능의 자유는 그 지지자들을 들뜨게 만들었지만 동시에 보수적인 빅토리아 시대 사람들에게서 조롱의 대상이 되기도 했다. 그들은 장인정신을 중시하고 산업화 이전의 기술을 되살리기까지 했다. 예술작품은 내러티브와 분리될 수 있다는 주장의 유미주의 사상은 현대미술로 가는 중요한 디딤돌이 되었다.

이상하고도 아름다운

앙리 루소
결혼식 The Wedding Party (1905)

　　미숙한 사랑의 고백을 하고, 약에 취한 듯 몽롱하던 시간을 지나 한 쌍의 커플은 결혼식장에 나란히 들어선다. 누구보다 치열한 청춘의 시간을 보냈지만 결국은 특별히 이룬 것도 없고, 연애에 몰입하여 짝을 정하고, 보통 사람들이 그렇듯이 평범한 과정을 거쳐 그 흔한 엘가의 〈위풍당당 행진곡〉에 맞춰 하얀 길을 걸어 들어간다. 웨딩 곡 하나를 멋지게 선곡하지도 못한 채 남들이 다 하는 대로 바그너의 〈결혼 행진곡〉에 조심조심 발을 맞추어 버진 로드를 걷는다. 그렇게 두 사람은 인생 항로의 항해를 시작한다.

　　창조주가 아담과 하와를 만들어서 짝 지어준 이후로 남녀는 짝을 이루어 살고 있지만 의식으로서의 결혼식은 언제부터 시작됐는지 모르겠다. 예수의 첫 기적이 물을 포도주로 만든 가나의 결혼식에서라니, 수 세기 전의 결혼식 그림도 있으니, 결혼식의 유래는 멀고 멀다. 그림 속 결혼식 사진을 살펴보자.

┃ 앙리 루소, 〈결혼식 The Wedding Party〉(1905)
┃ 캔버스에 유채, 114x163cm, 오랑주리 미술관, 파리, 프랑스

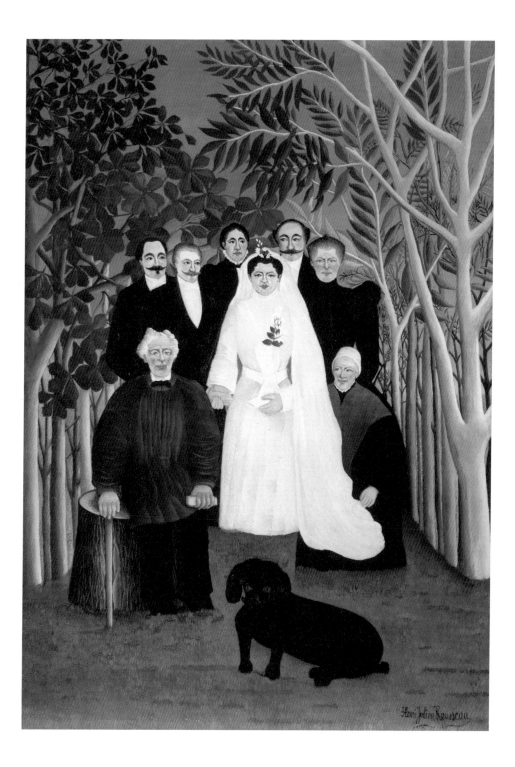

어딘가 어색한 결혼식 사진이다. 프랑스 후기 인상파 앙리 루소의 〈결혼식〉이다. 여러 사람이 등장하는 이 그림에서 앙리 루소만 밝혀졌을 뿐, 다른 사람들은 누군지 모른다. 루소가 어디 있는지 찾아보자. 신부 뒤쪽 왼편(그림 오른쪽)에 키 큰 콧수염의 남자가 바로 루소이다. 이 그림은 루소와 아내 클레멘스의 결혼식 사진을 보고 그렸다는 추측이 있지만 증명이 된 건 아니다.

하늘은 강렬한 파란 색이고 양편에 늘어선 두 줄의 나무 사이 공간은 아주 좁다. 나무 기둥과 가지와 잎새들은 인물들을 만돌라처럼 감싸고 있는 모습이다. 만돌라Mandorla는 아몬드의 이탈리아 말인데 기독교 그림이나 조각에서 그리스도를 감싸는 타원형의 후광을 가리킨다. 만돌라의 테두리는 다양한 장식을 하고 속은 주로 푸른색이나 금색으로 칠한다.

화면 양쪽에 있는 나무들이 보는 이의 시선을 뒤쪽으로 이끌어 그림의 깊이를 보여준다. 그런데 뭔가 좀 어색하고 이상하다. 인물들은 왜 모두 평평해 보일까? 마치 준비된 배경에 솜씨도 없는 사람이 인물들을 따다 붙인 편집 사진처럼 보인다. 모든 사람은 정면을 향하고 똑바로 서 있는데, 어떤 사람은 정면을 쳐다보기보다 서로 눈빛을 교환하고 있다. 신부는 공중에 매달려 있는 것처럼 떠 있고, 할아버지의 자세도 참 어색하다. 나무 그루터기에 앉아 있는지 서 있는지 잘 모르겠다. 신부의 베일은 할머니의 드레스 위에 겹겹이 덧대어져 있는데 X-ray로 검사해보니 원래 그림 오른쪽 할머니의 드레스가 개까지 뻗어 있었고, 이미 완성된 다른 인물 위에 신부의 베일이 칠해졌다고 한다. 그러나 루소는 색상 균형을 위해 그것을 줄인 것이다. 할아버지 할머니에 비해 검은 개가 너무 커 보이는 것도 어색한데 오히려 이런 어색한 디테일들이 앙리 루소의 그림에 재미를 더하는 요소이다.

이제 세부 묘사를 떠나서 전체적인 그림을 주의 깊게 살펴본다. 흑백의 대비가 확연히 느껴지지 않는가? 흰색은 수직으로, 검은 색은 수평으로 구성했다. 웨딩 드레스는 긴 베일과 부케로 강조되고, 나무 기둥과 줄기와 얼굴의 밝은 색조가 수직이다. 그림 하단에 개가 위치하며 수평이 강조되었고, 할아버지의 나비 넥타이와 콧수염, 눈썹과 남성의 머리카락에 더 널리 분포되어 있다. 이런 식으로 그림 전체를 한 눈에 보고 디테일을 뜯어보면 그림 감상의 재미가 더해진다.

이 작품은 1905년 앙데팡당전에서 전시되었다. 심사 없는 무료 전시회에서 루소는 1886년부터 1910년까지 거의 매년 3~10점의 풍경화와 초상화를 선보여왔다. 이 어색한 그림과 같은 사진이 1970년대까지도 우리나라 시골 마을에는 집집마다 안방 벽에 걸려 있었다. 루소의 그림에서 소환된 옛 사진의 추억을 더듬어 본다.

아마 14인치 모니터 크기 정도였던 것 같다. 액자 하나에 손바닥만 한 결혼사진, 가족사진, 아랫도리를 드러내 놓은 돌쟁이 남아 사진, 우표 크기의 증명사진까지 잡다한 사진들이 들어있었다. 사각모를 쓴 청년의 사진은 독사진으로 A4용지만한 사진틀을 독차지하고 있었다. 누렇게 빛바랜 옛 사진들을 만나게 되면 나는 그 사진이 품고 있는 미시사의 흔적을 유추하곤 한다.

검은 보자기를 뒤집어쓰고 '번쩍'하며 찍은 사진이 내게도 있다. 결혼사진이다. '사진 사건'이라 불리는 특별한 결혼사진이다. 플래시 벌브가 번쩍하며 연기가 하얗게 피어오르는데 사진사가 들고 있던 종이에 불이 붙었다. 사진사만 당황했겠는가, 참석자들이 모두 놀랐다. 산화마그네슘의 섬광과 '펑' 터지는 소리 때문에 사진 촬영할 때마다 잠깐 놀라기는 하지만, 불이 붙었으니 '사진 사건'이 된 것이다. 다행히

사건을 수습한 후에 찍은 결혼사진이 남아있다. 결혼 후 십 년이 넘도록 결혼사진 한 장과 주례사를 적어서 만든 액자를 벽에 걸어 놨었다. 우리 결혼식 주례사는 칼릴 지브란Kahlil Gibran의 〈결혼에 대하여〉였다. 보통의 주례사에서 일심동체가 된 부부가 동고동락하라는 교훈을 주는 것과 달리 칼릴 지브란은 함께 있되 거리를 두라고 충고한다. 사랑으로 서로를 구속하지 말라는 것이다. 성전의 기둥이 서로 떨어져 있듯이, 현악기의 줄들이 서로 떨어져있듯이, 숲을 이루는 나무들이 서로 떨어져있듯이 거리를 두라는 것이다. 함께 서 있으되 너무 가까이에 서 있지는 말라고 한다.

칼릴 지브란의 시를 인용한 주례사는 지금까지도 기억에 생생하다. 참나무와 삼나무는 서로의 그늘 속에서는 자랄 수 없다는 말은 특히 결혼생활의 지침이 되었다. '부부'라는 관계 속에 함몰되지 않고 남편과 아내 모두 하나의 인격체로서 존중해주는 사이가 돼야한다는 것은 얼마나 중요한 이야기인가! 구속하지 않고 자유로운 두 인격체의 사랑을 이야기한 주례사가 아직도 가슴 속에 남아있다.

주례를 맡으신 분께 신랑 신부가 마음에 드는 주례사를 정하고 요구할 수는 없다. 주례자의 말씀을 듣고 새기는 것이다. 나는 우리 결혼식 주례사를 지금까지도 마음에 담아두고 가끔 꺼내어 읊조린다. 칼릴 지브란의 시는 결혼 생활의 좋은 길잡이가 되었다.

주례사는 듣는 입장에 따라 감동이 다르다. 하객의 입장에서 감동받고, 15년쯤 지났지만 아직도 또렷이 기억하는 주례사가 있다. 당시로서는 보기 드물게 여자 주례자였다. 내 경험으로는 처음이었다. 신랑 신부에게 주는 말은 생략하고, 부모님에게 주는 말만 옮긴다.

"흔히 말하기를 며느리를 얻는다. 사위를 얻는다고 한다.
그러나, 이제는 그 말을 바꿔서 생각하기 바란다.
오늘 결혼식을 함으로써 신랑 부모는 며느리를 낳았다.
신부 부모는 사위를 낳았다고 생각하자.
얻는 것은 낳은 것보다 소중하지 않다.
낳은 것은 바로 내 자식이고 소중하다.
내가 낳으면 무엇보다 가장
귀하고, 부족할수록 더욱 관심과 애정을 퍼붓게 되고,
남들이 등 돌려도 나는 감싸 안게 된다.
자식의 아픔을 대신해주고 싶은 마음, 그것이 바로 낳았다는 것이다.
사위를, 며느리를 오늘 낳았다고 생각하는 부모가 되기를 바란다."

이런 내용이었다. 이런 마음가짐의 부모가 곁에서 축복해 준다면 새 가정을 이루는 신랑 신부의 삶도 무척 아름다운 모습으로 주변에 기쁨을 줄 것이다. 참 좋은 말씀을 듣게 되어 돌아오는 길에는 나도 그런 부모가 되어야겠다고 마음을 다잡았다. 여자 주례자이기 때문에 할 수 있는 말이었을 것 같다. 신랑 신부 양가 부모님들도 아마 지금 내가 기억하고 있는 주례사를 기억하며 살아오셨을 것이다.

120여 년 전 프랑스의 한 화가의 그림에서 나의 추억은 솔솔 잘도 쏟아져 나왔다. 참 어색하지만 왠지 다시 한 번 시선이 가는 앙리 루소의 〈결혼식〉이다.

앙리 루소, 〈자화상〉(1902-03)
피카소 미술관, 파리, 프랑스

작가 알기

앙리 루소 Henri Julien Félix Rousseau
1844.05.21 프랑스 라발 출생, 1910.09.02 프랑스 파리 사망

루소는 미술 공부를 독학으로 한 프랑스 후기 인상파 화가이다. 그는 정기 미술교육을 받지 못했다. 4년 동안 프랑스 군대에서 복무했으나 실전(멕시코 전쟁, 프랑스-프로이센 전쟁)에는 참전하지 않았다. 한 번도 파리를 떠나 본 적이 없었다고 한다. 유명한 정글 장면과 이국적인 풍경은 그가 주장했던 신화적인 멕시코 경험이 아니라 파리의 식물원에서 관찰한 열대 동식물을 참고하여 그렸다.

1869년에 파리에 정착하여 세관에서 일한 그는 '르 두아니에Le Douanier, 세관원'라는 별칭으로 불리기도 했다. 1884년에 루소는 파리 국립 박물관에서 복사와 스케치를 할 수 있는 허가를 받았다. 1885년에 세관을 그만두고 여관 간판을 그리는 등 잡일을 하며 자신의 그림에 더 많은 시간을 할애했다.

그는 '예술을 위한 예술'의 지식주의를 허세로 보고 기피하는 성격이었다. 미술 평론가들에게 조롱을 받았지만 색채 화가 마티스Henri Matisse, 후기 인상파 화가를 포함한 다른 현대 미술가들에게 많은 존경을 받

았다. 특히 피카소는 루소의 그림에 큰 매력을 느꼈다. 1908년에 피카소는 루소를 위하여 만찬을 주최했는데 이를 계기로 루소의 작품에 대한 지적 관심이 촉발했고, 그의 원시주의를 고급 예술 수준으로 끌어올렸다. 많은 비판과 논쟁 속에서 19세기 말 파리의 엘리트들은 그의 작품에서 상징주의의 '쾌락주의적 신비화'를 이해한다고 주장했다. 1886년에 앙데팡당 전에 초대받아 원시 예술가로서 자신의 이름을 알렸고, 1904년부터 1905년까지 호랑이, 원숭이, 물소와 같은 야생 동물이 있는 '정글 장면'을 그려 널리 인정을 받았다.

그는 자신의 그림을 가치있다고 확신했다. 정확하고 구체적인 세부 사항에 집착했지만 자신의 구성을 통제하여 이질적인 관찰과 전체를 잘 조화시켰다. 천천히 조심스럽게 여러 겹의 물감과 이국적인 보석 같은 색상을 만들어냈다. 나뭇잎 색을 50개의 서로 다른 초록색으로 칠할 정도였으니 그의 그림이 창의적이고 상상력이 풍부한 꿈 같아 보이는 것은 당연하다. 풍경화, 인물화, 알레고리, 이국적인 장면 등 전통적인 장르를 넘나들며 작업하면서 조롱과 감탄을 동시에 받았다.

학문적 예술가들과는 대조적으로 루소는 대중 문화(일러스트, 잡지, 소설, 엽서, 사진)에 대해 개방적이었고, 종종 강렬한 그래픽 품질과 극적인 주제를 자신의 작품에 통합했다. 그의 작품은 조직 밖에서 열광적인 호응을 얻었다. 알프레드 자리 Alfred Jarry, 기욤 아폴리네르 Guillaume Apollinaire, 로베르 들로네 Robert Delaunay, 파블로 피카소를 포함한 젊은 세대의 전위 예술가와 작가들의 지지를 받았다.

노동계급 출신, 학문적 예술 교육도 받지 않은 앙리 루소가 어떻게 자신만의 스타일을 찾고 주변의 전위 예술가들에게 감동을 주었는지 놀랍다.

미술사 맛보기

나이브 아트 Naïve Art, 소박한 미술

석기시대 최초의 예술가는 바위 표면에 동물의 윤곽을 긁었다. 단순한 라인만으로도 우아한 생물체의 절묘한 형태와 민첩한 비행을 표현하기에 충분했다. 예술가의 경험이 아니라 평생 동안 자신의 '모델'을 지켜본 사냥꾼의 경험이었다. 알타미라, 라스코 동굴 벽화는 회화적 표현체계가 발명되지 않은 시대였기 때문에 특정 예술 작품으로 분류할 수 없을 뿐이지 그 자체는 훌륭한 예술작품이다. 들소의 특징적인 묘사의 정확성, 특히 엄청난 민첩성, 명암의 사용, 미묘한 채색과 그림의 전반적인 아름다움은 전문 예술가의 솜씨이다. 자연스러움, 순수함, 무심함, 미숙함, 믿음직함, 무모함, 독창성을 내포하는 'Naïve'라는 단어에는 그러한 예술가들의 정신도 들어있다.

나이브한 예술가들은 특정한 예술 학교에 속하지 않고 특정한 표현 체계에 속하지 않는다. 이것이 바로 전문 예술가들이 그들의 작업에 그토록 끌리는 이유이다. 그들에게 가장 인기있는 분야는 민속 예술이었다. 기술의 학문적 기준에 따라 작품이 다양하게 다르며 작업 방식과 비전이 소박하다. 이러한 결점에도 불구하고 앙리 루소와 같은 위대한 화가의 작품은 엄청난 힘과 독창성을 가지고 있다.

二 원시주의Primitivism

'원시주의'라는 용어는 아방가르드 이전에 만연한 회화 스타일이다. 원시적 경험을 모방하거나 그 경험을 창작하려는 미학적 이상이다.

19세기 말, 20세기 초, 이국주의 신화가 많은 전위 예술가와 작가들의 마음을 사로 잡았다. 그들은 영적 가치가 쇠퇴하는 부르주아 사회를 떠나 자연스럽고 원시적인 생활 방식을 추구했다. 새로운 예술적 원천을 찾기 위해 과거의 먼 문화를 찾고있던 현대 예술가들의 추세였다.

발전에 의해 오염되지 않은 먼 땅으로 여행하는 현상이 일어났다. 고갱이 타히티로, 칸딘스키는 북아프리카로, 놀데는 뉴기니로 여행을 떠났다. 아메리카 원주민의 부족 예술이 유럽으로 유입되었다. 원시 미술의 단순한 모양과 더 추상적인 그림의 사용은 전통적인 유럽 스타일의 표현과 크게 달랐다. 고갱, 피카소, 마티스와 같은 현대 미술가는 이러한 형식을 사용하여 그림과 조각에 혁명을 일으켰다. 원시주의는 유럽인들이 식민지 정복을 정당화하기 위해 사용한 비유럽인에 대한 인종차별적 고정관념을 재현했다는 이유로 종종 비판을 받아왔다.

원시주의는 특정 예술가에게 주어지는 이름으로도 사용했다. 전통적인 주제가 부족하고 선형 관점과 기타 유형의 비례, 어린아이 같은 이미지가 특징인 이 서양식 원시 예술 범주는 '외부 예술', '나이브 예술'

이라고도 하며 앙리 루소의 작품이 대표적이다.

또한 '원시주의/원시예술'이라는 용어는 원시에 의해 만들어진 예술을 설명한다. 원시 민족의 문화적 인공물, 서구 표준에 따라 상대적으로 기술 개발 수준이 낮은 인종 그룹을 가리키는 자민족 중심적인 설명이다. 아프리카 예술(사하라 사막 이남), 해양 예술(태평양 섬), 원주민 예술(호주), 선사시대의 다른 유형의 암각화와 아메리카 및 동남아시아의 부족 예술이 포함된다.

원시시대의 미술은 주술적 표현이다. 수렵시대에 동물의 모습을 암각하는 행위가 사냥을 잘하게 해줄 거라는 믿음 때문이었다. 20세기 전환점에서 원시 미술이 발현된 현상은 현대와 미래에 대한 불안심리에서 온 것이라 할 수 있다.

탄생의 환희

긴 인생길에 몇 번인가는 겪게 되는 변곡점 중에 결혼은 가장 변화가 큰 전환점이다. 배우자와 함께 이룬 가정의 정체성을 확립해야 하고, 그 가정이 이전에 지녔던 개인 정체성의 무덤이 되어서는 안 된다. 사랑이라는 미명 아래 부부 어느 한 쪽이 함몰되어서는 안 되는 난제를 극복해야 한다. '우리'가 된 두 사람에게 공동 과제가 주어지기도 한다. 놀람과 기쁨과 설렘과 두려움이 교차하는 새 생명의 잉태가 결혼 다음의 순서를 기다리고 있다. 시대착오적인 발상이지만 인류가 지나온 길이 그러했다.

유사 이래 인류가 가장 긴 시간을 변함없이 염원해 왔던 것은 종족 번성이다. 잉태와 다산은 가장 큰 축복이었다. 원시시대의 미술 작품에서 근대에 이르기까지 다산을 기원하는 상징들이 많다. 알을 많이 품고 있는 어류, 씨앗이 많은 식물, 번식력이 좋은 동물들을 그림이나 형상으로 만들어왔다. 민망한 남근 형상을 만든 것도 잉태의 소망을 담은 마음이었다. 잉태는 인류의 희망이었다.

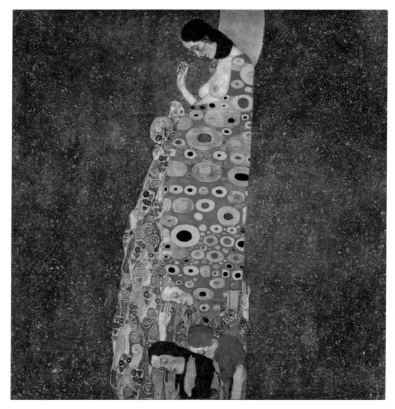

구스타프 클림트, 〈희망Ⅱ Hope Ⅱ〉(1907-08)
캔버스에 금, 백금 및 유채, 110.5x110.5cm, 뉴욕 현대미술관, 뉴욕, 미국

이번 그림은 오스트리아의 아르누보 화가 구스타프 클림트의 〈희망Ⅱ〉
이다. 현대 심리학적 상징을 비잔틴 시대의 금박 예술로 표현한 작품이
다. 예술 작품에서 여성과 어린이의 이미지는 많지만 임신에 대한 묘
사는 드물다. 클림트는 임신부를 모티프로 한 〈희망〉이란 그림을 두 점
남겼는데, 이것은 그 두 번째 그림이다. 여성의 모습에서 임신부라는
것을 바로 알 수 있다. 화려한 문양 때문에 얼른 눈에 잘 띄지는 않지만
아래쪽에 세 여인이 모두들 고개를 숙이고 눈을 감고 있다. 잠든 것일
까? 자세히 살펴보자.

임신부의 겉옷은 너무 길어서 세 여자 위에 걸쳐져 있다. 주인공 여성의 볼록한 배에는 죽음을 상징하는 회색 해골이 뒤에서 살짝 얼굴을 내밀고 있다. 임신부가 자신의 배를 내려다보면서 눈을 감고 있는 이미지는 태아의 죽음에 대한 불안을 상징한다. 잉태된 태아는 희망의 화신이지만 생명의 뒤에는 죽음도 숨어있다. 아래의 세 여인들은 잠든 것이 아니라 엄마와 아기를 위해 기도를 하는 것이다. 그림 속 네 여성은 뱃속에 있는 자손의 생명을 위해 기도하고 있다.

다채로운 색상의 가운과 숄에는 수컷의 정자와 암컷의 난자를 닮은 곡선과 둥근 모양의 섬세한 문양이 그려져 있다. 생명은 축복이다. 그런데 왜 해골을 그려 넣었을까? 돌쟁이 아들을 잃은 클림트가 생명의 잉태, 탄생, 죽음으로 이르는 인간의 운명을 이 그림을 통하여 이야기한다. 모든 생명은 죽음의 운명을 함께 지니고 있다는 메시지이다. 출산에 직면한 위험을 상징하는 이 그림은 여인이 기댄 넓은 벽으로 탄생, 죽음, 기도, 울음, 에너지, 질병 등 모든 이미지를 통합한다.

클림트는 오스트리아 수도 비엔나 출신인데 그곳은 정신분석가 지그문트 프로이트Sigmund Freud의 고향이기도 하다. 클림트의 섹스와 죽음과 같은 주제에 대한 몰두는 프로이트의 탐구와 평행을 이뤘다. 육체적 매력과 죽음에 대한 연구는 프로이트의 심리학과 함께 진행됐다. 탄생과 죽음은 나란히 존재하며 균형을 이루고 있고 삶의 욕구를 자극한다. 삶과 죽음을 동시에 이야기하는 클림트의 주제 선택이 곧 그가 지닌 예술의 힘이다. 이 그림은 감상자들에게 탄생과 죽음의 현실을 마주하도록 요구한다. 아이의 건강한 출생, 또는 비극적인 태아 사망의 가능성을 암시하며 그림 속 임신부와 그림을 보는 감상자들을 삶의 시작과 끝 사이에 가두는 것이다. 어차피 우리 인간은 시간의 시작과 끝 사이에 갇힌 생명체들 아닌가.

이 그림은 클림트가 원래 〈비젼 vision〉이라고 불렀는데, 먼저 발표했던 임신부 그림 〈희망 I〉과 같아서 〈희망 II〉로 제목을 지었다. 두 가지 버전의 임신부 그림은 감상자에게 육욕과 생명에 대한 두 가지 감정을 드러내는 그림이다.

농경시대에 자손은 노동력이었다. 일손을 하나라도 더 보태는 것이 중요했다. '저 먹을 복은 제가 가지고 태어난다'는 말처럼, 땅을 일구고, 파종하고, 경작하고, 추수하는 육체적 노동을 열심히 해서 먹으면 되었다. 자식을 많이 낳는 것이 축복이었던 시대였다.

자손 번식을 희망하는 현상은 단순히 농경시대의 노동력 때문만은 아니다. 역사 속에서 늘 있어왔던 전쟁은 전쟁을 겪을 때마다 종족번식의 본능을 일깨워주고 전쟁 후에 인구증가 수치가 비정상적으로 올라간다. 지구는 점점 더 많은 사람들로 채워져 갔다.

농경시대가 산업화 시대로 흐르면서 육체적 노동과 더불어 정신적 노동이 중요해졌다. 책상 앞에 앉아서 하는 일은 땡볕 아래의 노동보다 수월해 보였다. 산업 현장의 노동력은 '블루 칼라'와 '화이트 칼라'로 구분되었다. 화이트 칼라 노동자가 되기 위해서는 기초지식이나 전문지식을 익혀야 하는 교육이 필요했다. 농경시대의 자손은 노동력이었으나 산업화 시대의 자손은 소비의 원인이 되었다. 산업의 발달과 소비량은 같은 비례로 늘어나며 거의 모든 사람들이 소비의 달콤한 맛에 빠져들었다. 인구 증가와 소비사회는 인류의 터전인 지구에게 조금씩 상처를 입히기 시작했다.

여성들이 감당했던 가사노동의 짐을 덜어주는 기계들이 속속 등장했고, 감당하기 힘든 육체노동에 시달리던 어머니들은 자신의 딸들에게도 남성과 같은 교육의 기회를 주었다. 전에 없던 교육비의 무게가

부모들의 어깨를 무겁게 짓누르기 시작했다. 다산이 축복이던 시대는 끝났다. 다산의 결과 요구되는 양육비는 감당하기 힘들어졌다. 교육 수준이 높아진 여성들이 '자식'에게만 매달리지 않고 '자신'을 챙기기 시작했다. 잉태도 출산도 제한하게 되었다.

고령화와 저출산이 사회 문제가 되었다. 국토와 국민으로 구성된 나라를 유지하려면 최소한 기본 단위의 인구가 필요하다. 현실은 그 필요 인구를 유지하는 데 빨간 불이 켜졌다는 우려의 소리가 크다. 현재의 통계, 몇 년 후, 또 몇 년 후의 예상 통계를 연일 발표하면서 인구 감소의 불안을 드러낸다. 나의 나라, 내 조국, 우리 나라를 지키기 위해 인구 감소를 막아야 한다. 출산 장려 정책에 갖은 아이디어를 다 짜낸다.

한편으로는 조금씩 신음을 하던 지구가 과부하를 견디지 못해 비명을 지르기 시작했다. 이미 예상은 하고 있었으나 지구가 이렇게 빨리 망가질 줄은 몰랐다. 아직 조금 더 시간이 남아있을 줄 알았다. 그러나 최근 수년 동안 지구 곳곳에서 이상 징후가 나타나고, 가차없이 인류를 공격하고 있다. '더 이상 견딜 수 없다'는 지구의 외침은 귀청을 때리는 절규가 되었다. 지구의 면적은 늘어나지 않는다. 그 안에 수용할 수 있는 흙과 물과 공기와 동식물의 수에 한계가 있다. 얼마나 가까운 미래에 인류의 생존 공간이 지구 밖에 터를 잡을지 모르겠다. 지금은 우리가 발붙이고 살아갈 곳은 지구 밖에 없다.

나라가 중요한가, 지구가 중요한가? 지구가 필요한가, 우주가 필요한가? 이런 물음표 하나쯤은 품고 그 답을 골똘히 생각해 볼 때이다. 출산 장려의 묘안을 쥐어짜기 보다는 현재와 더 감소할 미래의 인구로 나라를 유지하고 살아갈 방법에 치중해야 하지 않을까?

클림트가 '생명'이라는 주제에 '죽음'이라는 상반된 상징을 곁들여 발표한 그림처럼 점점 더 열악해지는 지구 환경 속에서 우리는 '인구 증가'와 '인구 감소' 사이의 줄타기를 아슬아슬하게 하고 있다.

구스타프 클림트,
〈희망 I Hope I〉(1903)
캔버스에 유채, 189.2x67cm,
캐나다 국립 미술관, 오타와, 캐나다

작가 알기

구스타프 클림트 Gustav Klimt
1862.07.14 오스트리아 빈 출생. 1918.02.06 오스트리아 빈 사망

▌ Photo by Trčka Josef Anton(1914)

클림트는 독특한 초상화가, 감성적인 풍경화가, 관능적이고 섬세한 여성 누드 화가이다. 어린 시절부터 뛰어난 재능을 보였고 14세에 일반 학교를 떠나 비엔나 예술 공예학교에 전액 장학금을 받고 다녔다. 1883년에 예술 학교를 졸업하고 남동생 에른스트 Ernst Klimt와 프란츠 매치 Franz Matsch와 함께 '예술가 회사'를 열어 공공건물 장식가로 일하기 시작했다.

1892년 동생 에른스트가 28세 나이에 죽었다. 클림트의 예술 과정에 가장 큰 영향을 미친 것은 아버지와 동생이 사망한 개인적인 비극이었다. 가족의 죽음에 깊은 영향을 받은 클림트는 상징주의에 크게 의존하고 자연주의적 장식을 거부하기 시작했다. 클림트는 1897년 '비엔나 분리파' 창설의 주역이 되었고, 몇 년 후 그는 근대 양식의 최고 대표자가 되었다.

1900년 클림트가 비엔나 대학을 위해 개발한 벽화 3작품 중 하나인 〈철학〉이 제7회 비엔나 분리파 전시회에 전시되었다. 다양한 인간의 누

드 형태와 불안하고 어두운 상징적 이미지가 특징인 이 작품은 대학 교수들의 분노를 불러 일으켰다. 나머지 2작품 〈의학〉, 〈법학〉을 후속 전시회에 출품했을 때 교수들은 학교에 설치하지 말 것을 강력히 요구했다. 작품의 음란성 때문이었다. 이러한 논란과 교수들의 거부에도 불구하고 그의 〈의학〉은 파리 만국박람회에 전시되어 그랑프리를 수상했다.

클림트는 본질과 추상, 환상과 장식을 결합하여 주제와 장식의 조화를 유지했다. 금세공인의 아들인 그는 시립극장과 미술사 박물관에서 대형 그림을 작업하고 전통적인 비엔나 미술계에서 좋은 평판을 얻었다.

동서양의 교차로인 비엔나에서 비잔틴 미술, 미케네 금속세공, 페르시아 양탄자와 미니어처, 라벤나 교회의 모자이크, 일본 병풍 등은 클림트 예술의 원천이었다. 고딕과 비잔틴 전통을 회상하면서 20세기 멀티미디어 예술을 예고하고. 같은 시기에 중부 유럽 문화에서 출현한 아방가르드 추상 미술의 대안적 버전의 주역이 되었다.

벨 에포크Belle epoque, 1차 세계대전 이전의 아름답던 시절 시대에 비엔나에서는 예술가와 지식인들이 개별적으로, 또는 서로 교류하며 폭발적인 창의력을 발휘했다. 그들은 현실과 환상, 전통과 현대 사이를 넘나들었다. 프로이트Sigismund Freud, 바그너Otto Wagner, 말러Gustav Mahler, 쇤베르크Arnold Schönberg와 같은 인물들이 앞장섰다. 부르주아 계급은 허세, 화려한 연회, 쾌락으로 비엔나의 문화에 촉매제 역할을 했다. 프로이트와 마찬가지로 클림트는 인간의 섹슈얼리티, 꿈, 무의식에 매료되었다.

에로티시즘은 클림트 작품의 기본 모티프가 되었다. 꽃가루와 암술, 생식 세포와 난자로 가득 차 있는 그의 작품은 열광적인 환영과 적대감을 동시에 받았다. 그림 속 모델의 누드를 숨기는 특별한 가운으로 더욱 주목을 받았다. 작품의 데카당스(퇴폐적이면서도 예술적인 것)는 모더니즘의 길을 개척하는 데 일조했다.

미술사 맛보기

아르누보 Art Nouveau

아르누보는 미술 운동movement,-ism / - 주의이 아니고 미술 양식이다. 1890년대와 1900년대 초반에 유행한 장식과 건축 양식이다.

이름은 1896년 파리에서 열린 실내장식 갤러리 〈메종 드 아르누보 Maison de l'art nouveau〉에서 따왔다. 혁신적인 국제 현대미술 스타일의 아르누보는 1890년경부터 제1차 세계대전까지 유행했다. 일반적으로 역사주의와 특히 신고전주의가 지배하는 19세기 디자인에 대한 반응으로 시작하여 일상 생활의 일부로 예술과 디자인에 대한 아이디어를 전파했다.

오스트리아 제체시온Sezessionstil, 독일 유겐트스틸Jugendstil, 파리 헥토르 기마르Hector Guimard, 미국 티파니Tiffany style, 이탈리아 리버티 Liberty 등이 아르누보 스타일이다. 산업혁명과 예술 공예 운동에 뿌리를 두고 있지만 자포니즘과 켈트 디자인의 영향을 받은 아르누보는 1900년 만국박람회를 계기로 크게 향상되었다.

몸부림치는 듯한 식물 형태는 아르누보의 특징으로 잘 알려져 있다. 자연의 형태에 대한 면밀한 연구, 장식적인 것과 기능적인 것이 참신하고 매력적인 효과에 융합된 놀라운 작업이다. 레이아웃은 비대칭이고 기술은 강력한 2차원적이며 윤곽은 명확하고 호화로운 곡선이다. 신고전주의 양식의 정확한 기하학이 지배하는 예술세계에 대한 반항이었다. 예술 아카데미에서 사용하는 역사적, 고전적 모델에서 가능한한 멀리 떨어진 새로운 그래픽 디자인 언어를 추구했다. 건축, 순수미술, 응용미술 및 장식예술을 포함한 다양한 형태에 적용했다.

二 비엔나 분리파 Vienna Secession (1897-1939)

학문적 예술의 유행 스타일. 비엔나의 보수적인 예술 아카데미에서 이탈한 진보적인 현대 예술가들의 행동을 나타낸다. 분리파 경향은 1892년 뮌헨에서 시작하여 유럽 전역의 여러 도시에서 나타났다. 그곳에서 슈투크 Franz von Stuck 가 이끄는 새로 형성된 분리파는 곧 공식 예술 조직을 능가했다.

1897년 클림트가 결성한 비엔나 분리파는 가장 영향력 있는 이탈이었으며 그 아이디어를 홍보하기 위해 자체 정기 간행물 〈퍼 사크룸 Ver Sacrum, 성스러운 봄〉을 출판했다. '퍼 사크룸' 1898년 1월호에 분리파의 성명서를 게재했다.

> "우리는 위대한 예술과 사소한 예술 사이, 부자의 예술과
> 가난한 사람의 예술 사이에 어떤 차이도 인정하지 않습니다.
> 예술은 모두의 것입니다."

분리파의 회화나 조각 심지어 건축의 통일된 특성은 없었다. 대신 회원들은 포스트 인상주의와 표현주의의 최신 경향을 포함한 최신 현대 미술 운동을 숙지하여 오스트리아 미술을 근대화한다는 이상에 전념했다. 보수적인 아카데미가 지지하는 부흥주의 스타일을 거부한 이 그룹은 현대성을 기념하는 예술을 장려했다.

엠마누엘 로이체, 〈호박 목걸이 Die Bernstein Kette〉(1847)
캔버스에 유채, 91x77cm, 슈베비슈 그뮌트 박물관, 독일

영원의 힘을 너에게

엠마누엘 로이체
호박 목걸이 Die Bernstein Kette(1847)

자신만의 삶에 집중하던 시절을 보내고, 새 가정을 이루고 동행의 삶을 설계하는 부부에게 아기가 찾아왔다. 생명을 키운다는 놀라운 일에 부부는 자신의 인생을 새롭게 설계한다. 부모도 역시 아기로 태어났었지만 이제는 '부모'라는 이름으로 자신의 아기와 같이 태어나 아기와 함께 성장해간다. 부모도 새로 난 사람이고, 아기도 새로 난 사람인 것이다. 아기가 울면 부모도 울 지경이다.

부모는 아기를 잘 키우기 위해 세상의 모든 지혜를 모은다. 수 백 년을 내려온 전설의 민간요법에서부터 아직 검증도 되지 않은 최첨단 과학기술까지 부모의 레이더에 다 걸려든다. 정신적인 판단과 물리적인 실행은 항상 일치하는 것만은 아니다. 때로는 판단력이 흐려지기도 하고, 때로는 없던 지혜가 갑자기 생기기도 하면서 부모는 아기보다 한 발 앞서 성장한다. '육아'는 인류 탄생 이후 지금까지 지속되어온 인류 공동의 과제이다. 이 과정을 많은 예술가들이 작품으로 보여준다. 아기를 안고 있는 200여 년 전의 젊은 엄마를 그림으로 만나보자.

〈호박 목걸이〉는 작가 로이체의 아내 율리안 Juliane과 첫째 딸 이다 Ida가 모델이다. 아기가 가지고 있는 호박 목걸이의 꼬인 줄이 마치 숫자 8과 같다. 예로부터 8은 부활과 영생을 상징한다. 아라비아 숫자 8을 가로로 눕히면 무한대를 표시하는 기호(∞)와 같아서 그런 것 같다. 목걸이를 구성하고 있는 호박은 '치유의 돌 healing stone'이라고 하는데 젖니 몸살을 앓는 아이의 아픔을 완화해준다는 속설이 있다. 의학이나 과학으로 증명된 정설은 아니고 아무런 연구 발표도 없지만 오랜 기간 동안 전해져 내려오는 치료 방법 중 하나이다. 근질거리는 잇몸의 불편함과 통증으로 아기가 칭얼거리면 할머니는 호박 목걸이를 아기의 목에 걸어주곤 하는 풍습이 있었다. 치발기를 잘근잘근 씹으며 근질거리는 잇몸을 달래주는 것처럼 차가운 호박 목걸이로 잇몸의 근질거림을 달래주는 것이다. 호박 목걸이가 치아 문제의 자연 치료제로 알려졌지만 의사들은 이 방법이 아기에게 위험할 수 있다고 경고했다.

호박은 알레르기, 피부 발진, 습진에도 긍정적인 영향을 미친다고 한다. 엄마가 잠시 동안 목걸이를 직접 착용한 다음에 아기에게 걸어주면 호박은 엄마의 에너지를 흡수하여 아이에게 전달한다는 설이다. 그 효과를 믿든 안 믿든 화가의 아내는 아이의 손에 호박 목걸이를 쥐어 주었고, 아기 아버지인 화가는 그 장면을 그려 신비로운 색과 빛으로 완성했다. 엄마는 흔치 않은 머리 모양인데 머리카락을 땋아 만든 고리와 아기의 손에 든 호박목걸이가 화면의 양쪽에서 시선을 끌어 감상자는 그림 한 구석도 놓치지 않고 전체를 보게 된다. 그림은 마치 어린 아기에게 주는 사랑의 징표인양 광채에 휩싸여 있다.

배경색은 고려청자의 색감을 보여준다. 신비롭게도 아랫부분의 회색흙이 윗부분의 청자의 담청색으로 변해가는 과정처럼 배경이 칠해져 있다. 작가가 고려청자를 염두에 뒀을리는 없지만, 결과적으로 그렇게

보인다. 엄마의 숄 색깔에 어울리는 배경색을 칠했을 것이다. 엄마 앞에 세로 직선이 흐릿하게 있고 벽과 천장의 선은 없지만 색감의 조정으로 배경이 벽임을 알 수 있다. 아주 흐릿한 벽의 형태가 보인다.

아기를 안고 있는 흔한 구성인데 엄마는 옆얼굴로 단정하고 각진 모습을, 아기는 둥글둥글 통통한 얼굴로 조화를 이룬다. 아내와 아기를 그리는 화가의 따뜻한 시선이 그림 속에 듬뿍 담겨있는 느낌으로 마음이 편안해지는 그림이다.

수십 년 전 꼼지락꼼지락 움직이던 나의 아기들은 40대 나이가 되어 이 사회의 중추가 되었다. 어떤 모습이든 보기만 해도 귀여워서 끌어안아주던 그 아이들이 이제는 자신들의 아이들을 키우고 있다. 또한 나의 보호자가 되어 부모와 자식의 역할 교대가 이루어졌다. 일반 가정의 사람 사는 모습이고, 평범한 일상의 행복을 누리며 살고 있다.

부모라면 누구나 다 겪는 일이지만 아이들이 어렸을 때는 나도 미숙한 부모였고 많은 시행착오를 저질렀다. 지혜롭지 못했다. 욕심이 앞서서 강압적으로 끌고 갔거나, 귀찮아서 방관했거나, 기억 속 비디오 필름을 재생해보면 부끄러운 장면이 많다. 왜 그랬을까? 변명하자면 나도 어려서 그랬다. 부모로서 내 나이가 아이들 나이와 똑같으니 나도 어린 부모였었다. 여기저기서 끌어 모은 육아지식은 넘치지만 제때 꺼내 쓸 지혜는 부족했기 때문이다.

그림 속 아기는 호박 목걸이를 들고 있다. 이앓이를 완화해줄 방법이라고 한다. 할머니에게서, 할머니의 할머니에게서, 몇 대조 할머니로부터 전해 내려온 육아 비법을 전수받은 것이다. 현대과학의 눈으로 보면 마치 미신의 그림자 같은 할머니들의 조언을 따르는 젊은 엄마는 아기를 위해서는 뭐든지 해보는 간절한 마음을 가지고 있기 때문일 것이다. 어머니와 함께 산 나도 그림 속 엄마처럼 어른들의 조언을 많이 들으며

아이를 키웠다. 어머니가 하시는 육아조언에 그건 말도 안 된다고 무시하거나 충돌하고, 다급하면 "엄마 어떡해?"하며 귀를 쫑긋 세우고 답을 기다리고, 해결방법을 들으면 솔깃해서 판단할 겨를도 없이 따르고, 기억 속 필름은 돌려보기가 민망할 정도로 나의 부족함이 드러난다.

부모 노릇은 쉽지 않다. 어렵다. 앞에서 끌어줄 때와 뒤에서 밀어줄 때를 가리는 것이 얼마나 어려운 일인지! 앞에서 끌면 항상 뒤에서 따라오는 아이가 사회에 나가서도 늘 뒷자리에만 서는 것은 아닐지 걱정이고, 뒤에서 밀어주면 앞에 선 아이가 앞길을 제대로 못 보고 낭떠러지로 떨어지는 것은 아닐까 걱정이다. 부모는 왜 곁에 서서 나란히 함께 걷는 방법을 택하지 않을까? 자식에게 적극적으로 무언가 해줘야 한다는 부모의 강박관념 때문일 것이다. 적극적인 역할이 아닌 것은 게으른 방임이라는 스스로의 착각 때문일 것이다.

이제 내가 장년을 넘어선 자식들에게 해줄 일은 별로 없다. 그들의 시간은 나의 것이 아니기 때문에 시간을 빼앗을 수도 없다. 그래도 가끔 생각하는 바람이 있다. 한 달쯤 함께 모여 밥을 해 먹일 기회가 있으면 좋겠다. 교과서적인 건강식을 때맞춰 먹이고, 함께 햇빛을 쬐고 바람을 쐬면서 역시 교과서적인 운동을 하고, 그렇게 그들의 나머지 인생을 건강하게 살도록 길들여 주고 싶다. 제발 밥하는 일에서 해방되기를 바라는 것이 아니라, 좀 더 밥을 잘해 먹일 수 있는 엄마의 역할을 다시 해보고 싶은 것이 나의 바람이다. 나는 그 역할이 참 행복한 일이었으니까.

엠마누엘 로이체 Emanuel Gottlieb Leutze
1816.05.24 독일 슈베비쉬 그뮌트 출생, 1868. 07.18. 미국 워싱턴 D.C. 사망

엠마누엘 로이체,
〈자화상〉(c. 1846)
조지타운대학 컬렉션,
워싱턴, 미국

　엠마누엘 로이체는 독일계 미국인 역사화가이다. 파리 루브르 박물관에서 가장 유명한 작품이 〈모나리자〉인 것처럼 뉴욕 메트로폴리탄 박물관에서 〈모나리자〉만큼 유명한 작품은 엠마누엘 로이체의 〈델라웨어를 건너는 워싱턴〉이다. 미국 역사의 중요한 한 토막이 그림 속에 들어있다. 1776년 12월 26일 새벽, 미국 독립 전쟁 중 조지 워싱턴이 영국군의 기습 공격을 받기 직전 상황을 묘사한 그림이다.

1825년 가족이 미국 필라델피아로 이주했을 때 로이체는 9살이었다. 자칭 민주주의자인 아버지의 정치적 성향 때문이었다. 25세가 되는 해 로이체는 더 많은 연구를 위해 유럽으로 돌아왔다. 간헐적으로 머물렀던 뒤셀도르프에서 칼 프리드리히 레싱 Carl Friedrich Lessing은 그에게 조형적 영향을 미쳤다. 1841-1842년에 그는 뒤셀도르프 미술 아카데미에서 빌헬름 쉐도우 Wilhelm von Schadow 밑에서 1년 동안 공부했다. 뒤셀도르프 미술 아카데미는 당시 프로이센의 "라인 주"에 속했으며 전 세계의 화가 지망생들이 모이는 곳이었다. 1842년 그는 뮌헨으로 갔고 그곳에서 베니스와 로마로 갔다. 1845년 뒤셀도르프로 돌아와 10월에 율리안네 로트너 Juliane Lottner와 결혼하고 이듬해 1846년 8월 딸 이다 마리아 Ida Maria가 태어났다. 1847년에 이다를 안고 있는 아내의 초상화 〈호박 목걸이〉를 그렸다.

1852년에 로이체는 베를린의 왕립 프로이센 예술 아카데미로부터 전년도의 미술 전시회에서 뛰어난 작품으로 "예술 분야의 위대한 금메달"을 수상했다. 얼마 후 그는 프로이센 교수 칭호를 받았다. 대서양을 일곱 번이나 건넜던 로이체는 1859년 미국으로 갔다. 독일에서 많은 시간을 보냈지만 결국 그는 새로운 세상을 선택했다. 미국에서 그는 1861년에 워싱턴 국회의사당 상원의 회의실에 기념비적인 벽화 〈제국이 서쪽으로 향하는 길〉을 그렸다.

프로이센과 19세기 슈바벤 회화의 주요 표준 작품에서 로이체는 그냥 "독일계 미국인"으로 언급된다. 로이체는 19세기 회화의 위대한 색채가 중 한 사람으로 간주된다. 고도의 기술을 보여주는 스푸마토 sfumato, 색과 색 사이 경계선 구분을 명확하게 하지 않고 부드럽게 처리하는 방법기법 덕분에 모든 색상이 흉내낼 수 없는 벨벳 느낌을 준다.

좋게 표현하자면 로이체의 작업은 놀라운 다양성을 가지고 있고, 비판적으로 보면 내면의 갈등이 있다. 이는 독일의 답답함과 미국의 유토피아 사이의 소용돌이 속에서 앞뒤로 요동치는 그의 생활 환경의 특성이다.

로이체의 많은 대형 작품은 역사의 위대한 순간을 찾는다. 그것들은 모두 연극적 감각과 빛으로 극적인 효과를 만들어내는 그의 능력을 증언한다. 로이체는 또한 정치 밖에서도 멋진 순간을 찾았다. 예를 들어 동화와 영웅적인 무용담의 세계에서 그는 낭만적인 스타일로 그림을 그렸다. 〈제국이 서쪽으로 향하는 길〉에 대한 작업은 1년이 걸렸다. 폭이 거의 10여미터(6.1×9.1m)에 달하는 그림은 로키 산맥을 넘어 서쪽으로 가는 정착민 트레킹의 서사시를 보여준다. 그 작업이 미국 남북전쟁의 발발과 일치했다는 사실에 로이체는 자유와 위대한 유토피아의 상징에 모든 에너지를 쏟아부었다. 엠마누엘 로이체는 한편으로는 미국 회화의 특성과 유럽 회화 전통을, 다른 한편으로는 뒤셀도르프 회화 학교의 특성을 이상적으로 결합한 화가로 알려져 있다. 특히 정치적 감각으로 뛰어난 역사 그림을 그린 진정한 역사 화가이다.

미술사 맛보기

낭만주의 Romanticism
(1770-1830)

낭만주의는 자연으로의 회귀, 인류의 선함에 대한 믿음, 이성보다는 감각을 강조하는 창조적인 직관과 상상력을 기초로 하는 예술사조이다.

1789년 프랑스 혁명 이후 유럽은 정치적 위기, 혁명, 전쟁으로 흔들렸고 '자유, 평등, 박애'에 대한 민중의 희망이 실현되지 않았다는 것이 분명해졌다. 예술가들은 신고전주의 미술이 옹호하는 보편적 가치와는 달리 개인의 감정적 직관과 인식을 찬양하기 시작했다.

낭만주의자들이 선호하는 장르는 풍경화였다. 풍경화는 그 시대의 정치적 제약을 미묘하게 비판하는 자유의 상징이 되었다. 따라서 낭만주의 미술은 시골에 자리 잡은 고독한 인물들, 그리움으로 먼 곳을 응시하는 인물들, 그리고 삶의 덧없음과 유한한 본성을 상징하는 죽은 나무와 무성한 폐허와 같은 바니타스 모티브를 포함한다.

나폴레옹의 격렬한 반도 전쟁과 스페인 독립 전쟁 중에 스페인의 낭만주의 화가 고야Francisco de Goya는 왕실의 공식 화가로 있으면서 18세기 말경 인간의 행동과 전쟁의 상상적, 비합리적, 공포를 탐구하기 시작했다.

나폴레옹 전쟁이 끝난 후, 프랑스의 낭만주의 화가들은 아카데미가 선호하는 전반적인 신고전주의 양식에 도전하기 시작했다. 프랑스 공화국은 다시 군주국이 되었고, 순수 예술 측면에서 낭만주의에 대한 엄청난 부흥으로 이어졌다. 제롬Jean-Léon Gérôme, 들라크루아Eugène Delacroix 같은 예술가들은 북아프리카의 많은 장르 장면을 만들어 오리엔탈리즘의 유행을 주도했으며 동시대의 사건과 비극의 공포를 강조했다. 프랑스인은 또한 낭만주의의 강력한 조각적 표현을 발전시켰다.

미국에서는 〈델라웨어를 건너는 워싱턴〉을 걸작으로 한 독일계 미국인 화가 엠마누엘 로이체Emanuel Gottlieb Leutze가 들라크루아의 낭만주의 역사화 전통을 계승했다.

영국 낭만주의 화가들은 풍경을 선호했다. 그들의 묘사는 독일인만큼 극적이고 숭고하지는 않았지만 더 자연주의적이었다. 영국의 가장 영향력 있는 풍경화가 컨스터블John Constable은 자연에 대한 면밀한 관찰과 깊은 감수성을 결합했고, 터너William Turner는 색의 해방을 추구했다. 라파엘 전파Pre-Raphaelites는 감정, 환상, 예술적으로 창조된 세계에 중점을 두었다.

부부라는 미스터리

로제 드 라 프레네
결혼 생활 La Vie conjugale(1913)

드디어 결혼 생활이 시작되었다. 시쳇말로 '꿀 떨어지는 날', 혹은 '깨 볶는 날, '피 터지게 싸우는 날'들이 순서를 가리지 않고 출몰하며 이어진다. 연애와 결혼은 과거와 현재의 시대적 개념도 다르고 개인의 생각도 다 다르니 이렇다저렇다 확언을 하기는 어렵다. 지금은 '연애와 결혼은 별도의 문제'라는 생각이 지배적인 세상이다.

옛날의 결혼 생활은 '나의 것'이 아니라 사회적 관습이었다. 다들 그렇게 하니 나도 그렇게 하는 것이었다. 역사의 시간을 꼽을 만큼 옛날은 아니지만 옛날 나의 시대에는 연애하면 그 상대와 결혼으로 '자동 연결'되는 줄 알았다. 손을 잡으면 꼭 결혼해야 하는 줄 알았다. 많은 부부들이 그런 식으로 결혼을 했고 결혼 후에는 대부분의 가정에서 남편과 아내의 역할이 관습에 따라 정해져 있었다. 그림 속에서는 결혼 생활을 어떻게 그렸는지 알아보자.

로제 드 라 프레네, 〈결혼 생활La Vie conjugale〉(1913)
캔버스에 유채, 119.4x151.1cm, 반스 파운데이션, 필라델피아, 미국

입체파 그림이라 좀 어려운 듯하지만 내용을 금방 알아차릴 수 있다. 등장하는 남녀는 자세를 보니 제법 오랫동안 함께 지낸 편한 부부로 보인다. 남자가 있어도 아무렇지도 않은 듯 발가벗고 있는 여자나, 벗은 여자가 곁에 있어도 시선을 안 주는 남자나, 생각해보니 〈결혼 생활〉이라는 제목이 재미있다. 결혼 생활이란 그런 것인가?

그림 속 부부는 함께 있어도 따로따로 각자의 세계에 빠져있는 듯하다. 양복을 입고 담배를 피우고 있는 남자의 팔에 완전히 벌거벗은 여

자의 손이 얽혀있다. 팔과 손이 결혼 생활의 연결고리 같다. 옷을 입고 벗은 인물들은 바깥 일을 하는 남자와 집안에 있는 여자를 대비하는 것이다. 당연히 옷 입은 사람이 바깥 일을, 옷 벗은 사람은 집안 일을 하는 사람으로 상징했는데 그 주체가 남자와 여자이다. 상징은 옷차림뿐이 아니다. 이들의 자세도 두 사람을 구분한다. 무릎에 신문을 펴고 양복을 입은 남자는 문화와 지성을, 벌거벗은 여자의 꿈꾸는 듯한 휴식은 육체적 관능을 상징한다. 그 당시 남성과 여성에게 부여된 표준적인 역할인데 참 안타깝게도 우리 사회에 아직까지도 이런 관념이 남아 있다.

방안은 기하학적 구성의 단순한 가정용품으로 남녀를 둘러싸고 있다. 텀블러, 접시, 과일, 책, 재떨이, 테이블 등 마치 정물화의 오브제들처럼 구성됐다. 남자의 얼굴과 가파르게 경사진 탁상을 같은 평면으로 처리하여 솔리드 기하학을 강조하고, 사람의 손가락을 책 더미와 같은 모양으로 그린 것도 기하학적인 양식이다. 아마도 후기 인상파, 특히 세잔의 영향을 받은 것 같다. 세잔의 정물이 평면화 된 것처럼.

프레네가 이 그림을 그렸을 때는 입체파 연구로 열렬하던 절정기의 29세였다. 그의 작품은 입체파를 통합적으로 수용한 것이 아니라 개별적인 반응을 보여준다. 조르주 브라크와 파블로 피카소의 영향을 받았지만 그의 작품은 구조적인 느낌보다는 장식적인 느낌이 강하다. 구성은 입체파인데 거기에 야수파의 강렬한 색상을 도입했다. 그림에서 피카소의 입체화하고는 다른 점들을 발견하게 된다. 이 그림은 오브제를 해체해서 펼쳐 놓는 대신 재현적인 묘사를 보여준다. 그 재현이 실물과 같은 모습은 아니지만 감상자는 그림 속에서 인물과 사물을 쉽게 인식할 수 있다. 프레네는 자신만의 특징을 찾기까지 무단히 미술 공부를 해왔다.

결혼 생활에 대한 당시 사회적 관념을 상징적으로 표현한 이 그림을 보는 오늘날의 감상자들은 어떤 생각을 할까? 그 시대의 그림자가 아직도 남아있는 결혼 생활의 관습 속에서 새로운 그림을 그려야 할 것이다. 재현을 하든 상징을 하든 결혼 생활에 대한 그림이 더 이상 이런 모습은 아닐 것이다. 나는 로제 프레네가 보여준 그림 대로 결혼 생활을 했지만……

우리는 생계 대책도 없이 결혼했다. 오만하리만큼 강렬한 사랑이 아니면 생활을 버텨나갈 힘이 없었다. 정신 나간 철부지의 억지 사랑이 아니면 생활을 이겨낼 수가 없었다. 달콤하고 부드러운 사랑이었다면 그 어려운 생활을 견디지 못하고 무너졌을 것이다.

그가 나에게 무언가를 해줄 때 보다는 내가 그에게 무언가를 해줄 때가 더 행복했다. '홀린다'는 말에 꼭 맞게 나는 '사랑'이라는 것에 홀려서 세상에 두려움이 없었다. 오히려 사랑의 체온에 대해 무감각해질까 봐 따뜻한 생활이 두려울 지경이었다. 포만감을 느끼는 기름진 생활은 그에게서 받은 것을 담을 자리가 없게 할까 봐 불안했다. 우리의 추위는 오로지 서로의 체온만으로 녹여지고, 헛헛함은 서로의 숭고한 사랑만으로 배부를 수 있기를 바랐다. 말하지 않아도 알아차리고, 알았다는 표정을 감추고 바보처럼 모르는 척 참아내며 자주 뜨거운 무언가를 꿀꺽꿀꺽 삼키며 살아왔다. 사랑하는 사람을 위한 걱정이 상대방에게 위로가 아니라 짐이 되지 않도록 가만히 있는 방법을 익혀야 했다.

그가 곤경에 처한 것 같으면 위로한답시고 옆에서 얼쩡거리는 것보다는 그냥 흔연히 잘 지내는 것이 그의 마음을 편안하게 해준다. 그와 나 사이의 세월은 그러했다. 모든 일이 잘 되고 씽씽 잘 돌아가는 좋은 상태에 있을 때는 그를 향한 사랑의 감정이 느슨한데, 그가 어려움에

처해 있을 때에는 그를 사랑하는 마음이 용광로처럼 활활 타오른다. 그가 힘들 때 기대고 싶은 사람이 나라면 나는 그것으로 가장 행복하다. 그가 내게 의지할 때 나는 그의 사랑을 확인할 수 있다. 좋은 일은 다른 사람과 나누라, 괴로운 일은 나에게로 가져오라, 나는 그가 어떤 상황에 있든지 곁에 있어주는 마지막 한 사람이고 싶다. 가득히 가지고 있을 땐 다른 사람에게 모두 나누어 주라, 그러나 무언가 모자랄 땐 내게로 오라, 그 결핍을 채우는 일이 나의 몫이라면 나는 그것으로 족하다. 예나 지금이나 이것이 나의 사랑법이다.

열렬한 사랑으로 맺어졌고 사랑이 변한 것도 아니지만 남남과 한 가정을 이루고 산다는 것은 그리 녹록한 일은 아니다. 20세기 끝 무렵과 21세기 시작의 다리를 건너온 우리의 결혼생활은 로제 프레네가 〈결혼 생활〉에서 표현한 것처럼 남녀의 신분과 역할이 뚜렷이 다르진 않았다. 그림 속 시대는 1910년대인데 그 이후로 여성들의 교육 수준이 높아져 '남녀평등', '여권 신장'을 부르짖는 여성운동이 많이 일어났고, 산업화된 사회에서 바깥일을 하는 여성들도 많아졌다. 나의 결혼생활이 그림 속처럼 신문과 책이 남성에 속하고, 여성은 관능적으로 일컬어지는 시대를 벗어나긴 하였으나 구시대가 폴짝 한 발짝을 떼면 건너지는 것은 아니었다. 나보다 웃어른들은 아내가 남편을 보필하는 역할을 중요하게 생각하였고, 그런 관념은 주로 '시집'이라는 특별한 개념과 맞물려있었다. 나는 새로운 시대로 완전히 넘어오질 못하고 지난 시대의 그늘을 벗어나지 못했다. 그런 어정쩡한 상태로 나는 전업주부로서 살아왔다. 은근한 압박감과 부족한 듯한 해방감의 경계를 넘나들며 나의 결혼생활은 46년째 이어오고 있다.

인생의 남은 기간을 함께 늙어가는 우리, 아직도 가끔은 낯선 모습을 발견하며 놀라고, 익숙해서 말하지 않아도 다 알아차리며 살아가고 있다.

작가 알기

로제 드 라 프레네 Roger de La Fresnaye
1885.07.11 프랑스 르망 출생, 1925.11.27 프랑스 그라스 사망

| 로제 드 라 프레네, 〈자화상〉(1905-07)
캔버스에 유채, 25x19.5cm, 국립 현대미술관, 프랑스, 파리

로제 드 라 프레네는 프랑스 입체파 화가이다. 프랑스군 장교인 아버지가 르망에 주둔하고 있을 때 태어났다. 귀족 가문인 조상의 성Château de La Fresnaye이 팔레즈에 있다. 1903년과 1908년 사이에 그는 쥴리앙 아카데미의 국립 미술학교에서 미술 공부를 했다. 그 후에는 아카데미 랑송에서 유명한 화가 모리스 드니Maurice Denis와 폴 세루지에Paul Sérusier에게서 배웠다. 특히 고갱, 세잔, 그룹 나비Les Nabis에서 큰 영향을 받았다. 나비 그룹의 특징은 몽환적인 상징주의 분위기이다. 당시 그의 작품은 표현주의 스타일의 특징인 소용돌이치는 붓놀림, 대담한 색상, 곡선의 그림을 그리기도 했다. 1910년말까지 주로 고갱의 영향을 받아 평평하고 다소 양식화 된 방식으로 그렸다. 프레네는 주변 예술에서 본 것을 두려움 없이 실험했고 새로운 것을 탐구하는데 열심이었다. 1910년경, 작품에 입체주의와 더욱 새로운 추상개념을 도입했다.

1911-1914년, 로제 프레네는 쀼또Puteaux그룹에 합류하여 색숑도르Section d'Or전시회에 참가했다. 같은 해에 입체파로 눈을 돌린 그는 기하학적 구성으로 사람, 풍경, 정물 등 다채로운 대형 그림을 그렸다. 1913년 〈회화와 조각 입문〉을 출판했고 이듬해 1914년에 파리에서 첫 개인전을 열었다. 입체파 기법을 그림에 적용하면서도 자연주의 스타일을 유지했고, 입체파의 급진적 분석을 완전히 수용하지는 않았다. 색에 대해서는 로베르 들로네의 오르피스트 스타일 영향을 받았다.

로제 프레네의 그림은 입체파를 대중화하고 제1차 세계대전 직전에 그 영향력을 넓히는 데 많은 기여를 했지만 나중에는 전위 예술을 포기하고 전통적인 리얼리즘의 영향력 있는 옹호자가 되었다. 말년에는 〈기네마의 초상〉과 같은 사실적인 작품을 그리기 시작했다. 제1차 세계대전이 발발했을 때 프레네는 보병을 지원했다. 이 기간동안 전선에서 군인의 삶을 묘사한 일련의 구상 그림을 그렸다. 1918년 독가스 공

격에 노출되어 폐결핵에 걸렸고, 얼마 지나지 않아 군복무에 부적합하다는 이유로 군에서 나왔다. 그는 프랑스 남부로 가서 자신의 마지막을 예감하고 병의 진행에 따라 변해가는 자신의 자화상을 여러 차례 그렸다. 결국 결핵성 뇌수막염으로 인한 합병증으로 1925년 그라스에서 사망했다.

미술사 맛보기

입체주의 Cubism
(c.1907-14)

미술에서 입체주의/입체파라는 용어는 1907-1912년에 파리에서 피카소와 브라크 Georges Braque가 발명한 혁명적인 회화 스타일을 일컫는다. 그들은 인상파 화가 세잔의 풍경 구성에서 기하학적 모티프의 영향을 받았는데 이것이 입체주의의 출발이다. 피카소는 스페인에 있는 동안 아프리카 부족 예술을 접하고 획기적인 걸작 〈아비뇽의 처녀들〉을 그렸다. 세잔의 색면 배합에서 한 발 더 나아가 형태의 분해와 재분배를 시도한 것이다. 이것은 자연주의적 전통과의 단절을 알렸다. 브라크는 1907년 살롱 도톤 Salon d'Automne과 베른헤임 쥔 Bernheim Jeune 갤러리에서 열린 세잔의 전시회에 압도당했다. 피카소와 브라크, 두 사람은 1907년 10월에 만났고 그후 2년동안 시각적 세계를 묘사하는 완전히 새로운 방법인 입체주의를 발전시켜 나갔다. 미술의 본질과 범위를 근본적으로 재정의하고 완전히 새로워졌다.

입체주의는 르네상스가 지배하던 시대의 종말이자 근대미술의 시작을 의미한다. 전통적인 서양미술에 비하여 입체파 회화는 급진적인 성격을 띤다. 분석적 입체파는 후기의 종합적 입체파와는 완전히 다르다. 대상을 여러 각도에서 고쳐보게 되며 갖가지의 모습이 동일 화면으로 재구성되어 가는 것이다.

입체파 이전에는 고정된 관점에서 그림을 그렸다. 선형 원근법의 표

준 규칙(물체가 멀어질수록 작게 표시됨)으로 배경의 깊이를 나타냈다. 키아로스쿠르chiaroscuro, 빛과 그림자를 표시하는 음영 사용 방법으로 채색했다. 장면이나 사물은 특정 시점에 그렸다. 그와 반대로 브라크와 피카소는 대상의 완전한 중요성은 여러 관점에서 서로 다른 시간에 그것을 보여줌으로써 포착할 수 있다고 생각했다. 그들은 하나의 고정된 관점을 버리고 다양한 관점을 사용했다. 그런 다음 서로 다른 관점의 파편으로 재조립하여 완성했다. 같은 물체를 다른 시간에 5장의 다른 사진으로 촬영한 다음, 평평한 표면에 잘라 겹쳐서 다시 조립하는 것과 같다. 시인 아폴리네르는 입체파 그림을 "외과의사가 시체를 해부하는 것처럼"이라고 논평했다. 형태의 분석과 그 질서 있는 배합을 말한 것이다. 파편화와 재배열은 회화가 세계에 대한 주관적인 반응이 만들어지는 물리적 대상으로 간주될 수 있음을 의미한다. 예술적 기법에 관한한, 입체파는 전통적인 원근법이나 조형 없이 어떻게 견고함과 회화적 구조가 만들어질 수 있는 지를 보여주었다.

입체주의 후기에는 피카소와 후안 그리스를 중심으로 종합적 입체주의가 시도되었다. 분석적 입체주의가 해체와 재구성 사이에서 잃어버린 리얼리티를 되찾으려는 동향이었다. 리얼리티 회복이란 요구에 응하여 꼴라주와 파피에꼴레 방법이 생겨났다.

야수파와 인상파가 특정 대상이나 장면에 대한 개인적인 감각을 표현하려고 노력했다면 입체파는 다른 대상과의 관계를 묘사하려고 했다. 입체주의는 20세기 예술 전반에 걸쳐 울려 퍼진 엄청난 창조적 폭발이었다. 1차 세계대전이 끝날 무렵까지 그 과정을 밟았다. 직접적인 영향을 받은 운동 중에는 오르피즘, 정밀주의, 미래주의, 순수주의, 구성주의, 그리고 어느 정도 표현주의가 있다.

二 섹숑 도르Section d'Or Cubist Group (1912-14)

미술에서 섹숑 도르Section d'Or는 파리 기반의 입체주의에서 파생된 20세기 화가 그룹이다. 1912-1914년의 짧은 기간 동안 활동했다. 섹숑 도르는 황금분할을 위시한 기하학적 원리에 입각하여 입체주의를 추진했다. 아인슈타인의 상대성 이론과 앙리 베르그송Henri Louis Bergson의 철학 이론의 직관 요소를 포함하여 더 광범위한 수학적, 과학적, 철학적 문제를 생각했다. 뒤샹Duchamp 형제와 메칭거 Jean Metzinger는 수학적 비율의 중요성을 열렬히 믿었다. 무엇보다도 점묘주의의 창시자인 쇠라에게 깊은 인상을 받았다. 그의 작품에서 그들은 근본적인 수학적 조화인 "개념의 과학적 명확성"을 확인했다.

기하학적 형태에 대한 입체파의 일반적인 관심을 반영했지만 쟈크 비용Jacques Villon과 후안 그리스Juan Gris만이 실제로 그러한 과학적 개념을 그림에 적용했다. 1912년에는 피카소와 브라크를 제외한 거의 모든 입체파를 규합하여 갤러리 라 보에티La Boetie에서 제1회 전시회를 열었다. 전쟁 전의 가장 중요한 입체파 미술 전시회였다. 200점 이상의 그림과 조각품이 전시되었으며 그중 다수는 1900-1912년 동안 관련된 예술가들의 발전을 보여주었다. 이 전시회는 제1차 세계대전으로 중단되고 1921년에 제2회, 1922년에 제3회 전시회까지 그룹 활동을 하였다.

4
삶의 기쁨

인생을 알아가며 세상을 이해하고

노동의 고통과 숭고

장 프랑수아 밀레
괭이를 든 남자 Man with a Hoe(1860 - 1862)

　사랑하고, 짝이 되어 결혼을 하고, 이제는 그 가정을 함께 지켜나가야 한다. 남자가 밖에서 일하고 생활비를 벌어들여오고, 여자는 안에서 집안 살림을 하는 시대는 지났다. 그런 가정 생활의 모습은 구시대의 유물이다. 유물이란 것은 하루 아침에 뚝딱 생성된 것도 아니고, 하룻밤 사이에 무너져 내리는 것도 아니어서 경제활동과 가정 살림의 역할을 남자와 여자로 구분하는 경우가 아직도 곳곳에 남아있다.

　'차별'과 '차이'의 뜻을 제대로 구별하지 못하고 사용하여 예상 밖의 문제가 발생하기도 한다. 그 차이를 근거로 차별이 이뤄져서는 안 된다. 함께 이룬 가정이니 각자의 성향과 조건에 더 잘 맞는 역할을 나누어서 하면 될 것이다. 그러나 우리가 쉽게 감상할 수 있는 '명화'라는 그림들은 남자의 노동을 더 강도 높게 표현한다. 물론 여자의 노동에 대한 그림도 숱하게 많다. 서로의 노동에 대하여 책임을 지우지도 말고, 스스로도 그 책임감에 짓눌리지 않으면 좋겠다.

　여기 너무나도 힘든 노동에 지쳐 있는 한 남자를 보자. 농민 화가 밀레의 그림이다.

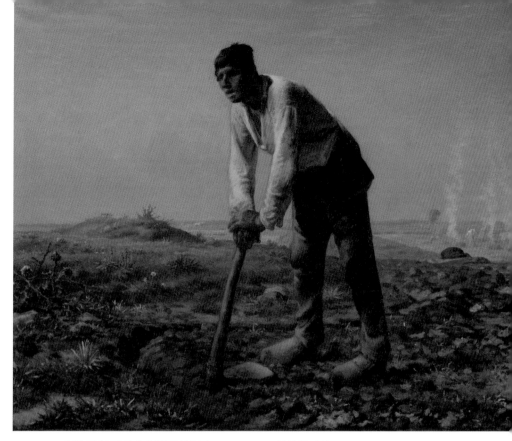

장 프랑수아 밀레, 〈괭이를 든 남자 Man with a Hoe〉(1860-62)
캔버스에 유채, 81.9x100.3cm, 게티센터, 로스엔젤레스, 미국

프랑수아 밀레가 가장 좋아하는 주제인 농부에 대한 그림이다. 죽어가는 어머니를 방문할 돈이 없는 상황에서 그는 평소의 객관성을 벗어나 절망의 쓰라린 마음을 괭이를 든 사나이로 표현했다. 들판에서 고된 일을 하고 잠시 멈춰서 굳어진 허리를 펴려고 애쓰는 모습의 이 그림은 거센 비난과 찬사를 동시에 받았다. 미화된 고전주의 표현에 익숙했던 비평가들은 이 작품의 고통스러운 리얼리즘에 몸서리를 치며 격분했다. 삶에 찌든 남자의 얼굴에 배어있는 고통은 진실된 표현이기 때문에 마음이 불편해진 것이다. 그림 속 농부를 향하여 허수아비처럼 들판 한가운데 뒤틀려 서있는 괴물이라고 비하했다. 파리 부르주아 계급은

그림 속 남자를 야만적이고 무서운 사람이라고 했다.

남자와 괭이를 합치면 하나의 삼각형 모양이 되는데, 땅에 닿은 괭이와 남자의 두 발이 수평선을 유지하여 삼각형 구도의 안정성을 더 확실히 한다. 열린 공간인 배경에 남자보다 큰 물체는 없다. 남자는 화면에서 더 높고 크게 부각되고, 도시인들이 평하는 것처럼 위협적인 느낌을 주기도 한다. 밀레는 인간의 노동에 대한 존엄성을 전달하기 위해 그의 그림에서 여러가지 전략을 사용하는데 바로 이 그림 같은 방법이다. 〈괭이를 든 남자〉는 농민의 곤경에 대한 사회주의 개념으로 해석되었다. 그러나 밀레는 자신이 사회주의자도 아니고 선동가도 아니라고 선언했다. 있는 그대로 그릴 뿐이라고.

밭갈이를 할 때는 쟁기를 사용하는데, 쟁기질을 하려면 먼저 잡초와 돌멩이와 그루터기를 제거해야 한다. 1850년대 프랑스에서는 괭이를 사용하여 이 정리 작업을 했다. 칼날이 삽만큼 넓은 무거운 도구는 사용하기가 매우 힘들고 엄청난 체력이 필요하다. 그림 속 남자도 고된 일에 지쳐 보인다. 표정은 공허해 보이고 사보sabot, 나무 신발를 신은 발이 비스듬히 돌려져 있는 모습은 그가 두 발로 힘있게 서있지 못한다는 표시이다. 괭이 자루에 자신의 무게를 의지하고 있다. 그림을 잘 보면 남자의 얼굴이 그가 파내고 있는 흙과 같은 색이다. 뒤쪽 멀리에는 밭갈이가 끝난 들판이 살짝 보이는데 그 넓이로 보아 꽤 오랫동안 작업을 해왔던 것이다. 이렇듯 〈괭이를 든 남자〉는 프랑스 들판에서 아무 소리도 내지 않고 수고한 수많은 농업 노동자들의 전형이었다. 이 그림은 열심히 일하는 노동자를 기리는 밀레의 방식이다. 밀레의 그림 이후 이에 영감을 받은 미국의 계관시인 에드윈 마크햄Edwin Markham(1852-1940)은 같은 제목의 시 〈괭이를 든 남자〉를 1898년 신년전야 파티에서 낭송하며 발표했다. 시는 괭이에 기대어 일의 무게를 지고 있지만 휴식이나

보상은 거의 받지 못하는 인류의 노동을 묘사한다.

밀레의 그림에서 가정경제를 남자가 책임지던 시대의 힘든 노동에 지쳐있는 한 남자를 보았다. 그럼 현대의 모습은 어떠할까?

18세기 중반에서부터 19세기 초반까지의 산업혁명 시기를 지나며 땅의 소출에 의지하고 살던 농경시대는 많은 변화를 겪었다. 그러나 '먹고 사는 것'은 인류가 벗어날 수 있는 것이 아니다. 농업 노동자들이 산업화된 도시로 떠나면서 일손이 더욱 줄어든 나머지 농민들은 여전히 땅을 의지하며 괭이를 들고 밭을 갈았다. 가정의 형태도 사회의 모습도 많이 바뀌었지만 누군가 노동을 해야 먹고 살 수 있는 것은 변하지 않는 진리와도 같다.

21세기인 지금, 19세기에 그려진 프랑수아 밀레의 〈괭이를 든 남자〉를 소환한 것은 노동해야만 존재할 수 있는 인간임을 다시 한 번 생각해보는 계기를 마련한 것이다. 밀레의 '괭이'는 다양한 다른 연장으로 바뀌었고, 밀레의 '땅'은 다양한 산업현장으로 바뀌었다. 가정경제의 책임자가 아버지에서 아들로 딸로 바뀌기도 하고, 어머니가 가장이 되기도 했다. 이러한 변화 속에서도 가장이 짊어진 삶의 무게는 여전히 가장의 어깨 위에 얹혀 있다. 몇몇의 가족을 거느린 가장이 아니더라도 자기 자신의 삶의 무게는 짊어지고 사는 것이 인간이다. 하물며 식솔이 딸린 가장의 짐이야 오죽하랴.

현대판 '밀레의 괭이'를 들고 힘겹게 사회생활을 하는 가장들에 대한 연민이 느껴지고 가슴이 찡하고 눈물이 난다. 만원 차량에 짐짝처럼 실려서 출근하고, 조미료 범벅의 점심을 먹고, 밤늦게 귀가할 때까지 저녁밥도 못 먹고, 마음에도 없는 사람과 만나 억지 웃음이라도 웃어야 하고, 죽을힘을 다해 일해도 능률이 오르지 않고, 직장에서 가끔

구박을 받고, 사표를 써야지 하고 마음을 굳히면 저녁밥 숟가락 놓기가 무섭게 식구들은 무엇무엇에 돈 쓸 일들을 읊어대고, 그래서 사표는 늘 마음으로만 쓰고, 산에도 가고 싶어, 바다에도 가고 싶어…….

세상은 그렇게 힘겹게 사는 것이다. 우리는 다 그렇게 무거운 짐을 지고 있다. 하루 세끼를 제 시간에 먹고, 평균 대 여섯 시간의 잠을 자고, 칼 퇴근을 하고, 정한 날짜에 어김없이 월급을 받고, 휴일을 빠짐 없이 챙기며 취미생활과 자기계발을 할 수 있는 사람들이 이 사회에서 얼마나 될까? 그런 사람들은 자신들이 얼마나 행복한지 알고나 사는지?

농경시대나 산업화시대나 가정의 생계를 책임지는 사람은 위대하다. 그 사람이 남자이든 여자이든 가장의 어깨는 무겁다. 남들이 부러워하는 일을 하든, 하찮게 여기는 일을 하든, 노동은 신성한 생명의 양식인 것이다. 흔히들 말하기를 책을 읽을 때 '행간을 읽는다'는 표현이 있다. 그 행간처럼 〈괭이를 든 남자〉의 어깨를 짓누르는 보이지 않는 짐을 볼 수 있는 것이 그림 감상의 묘미이다.

자, 눈을 감고 그림을 그려보자. 물론 무대는 현대사회를 배경으로 한다. 그곳에 내가, 아버지가, 아들이, 엄마와 누이가 '밀레의 괭이'를 들고 그림 속 남자처럼 지친 모습으로 서있지 않는가?

그림 속 남자는 잠시 허리를 펴고 쉬는 중이다. 괭이 위에 얹은 손을 보자. 힘줄이 튀어나왔다. 괭이를 쥔 것이 아니라, 손만 얹은 것이 아니라, 온 몸을 괭이 자루에 의지해 버티고 있다. 한참을 굽히고 있던 허리가 쉽게 펴지지 않는 모습이다. 노동의

⟨괭이를 든 남자⟩ 밑그림(1860-1862)
누런 종이 위에 흑백 분필, 28.1x34.9cm

강도를 표현한 저 모습을 보니 사실주의 그림이 실감난다. 화가는 농부의 겉모습만 보고 그린 것이 아니라 얼마나 힘든 일을 하는지 그 속사정까지 다 들여다보고 그린 것 같다.

위 그림은 ⟨괭이를 든 남자⟩ 그림을 위한 밑그림이다. 완성된 그림보다 덜 지쳐 보인다. 흰색 분필로 하늘의 구름과 농부의 셔츠에 하이라이트로 강한 햇빛이 내리쬐고 있다고 알려준다. 스케치는 스텀핑 기법_{부드럽게 톤 다운하고, 짙은 부분과 옅은 부분을 섞거나, 어두운 그림자를 그리는 기법}으로 명암을 나타낸다. 뙤약볕 아래서 땅을 파는 노동이 얼마나 힘든지, 선 채로 쉬고 있는 모습이 안타깝다.

작가 알기

장 프랑수아 밀레 Jean François Millet
1814.10.04 프랑스 그레빌 헤이그 출생, 1875.01.20 프랑스 바르비종 사망

장 프랑수아 밀레, 〈자화상〉(1850)
캔버스에 유채, 45x40cm, 미술사 박물관, 비엔나, 오스트리아

밀레는 농민 주제 그림으로 유명한 사실주의 화가이다. 소작농의 아들로 태어나 어려서부터 들판과 농민을 보고 자랐다. 지역 사제 밑에서 라틴어와 현대 문학에 대한 교육을 받았지만 그림에 재능이 있어 1833년 초상화 화가 뒤무첼Paul Dumouchel과 함께 공부하기 위해 세르부르로 갔다.

1837년 급료를 받아 파리로 이주하여 에콜 데 보자르Ecole des Beaux-Art에서 공부했다. 초기 작품은 푸생Nicolas Poussin의 영향을 크게 받았으며, 주로 초상화와 신화적인 주제를 그렸다. 1840년 살롱 출품작 중 하나가 거부된 후 밀레는 세르부르로 돌아와 1841년 대부분 동안 그곳에 머물면서 초상화를 그렸다.

1849년, 밀레는 파리를 떠나 퐁텐블로 숲의 작은 마을인 바르비종에 정착했다. 그는 농민의 그림을 계속 전시했고 그 결과 사회주의자라는 비난을 받았다.

1850년대 초부터 밀레의 주요 관심사는 농민과 농촌이었고 그의 그림은 노동의 세계를 찬양하는 그림들이었다. 그림들은 19세기의 위대한 풍속화를 대표하며 쿠르베Gustav Courbet의 작품과 함께 회화에서 현대 미술의 첫 등장을 알렸다. 고흐와 쇠라 같은 동료 예술가들의 마음을 사로잡은 것은 그의 그림 솜씨와 그가 평범한 사람들에게 쏟은 관심이었다. 그의 스타일은 자연주의와 종교적 사실주의로 나눌 수 있다. 생존의 문제, 삶과 죽음의 문제가 땅에 의해 결정되는 농민들의 일상적인 풍경을 주요 작업 소재로 삼았다.

밀레는 종교적인 사람이었다. 그에게는 항의의 메시지도, 사회적 재조정을 위한 탄원도 없었다. 땅과 인간의 끊임없는 투쟁에서 사회적, 정치적인 의미가 아니라 주로 종교적인 의미를 보았다. 그는 하나님의 사람이었다. 그의 목적은 고된 노동의 슬픔 속에서 삶의 아름다움을 보

여주는 것이었다. 밀레는 그가 파리의 미술학교에 가기 전에 할머니가
하시던 말씀을 늘 기억했다.

"기억해라, 장 프랑수아,
너는 예술가이기 이전에 기독교인이다.
새들이 얼마나 오랫동안 신의 영광을 노래해왔는지 안다면
그림을 그려라, 영원히 그려라,
그리고 심판의 나팔이 울리기 직전이라고 생각해라."

이 말은 그의 기억에 선명하게 새겨져 있었다. 자연을 그리고, 자연
의 한 부분인 인간을 자연 속에 그리고, 밀레는 그 모든 것을 화폭에 사
실대로 옮겼다.

1849년 파리에서 콜레라가 창궐하자 조각가 샤를 에밀 자크의 조언
에 따라 퐁텐블로 숲 근처의 바르비종으로 이사하여 평생을 그곳에서
살았다.

미술사 맛보기

바르비종파 Barbizon School

19세기 초 프랑스에서 풍경화는 보수적인 아카데미에서 전통 미학적 규범에 따라 르네상스와 고전 예술가를 모방했다. 신고전주의가 선호하는 인물과 풍경의 양식화 되고 이상화 된 묘사에 대한 반발로 자연주의 회화가 나타났다. 화가들은 전통적인 파리의 기득권과 부르주아 후원자들이 선호하는 낭만적이고 허구적인 풍경을 거부하기 시작했다. 1824년 파리 살롱에서 열린 컨스터블의 전시회는 프랑스에서 새로운 장르를 선보였다.

예술가들은 파리 외곽으로 여행을 떠났다. 퐁텐블로 숲은 가장 인기 있는 여행지였다. 한때 지도에 표시되지 않은 왕과 왕실 사냥단의 보호구역 퐁텐블로 숲은 파리에서 기차를 타고 가기 쉬워 여가를 위한 안식처가 되었다. 이미 1820년대부터 예술가들이 오베르주 여관에서 숙박하며 여행을 시작한 곳은 바르비종이었다.

몇 년 후, 인상주의에 가려진 이 선구적인 자연주의 화가들은 '바르비종파'라고 불리게 되었고, 예술적 자유의 상징이 되었다. 그림은 사실주의 또는 자연주의 경향을 보이며 자연에서 직접 그림을 그리고, 고전 회화 형식을 포기했다. 많은 작품에는 인물이 포함되어 있지만 대부분은 서사가 없고 풍경 자체가 작품의 주요 소재를 형성한다. 삼림지대, 농민, 가축의 시골 이미지 중 일부는 네덜란드 17세기 그림에서 영감을 받았다. 밀레의 경우에는 학문적 예술의 많은 규범을 무시하고 농촌 노동자에 초점을 맞추고 자연주의의 개념을 인간의 형태로 확장했다.

바르비종 화가들은 젖은 물감 위에 물감 칠하기, 앉은 자리에서 캔버

스 완성하기, 빛이 풍경에 미치는 영향에 집중하기 등 다양한 기법을 시도했다. 빛나는 광도, 흙빛 색상, 풍부한 색조 대비가 특징이다. 이러한 실험은 바르비종을 여행한 인상파 화가들의 작업에 지대한 영향을 끼쳤다. 퐁텐블로 숲은 초원 습지 협곡 모래 공터가 있는 42,000에이커의 울창한 숲이다. 테오도르 루소Theodore Rousseau는 나폴레옹 3세에게 숲의 나무가 대대적으로 파괴되는 것을 막아달라고 호소했고, 1853년 황제는 예술가들이 아끼는 거대한 참나무를 보호하기 위해 보호구역을 설정했다.

화가들에게 바르비종은 단순한 장소 그 이상이었다. 포괄적인 모티프였다. 영감을 주고 보살핌을 주는 숲이었다. 바르비종의 예술가들은 인상파 화가들이 새로운 금속 튜브 안료를 가지고 숲과 들판을 밟기 훨씬 전에 회화적 '사실'에 이르는 자연 풍경을 보여주었다. 풍경화는 더 이상 역사화에 종속되지 않게 됐다. 만들어가는 역사였다.

二 외광파, 앙 플랭 에르En Plein Air, 플레네리즘Pleinairisme

도로교통이 잘 정비되고 기차가 다니게 되자 인상파 화가들은 야외에서 작업을 했다. 바깥의 빛 아래서 그린다하여 외광外光파라고 한다. 주로 인상파 화가들이 외광파였지만 그 이전에 영국 화가 콘스터블과 터너가 자연채광 아래서 그린 외광파 선구자이다.

실내 또는 야외 풍경화는 자연에서 얻은 스케치에 특별한 가치를 부여한 낭만주의자들(1789-1830)과 함께 시작되었다. 플랭에르En plein air / Plein air painting 이론은 앙리 발랑시엔Pierre Henri de Valenciennes이 출판한 논문 〈실용적인 관점의 요소〉에서 처음 언급됐다. 이 논문에서 발랑시엔은 풍경 화가가 자연에 대한 전문적인 관찰자가 되어야 한다고 주장하고, 야외에서 유화 연구를 할 것을 촉구했다.

스튜디오 페인팅과는 달리 화가는 날씨와 빛의 변화를 더 잘 포착할 수 있었다. 빛을 그리려는 열망은 튜브 물감과 이젤의 발명으로 특히 프랑스에서 발전했으며 1830년대 초 자연광을 이용한 바르비종 회화파가 큰 영향을 미쳤다. 아뜰리에 인공조명에서 그린 그림이 주로 다갈색인데 반해 외광파 작품들은 풍경의 색이 더 밝다. 감각적 현장에 대한 사실적 묘사, 풍경화를 신화화하거나 허구화하는 것에 대한 거부, 기뻐하는 주인이 아니라 창조적이 노동자로서의 예술가 생각을 그대로 표현했다.

가장 두드러진 특징은 색조, 색상, 느슨한 붓놀림, 형태의 부드러움이다. 잔디의 특정 질감이나 강 굴곡의 모양과 같은 세부 사항을 포착하기 위해 종종 사진을 사용하지만 대부분의 화가는 사진을 보고 색칠하는 것을 멀리했다. 야외에서 그림을 그릴 때, 맑고 화창한 날에는 태양, 푸른 하늘, 조명된 물체의 반사광이 그림에 작용한다. 흐린 날에는 구름층이 햇빛을 확산시켜 빛과 그림자의 극적인 대조 없이 실제 색상으로 형태를 칠할 수 있다.

우리들의 행복한 결합

가정을 이루고, 가족들의 생활을 위하여 힘든 노동을 하고, 인생은 그렇게 조금씩 여물어 간다. 언젠가부터 잊은 듯하던 사랑의 감정이 문득 "나 여기 있다."하고 고개를 내밀 때가 있다. 그럴 땐 "아하, 그렇지, 사랑이란 것이 있었지, 아직 거기 있네."하고 얼굴 내민 '사랑'을 봐줘야 한다. 외면하면 안 된다. 사랑은 그와 나에게만 있는 것은 아니다. 누구에게나 다 있는데 그 모양이 하도 다양하여 '사랑은 이런 것'이라고 정의할 수 없다. 비슷비슷한 것 같기도 하고, 천차만별인 것 같기도 하고, 누가 감히 자신만만하게 사랑을 정의할 수 있을까.

수 세기를 지나오면서 많은 예술가들이 사랑에 대해 글을 썼고, 노래를 했고, 그림을 그렸다. 그들은 사랑을 어떻게 표현했는지 한 번 들여다보자. 책을 읽으면 설명이 가장 잘 된 것 같지만 이해하기로는 좀 아리송하고, 음악을 들으면 감정이 출렁거려서 판단력이 흐려진다. 그림은 눈으로 확인하는 것이니 참 쉬울 것 같아도 설명이 부족하다. 우리의 상상을 덧붙여가며 파올로 베로네제의 〈사랑의 알레고리〉에서 사랑의 모습을 살펴본다.

사람들은 '사랑'이라 하면 어떤 단어들이 떠오를까? 신뢰, 진실, 영원불변, 불멸, 열정 등 여러 단어들이 생각난다. 베로네제는 부

정Unfaithfulness, 경멸Scorn, 존경Respect, 행복한 결합Happy Union이라는 네 가지 감정을 주제로 택했다. 원래 제목이 무엇이었는지는 정확하지 않고, 1727년에 지금의 제목을 붙인 것이다. 그림 속 건축적 요소가 기울어져 있는 이 그림들은 비스듬한 원근법을 사용한 천장화라는 것을 알수 있다. 보는 사람의 머리 바로 위에 있는 것 같은 극단적 왜곡을 피하면서 그림 아래 비스듬한 곳을 축소 각도로 잡았다. 보기에 어색해 보이는 것은 천장에 있어야 할 그림을 벽에서 보기 때문에 생기는 불편이다.

네 개의 그림을 맞춰보면 천장에서 서로 연결하는 편리한 대각선으로 구성됐는데 이에 대한 다른 의견도 있다. 하나의 천장이 아니라 스위트 룸을 이룬 4개의 방을 위해 그린 것이라는 주장이다. 각각의 그림에서 그림자를 보면 빛이 다 같은 방향에서 들어온다.

이 그림 속 인물들을 보자. 마치 조각처럼 입체감이 난다. 베로네제는 아버지에게서 석공 훈련을 받다가 화가가 되었는데 그래서인지 그림을 그릴 때에도 조각 방식으로 사물이 3차원인 것을 생각하고 그린다고 한다. 4개의 그림의 평평한 회색 배경은 스몰트산화 코발트로 착색된 분쇄 유리로 만든 파란색 안료를 사용했는데 코발트 블루의 빛을 잃고 회색으로 변색됐다. 이 그림에 대한 베로네제의 펜과 잉크로 된 인물 연구 시트는 뉴욕메트로폴리탄 미술관에 있다.

1. 부정(Unfaithfulness)

벌거벗은 여인이 양쪽 남자들의 손을 동시에 잡고 있다. 자세히 보면 왼쪽 손에는 쪽지가 쥐어져 있는데, 일반적으로 보기는 어렵지만 연구자들이 과학적인 방법으로 관찰한 결과 'Ch../mi'라는 빨간색 글자가 써있고 이는 '소유'를 뜻하는 'che/uno possede'라고 한다. '누가 나를

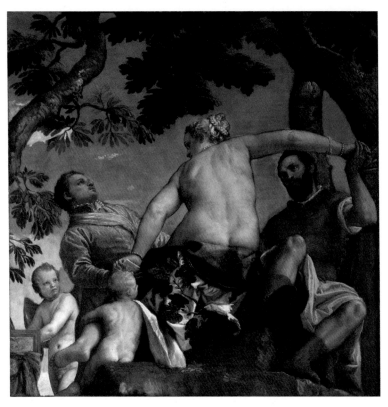

파올로 베로네제, 〈사랑의 알레고리-부정〉(c.1575)
캔버스에 유채, 189.9x189.9cm, 런던 국립 미술관, 영국

소유하는가' 또는 '남자가 한 명 있는 여자'를 의미한다고 한다.

여자와 같은 포즈로 등을 보이고 있는 아이는 여자의 다리를 잡고, 이 여자는 양쪽의 남자와 아이에게 안겨있는 모습이다. 〈부정〉은 결혼의 속임수를 말하기보다는 구애를 받은 대상의 우유부단함을 나타내는 것 같다. 다른 그림 〈행복한 결합〉에 있는 남자는 이 두 남자들이 아니니까 말이다.

오른쪽 남자의 적갈색 재킷과 부츠는 색소 저하 때문에 원래 조형의 많은 부분을 잃어버렸고, 큐피드의 날개 색상이 변색됐다. 녹색 잎의 구리수지산염 중 일부가 살색으로 산화된 것이다.

파올로 베로네제, 〈사랑의 알레고리-경멸〉(c.1575)
캔버스에 유채, 186.6x188.5cm, 런던 국립 미술관, 영국

2. 경멸(Scorn)

이 그림은 시리즈 중에 가장 해석하기 어려운 그림이다. 벌거벗은 남자가 두 개의 조각으로 장식된 건물의 폐허 위에 누워있다. 남자의 무릎 위쪽에는 사티로스Satyr, 반인 반수 조각이 있고, 그림 오른쪽에는 팬파이프를 들고 있는 조각이 있다. 고전 신화에서 이러한 생물은 섹슈얼리티와 관련이 있다. 큐피드는 남자의 가슴에 서서 활로 그를 때리는데 활시위가 끊어져있다. 그림에서 이 광경을 바라보는 두 명의 여성도 있다. 하나는 옷의 앞섶을 풀어헤친 형태로 정욕과 육체적 사랑을 상징하

고, 다른 하나는 옷을 입고 있는데 이는 순결한 사랑을 상징한다. 왼쪽 여성이 안고있는 작은 동물은 어민ermine, 북방족제비이다. 어민의 털은 계절에 따라 바뀌는데 여름엔 등쪽이 갈색, 배쪽은 흰색이다. 겨울털은 모두 흰색이고 꼬리 끝만 까맣다. 두 여성은 사람의 욕망과 헌신을 은유하는 동시에 사랑과 욕망이 따로 나뉘기도 하는 양가적인 면으로 이해할 수 있다. 그림의 제목과 묘사를 바탕으로 보면 욕망과 헌신의 갈림길을 묘사한 것이다.

3. 존경(Respect)

큐피드는 군복을 입은 남자를 침대에서 자고 있는 벌거벗은 여자 쪽으로 끌고 있다. 그림에는 나타나지 않지만 남자는 그림 밖 누군가에게 끌려가는 것 같다. 남자는 동시에 양쪽 방향으로 끌려가고, 그의 일그러진 자세는 그의 딜레마를 암시한다.

이 그림의 주제는 성적 유혹과 구속에 관한 것이다. 남자는 유혹을 받지만 여자가 잠들어 있다는 이유로 유혹에 넘어가지 않는다. 상대 여성에 대한 신의를 지키며 유혹을 참는 남자의 이야기이다. 남자의 머리위 아치는 모자이크로 장식되었는데 성적 충동의 자제를 상징하는 '스키피오의 대륙' 장면이다. 기원전 3세기 제2차 포에니전쟁BC 218-201, 카르타고와 로마 사이의 전쟁에서 군 지도자 스키피오 아프리카누스는 여성 포로에게 손대지 않고 가족에게 돌려보냈다. 여성의 약혼자 알루시우스는 그 후로로마의 지지자가 되었고, 스키피오 이야기는 르네상스 시대로부터 그이후 문학, 시각예술, 오페라에서 많이 등장한다.

파올로 베로네제, 〈사랑의 알레고리-존경〉(c.1575)
캔버스에 유채, 186.1x194.3cm, 런던 국립 미술관, 영국

4. 행복한 결합(Happy Union)

부부 사이의 결합은 미덕을 상징하는 월계관과 평화를 상징하는 올리브 가지로 상징된다. 소년이 여자에게 붙인 금 사슬은 아마도 결혼을 의미하는 것 같다. 회화에서 개는 충실함, 충성심의 상징이다. 남자는 손목에 여러 번 감은 얇은 금 사슬을 차고 있다. 금 사슬은 아마도 결혼을 의미하는 것 같다. 지구 모형의 돌과 풍요의 뿔이 놓여 있고 그 위에 앉아있는 여자는 평화(올리브 가지)와 풍요를 보장하는 미래를 나타낸다.

비록 지금은 불분명하지만, 사랑의 네 가지 알레고리의 의미는 의심

파올로 베로네제, 〈사랑의 알레고리-행복한 결합〉(c.1575)
캔버스에 유채, 187.4x186.7cm, 런던 국립 미술관, 영국

할 여지없이 원래 그려진 곳의 위치와 그곳을 사용하던 사람들과 관련
이 있을 것이다. 이 그림은 1648년 프라하의 신성로마제국 황제 컬렉
션에 기록되어 있다. 프라하 성을 위해 신성로마제국(1552-1612) 황제
Rudolph 2세가 의뢰했다고 추정한다. 그림 속 네 장면은 순서가 정해져 있
는 것은 아니고 스토리가 연결되는 것도 아니다. 〈행복한 결합〉에 등장
하는 남자는 다른 장면에는 없다. 이 그림들은 사랑의 다양한 속성, 또
는 행복한 결합으로 절정에 이르는 사랑의 여러 단계를 그린 것 같다.

살아가면서 가끔은 '사랑이란 무엇일까'를 생각해본다. '사랑'에 대한 수식어가 시간의 흐름만큼 늘었다. 그러나 '사랑'이란 명제는 너무 어려운 주제라 그 언어들을 한 번에 엮기에는 역부족이다. 좋은 방법이 없을까?

1920년대 예술계에서는 '자동기술법'이라는 움직임이 있었다. 초현실주의 화가들이 형식에 얽매이지 않고 무의식중에 떠오른 생각들까지도 화폭에 옮기는 것이다. 글쓰기에서 자동기술법을 시작한 프랑스 시인들은 프로이트 정신분석 이론의 영향으로 정신적 연상들을 글로 옮겼다. 시인 앙드레 브르통André Breton, 폴 엘뤼아르Paul Éluard가 주로 자동기술법을 시험했다. '사랑'에 대하여 자동기술법을 시도해본다.

첫 번째 알레고리

상서로운 바람결에 작은 씨앗 하나 실려와 가슴 속에 콕 박혔다. 한동안 깊이 숨어서 심장 가까운 곳을 간지럽히더니 움이 텄다. 뾰족이 고개를 내민 싹이 눈록 색(새로 돋아난 어린잎의 색)으로 방긋 웃는다. 보드라운 빗물에 몸을 적시며 느리게 자라더니 어느 날 더 이상 감출 수 없는 나무가 되어버렸다. 녹아내릴 것 같은 열정 속에 쑥쑥 자라던 나무는 향내 진동하는 꽃 송이를 불쑥불쑥 내밀곤 함박웃음을 웃었다. 꽃 진 자리에 맺힌 풋풋한 열매는 햇살과 눈맞춤으로 발그레해지더니 차츰 영글었다. 시간이 지나 농익은 과일향이 바람 타고 멀리멀리 퍼져 나갔고, 모두들 마법에 걸린 듯 몽롱해졌다. 아, 이것이 사랑이야! 사랑은 이런 거지!

두 번째 알레고리

사랑했다. 지고지순한 사랑이었다. 그 동안 가졌던 어떤 소유물보다

더 값진 최고였다. 욕심이 자라면 죄가 된다는 진리가 증명되는 순간이 왔다. 소유욕은 독점욕으로 바뀌어 사랑은 괴물의 얼굴을 하고 덤벼들었다. 검질긴 올가미에 얽혀 바둥거려도 풀려날 수 없다. 독점욕은 편집증으로 발현되고, 그것은 의심에 의심을 더하여 파멸의 구렁텅이로 빨려 들어간다. 더 이상 사랑이라는 말을 빌려 쓸 수 없게 되었다. 경멸의 언어들이 폭포수처럼 쏟아진다. 무릎 꿇은 괴물이 나락 속에 함몰된다. 무저갱 속으로 녹아 들어갔다. 이것은 사랑이 아니다! 사랑이란 말을 함부로 쓰지 말라!

'사랑을 정의하라.' 이런 숙제는 내는 게 아니다. 많고 많은 그 답을 다 읽을 수도 없고, 정오正誤를 채점할 능력도 없다. 베로네제가 택한 주제에는 못 미치는 사랑의 2가지 알레고리를 써봤는데 이것은 자동기술법을 빙자한 '아무말 대잔치'일 뿐이다. 이제 '사랑'처럼 어려운 글을 쓸 때는 AI에게 생각나는 단어들을 다 말해주고 "너 이걸로 글 하나 완성해."하고 명령을 하면 될 것이다. 그런데 안타깝게도 내겐 심복 AI가 없다.

그림 스케치

〈사랑의 알레고리〉 4개 주제의 완성작품에는 이 스케치의 인물, 포즈, 시점의 장면들이 뒤섞여있지만 이 스케치의 모든 디자인 요소들을 활용했다. 오른쪽 위에는 〈행복한 결합〉의 스케치이고 바로 아래에는 피아노 형태의 악기 두개가 있다. 위의 것은 앞에서 본 모습이고 아래 것은 열린 상태인데 푸토putto, 통통하고 날개 달린 어린아이, 큐피드를 상징함가 연주하고 있다. 이 푸토는 '부정'의 왼쪽 아래에 그려져 있다.

〈행복한 결합〉의 스케치와 완성작의 방향이 서로 다른 것처럼 같은 그림을 다양한 각도에서 연구한 베로네제는 점토 모형을 만들어 스케치와 완성작을 연구했을 것이다.

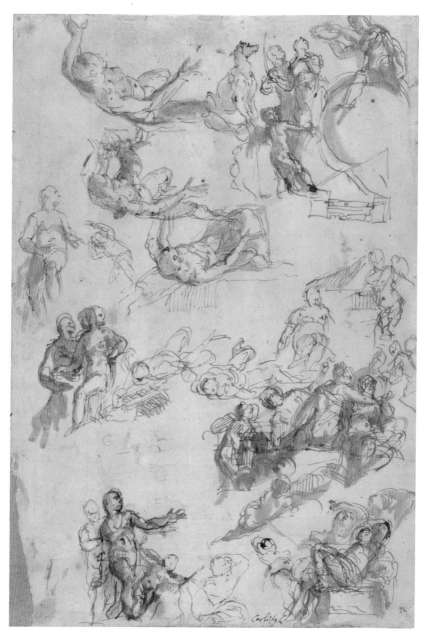

〈사랑의 알레고리를 위한 연구 Studies for The Allegories of Love〉(1570-75)
갈색잉크, 펜, 32x22.2cm, 메트로폴리탄 미술관, 뉴욕, 미국

작가 알기

파올로 베로네제 Paolo Veronese
1528. 이탈리아 베로나 출생, 1588.04.19 이탈리아 베니스 사망

파올로 베로네제, 〈자화상〉(c.1558-63)
│ 캔버스에 유채, 63x51cm, 에르미타시 미술관, 상트페테르부르그, 러시아

　베로네제는 비소네 출신의 조각가 가브리엘레 칼리아리의 아들로 베로나에서 태어났다. 그의 본명은 파올로 칼리아리 Paolo Cagliari 이나 출생지인 베로나 뒤에 베로네제라는 이름이 추가되었다. 그는 베로나에서 첫 예술 교육을 받았다.

　1548년 만토바로 이사하고, 만토바 대성당에 여러 프레스코화를 그렸다. 1555년 그는 베네치아에 정착했다. 베로네제의 작품은 극적이고

다채로운 베네치아 매너리즘 스타일이 특징이다. 티치아노와 틴토레토와 함께 그는 베네치아 후기 르네상스 시대의 위대한 세 거장 중 하나다.

그의 프레스코화의 거의 모든 곳에는 개가 나타난다. 사교적이고 즐겁고 유쾌한 장면을 좋아하는 그의 회화는 종교 재판 문제를 일으키기까지 했다. 1573년에 도미니크회 수도사를 위해 그린 〈최후의 만찬〉은 종교 재판관들이 불경하다고 격노했다. 베로네제는 '시인과 광대가 취하는 것과 동일하다'며 화가들의 권리를 주장했다. 그는 결국 그림 자체는 수정하지 않고 제목을 〈레위가의 만찬〉으로 바꿨다.

그의 작품의 특징은 라파엘로와 베네치아 중부 이탈리아 전통에 의한 조화와 구성적 응집력이다. 다단계 설정과 극적으로 가파른 원근법을 사용한 천장 그림으로 유명하다.

일생동안 베로네제는 빌라와 궁전의 복잡한 프레스코 장식부터 대규모 제단화, 작은 신앙 그림, 초상화, 다양한 형식의 신화적·역사적·우화적 그림에 이르기까지 300점이 넘는 작품을 제작했다. 그의 가장 유명한 그림은 〈가나의 혼인 잔치〉이다. 파리 루브르 박물관에서 가장 큰 작품이 바로 베로네제의 그림이다. 1756년 나폴레옹의 군대는 베로네제의 작품을 다른 베네치아의 옛 거장 것보다 두 배나 더 많이 가져갔다. 거대한 전리품인 1563년 작품 〈가나의 혼인 잔치〉는 현재 루브르 박물관에 걸려있다. 크기가 무려 677 x 994cm나 된다.

베로네제는 베네치아에서 폐렴으로 사망했고, 도르소두로의 산 세바스치아노 교회에 묻혔다. 그곳에서 그의 가장 아름다운 작품 중 일부를 감상할 수 있다.

플랑드르 바로크 양식의 거장 루벤스와 18세기 베네치아 화가들, 특히 조반니 티에폴로Giovanni Battista Tiepolo에게 베로네제의 색채와 원근법은 없어서는 안 될 출발점이 되었다.

미술사 맛보기

매너리즘 Mannerism
(c.1520-1600)

16세기 초 르네상스 후기, 종교개혁으로 카톨릭 교회의 세력이 약해졌다. '면죄부' 판매 수익금이 성 베드로 대성당 건축으로 흘러 들어가 교황권의 도덕적 종교적 타락이 논쟁이 되었다. 과학의 발견과 발전, 세계 여행, 아메리카 대륙의 발견, 급진적 철학 사상의 출현 등 큰 변화가 일어났다. 개신교의 영향력은 커지며 카톨릭 교회는 어려움을 겪었다. 종교적 혼란은 미술계까지 영향이 미쳤다. 위기 상황에서 새로운 양식이 출현되었다.

15세기 이탈리아 회화는 훌륭하게 계산된 비율로 그려졌었다. 그림의 어느 한 측면이 다른 측면을 지배하지 않으며 모든 부분이 전체와 관련되어 있는 구도였다. 모든 도형이 완벽하게 들어맞는 수학적 법칙에 기초했다. 조화와 균형의 엄격한 르네상스의 규범을 새로운 시대의 화가들이 따르기에는 너무 어려웠다. 화가들은 예술의 형식과 규칙을 새롭게 구성했다. 세련됨을 의미하는 이탈리아어 '마니에라maniera'에서 파생된 '마니에리스모manierismo', 영어로 일명 '매너리즘' 시대가 열렸다. 매너리즘 시대는 조화와 균형의 르네상스 미술의 원칙을 버리고 색과 사물로 가득 찬 구성을 선보였다. 그림 속 소재들은 르네상스 회화보다 더 인공적이고 덜 자연주의적으로 묘사됐다.

새로운 양식인 매너리즘 회화는 감정주의, 길쭉한 인물, 긴장된 자세, 비정상적 규모의 효과, 조명과 원근감, 생생하고 화려한 색상과 같은 속성으로 표현된다. 인간의 모습은 긴장되고 과장된 포즈, 드라마틱하고 표현력이 풍부한 표정, 이국적인 의상, 부드러움과 굴절이 번갈아 나타나는 화려한 라인이 그들의 작품에서 두드러진다.

초기 매너리즘(c.1520-35)은 '반 고전적' 또는 '반 르네상스' 스타일로, 라파엘로와 미켈란젤로의 작품을 이상으로 삼는다. 기술적인 성취의 시기이기도 하지만 형식적이고 연극적이며 지나치게 양식화된 작품의 시기이기도 하다. 이후 복잡하고 내향적이며 지적인 스타일, 세련된 전성기 매너리즘(c.1535-80)으로 발전했다.

매너리즘 화가들은 누드, 에로티시즘, 또는 반대로 예외적인 금욕주의로 그렸다. 조명 효과와 비표준 원근법이 널리 사용되었고, 색상은 밝고 생생하며 파란색과 분홍색 음영의 조합으로 화려했다. 신화와 종교, 누드와 우울한 풍경, 사실과 우화를 종합했고, 주제의 이념은 미흡했지만 화가의 기교는 두드러졌다.

미켈란젤로Michelanglo, 틴토레토Tintoretto, 엘 그레코El Grecco, 파르미자니노Parmiganino의 그림이 매너리즘 회화의 예가 된다. 회화의 매너리즘은 1600년 초반까지 지속되어 바로크 양식 형성의 기초가 되었다.

넘실거리는 생의 프리즈 ————————

에드바르 뭉크
삶의 춤 The Dance of Life(1899 - 1900)

사람들이 인생을 이야기할 때 항해에 비교할 때가 많다. 바다를 헤치고 나아가는 길에 늘 순풍만 있는 것이 아니고 거센 폭풍우도 만날 수 있듯이 인생도 그러하다는 뜻이다. 먼 바다로 나가는 것은 누구나가 다 꾸는 꿈이지만 정작 출발을 하면 알 수 없는 문제들이 물결치는 대로 출렁댄다. 가볍게 통과하기도 하고, 파도 속으로 빨려 들어가기도 하는 것이 항해이듯, 사람들은 길고 긴 인생길을 항해에 비교한다. 학창시절, 연애, 직업, 결혼, 출산, 정답도 아닌 이 순서에 적응하며 나아가는 삶은 환희와 절망의 불연속선을 그린다. 때로는 덩실덩실 춤을 추기도 하고, 때로는 무기력하게 흐느적거리기도 하는 우리네 삶의 몸짓들을 살펴본다.

깊은 우울 속에 침잠하며 그림으로 자신의 삶을 표현했던 뭉크의 〈삶의 춤〉을 보자. 달빛이 바다표면에 떠있는 그런 밤 해변의 모습이다.

노르웨이가 낳은 화가 뭉크의 〈삶의 춤〉이다. 이 그림에는 마치 장편소설 같은 이야기가 숨어있다.

빨간 드레스를 입고 춤추는 한 쌍의 커플과 그림 양쪽에 서 있는 흰색과 검은 옷의 여성 둘이 첫 눈에 들어온다. 남자의 다리까지 휘감은 빨간 드레스는 부드러운 물결처럼 율동감이 있고, 그들은 가만히 서서

에드바르 뭉크, 〈삶의 춤 The Dance of Life〉(1899-1900)
캔버스에 유채, 125x191cm, 노르웨이 국립 미술관, 오슬로, 노르웨이

서로의 눈을 응시하고 있다. 그림 왼쪽에는 하얀 드레스를 입은 젊은 여성이 있는데 흰색은 천진함, 순결, 젊음을 상징한다. 시선을 오른쪽으로 향하면 검은색 드레스를 입은 여성이 서있다. 검은색은 슬픔, 죽음, 질투를 상징한다.

이 그림에서 뭉크는 인물의 윤곽선을 다르게 사용하여 세 여성을 구별한다. 왼쪽 여성은 생생한 스트로크로 둘러싸여 있고, 가운데 여성의 테두리는 사람과 배경의 경계를 유연하게 넘나들며 넓은 선으로 채색했다. 오른쪽의 검은 여성은 각지고 단단한 선으로 윤곽을 그렸는데 왜 이렇게 세 여인들을 구별했을까? 물론 각각 상징하는 의미가 다르기 때문이다. 드레스 색깔이 상징하듯이 왼쪽 여인은 젊음과 순진한 인생의 시작을 알린다. 가운데는 사랑에 빠진 여인, 생의 한 가운데 있음을 뜻하고, 오른쪽 검은 옷의 여인은 인생의 끝에서 느끼는 늙고 외로움을 나타낸다.

뭉크가 다섯 살 때 어머니가 폐결핵으로 돌아가셨고 누이도 그렇게 잃었다. 사랑하는 여인과의 관계도 순조롭지 못했다. 사람들은 이 그림의 시작(왼쪽) 부분은 누나, 중간은 어머니, 끝(오른쪽) 부분은 연인이라고 생각한다. 그러나 사실을 뒷받침할 근거는 아무것도 없다.

다른 해석도 있다. 뭉크의 사생활, 개인적인 연애사와 맞물리는 해석이다. 뭉크의 첫 사랑 여인은 유부녀 밀리 타우로브Millie Thaulow이다. 첫키스를 바친 그녀에 대한 사랑은 순정의 첫사랑이었다. 1885년 여름휴가 때 만나서 열정적인 연인이 되었지만 1880년대 후반에 헤어졌고 이별의 고통은 평생 동안 뭉크를 따라다녔다.

뭉크는 새로운 연인 툴라 라슨Tulla Larsen과의 연애도 실패한다. 첫사랑을 잃은 뭉크는 여성에 대해 냉소적이었고, 라슨은 열정적인 여성이었다. 뭉크의 냉담함에 툴라는 죽어버리겠다고 자신에게 권총을 겨누고, 그를 말리던 뭉크는 손가락에 총상을 입었다. 이런 연애사 때문에 사람들은 〈삶의 춤〉이 뭉크 자신의 이야기라고 한다. 가운데 있는 남자가 뭉크인데 첫사랑 밀리와 춤을 추고 있다고 한다. 툴라는 그림 왼쪽에서 뭉크의 사랑을 갈구하고, 오른쪽에서 뭉크에게 거부당한 모습으로 서 있다는 것이다. 이런 해석은 뭉크의 일기에서 단서를 찾아볼 수 있다.

> "나는 나의 진정한 사랑, 그녀에 대한 기억과 함께 춤을 춥니다. 미소 짓고 있는 금발의 여성이 사랑의 꽃을 받고 싶어 하지만 스스로를 받아들이지 않습니다. 그리고 다른 쪽에서는 내가 그녀에게서 거절당했을 때 춤을 추고 (중략) 거절당하는 커플에 괴로워하는 검은 옷을 입은 그녀를 볼 수 있습니다." *

* 1992년 런던 내셔널 갤러리 뭉크 전시회 때 뮐러 웨스터만 아이리스가 에세이에서 인용한 번역문. 메모의 일부를 의역했다.(저자 주)

또 다른 해석이 있다. 세 여인이 다 툴라라는 설이다. 가운데 커플이 뭉크와 툴라인데 둘은 마주하면서도 눈을 맞추지 않고 있으며 이는 심리적으로 멀리 떨어져 있음을 상징한다. 왼쪽의 툴라는 순진하게 가운데 커플의 행복을 바라보고, 오른쪽의 툴라는 사랑의 결과를 예견하고 있다는 해석이다. 이 춤은 결국, 삶의 춤이 죽음의 춤으로 바뀌는 마지막 단계를 나타낸다. 전경에 배치한 인물들은 창조적인 삶, 예술적 삶, 생물학적 삶이 끝난 이미지를 형성하고 있다고 할 수 있다.

이 그림은 뭉크의 〈생의 프리즈Frieze of Life〉라는 시리즈에 속한다. 뭉크는 자신의 노트에 이렇게 썼다.

> "그들 사이로 굽이치는 해안선이 휘어져 있고
> 그 너머에는 바다가 있고, 나무 아래에서는 온갖 복잡한
> 슬픔과 기쁨을 안고 삶이 계속됩니다." *

프리즈의 3대 테마인 사랑, 불안, 죽음이 가장 명확하게 표현된 〈삶의 춤〉은 이 시리즈의 핵심 작품이라고 할 수 있다. 〈삶의 춤〉에 대한 다양한 해석의 가능성은 뭉크가 자신의 사생활을 밝힘으로써 더욱 활발히 진행되었다. 뭉크 그림의 보편적인 상징과 가치를 창조하기 위한 노력의 결과라고 할 수 있다. 프리즈는 건물의 외벽 윗부분에 있는 띠 모양의 장식으로 실내에도 적용된다. 뭉크가 발견한 삶의 프리즈는 과연 무엇이었을까? 어머니를 일찍 잃고, 어머니처럼 의지하던 누이도 죽어 우울증에 시달리던 뭉크의 프리즈는 어두운 무채색일 것이다. 그는 작품을 통하여 자신의 삶의 프리즈를 표현했다. 〈절규〉, 〈마돈나〉

*

 ❙ Frieze of Life

〈뱀파이어〉, 〈멜랑콜리〉, 〈병실의 죽음〉 이러한 작품들은 뭉크의 삶을 마치 건물의 프리즈처럼 가로지르며 펼쳐놓는다.

뭉크에 대한 자료들을 공부하던 중 여행을 간 적이 있다. 바닷가에서 거리를 가늠하기 어려운 먼 수평선을 바라본다. 햇살이 가득한 낮에는 뽀오얀 수평선이 아른아른하고, 해질녘에는 하늘가 바다의 경계가 더 뚜렷이 보인다. 계속 뭉크를 생각하고 있었다. 만약에 뭉크가 노르웨이의 피오르드가 아닌 넓고 탁 트인 바다를 바라보며 살았다면 그의 우울은 씻겨지지 않았을까?

오래 전 노르웨이 산길을 여행하며 만났던 빨간 지붕의 작은 집들, 그런 집을 지나며 이런 생각이 들었다. 저 집에 살고 있는 사람은 얼마나 저 집을 떠나고 싶어할까. 밤마다 꿈 속에서 낯선 도시를 헤매겠지. 아침이 되면 명멸하던 도시의 불빛은 사라지고 사방이 꽉 막힌 작은 방에 갇혀있는 자신을 발견하겠지. 도시로 나간 사람은 저 작은 집을 얼마나 그리워하고 돌아오고 싶어할까. 도시의 어느 한 구석에서 밤마다 저 작은 집을 휘감던 바람 소리를 듣겠지. 생명으로 가득 찬 숲의 소근거림은 아침에 눈을 뜨면 사라지고 무거운 몸을 부스스 일으키며 도시의 하루를 시작하겠지.

벗어나고 싶은 곳, 멀리멀리 도망치고 싶은 곳, 그리움의 눈물이 하염없이 쏟아지는 곳, 돌아와 누더기 같은 몸을 편히 뉘고 싶은 곳. 오래 전 노르웨이 산길을 여행하면서 느꼈던 감정이 뭉크에게 덮어씌워졌다. 넓고 푸른 바다, 한낮에 깔깔거리던 웃음 소리가 모래속에서 새록새록 솟아나 밤바다의 춤은 마냥 감미로울 수 있다면 얼마나 좋을까.

이 그림을 처음 만났을 때 뭉크의 우울이 내게 넘실거리며 다가왔다. 밤바다에서 춤추는 이들은 명쾌하지 않은 삶의 그늘에서 흐느적거

리는 느낌이었다. 가장 눈에 띈 것은 하늘에서 내려와 바닷물 속에 잠긴 둥근 달이었다. 그것은 내게 달이 아닌 알파벳 'i'로 보였다. 안내를 뜻하는 Information의 i. 저 바다의 어둠 속에서 길을 밝혀주는 안내자, 삶의 미로에서 지표를 정해주는 안내자로서의 i, 모국어를 꿀꺽꿀꺽 삼키며 헤매던 나의 외국 생활에서 그나마 어쭙잖은 외국어를 조금씩 뱉어내며 살아갈 수 있었던 나의 등불 i. 여러 해 동안 i에 의지하며 살았던 외국 생활 때문에 이 그림의 둥근 달과 물에 비친 달그림자는 내게 i 로만 보인 것이다.

밤바다의 기억은 다양하다. 결혼 초기에 남편과 함께 걷던 경포대 해변은 달콤한 추억이다. 교회 수련회 때 모닥불 피워놓고 즐겁게 놀던 대천 해수욕장은 청량음료 같은 추억이다. 스칸디나비아 반도에서 해협을 건너던 페리호에선 잭팟을 터뜨렸었다. 방방 뛰며 재차 도전한 놀이에서 다 잃었지만 지금도 신나는 추억이다. 밤바다에 대한 나의 기억들은 어두운 것이 없는데 뭉크가 그린 밤의 해변의 춤은 어둡다. 오슬로에서 만났던 뭉크의 많은 그림들에선 어둠이 묻어나왔다. 그의 삶 속에 스며들었던 어둠의 조각들이 그림을 통하여 조금씩 밖으로 나왔다. 그런 방법으로 뭉크는 자신의 어둠을 다 씻은 것일까?

나는 그림 속 뭉크 앞에 조용히 다가간다. 어깨에 살포시 손을 얹고 서서히 춤을 추기 시작한다. 몽유병자처럼 혼미한 상태로 흐느적거리는 그를 이끌어 지금 이 바다로 온다. 바다는 넓고 푸르고 햇빛은 찬란하다. 짠내가 묻어있는 바람이 가슴 한가득 밀고 들어온다. "어둠의 해변에서 춤을 추던 그대, 눈을 떠봐요." 그가 세상에서 가장 무거운 눈꺼풀을 들어올렸다. 세상에서 가장 굳게 닫힌 마음의 문에서 빗장을 풀었다. 활짝 열린 문 안에서 검고 큰 덩어리 하나 꺼내어 바다에 힘껏 던져 버린다. 아, 이제야 뽑혀진 그대의 우울, 그 빈 자리를 저 햇살로 가득 채우자.

작가 알기

에드바르 뭉크 Edvard Munch
1863.12.12 노르웨이 헤드마르크 뢰텐 출생, 1944.01.23 노르웨이 오슬로 사망

| 에드바르 뭉크, 〈자화상〉(1880s)
| 캔버스에 유채, 43.5x35.5cm, 오슬로 미술관, 노르웨이

뭉크는 크리스티아니아(현재의 오슬로)에서 자랐다. 예술가가 되는 것을 아버지가 반대해서 공학을 공부하기 시작했다. 1년 후 아버지의 뜻을 거역하고 공학 학교에서 크리스티아니아의 왕립 미술학교로 옮겼다.

뭉크가 네 살 때 어머니는 결핵으로 사망하고, 10년 후, 한 자매와 형제가 같은 질병으로 사망했다. 이러한 초기 사건 때문에 죽음은 그의 미래 작품에 중요한 영향을 끼쳤다. 한편으로는 인간의 실존적 도전에 관한 헨리크 입센Henrik Johan Ibsen의 드라마가 뭉크에게 영감을 주었다. 죽음, 사랑, 섹슈얼리티, 질투, 불안은 뭉크 초기 그림의 중심 주제였다.

1883년, 20세의 나이로 가을 전시회에 대뷔했다. 1886년, 뭉크는 오슬로 보헤미안의 지도자이자 작가이자 무정부주의자인 한스 예거를 알게 되었다. 보헤미안 공동체는 예술이 사람들에게 다가가고 그들의 삶에 의미를 부여하기 위해 스스로를 새롭게 해야한다고 뭉크에게 주지시켰다.

뭉크의 많은 작품들은 내면의 감정이 드러나는 표현주의 회화이지만 상징주의와도 밀접한 관계가 있다. 그는 불안, 고립, 거부, 관능, 죽음에 대한 이미지로 가장 잘 알려져 있으며, 그 중 다수는 그의 신경증적이고 비극적인 삶을 반영한다. 느낌, 환상, 생각, 꿈, 경험, 이런 요소들 때문에 그의 그림은 종종 강렬한 색채를 띠고 있다. 색은 감정을 표현하는 것이므로 색의 사용이 중요하다. 등장인물의 감정과 기분을 나타내고자, 예를 들어 겁이 많은 사람은 녹색 얼굴로 칠하고, 어둡고 무거운 색은 슬픔을 의미하고, 밝고 순수한 색은 기쁨을 의미한다. 이렇듯 색이 지니는 상징성이 있으므로 뭉크를 상징주의 화가로 분류한다. 뭉크는 이른바 좋은 예술에 대한 확립된 "규칙"에 신경 쓰지 않았다. 회화와 그래픽 모두에서 그의 기술은 혁신적이었다. 뭉크 작품의 화풍

이 표현주의냐 상징주의냐의 논쟁은 불필요하다.

1890년대에 그는 사랑, 불안, 삶과 죽음을 탐구하는 6개의 그림 시리즈인 〈생의 프리즈Frieze of Life〉라는 중요 작품을 작업했다. 그는 "더 이상 책을 읽는 남자와 뜨개질하는 여자의 인테리어를 그려서는 안 된다. 숨쉬고 느끼고 고통받고 사랑하는 살아있는 사람들을 그려야 한다."고 기록했다.

1908년에 뭉크는 과도한 음주로 신경쇠약에 시달렸다. 그는 진료소에 들어갔고, 그후 8개월 동안 특별 식이요법과 전기요법으로 치료를 받았다. 다시 그림을 그리기 시작했을 때 작품은 다채로워졌고 비관적인 분위기에서 조금 벗어났다. 많은 미술 평론가들은 그가 1908년 이전에 그 생애 최고의 작품을 그렸다고 생각하지만, 뭉크는 계속 열심히 작업에 전념했다. 뭉크는 거의 2천개의 그림, 수백 개의 그래픽 모티프, 많은 예술 작품을 만들었다. 또한 시, 산문, 일기를 썼다. 〈절규〉, 〈마돈나〉, 〈병실의 죽음〉 및 1890년대의 다른 상징주의 이미지는 그를 우리 시대의 가장 유명한 예술가 중 한 사람으로 만들었다.

뮌헨의 '청기사파' 표현주의 그룹에 합류했을 뿐만 아니라 중요한 개인전을 열어 100여 점의 유화 작품과 200여 점의 판화를 전시했다. 그는 1915년에 이 전시회를 미국으로 가져갔고 그래픽 아트로 금메달을 수상했다.

미술사 맛보기

상징주의 Symbolism
(c.1886-1900)

19세기 후반 운동인 상징주의는 거의 모든 예술 분야에서 1886-1900년에 유럽 전역에서 번성했다. 상징주의의 뿌리는 적어도 19세기 초 낭만주의 경향까지 거슬러 올라간다. 시, 철학, 연극을 포함한 문학에서 처음 등장한 후 음악과 시각예술로 퍼졌다. 예술의 주요 관심사는 묘사하는 것이 아니라 생각을 상징으로 표현해야 한다는 개념이다. 주관적인 것을 주장하고 객관성을 거부했다. 그것은 퇴폐적이고 에로틱한 것에 대한 관심과 종교적 신비주의를 결합했다. 사실주의자와 자연주의자가 평범한 것에 초점을 맞추는 반면, 상징주의자는 상상, 꿈, 무의식 내에서 더 깊은 사실을 추구했다. 인간 내면의 세계, 상상력과 감각에 눈을 돌렸다.

공식 데뷔는 1886년 9월13일자 르 피가로 Le Figaro 지에서 구상 예술을 포함하는 상징주의 시 선언문을 발표했을 때였다. 모리아 Jean Moréas 에 따르면 상징주의는 평범한 의미와 사실적 묘사에 반대하여 그 목표는 인식할 수 있는 형태로 이상을 입히는 것이었다. 플라톤 철학에서는 우리가 보는 현실이 "이상적 형태"의 세계에 대한 열악한 사본에 불과하다. 이에 따라 "내면의 눈"을 가진 지각자로서의 역할이 예술가의 임무라는 것이다.

상징주의자들은 예술이 은유적 이미지와 상징적 의미가 있는 암시의 형태를 사용하여 간접적으로만 접근할 수 있는, 보다 절대적인 진리를 표현해야 한다고 생각했다. 자연주의자나 인상파의 표면 아래에 있는 더 깊은 진리를 추구했다. 상징주의 시인들은 소리, 냄새, 색 사이의 관계를 최초로 탐구했으며 보이는 것과 보이지 않는 것 사이의 신비한 유사성을 암시했다. 보들레르 Charles Baudelaire 의 시선집 〈악의 꽃〉이 1880년대와 1890년대에 많은 상징주의 화가들에게 가장 인기있는 영감의 원천이 된 것은 우연이 아니다. 작가의 작품에 메시지와 난해한 참조를 주입했다. 상징주의적 예술 작품은 바로 이 서사적 내용이다.

그들은 상상력에 관심이 있었고 꿈이 잠재 의식의 환상과 욕망을 이미지로 표현하는 수단이라는 것을 인식한 하트만 Eduard von Hartmann 과 샤르코 Jean Martin Charcot 와 같은 과학자들과 합류했다. 상징주의 화가와 조각가들은 당시의 문학과 시 뿐만 아니라 과거의 역사, 전설, 신화, 성서 이야기와 우화에서 영감을 받았다. 시, 신화, 심리학 연구에서 파생된 내용에 실체를 부여하기를 원했다. 주제에는 관능적인 문제, 종교적 감정, 신비주의, 사랑, 죽음, 질병, 죄가 포함되었으며 퇴폐는 일반적인 특징이었다.

구스타브 모로 Gustave Moreau는 1864년에 〈오이디푸스와 스핑크스〉를 전시했는데 고전, 성서 신화, 중세 전설, 라 퐁텐의 우화를 바탕으로 한 상징주의 형태였다. 르동 Odilon Redon은 실제와 비현실, 인간과 괴물의 왜곡된 이미지를 묘사하여 환상적 모습을 보여줬다. 뵈클린 Arnold Böcklin이 고전 신화에서 끌어낸 사이렌, 켄타우로스, 영웅들은 실제의 살과 피를 가진 남녀로 제시되며, 문학적이고 신화적인 것 같으면서도 심리적인 의미가 도사리고 있다. 상징주의는 "그림은 무엇인가를 말해야 하고, 관객으로 하여금 시처럼 생각하게 하고 음악 한 곡과 같은 인상을 남길 수 있어야 한다."고 말한다. 비록 수명은 짧았지만 이 운동은 19세기 독일 미술에 강한 영향을 미쳤고, 20세기 유럽 예술가들 특히 나비파 Les Nabis의 아르누보 표현주의와 초현실주의 예술가들에게 큰 영향을 미쳤다.

사람은 무엇으로 사는가

오노레 도미에
삼등 열차
The Third-Class Carriage (c.1862-64)

몇 살쯤, 언제쯤이면 세상을 조금 안다고 할 수 있을까? 20대에 접어들던 때부터 세상을 다 아는 것 같았었는데, 나이가 더해질수록 세상 한 구석도 제대로 알지 못하고 살아가는 느낌이다. 그림을 통하여 다른 사람들의 삶을 엿보자. 다들 어떻게 살아가는지 그림 속에서 찾아본다.

러시아의 대문호 톨스토이는 그의 단편소설 〈사람은 무엇으로 사는가〉에서 사람은 사랑으로 산다고 했다. 사람들이 자신을 돌보며 사는 것처럼 보이지만 사실은 사랑만으로 산다는 것을 이해했다고 고백한다. 한 여인이 자기 아이가 아닌 고아를 사랑하고 그 아이 때문에 울었을 때 그 여인을 통하여 살아계신 하나님을 보았고, 사람들이 무엇으로 사는지 이해했다고 사랑에 대해 역설한다.

〈사람은 무엇으로 사는가〉를 읽으며 나는 사랑의 뜻을 정확히 알 수 있었다. 아, 사랑이란 사람을 살릴 수 있는 것이로구나! 사랑은 곧 생명이다.

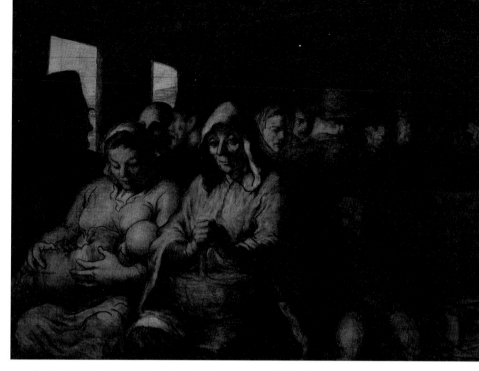

오노레 도미에, 〈삼등 열차 The Third-Class Carriage〉(c.1862-64)
캔버스에 유채, 65.4x90.2cm, 메트로폴리탄 미술관, 뉴욕, 미국

　오노레 도미에의 〈삼등 열차〉이다. 이 그림에서 아기, 어린이, 어머니, 할머니와 같은 모든 세대의 승객들을 다 볼 수 있는데 마치 인간 삶의 전체 스펙트럼인 것 같다. 한 가족의 이야기이자 인류 전체의 이야기이다.

　이 그림은 사회적 이슈를 주제로 삼고 있다. 그 시대의 작가, 시인, 화가, 조각가 등 많은 예술가들은 빈곤과 불행과 노동이라는 주제를 택하는 경향이 있었다. 왕정 시대에나 공화국 시대에나 항상 있어왔던 문제이다. 도미에가 이 그림을 그리던 1862년에 빅토르 위고 Victor Hugo는 〈레 미제라블〉을 출간했다. 위고는 그의 소설에서 사회적 현실주의, 불행, 불의, 역사를 혼합해서 이야기했다. 도미에도 위고와 마찬가지로 가난에 대한 가혹함을 그의 그림 〈삼등 열차〉에서 보여준다. 예술 작품의 시대적 배경은 역사의 기록과도 같다. 이 작품은 당대의 사회를 비

춘 거울이다. 도미에의 열차 그림은 3부작으로 제작됐는데 이 그림처럼 3등석 열차와 1등석, 2등석 그림이 따로 있다. 〈일등 열차〉, 〈이등 열차〉 모두 대중의 관심을 받지 못했고 미술계 학자들에게만 널리 알려졌다. 완성 작품은 〈이등 열차〉뿐, 〈일등 열차〉와 이 그림 〈삼등 열차〉는 미완성 작품이다.

이 작품을 의뢰한 사람은 윌리엄 월터스 William Thomas Walters 이다. 화가가 되고 싶었지만 생계를 유지하기 위해 끊임없이 석판화를 제작해야 했던 도미에에게 이 그림은 몇 안 되는 의뢰받은 그림 중 하나이다. 월터스는 1861년 미국 남북전쟁이 발발했을 때 가족과 함께 파리로 갔다. 그는 예술에 대한 열정이 있었고 파리에서 미술품을 수집했다. 남북 전쟁이 끝난 1865년에 미국으로 돌아간 월터스는 은행과 철도에 돈을 투자했다. 이 그림의 영감은 철도에서 나왔다. 철도는 산업 혁명이 예고한 많은 변화 중 하나이다. 농업용 기계가 발명되었기 때문에 더 이상 농토에서 고용인이 예전처럼 많이 필요하지 않게 되었고, 사람들은 이렇게 열차에 몸을 싣고 도시로 일자리를 찾아다녔다. 이 그림 속에 있는 사람들은 아마도 전직 농민들일 것이다. 그림을 의뢰한 월터스는 기차를 타는 사람들의 삶에 대한 관심이 많았다고 한다.

그림을 다시 자세히 살펴보자. 빛은 그림의 왼쪽에 있는 두 개의 창을 통해 들어온다. 흐릿한 빛은 화가의 의도대로 어두운 분위기를 조성하여 궁핍함을 표현한다. 그림의 전경에는 아기에게 모유 수유하는 여성, 무릎에 바구니를 안고 있는 여성, 잠자는 아이가 있다. 뒤쪽으로는 마주 앉아 있는 한 무리의 사람들, 남녀노소, 초라한 옷차림의 지친 승객들이 어둠 속에 파묻혀 있다. 어쩐지 보는 사람의 마음이 아파지는 장면이다. 창을 통해 들어온 빛이 열차 안을 다 비춰주지는 못하지만 가난한 승객들의 마음 속은 환하고 따뜻하게 비춰주면 좋겠다는 생각

이 드는 건 왜일까? 비록 그림 속 인물들이지만 그들이 집을 떠나는 길이라면 가는 곳에서 좋은 일자리를 얻고, 집으로 오는 길이라면 집에서 몸을 편히 뉘고 쉴 수 있기를 바란다.

오래 전, 내가 속한 커뮤니티 안에 돈이 없어서 죽은 사람이 있었다. 무거운 생활고에 시달리며 병원과 담쌓고 살다가 병을 너무 늦게 안 것이다. 여러 도움의 손길이 있었지만 깊어진 병을 이기지 못하고 세상을 떠났다. 충격이었다. 돈이 없어서 병을 늦게 발견했다고 생각했다. 세상을 원망했다. 돈이 원수라고 생각하며 이를 갈았다. 돈 많이 벌어서 그런 사람들을 위해 써야겠다고 다짐했다. 다짐대로 살지도 못했으면서 가끔 그때의 충격이 생각나곤 한다.

사실 그런 다짐은 필요 없는 것이다. 돈 많이 벌 때까지 기다릴 필요도 없는 것이다. 그냥, 그냥 오늘 하루를 나누며 살면 되는 것이다. 신神이 사람에게 심어준 선한 본질대로 마음을 나누어야 하는 것이다. 물질을 나누는 데는 '다짐'이나 '이 다음에, 나중에'가 필요한 것이 아니다. 세상을 원망한 일도 참 비겁한 일이었다. 나는 '세상' 속에 속한 사람이 아니었던가, 나는 '세상'의 방관자처럼 사람이 돈이 없어서 죽어 나가는 세상을 원망했던 것이다. 나도 안 움직였으면서.

위에 인용한 톨스토이의 사랑에 대한 말은 나를 정신이 번쩍 들도록 후려쳤다. 사람을 살리는 것은 자기 스스로를 챙겨서가 아니라 사랑이라는 것을 실감한다. 지인이 죽은 것은 돈 때문이 아니었다. 사랑 때문에 죽었다. 불쌍히 여기고 사랑했던 한 낯선 여인의 가슴 안에 있는 사랑이 내겐 없었다. 옆에 함께 앉아있던, 무심히 서있던 사람의 가슴 속에 뜨거운 사랑이 있었다면 치료도 제대로 받지 못하고 죽은 그는 어쩌면 살 수도 있었을 것이다.

가끔 아침 이른 시간에 시내버스로 기차역까지 가는 일이 있다. 출근 시간 훨씬 전인데 버스엔 빈자리가 없다. 방금 교대하고 귀가하는 경비원들은 피곤한 기색이 역력하고, 맞벌이 부부의 어린 아이를 맡는 아주머니들은 그 이른 시간에도 곱게 단장을 했다. 귀가와 출근의 모습이 함께 보인다. 젊은이들도 몇몇 있는데 그들의 상황은 특정 짓기 어렵다. 새벽 노동시장을 향하는 길인지, 야근하고 귀가하는 길인지 잘 모르겠다. 오전 6시 무렵의 시내버스를 함께 탄 사람들, 철저히 남남 사이지만, 그들의 삶이 나와 무관하지만, 사회 공동체의 일원인 그들과 나의 삶은 어느 구석에선가 연결고리가 있을 것이다. 그 희미한 연결고리 한 가닥이 내 마음을 살살 건드리면 나는 가슴이 아프니까.

타인의 불행으로 아픈 내 마음, 손 내밀어 쓰러져가는 사람을 잡아주는 내 손, 그것이 내 마음 편하자고 하는 이기심인지, 진정으로 타인을 위해서 행하는 이타심인지 깊이 생각해본다.

사실주의 화가들이 사회의 빈곤계층, 사회의 어두운 구석을 있는 그대로 드러낸 그림을 보면서 프랑스 부르주아들은 마음이 불편했다. 그런 그림은 보고싶지 않았다. 문제는 사실적인 그림이 아니라 현실이었다. 그림 속 가난과 암흑이 실제로 자리잡고 있는 현실이 바로 사람들 곁에 있는 것이다. 항상 여러 부류의 사람들이 함께 공존하는 사회에서 그 어둠에 깜짝 놀라 외면하고 도망가는 사람들도 있고, 재빨리 쫓아와 덥석 손을 잡아주는 사람도 있고, 마지못해 느릿느릿 다가와 쳐다보는 사람들도 있다. 오노레 도미에의 〈삼등 열차〉를 바라보는 당시 파리의 부르주아들은 어떤 마음이었을지… 아니, 그보다 나의 이 마음은 무엇인지…

오노레 도미에, 〈이등 열차 The Second Class Carriage〉(1864)
종이 위에 수채, 잉크, 목탄, 20.5x30cm, 월터 미술관, 볼티모어, 미국

오노레 도미에, 〈일등 열차 The First Class Carriage〉(1864)
종이 위에 수채, 잉크, 목탄, 20.5x30cm, 월터 미술관, 볼티모어, 미국

작가 알기

오노레 도미에 Honoré Daumier
1808.02.26 프랑스 마르세유 출생, 1879.02.10 프랑스 발몽두아 사망

샤를 프랑수아 도비니, 〈오노레 도미에 초상〉(1870~1876)
캔버스에 유채, 76.2x62.9cm, 시티 갤러리 휴 레인, 더블린, 아일랜드

오노레 도미에는 다양한 매체와 감정을 잘 아우르는 재능있는 예술가였다. 그를 유명하게 만든 석판화 캐리커처의 작가, 화가, 디자이너, 조각가이다. 할아버지와 아버지는 모두 마르세유에서 유리공으로 일했고 도미에의 대부는 화가였다.

부모님의 경제적 어려움으로 그는 13세 때부터 일을 해야만 했다. 왕궁에서 서점 점원으로 일하면서 많은 인물들이 행진하는 모습을 보

앉을 때 관찰력이 날카로워졌고 후에 작품에서 선보일 수많은 인물들을 기억에 새겼다.

1822년에 그는 아버지의 친구인 알렉상드르 르누아르Alexandre Lenoir에게서 미술의 기초를 배웠다. 다음 해에 아카데미 스위스에 입학하여 라이브 모델의 그림을 그릴 수 있었다. 그후 석판화 기법을 마스터한 그는 1829년 프랑스 최초의 삽화 신문인 〈실루엣La Silhouette〉에 첫 번째 판을 출판했다. 1830년의 혁명은 그의 공화주의적 감정을 표현할 중요한 기회가 되었다. 그가 다양한 파리 잡지에 제공한 캐리커처에서 그의 사회 정치 성향이 드러났다.

1830년부터 풍자 잡지인 〈카리카튀르La Caricature〉와 〈샤리바리 Le Charivari〉의 만화로 생계를 꾸렸다. 혁명 기간 동안 그의 풍자에 대한 재능이 빛을 발했다. 그러던 중 1832년 루이 필립 왕에 대한 공격으로 투옥되었다. 6개월 형을 선고받은 그는 2개월은 주립 교도소에서, 4개월은 정신 병원에서 보냈다. 1833년 2월 석방된 후 도미에는 그가 경멸했던 체제, 사회의 한 형태, 삶의 개념을 석판화를 통하여 계속 공격하는 캐릭터를 만들어냈는데 다시는 기소되지 않았다.

1848년 경부터 그는 진지한 유화 화가로 자신을 확립하려고 시도했다. 석판화로 유명했지만 도미에는 화가가 되고 싶었다. 그의 작품은 너무 전위적이라 상업적인 구매자가 거의 없어서 그림이나 조각으로 생계를 꾸릴 수 없었다.

'가장 위대한 19세기 풍자 만화가' 도미에는 일생 동안 사회, 정치 만화로 찬사와 박해를 동시에 받았고, 그래픽 아트(주로 드로잉과 석판화)로 더 잘 알려져 있다. 그의 판화와 종이 작품(석판화 4,000여점 포함)은 항상 당대의 정치와 사회에 대한 귀중한 시각적 연대기로 간주되었지만, 그의 사실주의 그림은 생애 동안 거의 평가를 받지 못했다.

미술사 맛보기

사실주의는 프랑스의 1830년 7월혁명, 1848년 2월혁명 동안 프랑스에서 발전했다. 그것은 제2제국(1852-70) 동안 절정에 이르렀고 1870년대에 쇠퇴하기 시작했다.

사실주의라는 용어는 1840년대 프랑스 소설가 샹플뢰리 Champfleury / 쥘 플뢰리 위송 Jules Fleury Husson가 촉진시켰지만, 1855년 프랑스 화가 쿠르베의 전시회로 본격적인 움직임이 되었다.

파리 만국박람회에서 쿠르베의 그림 중 하나가 거부된 후, 그는 근처에 자신의 천막을 세우고 개인 전시회와 함께 선언문을 발표했다. 그 선언문에 '사실주의'라는 제목이 붙었다. 〈오르낭의 매장〉과 〈화가의 스튜디오〉 등 약 40개의 그림을 전시했다.

사실주의는 예술가들이 살롱의 기교와 아카데미의 영향에 환멸을 느끼면서 더욱 발전했다. 혁명의 시대에 세계는 변동적이고 유동적이며 복잡해졌다. 주제를 이상화 하지 않고, 형식적인 예술 이론의 규칙을 따르지 않고, 가능한한 직접적인 방식으로 주제를 묘사하는 방법을 택했다. 거대한 역사 그림과 우화 대신에 사회의 주변부를 그렸다. 주제는 농촌과 도시 노동자 계급의 생활, 미화되지 않은 실제의 거리, 카페와 나이트 클럽의 장면 뿐만 아니라 신체, 누드, 관능적 주제를 다루는 데 있어서 점점 더 솔직해졌다. 예술과 삶을 병합하려는 열망으로 일상생활을 화폭에 옮겼다. 전통적인 가치와 신념 체계의 재검토와 전복을 통해 새로운 진리를 추구한 것이다.

사실주의는 알렉산드르 2세의 러시아, 빅토리아 여왕의 영국, 윌리엄1세의 독일, 리조르지멘토의 이탈리아, 합스부르크 제국, 스칸디나비아 국가까지 유럽 전역에 퍼졌다. 사실주의 회화의 양식은 역사화, 인물화, 풍속화, 풍경화 등 거의 모든 장르에 퍼졌다. 사실주의는 현대 저널리즘과 같은 시기에 생겨났고, 비슷한 방식으로 프랑스 사실주의 운동은 현대 생활에 대한 정직하고 객관적인 비전을 전달하고자 했다. 노동자 계급을 묘사함으로써 예술을 민주화했고, 급진파와 사회주의자는 혁명적 개혁을 위해 싸웠다.

사실주의는 순수 예술로 인상주의에 영향을 미쳤다. 직접적으로 모네의 인상주의로 이어졌고, 그 후에는 자연과 회화의 분리로 이어졌다. '사실적인 묘사'는 아이러니하게도 추상 미술과 20세기에 등장한 다양한 표현주의의 문을 열었다.

아름다운 날들과 춤

요람에서 무덤까지 가는 길은 멀고 멀다. 길고 긴 길이다. 포장도로를 매끄럽게 달려가다가 비포장도로에서 덜컹거리는 일이 허다하다. 끙끙대며 경사로를 올라갔더니 시원한 솔바람이 목덜미를 간지럽히는 일도 있는가 하면, 간신히 고개 하나를 넘었는데 평지에 닿고 보니 앞에 또 큰 고개가 버티고 서있는 경우는 또 얼마나 많은가. 골목골목마다 인생의 희로애락이 숨어있다. 기뻐서 하늘을 날고, 슬퍼서 늪 속에 가라앉는 날들의 연속이다. 그 길목에서 잠시 멈추어 앞길을 설계하고 걸어갈 길을 위해 재충전하는 나이가 있고, 자꾸만 지나온 길을 돌아보는 나이가 있다. 과거라는 것은 요술쟁이와 같아서 지난 시간을 팽팽하게 줄이기도 하고 길게 늘이기도 한다. 엊그제 같은 데 여러 해 전이고, 까마득한 옛날 같은데 얼마 전이기도 한 기억 속에서 아름다운 것들을 추려본다.

화려하게 채색된 숲, 초원, 바다, 하늘로 가득 찬 아르카디안 풍경(에덴과 같은 삶)을 묘사한 앙리 마티스의 〈삶의 기쁨〉을 감상하며 아름다웠던 날들을 더듬어 본다.

야수파의 선언문으로 여겨지는 이 그림은 음악과 춤의 즐거움을 탐닉하고 꿈처럼 행복한 남녀 인물들로 구성된 일종의 에덴동산을 나타낸다. 그림 전체 장면은 완전한 구성을 위해 배열된 여러 개의 독립적인 모티프들로 구성된다. 풍경을 평평한 색상으로 칠하고 그 위에 캐릭터들을 개별화하는 윤곽선을 그렸다. 각각의 모티프는 예술(음악과 춤)과 쾌락(몸과 사랑의 아름다움)을 즐기며 삶의 기쁨을 선물한다.

앙리 마티스, 〈삶의 기쁨 Le bonheur de vivre〉(1905-06)
캔버스에 유채, 176.5x240.7cm, 반스 파운데이션, 필라델피아, 미국

고대의 황금기와 18세기의 목가적인 풍경 속에서 벌거벗은 남성과 여성은 일광욕을 하고 포옹하고 휴식을 취하며 음악을 연주한다. 원을 그리며 춤을 추는 그룹도 보이는데 이렇게 음악과 춤으로 표현된 것은 미술과 음악과 무용이 다 포함된 예술의 온전함을 이야기한다. 그렇다면 이 작품은 그림으로서 온전한가? 아니다. 전체 그림 속 작은 그림들은 원근법, 그림 크기, 시점이 모두 다 다르다. 그림에 대한 일반상식을 벗어난 모습이다. 이는 '에콜 데 보자르'에서 가르친 고전적 통일성과 학문적 교리에 대한 반항이다. 규제에서 벗어난 반항의 결과는 '자유'인 것처럼 이 그림도 자유롭다. 화면 전체에 물결치는 시각적인 선을 중심 인물의 부는 피리소리의 리듬과 연결해보면 마치 관람자도 등장인물과 함께 춤을 추는 듯한 느낌이다.

천천히 보니 이 그림이 눈에 익은 듯 익숙해 보이는데 왜 그럴까? 많이 본 듯한 느낌은 마네의 〈풀밭 위의 점심〉과 세잔의 〈목욕하는 사람들〉이 연상되기 때문이다. 그림 속 관능적인 누드 인물들은 앵그르Jean-Auguste-Dominique Ingres의 〈그랑 오달리스크〉가 연상되기도 한다.

마티스는 풍경을 무대로서의 기능을 하도록 구성했다. 측면과 멀리 떨어진 곳에 나무를 심고, 그 위의 가지는 커튼처럼 펼쳐져 아래에 서 있는 모습을 강조하여 마치 무대와 같다. 여성의 윤곽을 나타내는 구불구불한 아라베스크는 크게 강조되고 나무의 곡선에서 반복된다. 원을 이루고 있는 사람들은 둥글게 도는 움직임으로 보는 사람의 시선을 분산시킨다. 사람들은 실제로 춤을 추듯 움직이며 감상자는 마치 최면에 걸린 느낌이다. 이 부분은 〈춤〉이라는 개별 작품으로도 그렸다. 여기에 두 중심 인물의 빛나는 존재를 강조하는 굵고 짙은 선, 왼쪽에 서 있는 인물의 손에서 하늘을 향해 치솟는 구불구불한 선이 더해진다. 인물의 관능미와 유동적인 선, 생생하고 자연스럽지 않은 색상을 결합하여 사

용한 표현은 야수파의 전형을 보여주는 그림이다.

이 작품을 발표했을 때 사람들을 혼란스럽게 한 것은 밝은 주황색, 파란색, 노란색, 녹색의 색상 사용이었다. 관능과 주제를 급진적으로 강조하여 실제 인물의 해부학적 균형을 왜곡했다. 특정 영역, 특히 왼쪽 위 1/4 부분에서는 물감을 희석하여 얇게 덧칠했고 여러 곳에서 프라이밍 priming, 채색하기 전에 캔버스를 칠하는 것. 아크릴 젯소, 투명 아크릴 등 흔적이 보인다. 인물은 조형 없이 분홍색, 녹색, 노란색의 단조로운 색조로 칠했고, 유화 그림인데도 일반적인 매트 효과와 함께 색상이 맑다.

이 그림은 부유한 미국인 거트루드 슈타인 Gertrude Stein이 구입해 모두가 볼 수 있도록 식당에 걸어 두었다. 어느 날 피카소가 이 그림을 발견하고 마티스를 능가하기로 결심했다. 크나큰 영감을 얻은 피카소는 1907년 〈아비뇽의 처녀들〉로 마티스를 능가하겠다는 꿈을 이루었다. 어느 그림이 더 좋은 작품이라는 평, 누가 더 잘 그렸다는 평은 함부로 할 수 없지만 〈아비뇽의 처녀들〉은 세계적 명화로 널리 알려졌다. 이렇듯 많은 예술가들이 서로 영향을 주고받으며 만든 세계 명화들이 많다.

내 삶의 기쁨은 무엇일까?

큰 아들은 음력 4월 초파일에 태어났다. 부처님과 무슨 인연이 있는지는 모르겠다. 시부모님께서는 그 시대 어른들이 대개 그렇듯이 남아선호 사상이 있으셨다. 뇌졸중을 앓고 여러 해 동안 회복 중이시던 시아버님은 손자가 생겼다고 덩실덩실 춤을 추셨다고 한다. 시아버님은 손주들 중에 세 손녀를 보신 후에 얻은 손자였다. 무척 기쁘셨나보다. 목격은 못했지만 흰 바지 저고리를 입으신 그 분의 춤사위가 눈에 아른거린다. 기쁨은 사람을 춤추게 만든다. 변용抃踊이다. 사람들은 살아가는 동안 기쁨의 춤을 얼마나 자주, 얼마나 많이 추면서 살아갈까?

앙리 마티스, 〈춤Dance〉(1910)
캔버스에 유채, 260x391cm, 에르미타주 박물관, 상트페테르부르크, 러시아
이 그림은 1905-06년 그림 〈삶의 기쁨〉에서 모티프를 빌렸지만 한 명의 댄서를 제거했다.

막내 아들이 혼자 기숙사 생활을 할 때 작은 가죽 상자를 사주었다. 이른바 행복 저금통이다. 좋은 일, 기쁜 일이 생길 때마다 메모지에 적어서 상자 안에 넣어두라고 일렀다. 나쁜 일이나 슬픈 일이 생기면 상자를 열어서 메모지를 읽어보라고. 그렇게 저축해둔 행복을 꺼내어 어려움을 이겨보라는 뜻이었다. 내게도 행복 저금통이 있다. 행복한 순간 아주 작은 띠지에 메모를 하여 문구점에서 파는 약 모양의 작은 캡슐 속에 넣어둔다. 괴로운 일이 생기면 캡슐을 열어서 행복했던 순간을 떠올리며 이겨낸다. '행복해지는 약'이다.

몇 개의 캡슐을 열어봤다. 아들이 태어난 날, 아이들 대학 합격, 아이들 미술상을 수상, 딸의 우등상, 내가 책을 출간했던 일, 전시회를 했던 일도 있다. 그러나 많은 부분이 아이들과 관계된 일이다. 지금까지 생각지도 않았던 것을 알게 됐다. "0000년 00월 00일 00이 태어나다." 를 바꿔 썼다. "0000년 00월 00일 출산을 하다."로 주어를 바꾸기로

했다. 물론 나를 에워싼 것들 때문에 괴롭기도 하고 행복하기도 하지만, 나를 주어로 쓰는 일을 인위적으로라도 시도하기로 했다. 이제까지 나 외의 일들로 행복했었다면 이젠 나 자신의 일로 행복하고 싶다. 그런데, 아이들을 제외한, 내 가족들을 제외한, 순전히 나 자신의 행복은 무엇이 있을까? 내게 일어난 일로 손뼉 치며 춤출 일이 있을까?

나에게 삶의 기쁨은 무엇일까? 골똘히 생각해보니 별로 대단한 것도 특별할 것도 없다. 아침에 잠에서 깨어나면 "잘 잤어?"하고 묻는 사람이 옆에 있는 것, 아직은 눈이 밝아 글을 읽을 수 있는 것, 서툴지만 내 생각을 글로 옮길 수 있는 것, 햇살이 쏟아져도 좋고 비가 쏟아져도 좋은 감정이 숨쉬는 것, 음악소리를 들으면 가슴이 반응하는 것, 이것저것 쓸데 있는 또는 쓸데없는 생각이 넘쳐나는 것, 음식 맛이 소태를 씹는 것 같다던 어머니와 달리 아직도 맛있는게 너무 많은 것⋯⋯.

행복의 기준이 상대적이지 않고 절대적이면 행복은 나 스스로 얼마든지 만들어 낼 수 있다. 내가 있는 곳, 가장 평범한 보통의 삶의 자리가 바로 춤 마당이 될 수 있다. 내가 그리 생각하면.

작가 알기

앙리 마티스 Henri Matisse

1869.12.31 프랑스 샤토 캉브레시 출생, 1954.11.03 프랑스 니스 사망

앙리 마티스, 〈자화상〉(1918)
캔버스에 유채, 65x54cm, 마티스 미술관, 르카토 캉브레시, 프랑스

앙리 마티스는 프랑스 야수파 표현주의 화가이다. 1888년 파리에서 법학을 공부한 후 샤토 캉브레시에서 법원 행정관으로 일했다. 맹장염에 걸린 1년의 투병기간 동안 그는 시간을 내어 그림을 그리기 시작했다. 1891년부터 파리의 아카데미 줄리앙에서 공부했으며, 1895년까지

공식적으로 에콜 데 보자르에서 귀스타프 모로의 제자가 되었다. 마티스는 브르타뉴 여행을 통해 인상주의를, 나중에는 점묘주의를 실험하면서 스스로 탐구하기 시작했다. 결국 그는 기술적인 방식보다는 구조적인 방식으로 색상을 사용하여 근본적으로 새로운 색상 접근 방식을 개발했다. 마침내 1904년 앙브루아즈 볼라르의 갤러리에서 첫 개인전을 열었다. 그 그룹의 색상을 다루는 '야생적인' 방식에 충격을 받은 비평가들이 조롱하는 이름으로 '포브스Fauves'라고 불렀다. 1905, 그의 작업은 평평한 모양, 통제된 선, 유동적인 붓놀림을 수용하기 시작했다. 같은 해 살롱 도톤에서 포비즘 전시회를 했다.

　1917년 마티스는 전후 신고전주의 경향에 따라 그의 스타일이 부드러워졌다. 이 시기는 동양의 오달리스크(오스만 제국에서 술탄에게 시중을 들던 시녀)를 주제로 한 것이 특징이다. 마티스는 당대 최고의 예술가들과 함께 '타락한 예술가'로 선언되었고 그의 작품은 1937년 독일 컬렉션에서 몰수되었다. 1938년에 프랑스 남부의 니스 근처에 있는 씨미에로 이사했다. 1941년 복부암 수술을 받은 후 마티스는 걷거나 서 있을 수 없어 조수들의 도움으로 대규모 콜라주를 만들기 시작했다. 가장 유명한 컷 아웃 작업은 1943년에 만든 〈재즈Jazz〉라는 책이다.

　말년에 반신불수로 거동이 불편해진 마티스는 밝은 색의 종이에서 잘라낸 모양을 사용하여 작품을 만들었다. 그는 또한 방스에 있는 작은 도미니카 교회의 디자인을 완성했다. 오늘날 이 예배당은 프랑스 리비에라의 주요 관광 명소 중 하나이다. 그는 육체의 병과 싸우면서 기존의 추상화에 굴복하지 않고 맹렬하게 현대적인 선, 색채, 움직임을 기교로 다루었다. 회화, 드로잉, 조각, 컷 아웃, 과슈, 스테인드글라스 등 모든 기법을 다루는 풍부한 작품 활동을 했다. 앙리 마티스는 1954년에 심장마비로 사망하여 씨미에Cimiez에 묻혔다.

미술사 맛보기

야수파는 1905-1910년경 앙리 마티스와 앙드레 드랭을 포함한 한 무리의 예술가들이 제작한 작품에 붙인 이름으로, 강렬한 색채와 강렬한 붓놀림이 특징이다. '야수'라는 이름은 비평가 루이 보셀Louis Vauxcelles 이 1905년 파리의 살롱 도톤 전시회에서 마티스와 드랭André Derain의 작품을 보고 한 말이다. 조르주 브라크, 라울 뒤피 Raoul Dufy, 조르주 루오 Georges Rouault, 모리스 블라맹크 Maurice Vlaminck가 야수파에 속한다. 반 고흐의 후기 인상주의와 조르주 쇠라의 신인상주의의 극단적 확장으로 볼 수 있다. 또한 화려한 색상과 자연스러운 붓놀림을 사용하는 표현주의의 한 형태로도 볼 수 있다.

19세기에 개발된 과학적 색상 이론, 특히 보색과 관련된 이론에 관심이 있었다. 보색은 색상환과 같은 과학적 모델에서 서로 반대 방향에 대립해 있는 색이며, 그림에서 나란히 사용하면 서로 더 밝게 보인다. 이러한 초기 움직임의 영향은 전통적인 3차원 공간을 거부하고 대신 평평한 영역이나 색상 패치를 사용하여 새로운 그림 공간을 만들었다. 그것은 후기 인상주의의 발전에서 영감을 받은 독일 표현주의와 비교되었다. 인상파가 실천하는 자연의 단순한 모방을 넘어서려고 시도한 후기 인상주의 운동의 일부인 야수파는 색채 사용이 자연적이지 않고 종종 화려하기 때문에 표현주의 초기로 본다.

20세기 최초의 아방가르드 모더니스트 운동 중 하나이자 추상화를 향한 움직임을 시작한 최초의 스타일 중 하나이지만, 1908년까지 그룹

의 주요 예술가들 대부분은 야수파의 표현적인 감성주의에서 멀어졌다. 후기 인상파 화가 세잔에 대한 새로운 관심과 그가 풍경, 사람, 사물을 그리는 분석적 접근 방식은 많은 예술가들이 질서와 구조를 수용하도록 영감을 주었다.

한때 야수파 화가인 브라크는 피카소와 함께 입체파를 발전시켰고 야수파의 창시자 중 한 사람인 앙드레 드랭은 보다 전통적인 신고전주의 양식을 채택했다. 그러나 마티스는 그의 경력 전반에 걸쳐 밝고 감성적인 색상, 단순한 모양의 독특한 야수파 특성을 계속 사용했다. 야수파는 너무 무질서하여 오래 지속되지 않았고, 곧 그 지지자들은 기질에 따라 표현주의, 입체파, 또는 일종의 신고전주의로 이동했다.

"숲으로 들어가 아무런 저항 없이 순종으로 죽어가는 생명들을,
우렁찬 울음 없이 조용히 태어나는 생명들을 봐야 한다.
태어남에도 죽음에도 순종하는 것이 생명을 받은 자들의 아름다움이다.

누가 말했던가, 도전하는 인간은 위대하다고?
도전할 대상은 삶의 과정이지 생명 그 자체는 아니다.
생명에는 순종해야 한다."

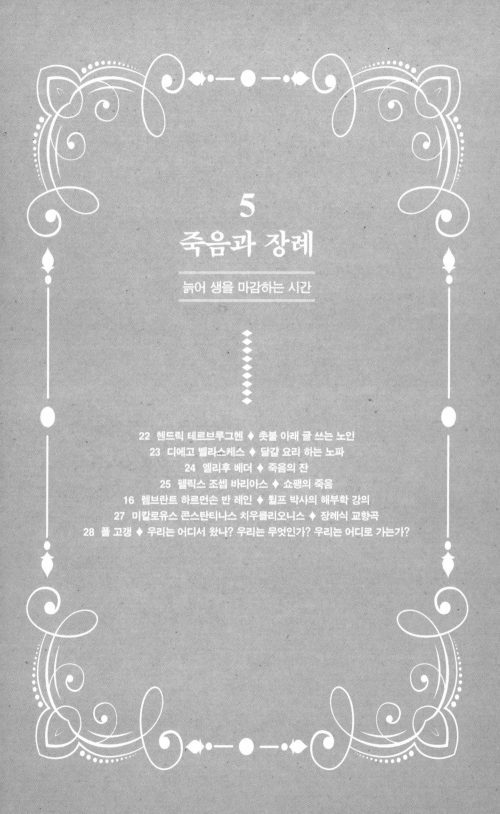

5
죽음과 장례
늙어 생을 마감하는 시간

헛되고 헛되지만 —————————————

헨드릭 테르브루그헨
촛불 아래 글 쓰는 노인
Old Man Writing by Candlelight(1627)

기쁨도 슬픔도 다 지나간 일이 되고, 노트 속에 갇힌 일대기에 그 흔
적이 남는다. 흔적이 남은들 무엇하랴. 누군가 그 흔적을 들춰나 볼 것
인가. 열어보면 또 뭐 한단 말인가. 흔히들 구약성서 전도서의 한 문장
"헛되고 헛되며 헛되고 헛되니 모든 것이 헛되도다.(전도서 1장 2절)"
을 인용하며 인생무상을 이야기한다. 예술에서도 그 의미를 상징하는
작품들이 만들어졌고, 창작이 헛되지 않게 아직도 남아있다. 바로 '바
니타스' 작품들이다.

헨드릭 테르브루그헨, 〈촛불 아래 글 쓰는 노인 Old Man Writing by Candlelight〉(1627)
캔버스에 유채, 52.7x65.8cm, 스미스 컬리지 미술관, 노샘프턴, 미국

17세기 네덜란드 미술 작품에서 촛불은 바니타스 이미지로도 사용됐지만 '헛되지 않은' 역할도 톡톡히 한다. 그림 속에 밝혀진 촛불을 감상해보자. 이 그림에서 촛불은 바니타스를 상징하는 것일까, 아니면 어둠을 밝히는 역할을 하는 장치일까. 양초가 자신의 몸을 녹여 불꽃을 만들듯이 촛불 앞 노인의 일생이 양초처럼 녹아가고 있는 것은 아닐까? 어둠을 밝히는 빛, 자신을 녹이는 희생, 타다가 꺼지는 덧없음, 촛불이 상징하는 여러 의미들, 이 또한 젊은이와 노인의 감상은 다를 것이다. 그림을 자세히 살펴본다.

헨드릭 테르브루그헨의 〈촛불 아래 글쓰는 노인〉이다. 바니타스의 상징인 촛불은 지적 집중과 영적 영감을 강화하는 데도 사용했다. 지적 노동에 참여하기 위해 일찍 일어나거나 촛불 아래 밤 늦게까지 일하는 사람들을 표현한 것이다. 또한 촛불은 예술가들의 야간 수업에도 활용되었는데, 어두운 분위기에서 촛불로 비춰진 조각이나 석고 모형을 그려서 3차원의 형태를 모델링하도록 가르쳤다. 이러한 조명 효과의 묘사는 고급 수준의 예술적 기교를 보여주는 방법이 되었다.

그림 속 노인은 펜을 들고 앞에 놓인 종이에 'ter Brugghen'의 서명을 새기고 있다. 등 뒤의 어둠과 오른손 바로 너머에 있는 촛불 사이의 전환이 명암을 강력하게 보여준다. 촛불은 노인의 손의 움직임이나 내쉬는 숨에 반응하는 것처럼 희미하게 흔들린다. 로브의 넓은 옷깃이 떨어지는 곡선과 따뜻한 색조로 가득 찬 이미지는 부드러운 느낌이다. 결코 두루뭉술해 보이지 않는 옆얼굴은 노인의 지적인 면을, 부드러운 옷은 노인의 품위를 잘 보여주고 있다.

얼굴은 빛을 포착하고 노인은 시력을 확대하고 초점을 맞추기 위해 안경을 쓰고 텍스트를 응시한다. 안경다리가 없는 코걸이 안경페스네이, pince-nez을 쓰고 있다. 굴절된 빛은 노인의 왼쪽 뺨에 밝은 조명의 작은

타원형을 보이고, 빛을 마주한 그는 자신의 생각 속에 생생하게 살아있는 것처럼 보인다. 펜의 각도와 평행하게 가늘어지는 왼손의 손가락이 종이를 단단히 눌러 제자리에 고정한다. 오른손에 든 펜이 자체 그림자 위에 순간적으로 윤곽이 그려지는 것처럼 빛과 어둠의 미묘한 대비가 눈길을 끈다.

이 그림은 빛과 시각에 대한 연구가 광학 보조 장치에 의해 강화되어 예술과 과학으로 이어졌던 시대의 분위기를 전달한다. 빛을 발하는 불꽃, 빛을 흡수하는 양초, 빛을 정지 상태로 유지하는 주변 공기에 시각적 물질을 부여하고, 빛이 근원에서 점차 멀어질수록 빛을 유지하는 것을 실험한다.

제목의 '촛불'과 '노인'은 일반적으로 세속적인 삶의 덧없음을 표현하는 바니타스(공허함, 헛됨, 가치 없음)를 상징한다. 그러나 그림은 제목처럼 허무하지 않다. 멋있게 늙어가는 한 노인의 모습이다. 노트 속에는 실하게 영근 열매 같은 글이 가득할 것이다. 이 그림은 늙어가고 있는 나에게 많은 생각을 던져준다.

나이 값을 재는 저울은 무엇일까?

사람들은 태어난 이후로 한없이 많은 모든 것들을 교육받는다. 그 연령에 필요한 지식을 습득하고, 신분에 맞게 처신하는 법을 배운다. 처한 위치에 따른 인간의 도리, 나이의 변화에 따른 삶의 지혜, 이런 것들을 윗대에서 배우기도 하고 경험으로 자연스럽게 익히기도 한다. 그런데 그 많은 배움 중에서 늘 부족함을 느끼는 것이 있다. '어른의 처신'이 바로 내가 늘 어려워하는 부분이다. 자식의 도리를 배웠고, 손아랫사람이 윗사람에게 행할 예의도 배웠는데, 부모 노릇은 어떻게 해야 하는지, 어른 노릇은 어떻게 해야 하는지에 대하여는 별로 배운 게 없다.

그저 더듬어 나갈 뿐이다. 어른 중심의 일방적인 처신일 때가 많을 것이다. 늘 시행착오에 후회가 쌓인다.

많은 어른들이 스스로의 처신에 대한 교육을 등한시한다. 그저 아랫사람의 도리를 가르치는 데 바쁠 뿐이다. 몇 살이라고 획을 그을 수는 없지만 어느 정도 나이가 되면 아랫사람 가르치기를 멈추고 자신이 어른 교육을 받는데 힘을 써야 할 것이다. 나는 아이들이 제대로 성장하기를 바람과 마찬가지로 나 자신이 제대로 된 어른이 되기를 바란다. 세상에 어른만 못한 아이는 용서가 되지만 아이만도 못한 어른은 용서받기 어렵다. 어떡하면 젊어 보일까가 아니라 어떡하면 제대로 된 어른이 될까, 이것이 더 중요하다.

나이에 따라 그 시기에 누릴 수 있는 특권이 있다. 아이는 아이로서, 어른은 어른으로서 누릴 수 있는 특권을 사람들은 다 누리고 싶어한다. 그런데 나이에는 특권만 있는 것이 아니라 또한 책임도 있다. 나이에 합당한 책임을 져야 하는 것이다.

어린 아이이든 젊은이든 노인이든 아직 때가 되지도 않은 책임을 감당해야 하기 때문에 겪는 고통을 우리는 다 안다. 고통이란 것이 굳이 생활고에만 있는 것은 아니다. 삶의 고샅마다 복병들은 무기를 들고 숨어있다. 그 매복을 감당할 나이라면 기꺼이 싸워 볼만하지만 아직은 때가 아닌데 만나는 복병은 힘에 부친다. 그래도 우리는, 많은 사람들이 그 나이에 겪지 않아도 될 어려운 상황을 스스로 뚫고 나가야 하고, 그 나이에 지지 않아도 될 짐을 무겁다는 내색도 하지 않고 잘 감당하며 살고 있다. 자신의 나이보다 훨씬 강하고 무겁고 힘든 문제들을 껴안고 산다.

나이보다 더 큰 짐! 그렇다면 그 보다 더 나이먹은 사람들이 그 짐을 나눠서 지면 될 것이다. 저울로 달면 눈금을 넘어서 더 나갈 수 없는 정

확한 나이의 무게가 있고, 자로 재면 더 늘어날 수 없이 정확한 나이의 길이가 있다. 그 기준 수치가 바로 나이 값이다. 누군가 더 큰 무게를, 더 큰 길이를 감당해야 한다면 나이의 무게가 더 무거운 사람, 나이의 길이가 더 긴 사람이 그들의 짐을 덜어가면 될 것이다. 이것이 바로 나이 값을 하며 살아가는 방법이다. 그림 속 기품이 있는 저 노인은 나이 값을 제대로 하고 사는 품격이 느껴진다.

작가 알기

헨드릭 테르브루그헨 Hendrick ter Brugghen
1588. 네덜란드 헤이그 출생, 1629.11.02 네덜란드 위트레흐트 사망

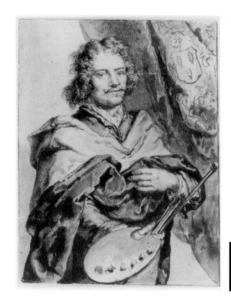

제라드 호엣, 〈헨드릭 테르브루그헨의 초상〉(17세기)
종이에 펜과 브러시, 12.8x10cm,
슈타델 박물관, 프랑크푸르트, 독일

핸드릭 테르브루그헨은 네덜란드 황금시대의 바로크 화가이다. 그의 가족은 1591년경에 위트레흐트에 정착했고, 그는 블루마르트Abraham Bloemaert의 제자였다. 카라바조가 살아있는 동안인 1604년경에 로마를 여행하여 1614년까지 그곳에 머물렀다. 이탈리아 예술가의 급진적인 문체와 주제를 네덜란드로 가져오는 데 중요한 역할을 했다. 네덜란드로 돌아온 그는 혼토르스트와 함께 위트레흐트 학파와 관련된 카라바기즘Caravaggism의 지도자가 되었다.

그는 종종 가정 환경에서 인물의 표현과 함께 종교, 신화, 문학을 주제로 다루었다. 물감의 부드러운 취급과 옅은 색상이 특징인 매우 개인적인 스타일을 개발했다. 1616년 테르브루그헨은 위트레흐트의 세인

트 루크 길드에 마스터 화가로 등록되었다. 1627년 위트레흐트를 방문한 루벤스는 그를 칭찬했지만 테르부르그헨은 18세기와 19세기 수집가와 역사가들에게 관심을 끌지 못했다. 20세기에 카라바기스트 예술에 대한 재평가 중에 테르브루그헨의 민감하고 시적인 그림이 재평가되었다.

초기 작품은 젤틸레스키 Orazio Gentileschi, 사라세니 Carlo Saraceni와 같은 북부 이탈리아 거장의 영향을 보여준다. 작품은 다소 단단한 조각 형태를 만들고 선명하게 정의된 세부 사항을 릴리프에 던지는 키아로스쿠로 명암법을 자주 사용했다. 그러나 그는 카라바조에 절대적으로 의존하지 않았다. 완전히 새로운 반짝이는 색상조화, 은빛 색조, 밝은 배경에 어두운 인물을 그리는 방법을 발전시켰다. 이 시기에 그는 독자적으로 역사 작품을 그렸다. 그의 후기 작품에서 빛은 인물과 사물에 더 부드럽게 비추어 형태와 질감에 대한 미묘한 감각을 전달한다. 개신교 종교 개혁 미술 스타일의 그림과 이후의 일부 종교 그림에서 시원하고 맑은 색상과 고요함은 페르메이르와 델프트 학파의 네덜란드 리얼리즘에 영향을 주었다.

1618~1625년에 그는 다양한 화가들이 그린 12명의 로마황제 시리즈의 일부로 황제 클라우디우스의 초상화를 의뢰받았다. 시인 콘스탄틴 호이겐스 Constantijn Huygens가 추천했다고 한다. 이 시기는 이탈리아에서 돌아와 활동하던 시기였는데 그는 오래 활동하지 못하고 1629년에 41세의 짧은 생을 마감했다.

그는 악기를 연주하는 인물, 장르 작품, 성서와 신화적인 장면 등 다양한 작품을 남겼다. 안타깝게도 그가 사망할 당시에 아내는 임신 중이었다. 딸은 그가 죽은 이듬해 1630년 3월에 태어났고, 아버지의 이름을 따서 헬리그헨 Henrickgen이라고 불렸다.

미술사 맛보기

카라바기즘과 그 기법

二 카라바기즘 Caravaggism (c.1600-50)

카라바기즘이라는 용어는 급진적인 이탈리아 매너리즘 화가 카라바조에 의해 대중화된 테네브리즘과 키아로스쿠로 기법을 설명한다. 이 기법은 그의 종교 예술, 풍속화, 정물화에 사용된 이후 많은 화가들이 이 방법을 따랐다. 키아로스쿠로는 17세기 바로크 미술의 새로운 시대를 정의하는 요소가 되었으며 거장 벨라스케스와 렘브란트의 작품에도 적용되었다. 카라바조의 예술적 기술과 명성은 폭력적인 개인 생활에도 불구하고 동시대 사람들에게 찬사를 받았다.

카라바조는 전통적인 이상화를 거부했다. 빛과 그림자의 극적인 사용(테네브리즘)으로 강화된 대담하고 꾸밈이 없는 사실주의적 그림을 그렸다. 그의 종교인물은 거리에서 모집된 남성과 여성 모델을 기반으로 했고, 드로잉이나 준비 스케치 없이 캔버스에 직접 그렸다. 그 결과 즉각적이고 강력한 효과를 만드는 데 성공했고, 빛과 어둠을 과감하게 대조하여 회화 전체에서 극적인 특성을 강조했다. 촛불을 단일 광원으로 사용하여 어둠을 몰아내는 빛을 확장하고 사물의 빛과 그림자의 뚜렷한 대조를 보여준다.

二 테네브리즘 Tenebrism, 키아로스쿠로 Chiaroscuro

키아로스쿠로는 입체감을 주기 위해 사용되는 음영 기법으로 명암 대비 효과의 포괄적인 용어이고, 테네브리즘은 화가가 그림의 일부 영역을 완전히 검은색으로 유지하여 하나 또는 두 개의 영역을 비교하여 강하게 비추도록 하는 것이다. 어둠속에 강력한 스포트라이트를 비추

는 것과 같다.

카라바기즘의 빛과 그림자 처리는 인물의 3차원성을 개선하여 이탈리아 회화에 활력을 불어넣었다. 또한 화가들이 그림의 초점을 조절할 수 있게 하여 극적 내용을 증가시켰다. 렘브란트와 같은 거장 화가의 손에서 더 큰 감정적 깊이와 특성화를 가능하게 했다.

二 위트레흐트 카라바기즘Utrecht Caravaggism

위트레흐트 카라바기즘은 17세기 초반에 네덜란드 위트레흐트Utrecht 시에서 주로 활동했던 화가들의 바로크 미술을 지칭한다. 이탈리아 바로크 화가 카라바조 화풍을 따랐다. 카라바조에게는 알려진 제자나 협력자가 없었지만 그의 사후 20-30년 동안 그의 리얼리즘에 반응한 회화 유형이 이탈리아와 북유럽에서 번성했다. 이는 차례로 플랑드르의 화가 뿐 아니라 초기 세대의 지역 화가들에게 영향을 미쳤다.

이 운동의 핵심 인물은 테르브루그헨, 혼토르스트, 바뷔렌Dirvan Baburen 이었다. 이들은 1620년경에 위트레흐트 바로크 그림에 카라바조 그림 형식을 도입했다. 이들은 모두 카라바조의 후기 스타일의 테네브로조(강력한 명암대비)가 매우 영향력이 컸던 1610년대에 로마에 있었다. 전형적인 특징은 사실적인 그림 스타일과 빛의 특별한 명암처리이다. 두 특징 모두 카라바조에서 파생되었다. 모든 화가들은 그것을 한편으로는 역사 작품(성서적, 신화적 주제)에, 다른 한편으로는 특별한 종류의 장르 작품에 적용했다. 1630년 이후 화가들은 다른 방향으로 이동했고 운동은 쇠퇴했다.

이 그룹이 위트레흐트에서 고립되어 활동했다는 것은 이상한 현상이다. 그들의 작품은 다소 네덜란드적이지 않아 오랫동안 간과되어 왔으나 요즘은 이 화가들에 대한 관심이 높아졌다.

수많은 달걀 요리처럼 ─────────

디에고 벨라스케스
달걀 요리 하는 노파
An Old Woman Cooking Eggs(1618)

평소에 늘 해오던 일도 나이가 들면서 하기 싫어질 때가 있다. 특별한 성취감이 없는 잡다한 일들이 그렇다. 꼭 해야 하는 일이라도 복잡한 과정이 필요하면 슬쩍 뒤로 미룬다. 단순하고 간단한 일이나 그때그때 처리하고 사는 것이다. 모든 노인들이 다 그런 것은 아니지만.

그림에서 만나는 여러 노인들 중 품위있게 늙어가는 노인의 모습을 보는 마음은 편안하다. 내가 그에 미치지 못할 때는 마냥 부러운 마음이다. 반면에 꾀죄죄하게 궁기가 흐르는 노인을 보는 마음은 불편하다. 제3자일 뿐이고, 나의 상황과는 거리가 먼 모습이라도 보기에 편하지 않다. 인물이 초상화로서 상위 장르를 차지하고 있던 시절엔 초상화의 모델은 귀족들이었다. 우아한 귀족의 모습이 아름답게 빛나는 시대가 있었다. 그 시대를 넘어 사실주의 화가들이 일반 평민들의 모습을 사실 그대로 그리면서 생활에 찌든 노인들의 모습도 등장하게 됐다. 사랑스러워야 할 어린아이 뿐 아니라 보기 안쓰러운 거지 아이들도 그림 속의 주인공이 되곤 했다. 귀족을 그린 것만 명화가 되는 게 아니라 걸인을 그려도 당당히 명화로 인정받는다. 명화 속 평범한 한 노인을 만나보자.

디에고 벨라스케스, 〈달걀 요리 하는 노파An Old Woman Cooking Eggs〉(c.1618)
캔버스에 유채, 100.5x119.5cm, 스코틀랜드 국립미술관, 에든버러, 스코틀랜드

　이 그림은 디에고 벨라스케스가 세비야Sevilla 시대에 제작한 풍속화이
다. 어린 소년이 와인과 멜론을 들고 있다. 인물들의 행동은 정지됐고,
소년과 노파의 시선은 서로 다른 곳을 바라본다. 마치 인화된 사진처럼
모든 세부 묘사가 섬세하다. 소년이 들고 있는 멜론을 묶은 끈을 보자.
한 줄이 아니다. 여러 줄기를 꼬아서 만든 끈을 놀랍도록 사실대로 묘
사됐다.

　소년의 몸은 배경과 경계 없이 검은 색 어둠에 파묻혔다. 배경을 바
탕으로 빛을 받아 보이는 물체들을 살펴본다. 빛이 손에 잡히는 물체인

듯 작가는 빛을 자유자재로 던져 흩뿌리기도 하고, 거둬들여 깜깜해지기도 한다. 포도주병 유리 표면의 칼날 같은 광택이 눈길을 끈다. 달걀 요리 그릇의 옆에는 이글거리는 숯이 덩어리 채 빨갛게 타오르고, 화로와 그릇 바닥 사이로 실선 같은 붉은 빛이 새어나온다. 얼굴 피부색의 미묘한 변화, 노파의 머리카락이 비치는 얇은 스카프의 우아한 주름, 냄비에 담긴 금속의 반짝임과 섬세한 그림자, 붉은 양파의 풍부한 광택, 그릇 속에서 단백질이 익어가고 있는 달걀의 모습, 어느 것 하나 놀랍지 않은 것이 없다.

강렬한 빛 때문에 더욱 빛나는 부분과, 아예 형체도 보이지 않는 깜깜한 부분이 대비를 이루는 이 그림은 키아로스쿠로 표현법이 뛰어난 그림이다. 그림에 사용된 키아로스쿠로 방법은 벨라스케스의 초기 작품보다 10-20년 앞서 카라바조의 그림에 나타났다. 벨라스케스는 로마를 처음 방문한 1628년 이전부터 키아로스쿠로를 그림에 적용했는데 그가 활동하던 시기에 스페인은 자연주의와 정물화, 장르적 장면에 강한 뿌리를 둔 네덜란드와 북부 이탈리아의 예술로 넘쳐났다. 그 영향이 컸던 것이다. 키아로스쿠로는 깜깜한 연극 무대에서 연기자에게만 쏟아지는 한 줄기 스포트라이트처럼 그림 속 여러 사물들에게도 필요한 곳에만 빛을 비추는 방법이다.

그림 속 노파와 소년처럼 나도 손주를 옆에 두고 달걀 요리할 때가 많다. 특히 큰 손녀가 달걀을 좋아하여 달걀로 할 수 있는 여러 가지 요리를 준비한다. 그림 속 할머니는 수란을 뜨는 것 같다. 끓는 물에 익히면 되는 간단한 요리 같지만 수란을 제대로 모양 갖춰서 만들기는 쉽지 않다. 10번 하는 중에 3번 정도는 실패하여 달걀이 끓는 물에 지저분하게 풀어진 경험이 있다. 그림 속 할머니는 제대로 성공하여 소년을

기쁘게 해주면 좋겠다. 이 노파는 누구일까? 소년과는 어떤 관계일까? 궁금하다.

벨라스케스는 초기에 노동계급 캐릭터를 자주 그렸는데 그의 가족을 모델로 세운 경우도 많았다. 그림 속 노인이 누구인지는 모르나 작가의 다른 그림에도 등장한다. 〈마르다와 마리아의 집에 있는 그리스도〉(1618)에도 이 그림 속 노인이 모델이다. 소년 역시 다른 그림의 모델이 되기도 했다. 이 그림처럼 어린 소년과 노인을 함께 등장시키는 그림은 나이를 대조하여 삶의 덧없음을 전달하는 의미도 있다고 한다. 노파의 손에 들린 달걀은 죽음 너머에 또 다른 삶, 즉 부활이 있음을 의미한다. 작가는 정물화를 통하여 바니타스를 이야기함과 동시에 부활의 희망도 주고 있다.

달걀로 할 수 있는 요리는 무로 열두 가지 요리를 하는 것만큼이나 많고 다양하다. 날달걀을 먹기로는 뜨거운 밥 위에 그냥 탁 깨뜨려 올려놓기만 해도 되고, 땀을 뻘뻘 흘리며 휘젓는 머랭치기는 디저트를 만들 때 멋을 내는 고급 기술이다. 익히는데도 찜과 튀김과 프라이 등 그 방법도 다양하다. 국물에 넣어 먹을 때 수란처럼 얌전히 모양을 살릴 때가 있고, 휘리릭 풀어 넣는 줄알이 있다. 내가 엄마였을 때 우리 아이들은 오므라이스 위에 빨간 토마토 케첩으로 이름 이니셜을 써주는 것을 좋아했다. 지금 할머니인 내가 손주들에게는 하트 모양을 그려준다. 노른자위를 추가하여 낸 노란 빛깔 위에 토마토 케첩의 빨간 색은 환상 궁합이다. 시각적인 매력은 미각을 자극하고 맛을 더해준다.

삶은 달걀, 의식하지 않은 채 기억 창고의 바닥에 깔려 있던 달걀에 대한 추억이 슬금슬금 기어 나온다. 지금은 까마득한 옛날 이야기가 되어버린 주요섭 작가의 소설 〈사랑방 손님과 어머니〉의 어린 옥희가 좋

아하는 삶은 달걀이 생각난다. 사랑방 남자와 과부의 딸 옥희와 과부 엄마, 이 세 사람 사이에 삶은 달걀이 어떤 상징성을 갖느냐는 해설이 다양한 소설이다. 어려서 소설을 읽지 못할 때 엄마와 함께 그 영화를 극장에서 봤다. 사랑방 손님이 떠난 이후 이제 먹을 사람이 없다고 달걀장수에게서 등을 돌리는 옥희 엄마가 얼마나 야속했던지. 옥희가 삶은 달걀을 얼마나 좋아하는데 옥희 엄마는 그것도 모르나. 세월이 참 많이 흐른 후, 소설을 읽을 수 있게 됐을 때 〈사랑방 손님과 어머니〉를 읽었다. 어려서 봤던 영화이니 그 책을 선뜻 집어 들고 읽은 것이다. 영화 관람 후 아마도 10년은 훌쩍 지났을 무렵이었다. 어린 눈을 통해 내 안에 들어가서 파묻혀 있던 영화의 여러 장면들이 생생하게 재생되었다. 지금은 사용하지 않는 단어이지만 한국 전쟁 후인 그 시대에는 '과부'라는 단어를 예사로 사용했었다. 소설을 읽는 동안 나는 번개같이 깨달았다. 내가 '과부 딸, 옥희'라는 것을. 또렷한 기억이 되살아났다. 영화를 보는 동안 엄마가 가끔 눈물을 훔치곤 했었다는 기억이 확실해졌다.

그림 속 할머니가 달걀 요리 하는 모습에서 출발한 나의 사념은 참 멀리도 왔다. 아니, 먼 과거까지 돌아갔다. 화가의 의도와는 상관없이, 미술 비평가들의 풍부한 지적 평론과는 전혀 관계없이, 미술 작품은 내게 직접 말을 건네오는 것이다. 감상한다는 것은 아는 것을 넘어 느끼는 것까지 포함된다.

작가 알기

디에고 벨라스케스 Diego Rodríguez de Silva y Velázquez
1599.06.06 스페인 세비야 출생, 1660.08.06 스페인 마드리드 사망

후안 마르티네스 델 마조,
〈벨라스케스 초상〉(1644)
캔버스에 유채, 121.2x97.7cm,
개인소장

디에고 벨라스케스는 스페인 바로크 시대 궁정 화가이다. 역사화와 풍속화의 대가이지만 초상화 예술로도 유명하다. 그는 엘 그레코, 고야와 함께 스페인의 가장 위대한 고대 거장 중 한 명이다.

처음에는 예술가 프란시스코 데 에레라Francisco de Herrera Elder에게 그림 공부를 했고, 곧 프란시스코 파체코Francisco Pacheco의 견습생으로 들어갔다. 초기 그림과 스케치는 주로 정물 연구로 자신의 스타일을 찾기 위해 노력했다.

1617년에 견습 과정을 마친 후 자신의 스튜디오를 차렸다. 1622년 마드리드로 이사했고, 그곳에서 장인의 인맥 덕분에 올리바레스 백작Gaspar de Guzmán의 초상화를 그릴 기회를 얻었다. 백작은 그 그림을 펠리

페4세에게 보여줬고 스페인의 젊은 왕은 벨라스케스를 궁정화가로 삼았다. 벨라스케스는 왕자 발타사르Don Balthasar Carlos의 기마 초상화를 그렸다. 조각가 몬타네스Juan Martínez Montañés는 이 초상화를 모델로 조각품을 만들었고, 이 조각품은 피렌체의 조각가 피에트로 타카Pietro Tacca가 청동으로 주조했다. 여러 사람의 영감을 더한 이 조각품은 현재 마드리드의 오리엔테 광장에서 많은 관광객들을 맞이하고 있다.

1628년, 벨라스케스는 스페인 왕에게 사절단으로 온 플랑드르 예술가 루벤스를 만났다. 인정받는 바로크 회화의 거장과 만남에서 큰 영감을 받았다. 1629년에 그는 르네상스 시대의 예술가들을 연구하기 위해 이탈리아로 떠났다. 1629년 6월-1631년 1월 동안 그곳에서 지역의 위대한 예술가들의 영향을 받았다.

1649년-1951년에 이탈리아를 두 번째로 여행했다. 이 기간동안 그는 교황 〈인노첸시오 10세Papa Innocenzo X〉를 그렸고, 그 그림은 역사상 가장 위대한 초상화라는 찬사를 받았다. 1656년에 그는 스페인에서 가장 유명한 그림 〈시녀들Las Meninas〉을 그렸다. 베라스케스의 명성을 세계에 떨치게 한 그림 〈시녀들〉은 서양화에서 가장 많이 분석된 작품 중 하나가 되었다. 미술비평가 뿐 아니라 철학자들도 〈시녀들〉을 주제로 글을 썼다.

벨라스케스는 초상화와 장르 그림을 고정된 한계에서 깨뜨렸다. 사실주의의 선구자인 그는 낭만적인 것보다 진정성을 선호했으며 주제를 묘사하는 전통적이고 역사적인 방식에 묶인 당대의 다른 화가들과 차별화되었다. 그는 완벽하게 정밀한 관찰과 그의 색조와 색조를 조직화하여 자연에서 보고 느낀 것과 똑같이 만드는 놀라운 독창성으로 스페인 리얼리즘의 스타일을 완성했다. 1658년 벨라스케스는 산티아고의 기사가 되었다. 1660년 8월6일 마드리드에서 사망했다.

미술사 맛보기

보데곤 Bodegón

스페인에서 정물화 보데곤bodegón은 자연주의 회화가 미술을 지배했던 톨레도 시에서 시작되었다. 일상적인 상황과 레스토랑이나 선술집에서 평범한 사람들을 묘사하는 일종의 장르 그림으로 정의된다. 단순한 석판에 배열되는 생필품, 음료와 같은 식료품 저장실을 묘사하는 정물화이며 인물이 있지만 정물 요소에 더 중점을 둔다.

스페인어로 보데가bodega라는 용어는 '식품 저장실', '선술집' 또는 '와인 저장고'를 의미한다. 파생 용어 보데곤bodegón은 일반적으로 경멸적인 방식으로 큰 보데가를 나타내는 확장형이다.

16세기 말, 유럽 전역에서 근대 정물화의 출현은 정치, 과학, 철학, 예술 분야에서 근대의 문턱에 서 있는 사회의 급변하는 상황과 관련된 현상이었다. 정물화가 단순히 장식적이거나 상징적인 것으로 인식되지 않고 평범한 사물의 예술적 특성을 깨닫게 해주었다. 정물에는 반짝이는 백랍 그릇, 투명한 유리잔, 카페트, 책, 항아리, 파이프, 작가의 잉크병 또는 화가의 붓과 팔레트가 포함될 수도 있다. 모든 종류의 무생물은 정물화에 적합한 주제이다.

17세기 스페인 회화의 맥락에서 보데곤의 개념은 정물화의 개념보다 더 광범위했다. 보데곤은 더 포괄적이고, 주요 주제인 무생물을 넘어선다. 인물이 있는 구성도 보데곤 범주에 속했다. 보데곤은 종종 음식을 포함하여 일상 생활의 일반적인 대상을 나타낸다.

신대륙의 주요 항구인 17세기 세비야는 유럽 전역에서 온 사람들, 초라한 노숙인, 건방진 사람들로 넘쳐나는 복잡한 도시였다. 급증하는 인구를 수용하기 위해 도시 전역에 주점과 레스토랑이 생겨났다. 자연히 음식에 대한 그림이 많이 그려졌고 배경은 부엌이나 선술집이 되어 정물화에 인물이 들어갔다. 귀족들은 이런 그림을 선호했다. 정물화는 다른 유럽 국가에서 회화 장르의 하위 그룹이지만 스페인에서만 전통적인 지위를 초월하고 다른 장르와 같은 높이로 올라갔다.

17세기 스페인 보데곤의 두드러진 특징은 과일과 채소의 자연주의적 묘사와 현실의 환상을 만드는 빛의 사용이다. 시골 생활을 좋아해 '농부'라는 별명으로 잘 알려진 후안 페르난데스 Juan Fernández는 과일 묘사에 특화된 화가였다. 그는 17세기 전반기에 마드리드에서 활동했으며 포도에 특별한 관심을 가졌다. 이베리아 연합기간(1580-1640) 동안 포도는 스페인 그림의 일반적인 주제였으며 종종 살아 있거나 죽은 새와 함께 묘사되었다.

영어는 정물화를 스틸 라이프 still-life, 움직이지 않는 생명이라 하고, 프랑스에서는 나튀르 모르트 nature morte, 죽은 자연이라고 부른다. 인물이 들어가지 않는 정물화는 하위 장르에 속했다.

북부 정물(플랑드르와 네덜란드)에는 많은 하위 장르가 있다. 아침 식사는 트롱프뢰유 trompe-l'œil, 꽃다발, 바니타스로 보강되었다. 빛과 그림자를 통해 화가는 환상을 만들고 이 광학 효과를 트롱프뢰유(눈을 속이다)라고 한다. 특히 네덜란드에서 17세기 화가들 사이에서 인기가

있었다. 배경은 천이나 유리로 된 화려하고 호화로운 물건으로 둘러싸인 풍성한 연회를 포함한다.

바로크 양식의 스페인 정물화는 엄격했다. 스페인에서는 테이블 위에 몇 가지 음식과 식기가 놓여있는 일종의 아침 식사가 인기를 얻었다. 배경은 황량하거나 평범한 나무, 기하학적 블록으로 종종 초현실주의적인 분위기를 자아낸다. 스페인 고원의 황량함과 유사한 그들의 엄격함은 많은 북유럽 정물화의 관능적 쾌락, 풍요로움, 사치를 결코 모방하지 않는다.

정물화는 사물을 보여줄 뿐만 아니라 구성된 사물들을 통하여 메시지를 전달하기도 한다. 아름다운 오브제 사이에 해골을 놓는 형식의 정물은 바니타스라고 한다. 만물의 덧없음을 뜻하며 세속적인 것의 헛되고 공허함을 일깨워주는 바니타스 정물화에서는 상징적인 모티프들을 살펴본다. 해골(죽음과 부패), 시계(얼마 남지 않은 시간, 절제), 꺼진 등잔과 촛불(시간의 필연적 경과, 죽음의 임박), 책(지식의 무용함) 등이 자주 묘사된다. 담배와 부싯돌이나 담배쌈지도 포함된다.

광야라는 낙원 ─────────────

나이가 들면 들수록 삶의 애착이 더욱 강렬해진다고 한다. 왜일까? 미진한 일들을 마무리하고 싶어서일까, 아니면 옛날보다 더 좋아진 세상을 등지고 떠날 생각을 하니 억울해서 그런 걸까? 강한 애착으로도 생을 붙잡아 둘 수는 없다. 다시 돌아올 수 없는 곳에서 초대장을 보내면 받아야 하고 그 날에 가야 한다. 그러니 오늘 하루, 지금 이 시간, 내가 누릴 수 있는 시간은 귀하고 귀한 것이다.

많은 예술가들이 정성으로 삶을 예찬하는 작품을 만들고, 삶의 덧없음에 한탄의 시를 읊고, 쾌락을 추구하는 글과 그림을 발표했다. 저무는 시간이라고 해서 구슬픈 가락만 흐르는 것은 아니다. 여명의 시간에 흥을 돋우는 작품들도 공존했다.

천 년 전에도 사람의 생명은 지금과 다르지 않아 피어날 때가 있고 시들 때가 있었다. 천 년 전에 많은 사람들이 읊었던 인생에 대한 시를 읽어보자. 11세기 페르시아의 시인 오마르 하이얌의 시와 그로부터 몇백 년 후에 곁들인 엘리후 베더의 일러스트를 함께 본다.

공식적인 예술 운동으로 간주되지는 않았지만 일러스트레이션의 황금기는 남북전쟁 직후 시작되어 제2차 세계대전 직전에 끝났다. 그러나 인기 출판물에 들어간 삽화는 두고두고 대중들의 사랑을 받았다. 대표적인 예가 엘리후 베더 Elihu Vedder의 그림이다.

엘리후 베더,
〈죽음의 잔
The Cup of Death〉
(1911)
캔버스에 유채,
113.9x57.0cm,
스미스오니언 미술관,
워싱턴, 미국

11세기 페르시아 시인들은 벗들과 흥겹게 어울리며 즉흥적으로 4행시를 지었다. 마치 우리나라 옛 선비들이 시서화詩書畵를 즐기듯이. 페르시아 4행시를 '루바이Rubai'라고 한다. 천문학자, 수학자, 시인, 철학자인 오마르 하이얌Omar Khayyám은 수백 편의 루바이를 남겼다. 영어로 번역된 1884년 판에는 엘리후 베더의 삽화 55개가 수록됐다. 그 중 하나가 엘리후 베더의 〈죽음의 잔〉이다. 한 잔의 술, 누군가는 달콤한 과일주처럼 향긋한 맛을 생각할테고, 또 누군가는 피하고 싶은 쓰디쓴 맛이 연상될 것이다. 술 한잔이 앞에 있으니 시를 한 편 읊어본다. 페르시아 시인 오마르 하이얌의 시Rubai이다.

여기 광야의 나무 아래 빵 한 덩어리와
와인 한 병, 소설, 그리고 그대가
내 앞에서 노래하니
광야는 이제 낙원이라.

Here with a Loaf of Bread beneath the Bough,
A Flask of Wine, a Book of Verse - and Thou
Beside me singing in the Wilderness -
And Wilderness is Paradise enow.*

* https://www.omarkhayyamrubaiyat.com/

오마르 하이얌의 시집에 엘리후 베더의 〈죽음의 잔〉이 삽화로 수록되었다. 1170년대에 처음으로 아랍어로 쓴 시 4편이 그의 이름으로 한 시화집에 수록되었고, 13세기로 접어들면서 몇몇 저자들이 상당수의 페르시아어 시편들을 그가 지었다고 언급했다. 이후 시간이 갈수록 그의 이름이 적힌 페르시아어 시편 필사본들은 점점 더 늘어났다. 그 중 가장 널리 알려진 것은 현재 옥스퍼드대학교 보들리언 도서관에 소장되어 있는 〈아우즐리William Ouseley 필사본〉이다.

엘리후 베더는 휴튼 미플린 하코트Houghton Mifflin Harcourt(HMH)에서 발행한 〈오마르 하이얌의 루바이야트〉의 디럭스 에디션을 위해 55개의 삽화를 그렸다. 이 그림들은 삶과 죽음의 신비를 명상하는 페르시아 서정시에서 파생된 작품들이다.

〈오마르 하이얌의 루바이야트〉는 에드워드 피츠제럴드Edward FitsGerald가 1859년에 영어로 번역했다. 그 후로 지금까지 많은 판본들이 나왔다. 한국어 번역판 『루바이야트』(윤준 역, 지식을 만드는 지식, 2020)에는 영국의 삽화가 조지프 설리번Edmund Joseph Sullivan이 1913년 출간한 판본에 그린 삽화가 함께 실려있다. 엘리후 베더의 삽화를 기대했는데 조금 아쉽다. 그러나 설리번의 삽화도 시를 빛나게 한다.

이 그림을 보면 죽음을 받아들이는 것이 두렵지가 않다. 오히려 아름답기까지 하다. 잔과 포도주는 이 시의 지배적인 은유이다. 가장 대중적인 해석에 따르면 컵은 생명 또는 생활 행위를 나타낸다. 포도주에 대해서는 의견이 갈리는데, 포도주는 삶의 쾌락을 대표한다는 것과 종교를 대표한다는 두 가지 해석이 있다. 종교가 삶에 대한 실존적 두려움과 죽음의 공포를 완화시키는 역할을 한다면 포도주의 역할도 그와 비슷한 것 아닐까? 맛보면 달콤하고, 취하면 환상적인 두 가지의 위로, 종교와 포도주가 아닐런지.

시집 전체에 흐르는 큰 주제는 삶의 덧없음을 슬퍼하면서 동시에 감각적 쾌락을 즐기자는 것이다. 오랜 세월이 지난 지금까지 끊임없이 읽히고 갖가지 형태로 변주되고 있다. 죽음은 종교와 술로 막을 수 있는 것이 아니다. 어찌어찌하여 한, 두 번, 더 여러 번 그 고비를 넘긴다 해도 궁극적으로는 받아들일 수밖에 없다. 이 그림 〈죽음의 잔〉은 타인의 죽음이 아닌 나의 죽음에 대하여 생각해보는 계기가 되었다. 그 '때'는 알 수 없지만 내게도 다가올 죽음에 대하여, 엘리후 베더의 그림을 통해서 미리 생각해본다.

연극을 한다. 무대가 점점 어두워지며 한 곳으로 빛이 쏟아진다. 주위는 완전한 어둠으로 변한다. 무대에 누워있는 연기자를 비추던 강렬한 한 줄기 빛은 점점 위로 향하며 없어진다. 관객은 주인공의 영혼을 하늘로 인도해 간 그 빛이 곧 죽음임을 안다. 죽음은 빛으로 표현할 수 있다.

영화를 만든다. 연기자가 문득 하늘을 올려다본다. 부드러운 구름이 둥실 떠있는 엷고 맑은 푸른 색의 하늘이 마음에 평화를 준다. 다음, 하늘은 쪽빛으로 변하고 태양빛이 강하게 빛난다. 그 하늘을 배경으로 새가 날아간다. 아주 자유롭게 은빛으로 빛나는 새가 훨훨 날아간다. 죽음이다. 구름처럼 부드럽고, 하늘처럼 푸르고, 태양처럼 빛나고, 새의 날개처럼 자유로운 죽음이다.

그림을 그린다. 깃털 날개가 달린 천사들이 한 사람을 호위하며 공중을 난다. 날개가 없는 그 사람도 공중에 떠있다. 전체가 파스텔톤의 부드러운 색감이다. 거부하는 몸짓이 아닐 때 죽음은 아름답다.

다른 표현들도 있다. 까만 색 긴 망토를 입은 저승사자를 따라 어두운 곳으로 따라가는 연극, 그 검은 날개에 휩싸이는 그림, 자유롭게 하

늘을 날던 새가 땅으로 곤두박질하며 하강하는 영화, 은은히 빛을 발하던 촛불이 꺼지고 갑자기 공간을 점령하는 암흑, 맑은 하늘이 순간 어두워지며 몰려드는 검은 구름…

연출가의 마음대로 죽음을 빛으로, 암흑으로 선택하는 것은 아니다. 죽음을 맞기 전까지의 연기자의 역할에 따라 죽음은 빛이 되기도 하고 암흑이 되기도 한다. 화가의 심리상태에 따라, 화가가 죽음을 어떻게 해석하느냐에 따라 그림은 밝고 맑고 부드러운 그림이 되기도 하고, 어둡고 무겁고 험악한 그림이 되기도 한다.

바라기는 내게 마지막 잔을 건네는 사자는 흰색 날개를 활짝 편, 엘리후 베더의 그림 속 천사의 모습이면 좋겠다. 나의 마지막 모습은 그림 속 여인처럼 평화로운 모습이면 좋겠다. 이런 상상을 하다보면 베더의 그림 〈죽음의 잔〉은 죽음에 대한 막연한 두려움을 없애주는 것 같다.

죽음은 새로운 세계로의 떠남, 그곳이 낯선 곳이겠기에 우리에겐 두려움이다. 낯선 곳을 겁도 없이 잘 돌아다니는 나는 역시 낯선 곳인 '죽음'에도 두려움이 없는 것인지 자문한다. 선뜻 대답할 수 없다. 그 동안 내가 경험했던 수많은 낯선 곳들, 그곳에 갈 때마다 얼마나 단단히 준비를 했던가. 겁도 없이 다녔다는 것은 그만큼 준비를 많이 했기 때문인데 이 '죽음'이란 낯선 곳에 대해서 도대체 준비한 게 없다. 삶은 죽음을 준비하는 과정이다. 우리는 죽음의 준비 과정으로서의 삶을 살고 있다. 나에게 죽음에 대한 두려움이 있다면 나는 내 삶을 돌아보아야 한다. 두려움 없이 낯선 곳으로 떠날 수 있는 준비를 해야 한다.

49

So when the Angel of the darker Drink
At last shall find you by the river-brink,
And, offering his Cup, invite your Soul
Forth to your Lips to quaff — you shall not shrink.

그래서 짙은 술의 천사가

강가에서 끝내 당신을 찾아

그의 잔을 권하고, 너의 영혼을 불러

들이키기를 권할 때, 움츠리지 말라.

So when the Angel of the Darker Drink

At last shall find you by the River-brink,

And, offering his cup, invite your soul

Forth to your lips to quaff-you shall not shrink.

오마르 하이얌의 루바이야트 삽화, 〈죽음의 잔〉(1883-84)
49.1x37.7cm, 스미스오니언 미술관, 워싱턴, 미국

작가 알기

엘리후 베더 Elihu Vedder
1836.02.26 미국 뉴욕 출생, 1923.01.29 이탈리아 로마 사망

**존 퍼거슨 위어,
〈엘리후 베더〉(1902)**
캔버스에 유채, 72.3x60cm,
보스톤 미술관, 미국

엘리후 베더는 미국의 상징주의 화가, 일러스트레이터, 조각가, 작가
이다. 어머니는 예술가가 되려는 그의 목표를 지지했고 치과의사인 아
버지는 마지못해 동의했다. 그는 대학에 가지 않았지만 인본주의 연구
에 대한 지식은 넓었다.

그는 NY 셸번에서 T. S. 매티슨^{Tompkins Harrison Matteson}에게 사사했고,
1858년 3월 파리로 갔다. 에두아르 피콧^{François Edouard Picot}의 화실에서 8개
월을 보낸 후 1860년까지 피렌체에 정착했다.

피렌체 르네상스에 관심이 있었고, 중요한 예술적 영감은 카페 미켈

란지올로의 이탈리아 예술가들에게서 나왔다. 이 그룹은 자신의 구도와 야외 풍경에 대한 새롭고 비전통적인 그림 방식을 모색했으며 특히 쿠르베와 바르비종 학파의 경험에 관심이 있었다. 그는 또한 티레니아 해안, 크라시메네 호수, 로마 캄파냐, 이집트, 카프리에 대한 많은 스케치, 드로잉, 파스텔화를 그렸다. 이는 마키아이올리의 예술가들이 수행한 풍경에 대한 사실적인 접근을 보여준 것이다. 이탈리아에 머무는 동안 아버지의 경제적 기원이 끊겨 무일푼이 된 그는 미국 남북 전쟁중에 미국으로 돌아가 상업 삽화로 생계를 꾸렸다. 티파니Tiffany에서 유리 제품, 모자이크, 조각상을 의뢰받았다. 그는 환상적인 자연과 낭만적인 그림을 그렸다. 그의 그림은 매우 사실적인 스타일이고 종종 슬픔과 신비의 분위기를 불러일으키는데 이상한 물체의 조합을 그려 사람들을 어리둥절하게 했다. 그것은 마치 꿈과 같았다. 꿈에 대한 매력에 끌리고, 죽음에 집착했으며, 우울한 경향이 있으면서도 욕망도 큰 그는 실제로 눈에 보이는 것 이상을 보고 그리는 화가였다.

남북전쟁이 끝나자 이탈리아에서 살기 위해 미국을 떠났다. 베더는 영국을 여러 번 방문했으며 라파엘 전파Pre-Raphaelites와 윌리엄 버틀러 예이츠William Butler Yeats와 같은 영국과 아이랜드 신비주의자들의 작품에서 영향을 받았다. 1890년에 베더는 이탈리아에서 '아르떼 리베르타스' 그룹 설립을 도왔다. 이탈리아에 머물면서도 베더는 때때로 미국으로 돌아갔지만 1906년 이후 1923년 사망할 때까지는 이탈리아에서만 살았다. 그가 글을 쓰고 삽화를 그린 책 〈의심과 그 외의 것들Doubt and Other Things〉은 그가 죽기 직전에 출판되었다.

워싱턴 의회 도서관 독서실 복도를 장식했으며 그의 벽화는 여전히 거기에서 볼 수 있다. 그는 로마에서 사망하여 로마의 개신교 묘지에 묻혔다.

미술사 맛보기

마키아이올리 Macchiaioli Art Movement
(c.1855-80)

순수 미술 회화에서 '마키아이올리'라는 용어는 주로 1855년-1865년에 피렌체에서 활동한 급진적인 이탈리아 화가 그룹을 말한다. 마키아이올리 그룹의 주요 구성원들은 피렌체의 카페 미켈란지올로^{Michelangiolo}에서 만나 예술과 정치에 대해 논했다. 1848년의 봉기와 진행 중인 리소르지멘토^{Risorgimento, 이탈리아 국가 통일} 투쟁에 참여했던 몇몇 회원들은 당시 국가의 생생한 측면을 묘사함으로써 이탈리아의 부흥과 통일에 기여하고자 했다.

이탈리아 미술 아카데미가 가르치는 고대의 관습에서 벗어났으며, 자연의 빛, 그늘 및 색을 포착하기 위해 야외에서 많은 그림을 그렸다. 마키아^{macchia, 얼룩, 반점}를 뜻하는 이름은 많은 작은 색점들로 그려진 회화를 말한다. 개별 색상 반점, 또는 다른 색상 반점이 겹쳐진다. 작은 반점들은 이탈리아의 눈부신 광도를 포착하는 데 이상적인 회화의 기본 구성 요소였다. 그들은 빛과 그림자의 영역이 예술 작품의 핵심 구성 요소라고 믿었다. 기존의 제도 및 스푸마토^{sfumato, 음영}와 반대되는 이 기법은 단순한 색상 대비로 축소된 구성으로 그림을 더 신선하게 보이게 한다. 디자인, 명암 대비 및 다양한 색조의 조합을 통해 생성된 강한 그림자와 밝은 대비를 사용하는 기법이다.

마키아이올리라는 단어는 처음에는 부정적이고 경멸적인 의미로 사용했다. 저널 포폴로^{Gazzetta del Popolo}에 실린 이 화가들의 전시회에 대한 적

대적인 리뷰(1862년 11월)에서 처음 쓴 용어이다. 그들은 당시 비평가들로부터 좋은 평가를 받지 못했고 상업적인 성공을 거의 누리지 못했다.

마키아이올리는 종종 프랑스 인상파와 비교되고 때로는 '이탈리아 인상파'라고 불리기도 한다. 현대에 대한 욕구, 사진에 대한 관심, 일본 목판화에 대한 감탄, 기술적으로는 이전 스케치 준비와 야외에서의 작업에 대한 것은 서로 공통점이 있다. 그러나 정치 사회에 관한 관심과 사회학적 문화적으로는 서로 다르다. 프랑스인의 무관심과 이탈리아인의 정치적 헌신은 확연히 다르다.

1865년부터 마키아이올리의 성격이 다양해지고 점차 분리되었다. 무엇보다도 그들의 종말을 상징하는 사건은 1866년 카페 미켈란지올로의 폐쇄였다. 미켈란지올로 카페가 폐쇄된 후에도 조반니 파토리Giovanni Fattori에 의해 마키아이올리 화풍은 이어졌다.

거장의 죽음을 기록하며

펠릭스 조셉 바리아스
쇼팽의 죽음 Death of Chopin(1885)

그림 속에서 인생 여정을 살펴봐 왔다. 이제 한 사람의 죽음이 소개된다. 타인의 죽음 앞에서 나를 돌아보고 성찰하는 시간이 왔다. 알면서도 모르는 척 외면했던 '죽음'이라는 운명 앞에 가까이 다가선 것이다. 아무리 좋은 각본을 써도, 각본대로 연출을 한다 해도, 그 장면을 죽는 당사자는 볼 수가 없다. 살면서 가장 궁금했던 것이 바로 이 장면이다. 숨을 거둔 후 영혼은 장례식이 끝날 때까지 머물다 가면 좋겠다. 가끔은 찾아와 그리운 이들이 잘 살고 있는지 몰래 보고 갈 수 있으면 좋겠다. 불가능한 일임을 확인하며 그림이 보여주는 〈쇼팽의 죽음〉을 살펴본다.

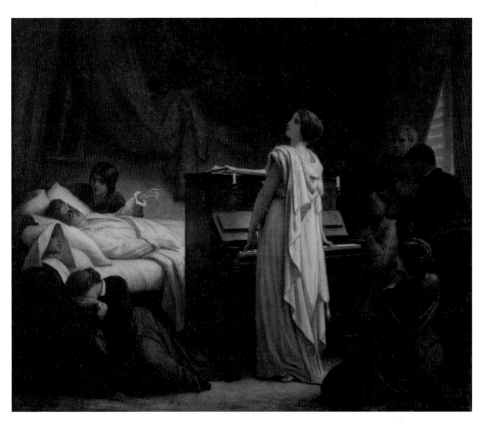

┃ 펠릭스 조셉 바리아스, 〈쇼팽의 죽음 Death of Chopin〉(1885)
┃ 캔버스에 유채, 110x131cm, 크라쿠프 국립 미술관, 폴란드

대한민국 국민들에게 〈쇼팽 국제 피아노 콩쿠르〉는 익숙한 대회이다. 시간을 거슬러 올라가면 2005년 바르샤바에서 열린 쇼팽 콩쿠르에서 임동민, 임동혁 형제가 공동 3위를 수상했다. 그 후 10년 뒤, 2015년에는 조성진이 1위를 차지하여 우리나라 음악 애호가들에게 큰 기쁨을 안겨줬다. 그 쇼팽의 마지막 모습이 이 그림 속에 있다.

많은 사람들이 쇼팽의 곡을 한번쯤은 들어봤을 것이다. 특히 그의 장례 행진곡은 널리 알려졌다. 미국의 존 F 케네디, 러시아의 브레즈네프

와 스탈린의 장례식에서 연주되었다. 피아노 소나타 Bb단조 작품번호 35 Piano Sonata No.2 in B-flat minor, Op.35 이다. 쇼팽 자신의 장례식에서도 이 곡이 연주되었다.

화가는 쇼팽이 사망한지 36년 후에 쇼팽의 마지막 장면을 화폭에 담았다. 화가는 그 자리에 없었으니 누군가에게서 이야기를 전해 듣고 그렸을 것이다. 바리아스는 조르주 상드의 딸 솔랑주 Solange 가 전한 이야기를 듣고 그렸다고 한다. 그림의 가운데에 한 여성이 피아노를 치며 노래를 부르고 있는데 아마도 델피나 포토카 Delfina Potocka 백작부인일 것이라고 한다. 그림 자체가 사후 오랜 시간이 지나서 그린 것이기 때문에 정확한 증언을 듣기는 어렵다.

쇼팽에겐 세 여인이 있었다. 아름다운 우정을 이어간 델피나 포토카, 뜨거운 열정의 애증 관계인 조르주 상드 George Sand, 그가 죽은 뒤에도 쇼팽에게 헌신한 제인 스털링 Jane Wilhelmina Stirling 이다. 포토카는 쇼팽의 요구에 따라 임종에서 아리아를 불러줬고, 상드는 나타나지 않았다. 스털링은 쇼팽의 투병 생활을 위해 아낌없는 금전적 지원을 했고 평생 독신으로 지냈다.

그림 속 장면에서 포토카가 부른 노래는 '헨델의 아리아'라는 설과 '알렉산드로 스트라데라의 주여 자비를 베푸소서'라는 설이 있는데 어느 곡이었을까? 아쉽게도 그림만 봐서는 알 수 없다.

1849년 10월 16일, 약 20여명의 사람들이 초조하게 쇼팽을 바라보고 있었다. 쇼팽은 포토카가 거기 있는지, 그녀가 노래를 부를 수 있는지 물었다. 문이 활짝 열리고 포토카는 애절한 목소리로 노래를 부르기 시작했다. 방에 있던 사람들은 무릎을 꿇고 흐느낌을 참았다. 그림에는 함께 있던 사람들이 다 등장하진 않는다. 화가는 노래 부르는 포토카를

바라보는 쇼팽의 눈을 또렷이 그렸다. 아마 마지막 힘을 다해 눈을 뜨고 있었을 것이다. 음악 속에 살던 사람이 음악 속에서 죽어가고 있는 장면이다. 고통의 순간이었겠지만 전해 듣는 이들은 그렇게 마지막을 보낸다는 것을 아름답다고 생각한다.

쇼팽의 머리 쪽에는 수녀와 무릎을 꿇은 솔랑주가 있고, 벽 쪽에는 쇼팽의 누이 루드비카가 죽어가는 쇼팽의 손을 잡고 있다. 루드비카는 체온이 서서히 식어가는 쇼팽의 손을 잡은 채, 시선을 고정한 장면으로 누이의 안타까운 마음을 표현했다. 어두운 실내에서 쇼팽을 에워싼 흰 침구는 더욱 하얗게 빛난다. 오른쪽 창가에는 옐로비츠키 Aleksander Jełowicki 신부님, 화가 크비아트코프스키 Teofil Kwiatkowski가 임종을 지켜보고 있다. 제인 스털링은 나중에 크비아트코프스키에게 쇼팽의 이 장면을 의뢰했고, 그는 쇼팽의 얼굴을 클로즈업한 모습을 그렸다. 바리아스의 그림은 누구의 의뢰였는지 정확히 알려지지 않았는데 소유자는 윈나레타 폴리냑 Winnaretta de Polignac이었다. 의뢰자도 같은 사람이 아니었을까 한다. 언젠가는 나도 이런 시간을 마주할 텐데 〈쇼팽의 죽음〉처럼 그려지진 않을 것이다. 그 시간을 지켜본 몇몇 가족들의 마음 속에 희미한 장면으로 남아있을지……

이 그림 〈쇼팽의 죽음〉을 보기 이전에도 나는 가끔 죽음에 대해 생각해왔었다. 시골 생활을 하는 동안 삶에 대한 의지가 활활 타오르기도 했고, 죽음에 대한 아름다운 순종도 생각해 봤었다. 그때, 가까이에 숲이 있었다. 매일매일 살아나는 나무, 매일매일 죽어가는 나무, 이듬해 다시 시작되는 살아나기와 죽어가기의 어김없는 순환, 거기 담겨있는 숱한 생명들로 해서 매일매일 변화하는 숲. 그 생명의 신비를 간직한 숲을 곁에서 지켜보며 인생에 대해 생각할 기회가 많았다.

대지에 가득 찬 생명들의 생기를 느끼며 나는 그 생명과 필연적으로 더불어 함께 하는 죽음도 보았고, 죽음과 생명은 따로 멀리 떨어져 있는 것이 아니라 손바닥과 손등처럼 함께 붙어있다는 것도 알았다. 우리는 손바닥과 손등을 한 손에 다 가지고 있다. 내가 생명의 영역에 있을 때나 죽음의 영역에 있을 때나 그것이 나에겐 아무런 차이가 없다. 내 죽음에 눈물을 흘리는 것은 내가 아니라 남은 자들 아닌가. '죽음' 때문에 눈물을 흘리는 건 내가 아니라 남은 자의 자리에 있을 때이지 내가 죽을 때는 아니다.

죽음이란 그저 자리바꿈에 불과한 일. 한 사람의 자리바꿈이 그 주변의 여러 사람에게 연쇄적인 영향을 끼치는 것을 간과할 수는 없지만 죽음을 맞는 당사자로서는 그저 자리바꿈에 불과한 것이 곧 죽음이다. 이사를 다니듯 이쪽에서 저쪽으로 자리를 옮기는 것이다. 이웃들과 잘 지냈다면 내가 이사를 한 후 함께 살던 이웃들이 그리워할 테고, 아니면 곧 잊어버릴 게다.

죽는 자의 자세는 어떤 모습인가. 손바닥이 위로 향해 있던 삶에서 이제는 그 손을 뒤집어 두 무릎 위에 다소곳이 손등을 위로 향해 내려 두는 것, 그것이 죽는 자의 자세이다. 그 자세를 미리 알지 못하고 끝까지 손바닥을 위로 향해 허우적거리는 삶을 보는 것은 참 괴로운 일이다. 숲으로 들어가 아무런 저항 없이 순종으로 죽어가는 생명들을, 우렁찬 울음 없이 조용히 태어나는 생명들을 봐야 한다. 태어남에도 죽음에도 순종하는 것이 생명을 받은 자들의 아름다움이다. 누가 말했던가, 도전하는 인간은 위대하다고? 도전할 대상은 삶의 과정이지 생명 그 자체는 아니다. 생명에는 순종해야 한다.

삶과 죽음을 다 함께 '인생'이란 괄호 속에 동류항으로 묶는다. 인생의 '생生'이 살아있다는 뜻이지만 그렇다고 삶만이 인생이라고 말할 수

는 없다. 인생엔 엄연히 죽음도 포함되어 있으니 말이다. 삶에는 끝이 있지만 죽음엔 끝이 없다. 죽음은 끝이 없이 영원하다. 삶의 과정엔 숱한 오류가 있지만 그 과정이 끝나기 전에 오류를 수정할 기회도 있다. 그러나 시작만 있고 끝이 없는 죽음에선 시작을 돌이킬 어떠한 능력도 우리에겐 없다. '시작'은 삶에서보다 죽음에서 더욱 중요하다는 결론을 얻는다. 이 '시작', 죽음의 시작은 삶의 끝에 맞물려 있다. 그렇다면 삶의 끝은 우리 인생 중에서 가장 중요한 시기가 아닐까. 삶은 죽음을 준비하는 과정이다. 모든 일은 준비를 어떻게 하느냐에 따라 출발이 달라진다. 우리는 모두 죽음을 준비하는 과정으로서 이 삶을 살고 있다.

쇼팽의 소나타 Bb단조 작품 35번을 들으며 펠릭스 바리아스의 〈쇼팽의 죽음〉을 감상한다. 그리고 기도한다. 나의 영혼이 아름다움으로 세상에 남아있기를.

작가 알기

펠릭스 조셉 바리아스 Félix-Joseph Barrias
1822.09.13 프랑스 파리 출생, 1907.01.24 프랑스 파리 사망

**펠릭스 조셉 바리아스 초상
(1856)**
작은 사진(CdV),
스미스소니언 도서관

　펠릭스 조셉 바리아스는 프랑스 화가이다. 그는 종교, 역사적, 신화적 주제를 그린 그림으로 당대에 잘 알려져 있었다. 그의 스튜디오에서 훈련하고 명성을 얻은 아티스트로는 에드가 드가, 앙리 필 Henri Pille이 있다. 형제는 유명한 조각가 루이 에르네스트 바리아스 Louis-Ernest Barrias이다. 아버지는 도자기 화가였으며 펠릭스를 가르쳤다. 그 후 펠릭스는 파리 에콜 드 보자르에서 공부하고 레옹 코그니에 Léon Cognie의 가르침을 따랐다.

1844년에는 로마 원로원이 대사를 영접하는 장면인 〈신시나투스〉라는 그림으로 '로마 그랑프리'를 수상하여 상당한 인정을 받았다. 이를 통해 그는 더 많은 연구를 위해 이탈리아로 갔다. 1845년에서 1849년까지 5년동안 빌라 메디치 Villa Médici / The French Academy in Rome에 거주할 수 있었다.

　1845년에 파리 살롱에 출품한 〈사포〉로 3등 메달을, 1851년에는 〈티베리우스의 유배〉로 1등 메달을 수상했다. 그는 또한 파리의 생뙤스타슈 Saint-Eustache 교회 프레스코화를 그렸다. 1860년대에 윌리엄 월터스 William Thompson Walters가 편찬한 기도에 관한 작품 앨범에 삽화를 위임받았다. 1859년 명예의 군단의 기사가 되었다.

　펠릭스의 대형 그림은 베르사유 궁이 소장한 〈1854년 9월 14일 크림 반도 올드 포트에 상륙한 프랑스군〉으로 무려 480x600cm의 크기이다. 이 그림은 1862년 런던에서 열린 국제 전시회에 전시되어 사람들에게 뜨거운 관심을 받았다. 1868년에는 런던의 드레이퍼스 홀 천장에 〈황금 양털의 전설〉을 그렸다.

　그의 예술은 항상 엄격한 실행, 행복한 상상력, 전체 효과에 대한 우아한 개념이 특징이다. 일반적으로 가벼운 색상의 시대에 그는 예술의 위엄을 매우 조심하고, 그 시대의 취향과 타협하지 않았기 때문에 장식 예술에 대한 모든 에세이에는 그의 이름이 우선 올라간다. 그는 1907년 84세의 나이로 사망했다.

미술사 맛보기
미술사를 바꾼 작가와 논란의 작품들

二 에두아르 마네, 〈풀밭 위의 점심〉(1863)

에두아르 마네, 〈풀밭 위의 점심〉(1863)
캔버스에 유채, 208x264.5cm,
오르세 미술관, 파리, 프랑스

전통적인 방식을 따르지 않고, 신화의 여신이나 귀족의 여인들을 떠나 평범한 여자를 그려서 파리 살롱가에 충격을 주었다. 한 작품에 초상화, 풍경, 정물 등의 장르를 모두 포함하는 새로운 회화적 접근 방식을 시도했다.

마네는 1862년에서 1863년 사이에 이 작품을 제작했지만 악명 높은 파리 살롱 심사위원단에게 거부당했고, 낙선전 Salon des Refuses에 이 작품을 전시했다. 비평가 에밀 졸라의 옹호에도 불구하고 외설적이고 저속한 작품이라는 비난을 받았다. 이 작품은 현대미술의 출발점으로 간주된다.

二 마르셀 뒤샹, 〈샘〉(1917)

이 작품은 "무엇을 작품으로 만드는가?", "예술을 평가하고 자격을 부여하는 데 있어서 예술기관의 역할은 무엇인가?"와 같은 수많은 중요한 질문을 불러일으켰다.

뒤샹은 〈샘〉을 필명 R.Mutt으로 독립 예술가 협회에 제출했지만 작품이 거부당했다. 이 작품은 뒤샹이 순수한 시각적 예술이라고 불렀던 것에

서 보다 개념적인 표현 방식으로의 전환을 나타낸다. 원본이 남아있는 것은 잡지를 위해 스티글리츠Alfred Stieglitz가 찍은 잡지 사진 뿐이고, 1960년대에 승인된 여러 복제품이 전 세계의 주요 컬렉션에 있다.

二 파블로 피카소, 〈게르니카〉(1937)

1937년 바스크 마을의 학살을 묘사한 파블로 피카소의 거대한 벽화 〈게르니카〉는 폭격을 받은 모든 도시를 대표하는 작품이 되었다. 폭력과 무질서가 만들어낸 인간과 동물의 고통을 그린 작품이다. 그림 속에는 피 흘리는 말, 황소, 비명을 지르는 여자, 절단, 불 등이 그려져 있다. 파시즘에 대한 가장 강력한 예술적 규탄이며, 강력하고 비판적인 메시지였다.

이 그림은 예술과 정치의 대조를 이루는 동시에 전통적 기법을 거부함으로써 효과적인 정치적 발언을 하고 있다. 1937년 파리 만국 박람회의 스페인관 전시와 전 세계의 다른 장소에 전시되었다. 순회 전시회는 스페인 전쟁 구호 자금을 모으는 데 사용되었다.

二 잭슨 폴록, 〈블루 폴스〉 또는 〈넘버 11〉(1952)

추상 표현주의 그림 〈블루 폴스〉는 대형 '액션 페인팅'으로 가장 잘 알려져 있다. 논란이 되고 있는 그의 예술 스타일은 바닥에 수평으로 놓인 큰 캔버스 위에 캔에서 직접 물감을 붓는 '드립' 기법으로 구성되어 있다. 제2차 세계대전의 공포 이후 인류에 대한 환멸을 느낀 폴록은 그의 거친 물방울 그림에서 현대 인간 조건의 비합리성을 묘사하기 시작했다. 폴록의 작업 스타일은 기술과 깊이가 부족하다는 비난을 받았지만 작가의 내면을 표현하는 추상 표현주의 운동의 출발이 됐고, 개념 미술의 길을 열었다.

로버트 라우션버그, 〈지워진 드 쿠닝 그림〉(1953)

네덜란드계 미국인 드 쿠닝 DE Kooning 이 추상표현주의 화가 중 가장 위대한 화가로 이름이 날리던 시기에 라우션버그는 기이한 계획을 했다. 그는 이미 뒤샹의 예술적 독창성과 도전적인 개념에 흥미를 느꼈고, 예술의 경계를 식별하고 질문하고 위반하는 방향으로 자신의 생각을 발전시켰다. 마침 액션 페인팅에 대한 세간의 관심이 높아지던 때였다. 액션 페인팅은 완전한 불확실성으로 시작하여 작업이 진행됨에 따라 펼쳐지는 과정의 결과로서 예술작품을 개념화한 혁명이었다. 라우션버그는 액션 페인팅의 물리적 추가적 과정을 역전시키고자 했다. 먼저 자신의 그림을 지웠는데 만족하지 못했고, 드 쿠닝에게 작품을 하나 받은 후 모두 지워버렸다. 그것이 〈지워진 드 쿠닝 그림〉이다. 오늘 날 뱅크시 Banksy 의 자기 파괴적인 그림은 이미 예고된 것이었다.

엔디 워홀, 〈캠벨 수프 캔〉(1962)

〈캠벨 수프 캔〉 그림은 다양한 예술 스타일에 대하여 많은 예술가에게 영감을 줬고, 현대 미술과 팝아트의 상징이 되었다. 팝 아트 운동의 선두 주자인 앤디 워홀은 예술적 표현, 유명인 문화, 대량 생산과 대중 매체 문화 사이의 경계를 탐구했다. 레디 메이드 생산 상품을 이용한 실크스크린 작업으로 예술작품도 대량 생산하는 길을 열었다.

당시 순수미술은 워홀의 작품이 예술로 인정될 수 있는지에 대해 의문을 제기했다. 어떻게 제도화된 예술의 영역을 무시하고 단순한 슈퍼마켓 방문으로 작품을 제작할 수 있느냐는 화살이 무수히 날아들었다. 그러나 결국 워홀의 실크스크린 작품은 큰 인기를 얻고 팝아트 운동의 성공을 위한 촉매제가 되었다. 팝아트는 이러한 평범한 오브제를 넘어 소비사회의 현실에 부합하는 대중문화의 주제를 담고 지금까지 이어져 오고있다.

안드레스 세라노, 〈오줌 크라이스트〉(1987)

세라노의 소변이 담긴 유리 탱크에 잠긴 작은 플라스틱과 나무십자가를 묘사하고 있다. 이 작품은 국립 예술 기금으로부터 납세자 지원을 받았는데 많은 사람들이 작품이 신성모독이라고 생각했기 때문에 상원의원들로부터 엄청난 스캔들과 분노를 불러일으켰다.

기독교 공동체와 우익 정치인들이 예술가와 국립 예술 기금에 대한 공격으로 국립 예술 기금은 자금이 삭감되었다. 작품은 이후 여러 차례 훼손됐다. 세라노 자신은 논쟁에 대해 이렇게 말했다. "나는 평생 가톨릭 신자였기 때문에 그리스도를 따르고 있습니다." 기독교인으로서 그는 신성한 것과 세속적인 것 사이의 모호한 관계를 보여주는 종교적 진술을 자신의 작품으로 간주했다. 세라노의 작품에는 예술은 항상 감정을 불러일으키는 것이어야 하며 사람들이 그것에 무관심해서는 안 된다는 메시지가 담겨있다.

마크 퀸, 〈자아〉(1991)

〈자아〉는 작가의 얼어붙은 피로 그의 머리 전체를 실물 크기로 복제한 것이다. 실제 피를 사용한 작품은 큰 논란을 빚었는데 작가는 자신의 몸에서 훼손되지 않고 꺼낼 수 있는 것은 피 뿐이라고 말했다. 퀸은 렘브란트의 젊음에서 노년기에 이르는 자화상에서 영감을 받아 이 작품을 착안했다고 한다. 5년 마다 새로운 〈자아〉를 만들기로 한 자신과의 약속을 지키며 몇 달에 걸쳐 8파인트(4.544리터)의 피를 뽑는다. 5년 마다 깁스에 피를 채워 자신의 변화하는 모습을 보여준다.

얼어붙은 모습을 유지하기 위해서는 냉장장치에 연결하는 플러그를 꽂아야 한다. 예전에 알코올 중독자였던 작가 자신의 의존성을 상징하는 것이다. 생명이 없이 매달린 상태로 떠 있는 이 분리된 머리의 표면

에는 응고된 피가 모여있어 암울한 분위기를 연출한다. 비평가들은 흡혈귀적인 선정주의에 불과하다고 비난했지만, 한편으로는 전통적인 자화상의 새로운 모색이라며 관심을 보였다. "조각의 물질적 한계를 넘어보고 싶었다."는 작가의 말처럼 현대미술의 새로운 가능성을 보여준 작품이다.

二 아이 웨이웨이, 〈한 왕조 Han Dynasty 항아리를 떨어뜨리다〉(1995)

우리 시대의 위대한 선동가 중 한 사람으로, 그의 작품은 중국 정부를 강력하게 비판하고 표현의 자유를 위해 투쟁한다. 상징적, 문화적 가치가 있는 200년 된 항아리를 부수는 것은 중국정부에 대한 의미심장한 항의이다.

제목에서 알 수 있듯이 이 작업은 2천년된 의식용 항아리를 떨어뜨려 파괴하는 작업이었다. 항아리는 상당한 금전적 가치가 있을 뿐만 아니라(작가는 수십만 달러를 지불했다고 전함) 중국 역사의 강력한 상징이기도 했다. 한 왕조(BC206-AD220)는 중국 문명의 역사에서 결정적인 시기이며, 의도적으로 그 시대의 상징적 유물을 깨는 것은 중국에 대한 문화적 의미의 유산을 모두 버리는 것과 같다. 역사적 유물에 대한 고의적 모독은 일부에서 비윤리적이라는 비판을 받았다. 이에 대해 작가는 마오쩌둥의 말을 인용하여 답변했다. "새로운 세계를 건설하는 유일한 방법은 오래된 세계를 파괴하는 것입니다."

二 트레이시 에민, 〈내 침대〉(1998)

이 고백적인 작품은 사람들의 가장 친밀한 공간, 실패, 우울증, 여성의 불완전함, 체액에 대한 금기를 다루었다. 1999년 테이트 브리튼 Tate Britain에서 〈내 침대〉가 처음 전시되었을 때 반응은 극도로 엇갈렸다. 어

떤 사람들은 완전히 역겹다고 매우 비판적이었고 다른 사람들은 황홀해 했다.

아이디어는 에민이 4일 동안 술 외에는 아무것도 먹지도 마시지도 않고 침대에 누워 있었던 우울한 단계에서 영감을 받았다. 구겨진 시트, 베개, 꼬인 담요 뿐 아니라 엉킨 나일론 스타킹과 구겨진 수건으로 구성된 작가의 실제 나무 침대로 구성되어 있다. 침대 주위에는 빈 보드카 병, 슬리퍼와 속옷, 부서진 담뱃갑, 꺼진 양초, 콘돔과 피임약, 꼭 껴안고 싶은 장난감, 폴라로이드 자화상 몇 장 등 개인 소지품이 어지럽게 흩어져 있다. 작가 에민은 그녀의 인생에서 어려운 시기에 침대가 어떤 모습인지 정확히 보여주었다.

二 데미안 허스트, 〈신의 사랑을 위하여〉(2007)

이 작품은 8601개의 다이아몬드가 박힌 인간 두개골의 백금 주물이다. 두개골 전면에는 52.4캐럿의 핑크 다이아몬드가 있다. 2007년 처음 전시된 이래로 〈신의 사랑을 위하여〉는 현대미술에서 가장 널리 인정받는 작품 중 하나가 되었다. 그것은 죽음과 가치의 개념에 대한 작가의 지속적인 관심을 나타낸다.

작품은 보는 이에게 그들의 궁극적인 죽음을 상기시키려는 의도를 지닌 메멘토 모리memento mori의 개념예술이다. 죽음과 부패의 상징인 두개골과 부와 성공을 상징하는 다이아몬드를 병치시킨 이 작품은 많은 논란을 불러일으켰다. 예술과 돈의 도덕성에 의문을 제기하기 위한 것이다. 제작비는 1,400만 파운드였다.

육신과 영원

렘브란트 하르먼손 반 레인
틸프 박사의 해부학 강의
The Anatomy Lesson of Dr. Nicolaes Tulp(1632)

죽음 이후에 생은 다 끝난 것일까? 어떤 종교인들은 육신과 영혼을 분리하고, 육신 없는 영혼이 존재한다고 강하게 믿는다. 육신보다 영혼을 더 가치 있게 평가하고 영혼이 떠난 육신은 물리적으로 썩는 물질일 뿐이라고 한다. 죽음과 동시에 부패할 유기물이 얼마나 귀한 육신인지 생각해본다. 이미 수 세기 전에 그 육신이 귀하게 쓰인 기록이 있다. 그림 속에서 죽음 이후의 인간을 살펴본다.

17세기는 단연 과학의 시대였다. 전기, 망원경, 현미경, 미적분학, 만유인력, 기압, 계산기, 이런 것들이 알려졌고, 갈릴레오와 뉴턴은 너무나도 익숙한 이름이다. 자연 과학에 대한 탐구정신은 이윽고 인간 자신에게로 돌리게 되었다. 특히 인간의 몸에 대한 연구가 활발하게 진행되었다. 사람들은 인간의 몸이 어떤 구조와 원리로 움직이는 지에 대해 궁금해했고, 공개 해부학 강의가 열렸다. 그 이전 15, 16세기에 레오나

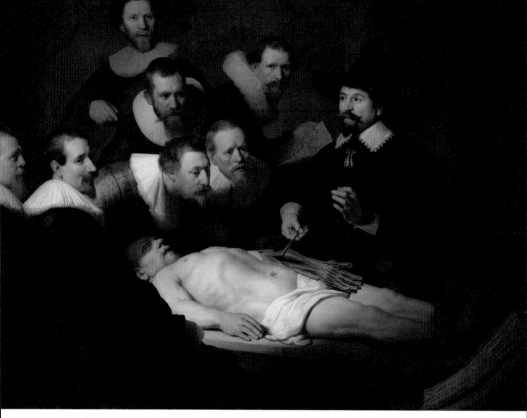

렘브란트 하르먼손 반 레인, 〈튈프 박사의 해부학 강의
The Anatomy Lesson of Dr. Nicolaes Tulp〉(1632)
캔버스에 유채, 170x216cm, 마우리츠하위스 미술관, 헤이그, 네덜란드

르도 다빈치는 훌륭한 예술작품을 남기기 위해 인체구조를 연구하려
고 30구가 넘는 시체를 해부했다.

의학적인 연구에 중점을 둔 베살리우스Andreas Vesalius의 해부학 텍스트
인 〈여섯 개의 해부도Tabulae Anatomicae Sex-1538〉는 근대 해부학의 시대를 열
었다. 17세기 네덜란드 미술의 황금기를 풍미했던 렘브란트는 인체 해
부하는 모습을 그림으로 남겼다.

이 그림은 1632년 1월 16일, 니콜라스 튈프 박사가 그날 처형된 사

형수의 시신을 해부하는 장면을 그린 것이다. 해부학 수업은 악취를 최소화하기 위해 추운 겨울에 진행되었다. 렘브란트 시대에는 해부학 극장이 있었다. 암스테르담의 청량소인 와그De Waag에 있는 극장에서 일반인들도 입장료를 내고 해부장면을 관람할 수 있었다.

이 그림의 초기 목적은 외과의사협회 Guild of Surgeons의 구성원을 보여주는 것이었다. 집단 초상화, 오늘날의 단체 사진 같은 것이다. 이미지가 특정 조직을 홍보할 수 있도록 종종 공공 장소에 배치되는 회화의 한 방식이었다. 렘브란트는 빛과 어둠의 큰 대조를 통해 장면에 역동성을 더한다. 인물들은 화가를 의식하지 않고 시신의 머리맡 주위에 모여앉아 다양한 방향을 바라보고 있다. 일부는 시체를 응시하고, 일부는 강사를 응시하고, 일부는 정면(그림의 관람자)을 응시한다. 얼굴들은 모두 개인적인 표정을 보여준다.

배경과 옷이 전체적으로 어두운 가운데, 빛이 시신과 튈프 박사의 손을 환하게 비추어서 자연스레 거기로 시선을 끌어 모은다. 튈프 박사 한 사람만 모자를 쓴 사람으로 그려서 의사의 중요성에 주목하게 된다. 인물의 배치는 튈프 박사가 화면의 오른쪽 절반을, 일곱 명의 의사들이 왼쪽 절반을 차지했다. 숫자적으로는 불균형이지만 전체를 삼각형 구도로 안정감을 보여준다.

렘브란트는 해부 장면을 사실대로 그리지는 않았다. 해부학 강의실에 설치된 해부대와 관객을 분리하는 난간이 없고, 해부를 돕는 조수와 해부 도구 소품도 눈에 띄지 않는다. 시신의 발치에는 베살리우스의 책 〈인체의 구조에 대하여 De humani corporis fabrica(1543)〉가 펼쳐져 있다. 시신은 범죄자 아리스 킨트이다. 아리스 킨트의 오른손은 신체의 나머지 부분과 피부색이 다르고 양손의 방향이 서로 맞지 않는다. 엑스레이x-ray 검사 결과 렘브란트는 원래 절단된 위 팔뚝만 그린 것으로 나타났다. 범죄자

는 이전 유죄 판결의 결과로 이 손을 잃었을 것이라고 한다.

튈프Nicolaes Tulp 박사는 1628년에 암스테르담 해부학 길드Amsterdam Anatomy Guild의 총선거인이자 교수로 임명되었다. 이 직책은 인체 해부학에 대해 매년 공개 강연을 할 책임이 있었다. 가톨릭의 '부활' 교리는 시체를 온전한 상태로 안장해야 했으므로 레오나르도 다빈치는 비밀리에 인체 해부를 했다. 그러나 개신교 네덜란드에서는 레오나르도가 죽은 지 113년 후에 인간의 해부가 일반적인 관행일 뿐만 아니라 대중의 관람거리가 되었다.

우리 부부가 사후 신체 기증을 하겠다고 했을 때 가족들이 극구 반대했던 이유가 바로 시신의 존엄성이 훼손된다는 이유였다. 언론매체를 통하여 기증된 시신을 해부실에서 함부로 다루는 험한 기사가 가끔 보도되어 왔으니 염려할만도 하다. 렘브란트의 이 그림을 보는 나의 심정도 편안하지만은 않다. '해부장면 관람'은 그 당시의 이야기이고 지금은 정중한 예를 갖추며 연구한다고 한다. 그러리라고 믿는다.

오랫동안 미뤄왔던 일을 한 가지 끝냈다.

사후 시신기증하겠다는 마음도 굳혔고, 일가친척들에게 공표도 했고, 자식들의 동의도 받았었다. 병원에서 서류를 가져다 써둔지도 여러 해가 지났다. 언제 죽을지는 모르지만 당장 죽을 것 같지는 않아서 서류 제출하는 것을 서두르지는 않았다. 여러 번 이야기는 하였으나 정작 자식들에게 동의서 서명받는 일이 늦어졌다. 명절, 생일, 휴가, 자식들이 다 함께 모이는 날은 언제나 즐거운 날들인데 하필이면 그때 시신기증서에 서명하라고 하기는 좀 불편해서 미뤄왔었다. 그러다가 지난 설 무렵에 자식 셋 중에 두 명의 서명을 받아뒀고, 며칠 전에 제출을 했다.

뇌사판정시 장기기증하기로 한 것은 벌써 20여년 전이었다. 내 생명의 공간을 공유했던 사람들에게 내가 해줄 수 있는 마지막 일이라고 생각했었다. 그런 위급한 상황은 생기지 않았고, 그동안 살아온 날들보다는 앞으로 살아갈 날들이 확실히 짧게 남아있는 시점에 이르렀다. 시신 기증이 필요한 때인 것이다.

앞으로도 나는 지금처럼 내 삶을 내 의지대로 경영하며 살아갈 것이다. 한계점이 언제일지는 모르나 때가 되면 능동적인 삶에서 수동적인 삶으로 경계를 넘어가겠지. 스스로 생각하기도 어렵고, 생각한 대로 움직이기도 어려운 시절이 오고, 결국은 '어려운' 지경을 넘어 '못하는' 지경에 이를 것은 앞서간 사람들이 증명한 일이다. 가보지 않은 길이지만 그야말로 증인이 너무너무 많은 가장 확실한 앞 일이다. 때가 이르기 전에 내 의지대로 할 수 있는 일은 게으름부리지 말고 부지런히 처리하려고 한다. 그중 한 가지 일이 내가 세상에 마지막으로 남길 수 있는 내 육신을 선물하는 것이다. 그것이 함께 살아온 사람들에게 얼마만큼의 도움이 될지는 모른다. 빛나는 성과가 아니어도 좋다. 내 육신이 질병의 강을 건널 디딤돌 하나가 되면 그것으로 족하다.

시신을 연구용으로 기증하기로 한 곳은 우리가 1988년부터 지금까지 다니고 있는 병원이다. 그곳에 우리 의료기록들이 그대로 남아있으니 연구에 도움이 될 것이다. 무작정 갑자기 던져진 시신 한 구가 아니라, 수 십년간 의료 기록이 함께 넘겨진 시신으로 체계적인 연구가 될 것이라는 생각으로 이 병원을 택했다. 물론 우리는 모른다. 우리가 죽은 후에 어찌어찌 연구를 할 것인지는. 우리 자식들에게는 연구가 끝난 후에 화장한 재 한 줌으로 돌아갈 것이다. 공원묘지 유골 뿌리는 곳에 뿌리라고 했더니 자식들이 말을 듣지 않는다. 그렇게 아무 흔적도 없으면 보고 싶고 생각날 때 찾아갈 곳이 없어서 안 된다는 것이다. 가끔 생

각날 때 가서 만나야 한다고.

남편과 내가 같은 뜻인 것은 참 다행이다.

우리는 형제들을 만나면 가끔 앞으로 우리가 더 늙고 병들면 어떻게 할지, 죽으면 어떻게 할지에 대해 이야기를 해둔다. 집에서 돌보기 힘들어지면 요양원으로 갈 것이니 우리 자식들에게 "네 부모가 너희들을 어떻게 키웠는데 너희들이 이럴 수가 있느냐"는 질타를 하지 말아달라고 부탁한다. 남편이 형제자매가 많아 우리를 요양원으로 보내면 우리 자식들에게 삼촌들과 고모들의 비난이 쏟아질 수도 있다. 우리는 친척들을 만나면 모든 것은 우리의 의지이니 아이들을 비난하지 말라고 부탁한다. 누구도, 아무도 우리 자식들을 비난하지 않도록 단단히 일러두곤 한다.

봄철 깊숙이 들어와 있는 지금, 꽃이 피네지네 감탄할 시기도 지났다. 이미 많은 꽃들이 피었고, 졌고, 여러 종류의 꽃들이 앞다투며 피고 지고 한다. 지난 주에 내린 비로 벚꽃은 이미 제 철이 다 끝났다. 벚꽃이 핀다고 감탄하던 사람들은 함박눈처럼 쏟아지는 꽃비에 탄성을 지른다. 그렇다. 낙화까지도 감탄이다. 우리네 생도 그러면 얼마나 좋을까. 떠나는 모습까지 아름다우면 좋겠다.

작가 알기

렘브란트 하르먼손 반 레인 Rembrandt Harmenszoon van Rijn
1606.07.15 네덜란드 라이덴 출생, 1669.10.04 네덜란드 암스테르담 사망

렘브란트 하르먼손 반 레인, 〈자화상〉(1669)
캔버스에 유채, 63.5x57.5cm, 수집 작품 중앙 집결지, 뮌헨, 독일

렘브란트 하르먼손 반 레인은 네덜란드 황금시대를 대표하는 화가이다. 어려서부터 라틴어 학교에 다녔고, 라이덴 대학에 입학하여 고전과 성서 이야기에 대한 철저한 기초를 배웠다.

열 여섯 살이 되었을 때 그는 화가이자 제도가가 되기로 결심했다. 그는 라이덴의 예술가 야콥 반 스바넨부르크Jacob van Swanenburg에게 그림을 배웠다. 1625년경 렘브란트는 라이덴에서 독립적으로 일하기 시작했고, 암스테르담에서 피터 라스트만Pieter Lastman과 6개월을 보냈다. 역사, 수사학적 제스처, 역사적 진실성, 텍스트의 정확성은 그 스튜디오의 중요한 교훈이었다. 1628년에 14세의 게릿 도우Gerrit Dou가 렘브란트의 첫 제자가 되었다. 1631년에 당시 유럽에서 가장 부유하고 가장 큰 도시인 암스테르담으로 이주했다. 도착한 지 1년 만에 렘브란트는 암스테르담 외과 의사 조합의 단체 초상화를 완성하라는 의뢰를 받았다.

1633년부터 그는 네덜란드 화가로서는 이례적으로 그림에 이름만을 서명했다. 라파엘로Raphaelo, 다빈치Leonardo da Vinci, 타치아노Tiziano Vecelli와 같은 이탈리아 거장들만이 사용하던 서명 방식이었다. 렘브란트는 자신의 이름이 그들의 이름과 같은 범주에 속한다고 분명히 믿었다.

1634년 암스테르담 시민이 되어 지역 세인트 루크 길드에 가입했다. 1639년에 유대인 구역 요덴브레이 거리Jodenbreestraat의 집으로 이사했다. 이 집은 현재 렘브란트 박물관Museum het Rembrandthuis이다.

그는 빛과 어둠의 선명한 대조를 통해 그림을 더욱 긴장감 있고 드라마틱하게 만들었다. 렘브란트는 항상 물감의 질감과 그것이 만들어낼 수 있는 공간감을 실험했다. 환상적 형태의 묘사가 특징인 초기의 부드러운 방식에서 후기에는 풍부한 잡색의 페인트 표면이 거친 촉각적 특성으로 변하였다. 두꺼운 질감의 페인트로 이미지의 일부를 칠하고 이 부분에 빛을 비추면 앞으로 나올 것처럼 보인다. 어두운 영역에

서는 페인트가 더 얇고 투명하다.

렘브란트는 1642년에 〈야경〉을 완성했고, 그 후 거의 10년 동안은 아주 적은 수의 그림을 그렸다. 그의 유화는 불확실한 청년에서 1630년대의 날렵하고 매우 성공적인 초상화를 거쳐, 곤경에 처했지만 강단이 있었던 노년의 초상화에 이르기까지 발전의 과정을 보여준다. 남자, 그의 외모, 심리적 구성에 대한 놀랍도록 명확한 그림을 그린 화가이다. 유화 외에 에칭과 자화상도 네덜란드와 해외에서 그의 명성을 높이는 중요한 역할을 했다. 거의 40년 동안 지속된 경력에서 렘브란트는 약 400개의 그림, 1,000개 이상의 드로잉 및 거의 300개의 판화를 완성했다.

그는 암스테르담의 베스테르케르크에 있는 아무 표시도 없는 무덤에 묻혀있다.

미술사 맛보기

네덜란드 황금기 회화 Dutch Golden Age Painting
(1600-1672)

1568년 네덜란드는 스페인으로부터의 독립운동이 시작되었다. 독립전쟁은 시작한지 80년이 지난 1648년 뮌스터 평화협정 후에야 끝났다. 이 세기는 국가의 탄생을 보았고 사람들을 하나로 모으기 위해서는 집단적 국가 정체성이 필요했다.

80년 전쟁 후, 스페인 카톨릭 통치로부터의 새로운 자유에 힘입어 네덜란드 공화국은 경제적, 문화적으로 급성장했다. 상업의 활성화는 대규모 중상인 계급의 부상으로 이어지고 예술 시장에도 훈훈한 바람이 불었다. 오래된 군주제와 카톨릭 문화와의 단절로 종교적 주제는 급격히 줄어들고, 인간의 삶과 연결되는 현실적인 주제들이 자리를 잡아가기 시작했다.

二 정물화

1602년 최초의 다국적 기업인 네덜란드 동인도 회사의 출범으로 암스테르담은 지역 시장 도시에서 지배적인 금융 중심지로 변모했다. 강력한 해운 사업과 세계 무역로를 통해 네덜란드는 향신료, 도자기, 차, 실크, 담배, 설탕과 같은 사치품의 유통이 활발해졌다. 사회의 번영 속에서 예술에 관심이 커진 많은 사람들이 집에 걸 작은 그림에 적합한 정물화를 선호했다. 프롱크정물화pronk, 과시적인, 호화로운는 음식과 값비싼 식기의 과시적인 전시물인데 여기에 바니타스vanitas, 부와 소유의 덧없음의 의미도 포함된다. 정물화는 실내장식 뿐 아니라 훈계나 인생 교훈으로 읽을 수 있는 상징으로도 사용되었다.

二 풍경화

르네상스 회화에서 풍경화는 신화적 아르카디아_{Arcadia, 목자들의 낙원, 이상향}와 같은 환상적 풍경이나 이상적인 풍경으로 등장한다. 17세기 네덜란드에서는 자연 그 자체가 예술 작품의 주제가 되었다. 네덜란드의 가치에 대한 존경심이 높아지면서 네덜란드의 특징적인 풍경을 강조했다. 1600년대 초반 풍경은 반 드 벨트_{Esaias van de Velde}가 개척한 '색조 스타일_{the tonal style}'이 지배했다. 하늘을 강조하고, 윤곽을 흐릿하게 하고, 전체를 통일된 색상으로 풍경을 그렸다. 1600년대 중반에는 반 루이스달_{Jacob van Ruisdael}이 추구한 '고전적인 스타일'을 취했다.

二 판화

네덜란드 황금기의 유명한 판화 제작자는 렘브란트였다. 그는 판을 캔버스처럼 다루어 판에 잉크를 남겨 동일한 에칭으로 다양한 인상을 표현했다. 주제는 성서의 장면, 풍경, 초상화, 장르장면(풍속), 누드 등 광범위하다. 렘브란트는 인쇄하기 전에 그린 다양한 색상의 종이를 사용하고, 인쇄물 자체를 수채화로 칠해서 시간의 분위기와 빛에 맞춰 빛나는 풍경을 만들었다.

二 역사화

네덜란드 황금기의 예술에 대한 선호도는 평범한 주제였지만, 아카데미에서는 여전히 성서, 신화, 우화적 주제도 포함하는 역사화를 이어갔다. 미술의 모든 장르를 넘나들며 걸작을 만들어낸 렘브란트는 역사에 대한 관심을 잃지 않으면서 초상화가로도 성공했다. 그의 누드 초상화 〈밧세바가 들고 있는 다윗왕의 편지〉는 구약성서 사무엘하 11장에 기록된 이야기로서 역사화의 범주를 벗어나지 않았다.

二 장르 회화

즐거운 순간과 평범하고 사소한 일에 이르기까지 다양한 주제는 당시 네덜란드 사람들의 생활방식을 그대로 보여주는 그림이다. 풍경을 배경으로 마을 생활을 생생하게 묘사한 브뤼헐 Pieter Bruegel의 작품은 장르 회화의 견인차 역할을 톡톡히 했다.

음악가, 선술집 장면, 실내의 주부, 구애 장면, 축제 행사와 매춘업소의 장면까지 일상의 모든 순간들이 장르 회화의 모티브가 되었다.

황금시대는 박물관에 자랑스럽게 전시되는 세련된 문화의 시대로 인식되는 한편 식민지 확장에 힘입은 초기 자본주의 사회의 징후로 논하기도 한다.

네덜란드 황금기는 1672년 프랑스-네덜란드 전쟁이 시작되면서 쇠퇴하기 시작했다. 경제가 무너지면서 미술 시장도 무너져 파산한 페르메이르를 비롯한 예술가들에게 영향을 미쳤다. 1678년 전쟁이 끝날 무렵 네덜란드의 힘은 심각하게 약화되었고 미술 시장은 끝내 회복되지 않았다.

꿈결같은 죽음의 잠 ——————

미칼로유스 콘스탄티나스 치우를리오니스
장례식 교향곡 Funeral Symphony(1903)

그림 속에 펼쳐진 여러 사람들의 인생 행로는 마지막 지점에 다다랐다. 불특정 다수의 인물들이 그림 속에 등장하여 보여준 일생의 장면들은 인생의 간접 경험이 되어 내 삶에 양분을 공급해 줄 것이다. 이제 헤어짐, 마지막 헤어짐의 예를 갖추어 장례 행진곡을 준비한다.

음악 감상을 하고 있노라면 머리 속에 어떤 이미지가 떠오르고, 눈을 감으면 그 이미지가 형상화되어 눈앞에 펼쳐진다. 그림을 감상하는 동안엔 화면 밖으로 멜로디가 흘러나온다. 라르고, 아다지오, 알레그로가 그림을 골라가며 연주를 시작한다. 문학 작품을 읽을 때도 활자들은 서서히 색과 선과 면으로 변하고, 높고 낮은 음표로 변하곤 한다. 이러한 감성이 이성과 함께 어깨동무를 하여 우리네 삶을 지탱해주고 있다.

나는 오늘 아주 느린 그라베 Grave 리듬이 이끄는 장례행렬 그림을 본다. 아니, 장례 행진곡을 듣는다.

리투아니아의 화가이자 작곡가인 치우를리오니스Mikalojus Konstantinas Čiurlionis의 〈장례식 교향곡Funeral Symphony〉시리즈이다. 리투아니아 카우나스에 있는 M. K. 치우를리오니스 국립 미술관National MK Čiurlionis Art Museum에는 그의 그림, 그래픽 작품, 드로잉, 음악 원고, 편지 등 거의 모든 작품들이 보관되어있다. 치우를리오니스의 그림을 정의하는 가장 적절한 단어는 판타스마고리아phantasmagoria이다. 으스스한 장식, 암흑, 암시적 언어 표현, 음향 효과 등 여러 요소의 복합적인 장치와 장면이다. 환상적이거나 기괴하거나 상상된 이미지의 연속과 변화를 보여준다. 치우를리오니스는 소리, 색, 형태가 기묘하게 뒤얽혀 있는 진정한 우주를 창조한다. 이른바 판타스마고리아 작품이다. 그는 사람이 아니라 패턴에 따라 인물을 묘사한다. 그림 속 사람들은 얼굴이 없다. 그러나 감상자들은 그것에 대해 이상하게 생각하지 않는다. 전혀 부자연스럽지가 않다.

도시의 성문에 사람들이 모여 있다. 여기 관이 있다. 도시 타워의 실루엣은 신화적인 왕관과 뿔과 혼합되고, 관을 든 인물은 그림 아랫부분에서 덩어리로 합쳐진다. 모인 사람들은 슬픔 속에 한 덩어리가 되었다. 도시 전체가 한 사람의 죽음을 애도한다. 인간의 삶과 죽음은 거대하고 신비로운 우주의 맥락에서 아주 작은 것으로 표현했다.

▌장례식 교향곡 1, 73.6x62.8cm

장례식 교향곡 2, 62.3x73cm

치우를리오니스는 태양을 모티프로 구성하는 것을 좋아한다. 그는 종종 빛의 반사 또는 떨어지는 그림자의 공들인 그림으로 빛의 존재를 강조한다. 이 그림에서는 빛이 관 위로 쏟아져 내리는 구도가 아니다. 관이 태양 빛을 가로지르며 태양보다 더 강한 힘으로 시선을 끈다. 태양에 앞서 관의 존재가 강조되었다.

장례식 교향곡 3, 62.8x73.2cm

장례식에 가는 사람들의 줄이 길다. 밝은 노랑색의 태양은 부드럽게 배경이 되었다. 강렬하게 묘사된 나무들 곁에 마치 숲의 경계처럼 늘어선 사람들은 태양 쪽으로 느리게 걸어가고 있다. 가슴 속에 모두들 '죽음'이라는 단어를 품고 걷는다. 이 그림에서 '사람'은 아주 작아 거의 볼 수 없으며, '사람들'이라는 덩어리가 자연의 한 부분으로 존재한다. 국화과 식물의 꽃 중심부에 뭉쳐있는 씨앗들처럼 노랗고 반짝이는 사람들이 관을 따라 가고 있다.

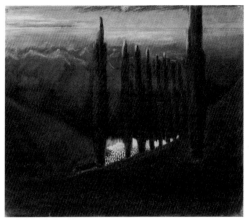

| 장례식 교향곡 4, 62.5x73cm | 장례식 교향곡 5, 73x62cm |

〈장례식 교향곡〉 시리즈 그림들의 이미지 속에서 색은 점점 어두워진다. 죽음이 삶을 지배하는 느낌이 든다. 시리즈 4, 5, 6에는 사이프러스 나무가 등장한다. 하늘을 가리키는 형태의 사이프러스 나무는 동양과 서양 사회에서 가장 오래된 애도의 상징 중에 하나이다. 나무가 단단하고 저항력이 있어 우상과 관을 조각하는데 자주 사용되었다. 로마인들은 존경받는 사람의 시신을 장례기간 중에 사이프러스 가지 위에 놓아두었다. 악령을 물리친다하여 기독교 묘지와 이슬람 묘지에는 사이프러스 나무를 심는다. 〈장례식 교향곡〉 시리즈에 사이프러스 나무가 등장하는 것은 자연스러운 일이다.*

*　　치우를리오니스와 〈장례식 교향곡〉에 관한 자세한 설명은 다음 사이트에서 더 찾아볼 수 있다.　　사이프러스 나무에 대한 설명은 여기서 찾아볼 수 있다.

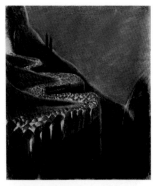

장례식 교향곡 6, 73.3x62.8cm

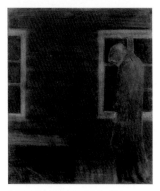

장례식 교향곡 7, 73.2x62.7 cm

시리즈는 각각 하나의 이미지가 아닌 전체적인 움직임으로 보아야 한다. 그는 자신의 그림을 손가락으로 깨우는 살아 있는 존재로 취급했다. 그렇기 때문에 그림은 움직이는 이미지의 정지된 프레임처럼 보일 뿐만 아니라 그 움직임의 소리가 들리기도 한다.

죽음, 삶, 일생을 살면서 이 두 단어를 한 번도 생각해보지 않은 사람은 없을 것이다. 언뜻 생각해보면 바로 옆에 있는 단어요, 다시 생각해보면 아직은 나와 먼 단어이기도 하다. 그러나 나와 결코 무관한 것은 아닌 말, 삶과 죽음! 〈장례식 교향곡〉의 작가 치우를리오니스의 삶과 죽음에 대한 철학적 개념은 니체, 쇼펜하우어, 칸트의 영향을 받았고 그의 많은 예술 작품들은 죽음의 주제와 관련이 있다. 특히 라이프치히에서 공부하는 동안 화가 뵈클린Arnold Böcklin의 〈죽은 자의 섬〉은 그에게 많은 영감을 주었다.

'삶과 죽음'이 어찌 치우를리오니스만의 테마겠는가. 우리 모두의 관심사일 것이다. 나에게도 '삶과 죽음'은 과거로부터 현재까지 외면할 수 없는 관심사이다.

십대 후반에 쇼펜하우어의 염세철학에 빠져들고 키에르케고르의 〈죽음에 이르는 병〉을 읽고, 푸쉬킨의 시 "생활이 그대를 속이더라도

결코 슬퍼하거나 노하지 말라"로 시작하는 〈삶〉이라는 시를 시시때때로 읊었다. 죽음의 동경과 삶의 극복에 시달리며 열병을 앓았다. 죽음은 두려움이 아니라 미지의 세계에 대한 매혹이었다. 오미자 맛 같은 삶은 제대로 조화를 이루지 못하여 엄청 쓰기도 하고, 깜짝 놀라게 시기도 한 맛으로 나를 후려쳤다. 예나 지금이나 삶에 대한 애착이 강한 것처럼 죽음에 대한 동경도 강렬한 것이 바로 우리네 삶의 모습일 것이다. 수 세기에 걸쳐 많은 예술가들이 '삶과 죽음'을 그들 작품의 주제로 삼았다.

화가 클림트는 〈죽음과 삶〉에서 죽음은 두려움이 아니라 마치 잠을 자며 꿈을 꾸는 듯한 평화로움을 보여준다. 클림트가 친하게 지내던 음악가 구스타프 말러도 그의 음악에서 죽음은 잠시 나들이 간 것으로 표현한다. 뤼케르트Friedrich Ruckert의 시에 곡을 붙인 〈죽은 자식을 그리는 노래〉에서 말러는 '그 아이는 잠시 밖에 나갔을 것이라고 생각한다'고 했다.

슈베르트 현악 4중주 14번 〈죽음과 소녀〉의 가사는 마티아스 클라우디우스Matthias Claudius의 시이다. 크라우디우스는 그의 시에서 속삭인다.

> 소녀의 간절한 소망; "나는 아직 어려요. 그냥 지나가 주세요."
> 사자의 달콤한 대답; "나는 친구란다. 괴롭히러 온 것이 아니야.
> 내 팔 안에서 꿈결같이 편히 잠들 수 있단다."

삶과 죽음은 그림으로 음악으로 글로 끊임없이 다뤄지는 테마이다. 화가이기도 하고 음악가이기도 한 치우를리니오스에게 간과할 수 없는 주제인 것이다. 그림 속의 관, 그 관 속에 언젠가는 내가 누워있을 것이다.

작가 알기

미칼로유스 콘스탄티나스 치우를리오니스 Mikalojus Konstantinas Čiurlionis
1875. 09. 22 리투아니아 바레나 출생, 1911. 04. 10 폴란드 마르키 사망

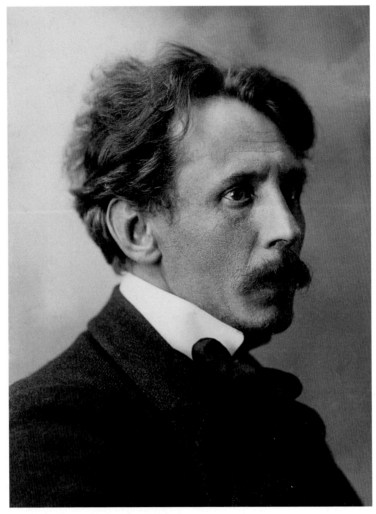

S.F. 플뢰리, 〈치우를리오니스〉(1908)
내셔널 M.K. 치우를리오니스 미술관, 리투아니아

치우를리오니스는 리투아니아의 화가, 작곡가, 작가이다. 그는 3살 때 귀로 들은 음을 그대로 연주할 수 있었고, 7살 때 자유롭게 악보를 읽었다. 1889년부터 1893년까지 리투아니아 북서부의 플룽게^{Plungė}에 있는 폴란드 왕자 미하우 오긴스키^{Michał Ogiński} 음악 학교에서 훈련을 시작했다. 1892년부터 17세의 나이로 그는 궁정 오케스트라에서 플루트 연주자로 일했다. 오긴스키 왕자의 장학금 지원을 받아 1894년부터 1899년까지 바르샤바 음악원에서 피아노와 작곡을 공부했다. 1901년부터 1902년까지 라이프치히 음악원에서 작곡과 더불어 미학, 역사, 심리학 강의를 들었고, 베를리오즈^{Hector Berlioz}와 슈트라우스^{Richard Strauss} 작곡의 오케스트레이션을 독립적으로 공부했다. 1902년 7월, 치우를리오니스는 라이프치히 음악원에서 교사 자격을 취득했다.

그는 1904년부터 1906년까지 바르샤바 미술학교에서 그림을 공부했다. 바르샤바 학교는 고대 석고 모형의 학문적 그림을 중요한 학문으로 간주하지 않았고, 학생들은 종종 바깥 풍경을 그리곤 했다. 자연은 치우를리오니스에게 창조적 영감의 주요 원천이었다. 그는 풍경을 기록할 뿐만 아니라 철학적 의미도 부여하려고 애썼다. 치우를리오니스 그림의 특징 중 하나는 그림에 음악이론을 통합한 것이다. 그는 악기 연주를 떠올리게 하는 파스텔로 그림을 그리는 것을 좋아했다.

1905년 1차 러시아 혁명 이후 제국의 소수 민족에 대한 문화적 제한이 완화되기 시작했고 치우를리오니스는 자신을 리투아니아인으로 규정하기 시작했다. 동생 포빌라스에게 보낸 편지에서 그는 자신의 모든 과거와 미래의 일을 리투아니아에 바치겠다고 밝혔다.

그는 1907년 빌뉴스 빌레이시스 궁전에서 열린 제1회 리투아니아 미술 전시회의 창시자이자 참가자였다. 치우를리오니스가 1907년부터 1909년에 그린 그림은 대단히 혁신적이다. 그는 색이 아니라 그림의

공간적 구성을 기반으로 하는 독창적인 추상화 방법을 선보이며 음악의 원리를 회화에 적용하는 독특한 공식을 제시했다. 그는 색상과 음악을 동시에 인식했다. 그의 많은 그림에는 소나타, 푸가, 전주곡과 같은 음악 작품의 이름이 있다. 초기 피아노 작품에서와 같이 형식적인 단순함에서 복잡한 동시성과 음악적 사고로의 발전은 그림의 다양한 모티프의 반복에 반영된다. 그는 음악과 회화의 원리를 종합하기 위한 특정 시스템을 만들었다. 음악 사운드의 볼륨은 색상과 윤곽의 강도에 해당하고, 음악 템포는 리듬에 해당하는 반면, 뮤지컬 특정 부분의 구성은 순환 구조 내에서 그림의 위치에 해당한다.

치우를리오니스는 리투아니아의 민족 문화 역사상 가장 중요하고 상징적인 인물이었다. 19세기와 20세기의 교차점에서 그는 민족적 부흥 운동의 열망을 구현하고, 그것을 당시 유럽 미술의 최신 경향과 연결했다. 그림, 그래픽 아트, 음악, 문학 작품으로 구성된 그의 다양한 유산은 여러 세대의 리투아니아 예술가들에게 무한한 영향과 영감의 원천으로 남아 있다. 치우를리오니스는 심각한 우울증에 빠졌고 1910년 초 바르샤바 북동쪽 폴란드 마르키에 있는 정신 병원 레드 마노 Red Manor / Czerwony Dwór에 입원했다. 안타깝게도 1911년에 그는 36세의 나이에 폐렴으로 사망했다.

치우를리오니스는 단지 작곡가이자 화가가 아니라 시각 예술, 우주론, 철학, 역사, 문학, 시에 대한 폭넓은 지식을 가진 예술가이다. 그의 창작 과정은 그 시대의 상징주의에서 영향을 받았다.

미술사 맛보기

세기말/팽 드 시에클 Fin de siècle

'팽 드 시에클 Fin de siècle'은 상징주의, 퇴폐, 아르누보, 1890년대 정점에 도달한 모든 관련 현상을 포괄하는 용어로서 문명 단계의 종말에 대한 종말론적 의미를 지닌다.

'세기말'은 사회의 우울감과 기술, 기술 진보의 속도에 대한 우려를 연결하여 20세기 과정에서 역사가 유진 웨버 Eugen Joseph Weber에 의해 개념화되었다. 특정한 역사적 순간을 대표할 뿐만 아니라 그 시대의 감성과 문화적 생산의 일부이기도 하다. 시대의 전형적인 불안을 구체화한 이 시대는 세기말, 끝으로 인식되는 동시에 현대성에 대한 특별한 노력이 특징이기도 하다.

'세기말'이라는 개념은 프랑스에서 1880년대부터 사용되었다. 퇴폐, 노이로제, 퇴보의 징후를 보이는 일부 문학과 철학 작품에 의해 확산된 부정적인 분위기, 경제적인 어려움에서 겪는 비관의 단계가 이미 시작되었던 것이다. 1871년부터 1878년까지 지속된 정치적 불확실성과 새로운 체제의 도래에 직면하여 제국이나 도덕 질서와 연결된 지식인에 대한 적대감이 퍼져나갔다. 1882년 프랑스 주식 시장 붕괴 이후의 우울한 경제 상황, 농업의 어려운 분위기는 '세기말'을 연상시켰다. 독일의 인구 증가와 앵글로 색슨의 정착지 발전에 비해 프랑스는 경제적으로 쇠퇴하고, 유럽을 넘어 미국과 같은 강대국에 대한 상대적 쇠퇴를

실감하게 되었다. 가장 중요한 것은 물질적 쇠퇴가 몰고 온 비관주의, 열정의 악화와 신경 흥분이 도덕적 위기를 초래한 것이다. 이 위기는 주로 대도시의 도시 엘리트, 불건전한 현대성에 가장 많이 노출된 예술계와 문학계에 영향을 미쳤다.

'세기말'은 한 세기뿐만 아니라 한 시대, 삶의 방식, 세계가 종말을 고하고 있다는 뜻으로도 읽혔다. 그러나 실제 역사는 '세기말'임에도 불구하고 많은 일들이 순조롭게 진행되고 있었다. 1880년대와 1890년대는 난방, 조명, 운송의 새로운 수단, 레저, 스포츠, 정보, 장거리 여행에 대한 더 나은 접근, 전신과 전화, 타자기와 엘리베이터, 대중교통, 전기 등 미래의 생활을 바꿀 장치들이 속속 등장하여 '세기말'은 새로운 '세기의 시작'을 알렸다. 세기 말은 정치적 스캔들, 사회적 불안, 불화, 그리고 퇴폐로 특징지어졌으나 또한 사회적, 과학적 진보의 시대였으며 이전에는 특권층에게만 부여되었던 이점이 많은 사람들에게 공유되기 시작했다.

영국에서 '세기말'은 위기와 반대의 의미로 정의되며 빅토리아 시대의 전성기에 완전히 동화되지 않은 것들을 일컫는다. 1890년 처음 사용하게 된 용어로 먼저 대중화된 프랑스 용어 '팽 드 시에클'을 사용했다. '세기말'은 특정 기간을 가리키는 용어지만 특징적인 스타일, 일련의 영향, 문학과 예술의 지배적인 형식을 나타내기도 한다.

영국에서 '세기말'의 기간은 여러 분류가 있는데 영어 문학 English Literature in Transition은 1880년에서 1920년 사이의 기간을 말한다. 〈세기말 Fin de Siècle의 문화 정치〉(1995)를 다룬 샐리 레저 Sally Ledger와 스콧 맥크라켄 Scott McCracken의 컬렉션은 1880~1914년 기간을 다룬다. 캠브리지 Cambridge Companion의 '세기말 연대기 The Fin de Siècle'(2007)에서는 1885년부터 1901년 빅토리아 여왕의 사망까지로 정한다. 그리고 최근 컬렉션

팽 드 시에클 박물관의 도자기 벽 Musée Fin-de-Siècle
(Rue de la Régence/Regentschapsstraat 3, 1000 Brussels), ⓒ Alban Chambon by wikimedia

⟨The Fin-de-Siècle World⟩(2014)는 1870~1914년 기간이라고 주장한다. 이렇게 '세기말'의 연대기는 제 각각이지만 대체로 사용되는 기간은 프랑스 문학사에서 친숙한 기간에 해당되며, '세기말'은 20세기의 모더니즘으로 이어지는 특정 예술과 문화 프로그램의 이름으로 이해할 수 있다.

프랑스어 '팽 드 시에클'은 국제적으로 일반 용어가 되었고, 시대의 특징인 물질적 진보와 영적 타락 사이의 불일치를 상징하여 특정 기간이 아니더라도 상용하는 용어가 되었다.

벨기에 브뤼셀에는 ⟨팽 드 시에클⟩ 박물관이 있는데 브뤼셀이 독특한 예술적 교차로이자 아르누보의 수도였던 1900년대에 헌정된 문화 역사의 성역이다. 회화, 드로잉, 수채화, 판화, 조각, 사진, 영화, 장식용 오브제가 전시되어 있다.

인간이라는 질문

폴 고갱
우리는 어디서 왔나?
우리는 무엇인가? 우리는 어디로 가는가?
Where Do We Come From? What Are We?
Where Are We Going? (1897 - 98)

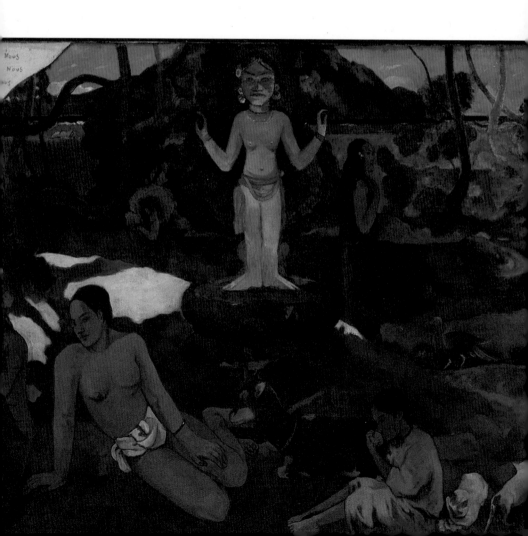

폴 고갱, 〈우리는 어디서 왔나? 우리는 무엇인가? 우리는 어디로 가는가?
Where Do We Come From? What Are We? Where Are We Going?〉(1897-98)
캔버스에 유채, 139.1x374.6cm, 보스턴 미술관, 미국

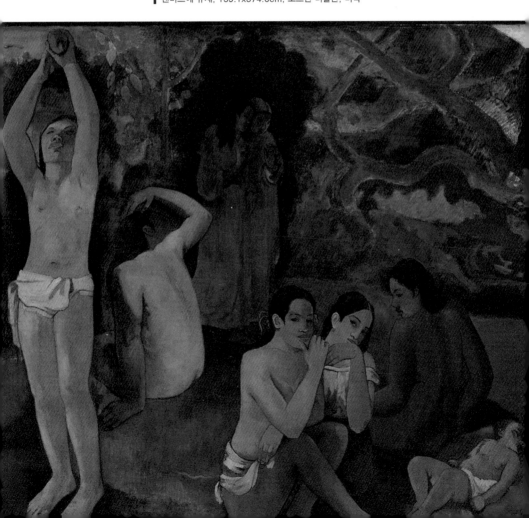

인간에게 가장 근본적인 질문이 있다면 '우리는 어디서 왔고, 우리는 무엇이며, 우리는 어디로 가는가'일 것이다. 이것이 왜 철학도들만의 질문이겠는가? 평생을 학문에 정진한 사람도, 일자 무식쟁이도, 답하기 어렵고 정답조차 없는 질문이다. 삶의 현장에서 잠시 멈추고 숨을 고를 때면 문득 스스로에게 묻는다. 자신의 정체성을 찾고자 고심하는 시간에 우선 자신에게 던져보는 질문이다.

이 질문이 생의 마지막 계절에 낙엽처럼 떨어지는 질문은 아니다. 생각의 깊이는 다르지만 어려서부터 우리는 이미 '내가 어디서 왔나?'하는 질문을 품고 성장해왔다. 생각이 단단히 여물어갈 무렵에는 '나는 무엇인가?'하는 나의 정체성을 찾아 치열하게 자신과 싸우며 산다. 꽃 피고, 열매 맺고, 낙엽지고, 계절이 끝 무렵에 다다르면 '나는 어디로 가는 걸까?'하는 생각에 머물게 된다.

이 질문에 심혈을 기울여 답한 화가가 있다. 폴 고갱 Paul Gauguin이다. 죽음의 그림자가 발치에 다가왔을 때 고갱은 이 그림을 그렸다.

이 그림은 작품의 제목 〈우리는 어디서 왔나? 우리는 무엇인가? 우리는 어디로 가는가?〉처럼 인생에 대한 철학적 질문을 던지고 있다. 이미 많이 봐왔던, 너무나도 유명한 대작, 화가의 철학적 사고가 그대로 담겨있는 작품이다.

1897년, 고갱이 스스로 유작으로 여기고 이 그림을 시작했을 때 지역 주민들이 그를 나병 환자라고 생각할 정도로 그의 육신은 고통스럽고 비참한 상태였다. 시력이 나빠지기 시작하여 6개월 동안 그림을 그릴 수 없었다. 고갱은 스스로 목숨을 끊기로 결심하고 마지막 작품에 모든 노력을 집중하기로 했다. 그는 항상 그리고 싶어했던 작품이 있었다. 유럽의 부패한 발전에 영향을 받지 않은 원시의 이상을 예시한 철

학적 작품이었다. 그의 원시 예술의 정점을 나타낸 바로 이 작품이다.

고갱은 타히티가 지상의 에덴 동산이라는 이상적인 비전을 제시한다. 바다와 타히티의 화산 산이 배경으로 보이는 이 그림에는 섬 풍경을 가로 질러 14명의 사람들이 배열됐다. 발톱에 도마뱀을 안고 있는 흰 새, 중앙에는 회청색과 적갈색 염소, 두 마리의 흰 고양이, 뛰는 검은 개가 있다. 왼쪽에 상징적 인간이 등장한다.

고갱은 색채를 '꿈의 언어'라고 했다. 그림의 배경은 일반적으로 녹색과 갈색톤으로 칠해진 숲이지만, 복잡한 구성이 다양한 형태와 깊은 공간은 녹색과 파란색 색조로 전체가 연결되어 있다. 배경과 그림자에 대한 짙은 남색의 반복적인 사용은 절망과 슬픔의 분위기를 자아낸다. 푸른 그림자에 둘러싸인 그림의 부분들이 보여주듯이 고갱은 색채 사용과 결합하여 보는 사람의 관심을 끌기 위해 그림의 다양한 부분을 붓질로 강조했다. 그는 그림이 신비한 상징적 의미를 가지고 있으며 작품 제목이 제기하는 질문에 답할 수 있다고 말했다. 편지로 지인에게 구성과 색채, 상징, 그림을 보는 방법까지 친절히 다 알려주고 떠났다.

이 그림은 고대 언어로 쓰여진 신성한 두루마리의 방식으로 오른쪽에서 왼쪽으로 읽어야 한다. 오른쪽의 잠자는 아기는 우리가 어디에서 왔는지를, 가운데 서 있는 인물은 우리가 무엇인지를, 왼쪽 끝에 웅크리고 있는 노파는 우리가 어느 곳으로 가고 있는지를 생각하도록 펼쳐져 있다. 이런 구성은 마오리 신화에 비추어 탄생, 삶, 죽음에 대한 명상으로 이해할 수 있다. 양쪽 위 모서리는 마치 시간이 지남에 따라 모서리가 손상된 황금색 벽의 프레스코화와 같다. 크롬 노란 색 왼쪽에는 이 작품의 제목이 프랑스어로, 오른쪽 모서리에는 고갱의 이름이 새겨져 있다.

세 여자와 아기는 삶의 시작을, 중간 그룹은 정상적이고 일상적인 성

년기의 존재를 상징한다. 마지막 장면에서는 죽음에 임박한 노파가 체념하는 모습을 보이며 이야기를 완성한다. 노파의 발 앞에는 도마뱀을 발톱으로 물고 있는 흰 새가 있는데, 모든 이야기가 끝나며 말의 허무함을 상징한다고 작가 스스로 설명했다. 받침대 위에 양팔을 뻗은 파란색 우상은 '저 너머'를 나타낸다. 글쎄, 저 너머가 어디일까……

이 그림은 인간 영혼을 드러내는 예술가의 투쟁과 의지의 열매이자 증인이다. 고갱은 회복된 후 1898년 봄에 이 그림을 파리로 보냈고 볼라르의 갤러리에 전시되었다. 제목과 그림 자체에서 제기되는 질문은 기원, 정체성, 운명과 같은 오늘날 감상자들에게 계속 울려 퍼지는 인간 조건에 대한 영원한 관심사이다.

고갱은 '우리가 어디서 왔는지'를 첫째 질문으로 던졌으나 나는 '우리가 어디로 가는가'에 더 사로잡힌다. 온 곳보다는 가야할 곳이 더 가까운 지점에 서있으니 말이다.

남편은 자신의 장례식에서 들려줄 곡을 오래 전부터 정해두었다. 앞으로 그 목록이 바뀌지는 않을 것 같다. 쇼팽의 장송곡 〈피아노 소나타 제2번 3악장 35번〉이 그 첫 번째이다. 통합찬송가 82장(새찬송가 95장), 아이리쉬 보이밴드 웨스트라이프의 〈플라잉 위다웃 윙스 Westlife-Flying without Wings〉, 로드 스튜어드의 〈아이엠 세일링 Rod Stewaet-I'm sailing〉, 토마스 무어 Thomas Moore의 시 〈여름의 마지막 장미 The last rose of summer〉의 노래나 연주, 이렇다. 그는 〈더 라스트 로즈 오브 썸머〉에 푹 빠져서 아마존에 주문하여 아이리쉬 틴 휘슬을 사기도 했다. 나는 아직 준비하지 못했다.

언론에서 몇 번 기사를 보았는데 죽음 얼마 전에 측근들을 초대해 마지막 파티를 하는 기사였다. 그 파티에 관심이 쏠린다. 장례식을 안하고 죽기 전에 보고싶은 사람들을 한 번 보고 가는 것이 좋을 것 같다.

너무 흉한 몰골이라 남은 사람들의 기억을 괴롭히게 된다면 물론 그런 짓은 하지 않을 것이다.

폴 고갱이 던진 질문, 우리는 어디에서 왔는가? 난 정말 내가 어디에서 왔는지 모른다. 우주에 떠있는 가장 반짝이고 아름다운 별 하나가 나의 엄마 안으로 쏘옥 들어와 앉은 것일까? 그런 멋진 이야기 속에서 나왔다면 좋겠다. 우리는 무엇인가? 나는 누구인가를 알기 위해 얼마나 치열한 청춘을 보냈던가! 존재의 정체성을 세우기 위해, 정체성을 잃지 않고 지키기 위해 많이 울고 많이 싸웠다. 결국은 웃지도 못하고 이기지도 못한 시간들이었지만……

서쪽 하늘에 불타는 저녁 노을을 바라보며, 내 인생이 노을 빛깔처럼 아름답기를 소망하며 다시 내게 묻는다. 고갱이 던진 질문의 답을 찾았는가?

마지막 질문, 우리는 어디로 가고 있는가? 어디인지는 모르지만 그곳을 향해 가고 있고, 꼭 그곳에 가야한다는 것은 잘 알고 있다. 떠날 준비를 스스로 하고, 가볍게 그 길을 가고싶다. 때를 모를 뿐 가는 것은 확실한 일이니까.

작가 알기

폴 고갱 Paul Gauguin
1848.06.07 프랑스 파리 출생, 1903.05.08 프랑스령 폴리네시아 아투오나 사망

폴 고갱, 〈자화상〉(c.1893)
캔버스에 유채, 46.2x38.1cm, 인스티튜트 오브 아트, 디트로이트, 미국

폴 고갱은 19세기 인상파 화가이다. 할아버지 트리스탄^{Flora Tristan}은 사회주의자였다. 1850년 가족은 당시의 정치적 분위기 때문에 파리를 떠나 페루로 갔다. 아버지 클로비스는 항해 중 사망했고 고갱은 삼촌네

가족과 함께 라마에서 4년 동안 살았다. 어머니는 콜럼버스 이전 시대의 도자기에 감탄했으며 일부 식민지 개척자들이 야만적이라고 무시했던 잉카 도자기를 수집했다. 이렇게 어린 시절에 접한 페루 이미지는 나중에 고갱의 예술에 영향을 미쳤다.

일찍 선원이 된 고갱은 23살에 이미 여러 번 세계 일주를 했다. 그후 주식 중개인이 된 그는 1883년까지 일요화가로서 인상파 방식으로 그림을 그리기 시작했다. 1891년 파리의 비판에서 멀리 떨어진 폴리네시아로 떠나 사람들과 고대 신화의 원시적 진실을 향하기로 결정했다. 그는 1891년부터 1893년까지 프랑스령 폴리네시아의 태평양 섬 타히티에 머물렀다. 원시 브르타뉴와 접촉하면서 브르타뉴 민속 예술에서 영감을 받아 조각과 도자기에 손을 댔다. 그의 그림은 호화로운 타히티 여성, 나체로 목욕하는 사람들, 브르타뉴 지역의 건초더미, 마르키즈 제도에 있는 오두막 주변의 장식용 문 패널을 묘사한 원시미술Primitive Art 로 유명하다.

1893년에서 1895년 사이에 파리로 돌아온 고갱은 타히티에 대한 향수로 폴리네시아로 돌아갔다. 철학적, 종교적 성찰에 점점 더 사로잡혀 그는 1901년 마르키즈로 가서 마지막 시간을 보냈다. 고갱은 주로 색상을 사용하여 캔버스에 내면의 감정을 표현하려고 노력했다. 미술 수집가 앙브루아즈 볼라르Ambroise Vollard의 지원을 받은 고갱의 독특한 회화 스타일은 원시주의 뿐만 아니라 생테티즘Synthetism, 종합주의과 크루아조니즘Cloisonnism, 칠보주의의 길을 열었다. 그는 또한 많은 시인과 예술가들에게 상징주의 운동의 지도자로 받아들여졌다. 고갱에게 상징적 내용은 점점 더 중요해졌지만 상징은 여전히 사적인 것으로 남아 질문을 유발하고 답을 제공하지 않았다. 고갱은 문학적 내용을 개탄했고 신비롭고 이해하기 힘든 감각의 세계를 선호했다.

미술사 맛보기

二 칠보주의 Cloisonnism, 클루아조니즘 (1888-1894)

클루아조니즘 Cloisonnism, 칠보주의은 어두운 윤곽으로 구분된 대담하고 평평한 형태의 후기 인상파 회화 스타일이다. 1887년 에밀 베르나르 Émile Bernard와 루이 앙케탱 Louis Anquetin에 의해 소개된 회화 스타일로 후기 인상주의의 파생물로 나타나 '종합주의'를 일으켰다. 용어는 1888년 3월 살롱 드 앙데팡당 Salon de Indépendants에서 비평가 에두아르 뒤자르댕 Edouard Dujardin이 지었다. 프랑스어 '분할'이라는 의미이다. 철사를 조각의 몸체에 납땜하고 가루유리를 채운 다음 소성하는 칠보기법, 윤곽선을 그린 스테인드 글라스 유리창과 같다. 전형적인 칠보주의 작품 고갱의 〈황색의 예수〉(1889)에서 그는 이미지를 무거운 검은색 윤곽선으로 구분된 단일 색상 영역으로 축소했다. 원근법을 무시하고 그라데이션을 제거했다. 자연주의적 초점에서 벗어나 예술적 아이디어를 주제와 결합하여 보다 강력한 형태의 현대적 표현을 만들었다.

클루아조니즘/칠보주의는 생테티즘/종합주의와 같은 의미로 사용되는 경우가 많다.

二 종합주의 Synthetism / 생테티즘 퐁 아방 학파 The Pont-Aven School (c.1888-1894)

1889년, 파리에 있는 카페 데자르 Café des Arts의 벽을 장식할 거울이 개장 시간에 맞춰 도착하지 않자 주인은 대신 즉석 미술 전시회를 열었다. 폴 고갱, 에밀 베르나르, 샤를 라발 Charles Laval, 에밀 슈페네커 Emile Schuffenecker를 비롯한 예술가들은 스스로를 '인상파와 신테티스트 그룹'이라고 불렀지만 오늘날에는 프랑스 브르타뉴 주의 이름을 따서 '퐁-

아방 학파'로 더 잘 알려져 있다. 퐁-아방 학파의 특징은 시골과 농민을 주제로 하는 원시주의 주제와 단순화된 드로잉, 명확하게 정의된 윤곽, 강조된 색상, 평평한 공간으로 구성된 스타일이다. 즉, 자연적 형태의 외양, 주제에 대한 예술가의 감정, 선과 색 형태의 순수성이 종합주의의 특성이다. 종합 과정을 주장하는 것은 신인상주의의 고도로 과학적이고 분석적인 과정과 의도적으로 대조되는 것이다.

브르타뉴는 1860년대에 파리에서 첫 번째 철도 노선이 완성된 이후 관광객들에게 인기 있는 목적지였다. 목가적인 삶의 장면을 찾는 예술가들에게 이 지역은 특별히 매력적이었다. 소박한 농민 주제는 19세기 중반의 바르비종 학파와 프랑스 사실주의 화가를 시작으로 프랑스 예술가와 후원자에게 인기가 있었다.

중산층의 도시인에게 브르타뉴의 농민들은 이색적으로 보였다. 고갱은 예술가들에게 자연에서 직접 그리기보다는 기억에서 그림을 그리라고 조언했다. 종합주의 화가들은 직접 묘사하기 보다는 인상을 종합하고 기억해서 칠해야 한다고 믿었다. 기억은 자동으로 불필요한 세부 사항을 버리고 인식을 본질로 정제하기 때문이다. 종합주의는 칠보주의와 연결되었고, 나중에는 상징주의와 연결되었다.

에필로그: 작가의 편지

《삶의 미술관》은 '그림과 관계 맺기'를 시도하는 글 모음입니다. 그림을 몇 발짝 앞에서 훑어보고 지나가는 것이 아니라, 그림에게 다가가 살펴보고 그림 속으로 걸어 들어간다고 할까요.

수록된 글들은 작품에 대한 설명과 작품을 보고 느낀 개인적인 감정, 나아가 작가에 대해 알아보고, 미술사와 미술용어에 대해 살짝 맛보는 순서로 구성했습니다. 그림에 대한 설명은 왜곡과 오류를 피하고자 작품이 전시된 미술관 현장의 레이블, 작가 홈페이지의 작가 노트, 언론매체와의 인터뷰에서 작가가 직접 말한 부분을 종합적으로 참고하고 그에 어긋나지 않는 소견을 덧붙였습니다.

《삶의 미술관》에서 글의 중심을 잡아준 '그림과 관계 맺기'는 학문적 이론도 아니고 보편화된 개념도 아닙니다. 작품을 보며 그 작품 어느 부분엔가 담겨있을 이야기를 찾아 그것을 나와 연결시키는 것이지요. 작품의 표면을 거쳐 내면으로 들어가고, 그 이면까지 도달해보려는 행보입니다. 그렇게 나와 작품과 관계를 맺고자 했습니다. 그림과 나를 연결시키는 것이니 자연히 개인적인 이야기들이 등장합니다. 가슴이 촉촉해지는 감상적인 글과 사회의 단면을 바라보는 시각의 건조함이 뒤섞여 글에 담겨있습니다. 그림의 의미와는 전혀 상관없는 나의 이야기들이 펼쳐집니다. 제시된 그림에 대해 잘 알고 있는 독자들은 당황할 정도로 개인적인 감상을 썼습니다.

《삶의 미술관》은 인생행로를 걸어가는 중 어느 길목에서나 만나는 장면들을 모았습니다. 통과의례가 똑같은 절차를 거치는 것은 아니지만 이 책에서는 단순히 알려진 코스로 걸어갑니다. 그림 선택은 원화를 직접 만난 감동이 생생한 것을 우선 골랐습니다. 실제로 못 본 그림도 다수 포함돼 있습니다. 같은 주제의 다양한 그림들 중에서는 가능하면 미술사조를 고르게 소개할 수 있는 그림을 선택했습니다. 화가가 중복되지 않도록 30여 명의 화가, 50여 작품(클로즈업 제외)을 선정했습니다. '미술사 맛보기'에는 미술운동Movement 뿐만 아니라 운동이 아닌 양식 Style과 표현 기법의 명칭도 함께 곁들였습니다. 여러 나라의 화가들이 모여 그들의 언어가 서로 다른데, 보편적으로 많이 사용하는 영어와 이미 널리 알려진 원어 제목을 붙였습니다.

《삶의 미술관》의 순서는 태어나서 사랑받고 놀며, 공부하며 꿈을 꾸고, 사랑하고 가정을 꾸리며, 인생을 알아가고 세상을 이해하는 과정, 늙어 생을 마감하는 시간을 배열했습니다. 그 이후엔 존재와 삶의 종합적인 고찰을 위한 폴 고갱의 그림으로 이 책의 매듭을 짓습니다. 실마리를 풀고 매듭을 지을 때까지 애써주신 디지털북스 편집진, 지혜 님에게 감사한 마음을 전합니다. 세계적인 명화의 원화들을 많이 감상할 수 있는 환경 속에 있었음에 감사합니다.

이 가벼운 미술 산책길에서 길고 긴 인생길을 한번 훑어보면 좋겠습니다. 책갈피에 난 오솔길에서 반짝이는 작은 돌멩이 몇 개, 빛 고운 나뭇잎 몇 장은 주워 갈 수 있기를 바랍니다.

2022년 여름, 독일 표현주의 미술작품들을 자주 접하며 뮌헨에서 《삶의 미술관》을 마감합니다.

그 림 으 로 만 나 는

삶의 미술관

생 의 모 든 순 간

1판 1쇄 인쇄 2022년 9월 15일
1판 1쇄 발행 2022년 9월 20일

지 은 이 장혜숙
발 행 인 이미옥
발 행 처 J&jj
정　　가 20,000원
등 록 일 2014년 5월 2일
등록번호 220-90-18139
주　　소 (03979) 서울 마포구 성미산로 23길 72 (연남동)
전화번호 (02) 447-3157~8
팩스번호 (02) 447-3159

ISBN 979-11-86972-95-3 (03600)
J-22-02

J & jj
제이 앤 제이제이